AUGUSTE VITU

LES

MILLE ET UNE NUITS

DU THÉATRE

Sixième série

DEUXIÈME ÉDITION

PARIS

PAUL OLLENDORFF, ÉDITEUR

28 *bis*, RUE DE RICHELIEU, 28 *bis*

1889

Tous droits réservés.

LES

MILLE ET UNE NUITS

DU THÉATRE

DU MÊME AUTEUR

Les Mille et une Nuits du Théâtre. —
Séries I à V. 5 vol. gr. in-18. 17 fr. 50
Chaque série formant un volume est vendue
séparément. 3 fr. 50
Le Cercle ou la Soirée à la Mode, comédie
épisodique en un acte et en prose, par Poinsinet,
nouvelle édition conforme au manuscrit origi-
nal, précédée d'une étude par Auguste Vitu,
1 vol. gr. in-18. 2 fr. »

IL A ÉTÉ TIRÉ A PART

*Dix exemplaires sur papier de Hollande numérotés
à la presse (1 à 10)*

LES
MILLE ET UNE NUITS
DU THÉATRE

D XXII

Ambigu. 2 janvier 1878.

Reprise de la CASE DE L'ONCLE TOM

Drame en huit actes, par MM. Dumanoir et d'Ennery.

Il y a tout juste vingt-cinq ans que mistress Beecher Stowe publia *la Case de l'Oncle Tom*, et déjà ces deux petits volumes, si gros d'émotion, n'offrent plus, grâce à Dieu, qu'un intérêt historique. La terrible guerre de la sécession a supprimé l'esclavage dans tous les territoires de l'Amérique du Nord ; le Brésil vient, à son tour, de reconnaître la liberté des noirs ; enfin la traite elle-même est paralysée dans l'un de ses principaux foyers, celui de l'Afrique centrale. Il a suffi, dans ces derniers temps, de la présence d'un petit bateau à vapeur anglais sur le lac Victoria Nyanza pour intimider les vendeurs d'esclaves et pour grouper, autour des premiers colons venus d'Angleterre, toute une population noire qui les regarde avec raison comme leurs sauveurs. Cette conséquence, inattendue autant qu'heureuse, des découvertes entreprises par les Speke, les Livingstone, les Stanley, etc., leur assure, à l'égal de leurs travaux scientifiques, un

droit inaltérable à la reconnaissance de l'humanité tout entière.

Ainsi, mistress Beecher Stowe n'aura pas vainement dénoncé au monde civilisé les honteuses abominations de l'esclavage ; l'impression produite par les récits de *l'Oncle Tom* n'a pas peu contribué au développement, et enfin au triomphe du mouvement abolitionniste aux États-Unis.

Le drame que MM. Dumanoir et d'Ennery tirèrent du livre de mistress Beecher Stowe, au moment même de sa publication, demeure cependant aussi intéressant, aussi vivant aujourd'hui que dans sa nouveauté. L'émotion du spectateur n'est pas moins vive qu'en 1853 ; elle est seulement plus douce, parce que, tout en pleurant sur les malheurs de la négresse Élisa, violemment séparée de son mari et de son enfant, il se dit que de pareils crimes ont cessé de souiller la conscience et l'honneur des nations modernes.

Il y aurait quelque injustice, d'ailleurs, à laisser croire que le drame de MM. Dumanoir et d'Ennery doive tout au livre de mistress Beecher Stowe. Le sénateur Bird est à peine indiqué dans le récit de la conteuse américaine. C'est à MM. Dumanoir et d'Ennery qu'appartient presque tout entière cette création originale, qui domine le drame et l'élève au-dessus des régions communes du terre à terre. Que des esclaves fugitifs, poursuivis par des maîtres impitoyables, traqués comme des fauves contre lesquels on sonne l'hallali, trouvassent un appui, un défenseur dans un des hauts personnages de l'État, rien de plus simple ; que ce haut personnage fût un abolitionniste convaincu, cela semblait aller de soi, et des dramaturges vulgaires n'eussent pas manqué de faire du sénateur Bird un émule des Wilberforce, un apôtre de l'émancipation, mettant d'accord ses actes avec ses doctrines.

Eh bien ! pas du tout. MM. Dumanoir et d'Ennery ont pensé, par une intuition qui touche au génie, que la générosité naturelle, que la chaleur de cœur du sénateur Bird paraîtraient plus admirables si elles étaient combattues par les doctrines du légiste et de l'homme d'État et si elles en triomphaient, comme la sublime morale du Christ domptant le cœur des publicains.

De là cette scène émouvante entre toutes, où le sénateur Bird, qui vient d'affirmer hautement ses principes esclavagistes, parce que l'esclavage est une propriété reconnue par la loi, parce que le nègre n'est qu'un enfant, incapable de se gouverner soi-même, etc., etc., se sent attendri tout à coup à la vue d'une femme en pleurs et d'un enfant demi-mort de froid, les accueille, les réchauffe, les cache dans sa propre maison, et finalement finit par monter lui-même sur le siège de sa propre voiture qui conduira les fugitifs en pays libre.

M. Paulin Ménier joue avec une bonhomie puissante et pathétique ce superbe rôle, plein de contrastes et d'émotions. Ce que j'apprécie de plus en plus dans cet excellent comédien, c'est la largesse et la simplicité d'un talent qui ne cherche jamais l'effet par le charlatanisme, mais par la justesse. Lorsqu'il quitte brusquement sa robe de chambre, déjà décidé à conduire lui-même les fugitifs, mais ne l'avouant pas encore, et grommelant : « Qui donc les conduira? mais je n'en sais rien, moi ! » des larmes sont venues dans tous les yeux.

Mlle Tallandiera débutait par le rôle de la quarteronne Elisa. J'avais dès longtemps conseillé à Mlle Tallandiera d'employer dans le drame ses qualités d'intelligence et de passion, en même temps qu'une certaine étrangeté d'organe qui se prêtait malaisément à la comédie bourgeoise de notre temps. Cette trans-

formation lui a complètement réussi. M^lle Tallandiera est fort belle et fort touchante sous les vêtements bariolés de la quarteronne fugitive ; elle a eu, dans les scènes d'amour maternel, un accent de douceur et de tendresse qu'on ne lui soupçonnait pas, et qui lui a valu un très légitime succès.

M^lle Charlotte Raynard joue avec grâce le rôle charmant, mais trop court, de miss Dolly Saint-Clair, qu'on regrette de ne voir que dans un seul acte.

MM. Paul Deshayes, Taillade, Alexandre, Machanette et Gobin tiennent avec beaucoup de talent les autres rôles. Une pareille interprétation et une mise en scène fort soignée assurent une longue carrière à la reprise de *l'Oncle Tom*,

DXXIII

Opéra-Comique. 10 janvier 1878.

REPRÉSENTATION AU BÉNÉFICE DE BOUFFÉ

La Comédie-Française, informée par MM. Got et Delaunay de la position de santé et de fortune de M. Bouffé, a pris spontanément, et par exception, sous son patronage l'organisation d'une représentation au bénéfice du doyen de l'art dramatique à Paris.

Bouffé y a joué la comédie pendant soixante années ; il la jouait encore l'année dernière ; il a soixante-dix-huit ans aujourd'hui. Ses succès, dont la popularité est encore présente à toutes les mémoires, ont enrichi bien des gens autour lui, sans lui apporter la fortune, sans même assurer le repos de ses vieux jours.

Le caractère personnel de cet éminent artiste et l'irréprochable honorabilité de sa longue carrière lui ont mérité cette preuve suprême d'intérêt de la part de la Comédie-Française, dont, par deux fois, il fut sur le point de faire partie.

Enchaîné pendant neuf années au Gymnase par un engagement désastreux, qui enrichit son théâtre et ruina sa santé, Bouffé se vit contraint de renoncer prématurément à un service actif que lui interdisait une incurable maladie nerveuse. D'ailleurs les comédiens en réputation se contentaient, il y a quarante ans, d'appointements que leurs successeurs jugeraient bien modestes.

Bouffé a créé un nombre prodigieux de rôles au Panorama-Dramatique, aux Nouveautés, au Gymnase et aux Variétés. C'est au premier de ces théâtres, dont l'emplacement même a disparu, que Balzac le remarqua ; relisez l'étourdissant compte rendu de *la Fille de l'Alcade* par Lucien de Rubempré, dans *Un grand homme de province à Paris*, et vous y verrez ce que l'illustre romancier pensait de l'acteur qui lui dut son plus beau succès, celui du père d'Eugénie Grandet, dans la pièce qui porte pour titre *la Fille de l'Avare*.

Bouffé a été pendant de longues années l'acteur le plus populaire de nos scènes de genre. Émule souvent heureux de Potier et de Vernet, M. Bouffé partagea le sort de ces deux grands comédiens, qui fut de manquer à la Comédie-Française et, par contre-coup, de ne jamais être appelés à donner leur juste mesure par l'interprétation de quelque rôle vraiment littéraire.

Il se montra, dès sa jeunesse, doué d'une de ces merveilleuses aptitudes qui ruinent parfois les organisations les plus heureuses, lorsqu'elles sont employées à tort et à travers ou surmenées au profit de quelque entreprise aux abois. A l'âge de vingt-cinq ans M. Bouffé

jouait déjà les grimes dans la perfection ; il était « le jeune vieillard » dont s'émerveille le Rubempré de Balzac. Mais, par une revanche singulière, ce fut à trente-six ans qu'il créa *le Gamin de Paris*, où il montrait la turbulence et l'agilité d'un adolescent. Aux temps lointains de ses débuts, M. Bouffé possédait un talent de chanteur très apprécié ; on écrivit pour lui des « drames-vaudevilles » dont le plus célèbre, bien oublié aujourd'hui, s'appelait *André le Chansonnier;* on y avait intercalé presque tous les morceaux qu'Hérold venait d'écrire pour un mélodrame intitulé *le Siège de Missolonghi.*

C'est, en effet, dans les rôles de vieillards que M. Bouffé rencontra ses plus solides et ses plus légitimes succès : *Caleb, Michel Perrin, les Vieux Péchés, la Fille de l'Avare.* Son talent était fait d'observation patiente, parfois méticuleuse, et cependant ramenée à la simplicité de l'ensemble par une faculté de composition supérieure.

Tel nous avons connu Bouffé il y a bien longtemps, tel nous l'avons retrouvé tout à l'heure ; c'est le même masque attentif, le même nez busqué surplombant une bouche qui s'abaisse volontiers du côté droit par une inflexion pleine d'ironie ; la même voix jeune, caressante, onctueuse, à peine voilée par les atteintes de l'âge, et scandant, par un imperceptible martelage, les plus légères intentions. Le geste de M. Bouffé est demeuré aussi sobre que sa diction. C'est par l'allure générale, par l'attitude du corps, par un clignement d'œil, par un hochement de tête, qu'il indique les impressions intimes du personnage. Regardez-le sous le costume usé, presque sordide, du père Grandet ; voyez-le marcher, s'arrêter, prendre une prise, se moucher, chercher son argent dans ses poches, s'asseoir sur une chaise en croisant ses mains sur ses genoux, et vous aurez l'idée réalisée et tangible d'un grand comédien.

M. Got, le doyen de la Comédie-Française, s'était fait honneur de donner la réplique au doyen des artistes dramatiques de Paris; sa modestie a été récompensée par le public de manière à satisfaire l'orgueil le plus exigeant.

La représentation, très brillante et très sympathique, s'est terminée par une ovation touchante que méritaient à la fois le talent si fin et le caractère si hautement honorable de l'éminent artiste à qui elle s'adressait.

Maintenant que tout est terminé, et que le vieux Bouffé est rentré parmi les siens, en emportant sa dernière et magnifique couronne, je puis, sans crainte de nuire, consigner ici une observation qui ne sera pas sans utilité si l'on veut bien en tenir compte dans les occasions analogues qui pourraient se produire ultérieurement.

Cette remarque porte sur le choix des nombreux intermèdes en vers qui remplissaient la plus grande partie du spectacle. C'était, si vous voulez, un bouquet de pierreries; mais, en vérité, l'on y voyait briller un peu trop de diamants noirs. *La Nuit d'Octobre*, d'Alfred de Musset, est un chef-d'œuvre, mais l'impression générale en est assez mélancolique. Cependant, passe encore pour *la Nuit d'Octobre*. Mais voici venir *l'Un ou l'Autre*, de M. François Coppée, un morceau exquis, seulement il n'y est question que d'échafaud; *la Vision de Claude*, de M. Paul Delair, une scène déchirante d'ivrognerie et de cimetière; *l'Ame du purgatoire*, de Casimir Delavigne, nous prouve que les tourments de cette vie ne sont rien auprès de ceux qui nous attendent dans l'autre; enfin, la scène comique elle-même, intitulée *l'Avocat sans préjugés*, se termine par une condamnation à mort. Est-ce assez folâtre, et fallait-il enguirlander la retraite de Bouffé de tant de fleurs funèbres? Pourquoi n'avoir pas prévenu les

spectateurs qu'il convenait de se munir de crêpes et de pleureuses? Ce qui prouve que s'il y a de drôles de hasards, il en est aussi de sinistres. On fera bien de s'en méfier une autre fois.

DXXIV

Opéra-Comique. 10 janvier 1878.

Reprise des MOUSQUETAIRES DE LA REINE

Opéra-comique en trois actes, paroles de Saint-Georges, musique de F. Halévy.

Il y aura trente-deux ans le 3 février prochain que *les Mousquetaires de la Reine* parurent pour la première fois sur le théâtre de l'Opéra-Comique. Poème et musique, admirablement mis en lumière par une interprétation supérieure qui réunissait les talents de Roger, de Mocker, d'Hermann-Léon, de Mmes Lavoye et Darcier, allèrent littéralement aux nues. Et de fait, *les Mousquetaires de la Reine* restent l'œuvre la plus marquante, la mieux venue et la plus heureuse qu'ait produite l'intime et longue collaboration de Saint-Georges et d'Halévy. Poète et musicien sont morts, et de longtemps nous ne reverrons l'union aussi complète de deux esprits et de deux talents si bien faits pour se comprendre et pour se compléter.

Halévy, l'un des musiciens français de ce siècle qui ait créé le plus de mélodie, dans le sens expressif de ce mot, aimait, cherchait et trouvait les idées musicales qui convenaient à la tournure d'esprit de Saint-Georges. Celui-ci n'était pas seulement un gentilhomme par le nom; il l'était bien davantage encore

par les instincts, par l'éducation, par un goût irrésistible pour les fictions élégantes et délicates. Ce sentiment de la recherche mondaine se trahissait dans les moindres habitudes de l'homme, depuis la broderie de son mouchoir parfumé jusqu'à ce crayon d'or ciselé avec lequel il avait écrit tous ses poëmes, ne souffrant pas qu'une goutte d'encre risquât de maculer l'épiderme nacré de ses doigts. Le style, c'est l'homme. Il n'était épris que des aventures chevaleresques, que des amours respectueuses et timides, que des fêtes galantes où s'échangent des engagements profonds et discrets. Nul génie n'était mieux disposé que celui d'Halévy à moduler son inspiration musicale sur les motifs que lui suggérait cette muse bien née. Halévy ressentait, au même degré que Saint-Georges, une horreur invincible pour les choses communes et basses. La partition des *Mousquetaires* est née de cet accord parfait entre l'esprit du poète et l'âme du musicien.

La reprise d'hier a confirmé, pour la troisième ou quatrième fois, la vitalité des *Mousquetaires de la Reine*. Rien n'a vieilli de ce qui était frais et jeune en 1846 ; si quelque partie de l'ouvrage paraît démodée, c'est qu'elle l'a toujours été. Nous disons ceci spécialement pour le personnage du capitaine Rolland ; ce brave radoteur n'est qu'une réduction au pastel du Marcel des *Huguenots*, un Marcel domestiqué et réduit purement et simplement à la fonction de gêneur. Le jeu incisif et la voix mordante d'Hermann-Léon galvanisaient ce fantoche ; M. Dufriche ne nous en laisse que l'ennui.

Mais que de morceaux brillants ou attendris n'ont rien perdu de leur charme ! Le motif de la marche de nuit, entendu d'abord dans l'ouverture; l'air *Bocage épais*, chanté par Athénaïs de Solange; le délicieux quatuor du second acte, et la romance d'Olivier : *Enfin*

un plus beau jour se lève ! une des inspirations les plus touchantes du maître, ont été particulièrement reconnus au passage, salués et applaudis.

Un opéra du genre des *Mousquetaires de la Reine* exige chez ses interprètes, en dehors des qualités musicales, certaines conditions que jadis réalisèrent pleinement Roger, Mocker, M^{lle} Darcier, et qui échappent non moins pleinement à leurs successeurs : l'élégance, la passion, la flamme ! *Les Mousquetaires* veulent être joués non moins que chantés. Mais puisqu'il n'y a rien à dire des acteurs, c'est aux chanteurs qu'il faut nous en tenir, et nous devons nous contenter de ce qu'ils nous offrent.

La quote-part de M. Engel est assez faible. J'ai lu quelque part qu'il n'avait accepté le rôle d'Olivier que par complaisance ; on en disait autant la veille de *l'Éclair*. Par complaisance envers qui ? Envers son directeur peut-être, mais non pas envers le public. Ce n'est pas que M. Engel manque de qualités, mais elles sont d'un format par trop exigu pour la scène de l'Opéra-Comique. Il ne dit pas mal, il ne chante pas mal ; mais il fait tout cela en miniature, comme pour un théâtre d'enfants. Il semble qu'on n'aperçoive le personnage que par le gros bout d'une lorgnette et qu'on n'entende la voix du chanteur qu'interceptée par la lame d'un téléphone. Certes M. Engel a fait preuve, hier soir, en plus d'une rencontre, de savoir et de goût ; mais la faiblesse de ses ressources vocales l'oblige à user continuellement de la voix mixte, de la voix sombrée ou de la voix de tête ; et, sans aimer plus que je ne les aime les effets de force, on se lasse de passer une soirée sans entendre une phrase dite dans le registre naturel de la voix d'homme franchement émise. Je signale particulièrement à M. Engel la phrase finale du duo en *la* bémol avec Berthe de Simiane ; il y a là une série de notes de tête qui, se faisant entendre en

même temps qu'une voix de femme, produisent sur l'oreille un effet désastreux.

C'est au baryton de M. Barré qu'on a confié le soin de remplacer le ténor léger de M. Mocker ; M. Barré se tire avec adresse de cette tâche scabreuse ; mais le baryton ténorisant est obligé de roucouler l'air d'Hector, que Mocker chantait dans le timbre clair de sa voix la plus fine.

M^{lle} Chevrier, qui joue Berthe de Simiane, est évidemment en progrès ; sa voix paraît lourde lorsqu'il s'agit d'exposer des motifs à rythme court et arrêté, comme l'ariette *Parmi les guerriers* et les couplets *Mais notre reine*. Cependant, quelques passages gracieusement dessinés et surtout l'exécution très remarquable du trait spirituellement posé par le compositeur sur la cadence de cette phrase de Berthe :

> Si l'on venait, en vous voyant si tendre,
> On me ferait l'honneur de ce beau feu,
> Auquel je n'ai rien à prétendre.

montrent qu'il existe chez M^{lle} Chevrier une artiste qui se dégagera quelque jour de sa robe d'écolière.

M^{lle} Bilbaut-Vauchelet continuait ses débuts par le rôle capital d'Athénaïs de Solange. Cette jeune personne, qu'une timidité jugée insurmontable avait jusqu'ici tenu éloignée du théâtre, quoiqu'elle eût obtenu le premier prix au Conservatoire en 1875, laisse voir sans détour une inexpérience qui, d'ailleurs, ne la conseille pas mal. En revanche, elle est douée d'une magnifique voix de soprano, à la fois légère et corsée, agile et chaude, dont elle se sert avec l'aisance d'une artiste consommée. Son succès a été très vif et consacré par les applaudissements unanimes des connaisseurs et du public.

Il m'a semblé que l'orchestre traitait avec une certaine raideur cette musique d'un accent si tendre.

Comme je ne suppose pas qu'on ait rien changé à la partition d'un maître tel que Halévy, c'est à lui qu'il faudrait reprocher un excès de timbales, dont les roulements répétés, surtout dans le finale du second acte, assourdissent l'oreille en même temps qu'ils aplatissent et vulgarisent l'orchestration.

D XXV

Chateau-d'Eau. 12 janvier 1878.

Reprise de JEAN LE COCHER

Drame en cinq actes, précédé d'un prologue en deux tableaux, par Joseph Bouchardy.

Jean le Cocher, représenté à l'Ambigu-Comique le 11 novembre 1852, quelques jours avant le plébiscite qui allait rétablir l'Empire, semble indiquer que le républicanisme de feu Bouchardy s'était laissé pénétrer jusqu'à un certain point par le courant politique du jour. Le drame se passe sous le premier Empire, et les souvenirs de gloire y sont évoqués avec une sincérité et une chaleur très communicatives.

Jean le Cocher est un soldat d'Arcole et de Marengo, qui, laissé pour mort dans une embuscade, a le chagrin d'apprendre que sa femme, héritière collatérale d'une noble famille, vient de recueillir un immense héritage qui lui échapperait si elle était encore la femme d'un simple montagnard des Alpes. Jean, pour ne pas ruiner sa femme et sa fille, se résigne à passer pour mort. Mais il arrive une chose qu'il n'avait pas prévue; c'est que sa veuve se remarie et devient comtesse d'Arezzo. Or, le comte d'Arrezzo

est un horrible coquin, joueur comme les cartes, et qui entreprend de dépouiller la petite Jeanne, fille de Jean Claude, de sa grande fortune. Pour en finir plus vite, il la jette à la Seine au-dessous du quai de Billy. Jean, devenu cocher de fiacre, entend des cris de détresse, et il sauve la jeune fille — qui est la sienne. Telle est la situation principale de ce drame qui repose sur des invraisemblances énormes, accumulées avec une naïveté d'enfant.

Mais, en se débarrassant de sa vieille friperie italienne de *Gaspardo le Pêcheur* et de *Lazare le Pâtre*, Joseph Bouchardy semble avoir retrouvé le secret des émotions vraies et le chemin du cœur. *Jean le Cocher* renferme des épisodes touchants et met en jeu des caractères simples et bien tracés, faits pour plaire au gros public, excellent juge en ces matières.

On a donc revu avec plaisir ce grand diable de drame en sept actes, qui se termine vers une heure du matin par la punition du comte d'Arezzo, tué d'un coup de pistolet par Henry Roger, un colonel de la grande Armée, dont le père, le général Roger, avait été fusillé au prologue par les soins dudit d'Arezzo.

L'interprétation de 1852 était fort remarquable ; Saint-Ernest, Chilly, Laurent, Taillade, M^{mes} Guyon et Thuillier tenaient les principaux rôles. Parmi les sociétaires du Château-d'Eau, je ne citerai cette fois que M. Pougaud, qui joue avec beaucoup de talent le personnage de Jean Claude ; M. Péricaud, très amusant dans le rôle sympathique de Petit-Pierre, un Savoyard ami d'enfance de Jean-Claude, et M^{me} Laurenty, qui a eu de bons moments dans le rôle de Geneviève, la femme bigame sans le vouloir.

La reprise de *Jean le Cocher* est venue juste à point pour me permettre de vérifier un point d'histoire littéraire. On m'avait signalé quelque analogie entre le drame de J. Bouchardy, qui date de 1852, et *la Morte*

civile de M. Giacometti, représentée en Italie vers 1856. L'analogie existe en effet, mais elle est purement fortuite et ne porte pas sur le fond même des deux drames. Comme le Conrad de *la Morte civile*, si admirablement compris par M. Salvini, Jean Claude retrouve, au bout de quelques années, sa femme et sa fille dont il était séparé, et qui ne le connaissent pas. Mais là s'arrête la ressemblance, puisque Jean le Cocher, le plus vertueux et le plus fidèle des cochers passés et à venir, redevient le plus heureux des époux et des pères, tandis que le criminel Conrad se raye lui-même du nombre des vivants pour laisser sa femme et sa fille heureuses entre les bras d'un autre. L'originalité du beau drame de M. Giacometti reste donc entière et incontestée.

D XXVI

Comédie-Française. 14 janvier 1878.

Reprise du MISANTROPE

Comédie en cinq actes, en vers, par Molière.

Je ne vois jamais une comédie de Molière sans ressentir une jouissance d'esprit dont je connais bien les causes, mais que je m'efforce vainement d'exprimer par une définition précise. Ce qui me ravit en Molière, au travers du rayonnement de son génie comique, c'est que ce génie est pénétré de sympathie et de bonté, c'est que sa verve satirique est exempte de colère et d'envie ; s'il montre contre le vice « ces haines vigoureuses » qui enflamment la parole d'Alceste, ces haines mêmes sont dépourvues de fiel, et

l'amertume en est savoureuse comme celle d'un breuvage fortifiant. Voilà ce que j'aurais voulu faire comprendre sans tant de phrases, en résumant mon impression dans quelque formule substantielle et concise.

Eh bien ! le mot que j'ai vainement cherché depuis que je m'occupe de Molière, c'est-à-dire depuis mon enfance, un de mes prédécesseurs en critique, plus heureux que moi, l'avait trouvé au lendemain de la première représentation du *Misantrope*. J'ignore le nom de l'analyste sagace auquel on doit la *Lettre écrite sur la comédie du Misantrope*, et que le libraire Jean Ribou fit paraître en 1667, à la tête de l'édition originale de cette immortelle comédie. Peut-être ce nom est-il connu, mais je n'ai pas le temps de m'en informer ce soir. Qu'il me suffise de dire que dans ce feuilleton, car c'en est un et des meilleurs, l'admirateur anonyme de Molière a trouvé cette définition merveilleuse des comédies de Molière : « Elles font rire dans l'âme. » Le trait est si juste et si pénétrant, que je ne serais pas éloigné de l'attribuer à Molière lui-même, conjecture d'autant plus plausible que je ne vois guère que l'auteur du *Misantrope* qui ait pu rendre raison de la pièce entière et de ses moindres détails avec la sagacité, l'ampleur, l'abondance de renseignements qui mettent ce travail littéraire hors de pair. Comment ! dira-t-on, Molière aurait osé se louer soi-même en tous points, faire valoir la beauté de son plan, l'adresse de ses combinaisons, la vérité de ses caractères et l'éclat de son style ? Pourquoi pas ? Contesté par la sottise, déchiré par les rivalités, calomnié par l'envie, Molière a pu prendre pour expliquer et glorifier *le Misantrope* la plume dont il s'était servi déjà pour défendre *l'École des femmes*. A supposer qu'il n'ait pas écrit lui-même la lettre de 1667, il en a certainement fourni la substance ; on n'en saurait douter, car, s'il est vrai que comprendre c'est égaler, quel serait

l'autre homme de génie qui aurait si complètement deviné et mis à nu la pensée même du grand poète comique ?

Quoi qu'il en soit, la lettre de 1667 prouve, à l'honneur des contemporains de Molière, que *le Misantrope* fut reçu par les applaudissements de la cour et de la ville, et qu'il est faux que ce chef-d'œuvre n'ait pas été jugé à sa valeur dès le jour de son apparition, le vendredi 4 juin 1666.

D'ailleurs nous savons par le registre de Lagrange que *le Misantrope* tint seul l'affiche du 4 juin au 1er août. Deux mois de représentations consécutives, à une époque où la Comédie-Française alternait dans la salle du Palais-Royal avec les Italiens comme ceux-ci alternent aujourd'hui avec l'Opéra, affirmaient un succès de haute importance. Il est très vrai qu'une partie du public, non prévenue, se prit à applaudir le sonnet d'Oronte, mais après la critique d'Alceste, les choses furent remises en leur place, et, l'on s'amusa beaucoup aux dépens des applaudisseurs à contresens. L'incident, loin de nuire à la pièce, y mit un attrait piquant de plus.

On croit généralement que M. de Saint-Maure, marquis puis duc de Montausier, posa devant Molière comme l'original de l'homme aux rubans verts ; M. de Montausier y croyait lui-même, et ne s'en défendait pas ; il en paraissait même flatté, et cela s'explique par la situation intime du personnage, dont la vertu avait besoin d'être rehaussée plus qu'on ne l'imagine communément.

Le marquis de Montausier, âgé d'environ cinquante-six ans lorsque parut *le Misantrope*, avait épousé vers 1645 la célèbre Julie d'Angennes, la propre fille de Mme de Rambouillet. En 1666, Mme de Montausier était dame du palais de la reine et gouvernante des enfants de France, et le marquis venait d'être créé

duc et pair. Or, si Molière avait obéi à la logique du génie en nous montrant son misantrope amoureux d'une coquette de vingt ans, il dut apprendre plus tard que la vérité humaine dépasse de beaucoup en hardiesse les fictions des poètes. A peu près vers ce temps-là, le roi Louis XIV devint amoureux de la marquise de Montespan, et cette inclination, longtemps dissimulée, grandit, se fortifia et se satisfit enfin; où, je vous le demande? Dans le propre appartement de la vertueuse duchesse de Montausier, de la gouvernante des enfants de France, qui avait conduit toute cette intrigue. Les mémoires de la grande Mademoiselle, petite-fille de Henri IV, ne laissent aucun doute là-dessus. Ainsi, l'ironique destin avait donné pour compagne au prétendu misantrope, non pas une coquette de vingt ans comme Célimène, mais un bas bleu devenue entremetteuse sur ses vieux jours. Le pis est que l'Alceste de cour reçut le prix des complaisances de sa femme, en devenant gouverneur de Normandie, au lieu et place de M. de Longueville, qui fut dépouillé de sa charge tout exprès. On comprend maintenant que le duc de Montausier ne fût pas fâché qu'on le prît pour Alceste et non pour un de ceux de qui le sort

...... de splendeur revêtu,
Fait gronder le mérite et rougir la vertu.

Que, d'ailleurs, M. le duc de Montausier eût, comme Alceste, coutume de dire aux courtisans de rudes vérités et d'habiller la souplesse de sa conduite sous la rudesse de son langage, cela est possible et même vraisemblable. Mais cette conformité apparente d'humeur n'établit pas l'identité des personnages, et il n'y a pas à disserter pour démontrer que M. de Montausier, promu lieutenant général en considération de son

mariage avec M^lle de Rambouillet, duc et pair, gouverneur de Normandie, etc., n'eut jamais de sa vie la pensée de « rompre en visière avec le genre humain ».

Qu'a donc voulu faire Molière? Le feuilletoniste de 1667 va nous le dire : « Il n'a point voulu faire une comédie pleine d'incidents, mais une pièce seulement, où il pût parler contre les mœurs du siècle. C'est ce qui lui a fait prendre pour son héros un Misantrope, et comme Misantrope veut dire ennemi des hommes, on doit demeurer d'accord qu'il ne pouvoit choisir un personnage qui vraisemblablement pût mieux parler contre les hommes que leur ennemi. Ce choix est encore admirable pour le théâtre; et le chagrin, les dépits, les bizarreries et les emportements d'un Misantrope sont des choses qui font un grand jeu; ce caractère est un des plus brillants qu'on puisse produire sur la scène. »

Voilà bien le langage de l'auteur dramatique, de l'homme de théâtre, tel que l'était Molière. Sa pièce est une satire générale, et le Misantrope, le personnage nécessaire, le protagoniste de la satire. Avec quel art ce personnage est-il renforcé ou contrasté, ici par la coquetterie de Célimène et les médisances d'Arsinoé et des marquis, ailleurs par l'optimisme poli d'un Philinte et les grâces tendres d'une Éliante, voilà le miracle qui ne sera jamais surpassé. Ajoutez à ces rares mérites le prestige d'une langue incomparable, la plus noble, la plus expressive, la plus pure et la plus éloquente qu'ait jamais parlée Molière, et vous comprendrez que la reprise du *Misantrope*, âgé de deux cent onze ans sept mois et huit jours, soit encore une fête pour le public comme pour la Comédie-Française.

La distribution des rôles était, ce soir, toute nouvelle; M. Delaunay (Alceste), M. Coquelin (Oronte), M. Thiron (Philinte), M^lle Croizette (Célimène), M^lle Favart (Arsinoé), M^me Broisat (Éliante), abordaient ces

différents rôles pour la première fois. Ce changement a quelque peu bouleversé les habitudes du public littéraire qui fréquente la Comédie-Française et dérouté ses impressions toutes faites. Les souvenirs de M. Geffroy, de M. Bressant, de M. Maubant, de M^{me} Plessy, de M^{me} Madeleine Brohan s'interposaient entre l'oreille du public et son jugement. Pour ma part, je demande la permission d'écarter ces comparaisons et d'apprécier tout bonnement ce que j'ai vu ce soir.

M. Delaunay, de qui je m'occuperai d'abord, ne joue le rôle d'Alceste ni comme M. Geffroy, ni comme M. Delaunay, et c'était le meilleur parti qu'il eût à prendre. Dans la pensée de Molière, qui créa lui-même le rôle d'Alceste, le Misantrope est un « Ridicule », mais sans l'être trop ; la lettre-feuilleton de 1667 le définit ainsi : « Le Misantrope, malgré sa folie, si l'on peut ainsi appeler son humeur, a le caractère d'un honnête homme et beaucoup de fermeté, comme l'on peut connaître dans l'affaire du sonnet ; et, ce qui est admirable est que, bien qu'il paroisse, en quelque façon, Ridicule, il dit des choses fort justes. » On peut supposer, d'après cela, que Molière ne chargeait pas les traits du personnage et se contentait d'en accentuer les fureurs aux deux premiers actes pour lui laisser ensuite la physionomie attristée qui convient à l'amour sérieux d'un honnête homme indignement déçu.

M. Delaunay me paraît avoir compris avec la plus haute intelligence ce double caractère d'Alceste ; il s'abandonne aux fureurs les plus risibles à propos de rien, d'un méchant sonnet et d'un poète de cour. Mais lorsque son cœur est en jeu, l'humeur bizarre du Misantrope disparaît, et nous n'avons plus devant les yeux que l'amant trahi et désespéré. Avec quelle noblesse tendre et mélancolique n'a-t-il pas dit cette dernière supplication d'Alceste à Célimène :

> Puis-je ainsi triompher de toute ma tendresse,
> Et quoique avec ardeur je veuille vous haïr,
> Trouvé-je un cœur en moi tout prêt à m'obéir !
> Vous voyez ce que peut une indigne tendresse,
> Et je vous fais tous deux témoins de ma faiblesse.
> Mais, à vous dire vrai, ce n'est pas encore tout,
> Et vous allez me voir la pousser jusqu'au bout,
> Montrer que c'est à tort que sages on nous nomme,
> Et que, dans tous les cœurs, il est toujours de l'homme.

A mon gré, M. Delaunay n'a jamais été mieux inspiré ni plus complet que dans ces deux derniers actes du *Misantrope*, qui, quoi qu'on fasse, touchent au drame et laissent le spectateur sous une impression douloureuse. Si j'avais une critique à faire, elle porterait sur quelques exagérations de voix dans la première partie de la pièce, où Alceste a peut-être manqué çà et là de mesure. Mais, somme toute, j'estime que le rôle du Misantrope n'avait pas rencontré depuis longues années un interprète qui pût être comparé à M. Delaunay, et que, dans trente ans d'ici, les jeunes gens d'aujourd'hui diront à leurs enfants : « Ah ! si tu avais vu Delaunay dans *le Misantrope !* »

Le personnage de Célimène était d'avance jugé fort lourd pour M^lle Croizette, qui s'en montrait visiblement effrayée ; assez agréable et presque enjouée dans sa première querelle avec Alceste, M^lle Croizette a manqué la fameuse scène des portraits ; mais elle s'est relevée dans la réplique à Arsinoé et a développé dans le reste du rôle des qualités de diction qui témoignent de progrès très sensibles, fruit d'un travail assidu.

M^me Favart, en prenant le rôle d'Arsinoé, s'est installée victorieusement dans les rôles de grandes coquettes, qui lui ouvrent une nouvelle et brillante carrière.

M^lle Broisat, dans Éliante, MM. Prudhon et Bou-

cher, dans les deux marquis, ont été fort goûtés.

C'est M. Coquelin aîné qui jouait Oronte; il n'a eu qu'à se montrer et qu'à dire le fameux sonnet à Philis pour se faire applaudir à tout rompre.

Je ne dois pas cacher que M. Thiron n'a pas réussi du tout dans le rôle de Philinte, l'homme raisonnable, mais qui doit être assez jeune et pourvu suffisamment d'avantages personnels pour épouser Éliante sans qu'on en rie, ce qui a failli arriver ce soir.

DXXVII

Gaîté. 15 janvier 1878.

Reprise d'ORPHÉE AUX ENFERS

Opéra-féerie en quatre actes et douze tableaux, paroles de M. Hector Crémieux, musique de M. Jacques Offenbach.

La bouffonnerie de MM. Crémieux et Jacques Offenbach, devenue par la suite des temps une immense et splendide féerie, excita dans sa nouveauté des transports d'indignation presque aussi ardents que les applaudissements, non encore épuisés, d'un public disposé à tout entendre, pourvu qu'on l'amuse. Je relisais il y a quelques jours l'appréciation déjà ancienne d'un critique musical, personnage érudit, dont la gravité prit en cette occurrence des proportions aussi étonnantes que celles des philosophes immortalisés par Rabelais et par Molière. On dirait, à écouter ces déplorations fatidiques, qu'un cataclysme inouï venait de subvertir l'humanité et que le vieux monde avait croulé sur son axe vermoulu. Le crime

de M. Crémieux, en imaginant qu'Orphée n'était allé réclamer sa femme aux Enfers que par respect humain et par déférence envers l'opinion publique, le crime d'Offenbach, en écrivant sur cette plaisante donnée une partition remplie d'une verve endiablée, c'était d'avoir tourné en dérision des choses jusqu'à présent respectées.

En vérité, la méprise est plaisante. Eh quoi! le monde moderne serait tenu de vénérer comme saintes et sacrées les traditions du paganisme, dont les anciens eux-mêmes faisaient gorge chaude dans leurs heures de gaîté? Sauf le travestissement irrévérencieux des sentiments réciproques d'Orphée et d'Eurydice et le burlesque commentaire écrit en marge de la tradition virgilienne, les actions et les propos prêtés par M. Hector Crémieux aux habitants de l'Olympe s'éloignent moins qu'on ne le croirait des légendes orthodoxes de la Fable. Hésiode, Homère, Lucien, Apulée et cent autres nous ont édifiés là-dessus. Somme toute, cet Olympe était un assez mauvais lieu, et si M. Hector Crémieux avait essayé de mettre à la scène les aventures légendaires de ces dieux plus que légers, c'est pour le coup que les rigoristes auraient quelque raison de se voiler la face et de crier à l'immoralité.

Remarquez que je discute, uniquement pour l'amour de l'art, l'impression produite il y a vingt ans sur quelques esprits moroses par l'apparition d'*Orphée aux Enfers*. Il n'en reste aujourd'hui nulle trace, et le bon public s'amuse à cette grotesque épopée avec la même innocence de cœur qu'aux féeries primitives du *Pied de Mouton* et des *Pilules du Diable*.

La nouvelle édition donnée par le théâtre de la Gaîté est exactement conforme à la précédente; c'est-à-dire qu'elle présente aux yeux les mêmes richesses et les mêmes éblouissements.

La pièce est aussi bien jouée et même mieux qu'elle ne l'ait jamais été.

Jupiter, c'est toujours M. Christian, c'est-à-dire un bouffon dont la verve inextinguible guérirait les hypocondriaques condamnés par la Faculté. Cet homme est, pour me servir d'une expression de Stendhal, « un volcan de mauvaises plaisanteries ». Les calembours, les coq-à-l'âne, les rapprochements inattendus, saugrenus et d'autant plus irrésistibles, se succèdent dans son étonnante improvisation, avec une abondance qui réjouit d'abord, et qui finit par impatienter comme un phénomène exorbitant et dont on n'a pas le mot. Et avec cela des costumes inimaginables portés avec le sérieux d'un héros de tragédie et la fierté d'un paon. Je vous recommande un certain uniforme de lancier polonais tout en or, avec chapska d'un mètre de haut, en or aussi, le tout accompagné de foudres portatives et d'un parapluie également en or; et surtout le costume de gala, en tonnelet Louis XIV, agrémenté de rubans roses; la grande perruque est surmontée d'une sorte de plumet à pompon, évidemment emprunté à quelque pièce de pâtisserie montée. C'est extraordinaire de fantaisie et d'ampleur.

Eurydice, c'est Mme Peschard, qui avait bien voulu se charger d'un rôle de femme; elle s'en est tirée à son honneur. Mme Peschard est vraiment fort belle sous la blanche tunique d'Eurydice, et elle peut renoncer au travesti, personne ne s'en plaindra. Le talent de cantatrice de Mme Peschard s'est affirmé avec son éclat habituel dans toute la partie d'Eurydice. Je rappelle en passant les jolis couplets du premier acte, les susurrements dessinés par des vocalises d'une délicatesse exquise dans le duo de la Mouche, et enfin l'*Évohé* qu'elle attaque avec une voix si puissante et si douce à la fois; Mme Peschard a dû le répéter deux

fois, et si on n'a pas insisté pour qu'elle le recommençât encore, c'est qu'une heure et demie du matin venait de sonner à l'horloge du Conservatoire des Arts et Métiers.

M. Habay joue et chante avec aisance et bonne humeur le double rôle d'Aristée-Pluton, dont il porte élégamment les superbes costumes.

Mercure et John Styx, c'est M. Grivot, le joyeux et spirituel trial, retombé de l'opéra-comique à la féerie, sans se faire de mal.

M. Meyronnet a donné à Orphée une physionomie de musicastre très amusante, et il joue du violon précisément comme il convient pour expliquer les attaques de nerfs de la volage Eurydice, exaspérée par cette chanterelle à perpétuité.

M^{lle} Piccolo, gracieusement prêtée par le théâtre de la Renaissance, se montre pleine de gentillesse et de malice dans le rôle de l'Amour, ce « gavroche » de l'Olympe.

M^{me} Perret en Diane, M^{lle} Fanny Robert en Vénus, M^{me} Ramellini en Opinion publique, M^{lle} Heuman en Flore, complètent un assemblage de jolies femmes qui chantent un peu en déesses, estimant que les mortels doivent se contenter de ce qu'on leur montre sans s'occuper de tout ce qu'on leur fait entendre.

Les décors de MM. Cambon, Lavastre frères, Chéret, Despléchin et Fromont sont très beaux ; les huit cents costumes dessinés par MM. Grévin et Stop se distinguent par un goût parfait, soit dans une opulente richesse, soit dans une harmonieuse simplicité. Le défilé des dieux à la fin du second acte, avec ses trois cents personnages en scène, offre un coup d'œil vraiment prestigieux.

Le cadre actuel d'*Orphée aux Enfers* ne comporte pas moins de quatre grands ballets qui ont fort réussi. La principale danseuse, M^{me} Adelina Théodore, est un

premier sujet dans toute l'acception du mot, par la correction, la science et la grâce.

Il est certain qu'*Orphée aux Enfers* pourvu de tous ces éléments d'attraction, va ramener le public au théâtre de la Gaîté, en attendant les nouveautés qui se préparent pour l'époque de l'Exposition universelle.

D XXVIII

Bouffes-Parisiens. 16 janvier 1878.

BABIOLE

Opérette villageoise en trois actes, paroles de MM. Clairville et Gatineau, musique de M. Laurent de Rillé.

Babiole est une villageoise qui possède une chaumière, un arpent de terre et cinquante-deux écus de rentes. Cette petite fortune laisse à Babiole des loisirs qu'elle occupe à surveiller les actions des autres, et à surprendre leurs secrets. Comme le solitaire de M. le vicomte d'Arlincourt, elle sait tout, voit tout, entend tout. Aussi passe-t-elle pour un peu sorcière. Sa sorcellerie ne va pas jusqu'à savoir se faire aimer, car le jeune Alain, à qui elle était promise, a changé d'idée ; il est devenu amoureux d'Arabelle, la fille du bailli. Et justement Arabelle va se marier avec un jeune homme de Paris qui s'appelle Carcassol. Désespérant d'obtenir jamais celle qu'il adore, le jeune Alain, « ver de terre amoureux d'une étoile », va se noyer dans la mare prochaine, lorsque Babiole, touchée de pitié, et imposant silence à son cœur, promet à Alain de venir à son secours et de lui faire épouser Arabelle. Toute la sorcellerie de Babiole consiste à user des secrets

qu'elle a surpris pour forcer tous les consentements.

Ainsi, elle a découvert que le seigneur du village, M. le marquis de Mirabelle, entretenait un commerce de galanterie avec Mme Tamarin, la belle meunière; qu'au retour d'un rendez-vous nocturne, il avait reçu dans le dos un coup de fusil chargé au gros sel, et que cette correction en forme de remède lui avait été infligée par le bailli, qui croyait avoir à défendre l'honneur de sa fille contre les tentatives d'un séducteur inconnu. Le plan de Babiole est bien simple : elle obligera le bailli à consentir au mariage de sa fille avec Alain, en le menaçant de dénoncer au marquis l'auteur de l'attentat nocturne qui lui a laissé des traces si cuisantes; le marquis ne pourra faire autrement que d'approuver cette union, sous peine d'être signalé à la jalousie du meunier Tamarin, qui a le biceps d'un fort de la halle, et qui casserait le marquis en deux, sans respect pour sa qualité.

Les choses se passent comme l'ingénieuse Babiole l'avait prévu. Mais lorsque Arabelle elle-même s'est inclinée devant la volonté de son père, Alain, éclairé sur le caractère et les goûts de la noble demoiselle, et redoutant le sort de George Dandin, renonce prudemment à une union disproportionnée ; il s'aperçoit alors que c'est Babiole qu'il aime ; il l'épousera donc, tandis que Mlle Arabelle deviendra la femme de Carcassol.

Cette naïve paysannerie, avec son seigneur de village imbécile et coureur, son bailli ridicule, qui conte fleurette aux rosières, ses gardes forestiers prêts à saisir les coupables et à protéger l'innocence, m'a rajeuni d'un siècle au moins. Je me sentais transporté à l'époque pastorale des Babet, des Aucassin et des Nicolette, des Rose et des Colas, de *la Rosière de Salency* et des *Deux petits Savoyards*. Cependant certaines gauloiseries, d'une saveur et d'une odeur particulières, avertissent qu'on n'a pas affaire seulement à des dis-

ciples de Favart, de Sedaine, de Sauvigny et de Marsollier, et que M. Clairville a passé par là. « — Que faisait-il le long de mon mur? » se demande le bailli qui a surpris son seigneur dans une posture énigmatique. Toute la pièce est là. On y trouve, d'ailleurs, de la bonne humeur et de la gaieté. Le troisième acte, franchement amusant, a décidé du succès.

La partition de M. Laurent de Rillé est écrite sans prétention musicale, dans une forme plus voisine du vaudeville que de l'opérette. On a remarqué l'ensemble vocal, qui accompagne un quadrille archaïque, où l'on peut voir comment les habitués du bal de Paphos, en 1779, comprenaient la danse française; et aussi les couplets de Paola Marié, dont le refrain est repris en quintette syllabique :

<blockquote>Une petite ferme, un petit jardinet.</blockquote>

Ces couplets-là deviendront populaires; que dis-je, ils le sont déjà, puisque la coupe et le rythme du motif vocal rappellent identiquement ceux d'une chanson célèbre, *l'Amant d'Amanda.*

M^{me} Paola Marié chante avec sa verve ordinaire un nombre infini de couplets et de romances; le rôle de la meunière est agréablement tenu par M^{me} Mary Albert, et M^{lle} Blanche Miroir a dit gentiment les deux petits couplets qui composent le rôle d'Arabelle.

M. Daubray est toujours pareil à lui-même, c'est-à-dire amusant, sous les traits du bailli. M. Jolly, le marquis, m'a paru triste. J'en suis encore à me demander pourquoi M. Minart, qui joue Carcassol, a parlé gascon pendant le premier acte et repris l'accent parisien dans le reste de la pièce.

Les costumes sont jolis, frais et harmonieux à l'œil, excepté celui de M^{me} Paola Marié qui est à refaire.

D XXIX

Opéra-Comique.　　　　　　　　　　18 janvier 1878.

LE CHAR

Opéra-comique en un acte, paroles de MM. Paul Arène et
Alphonse Daudet, musique de M. Émile Pessard.

J'ai défendu l'autre jour *Orphée aux Enfers* contre des censeurs moroses. Me voilà donc forcé d'être indulgent pour *le Char;* car MM. Paul Arène et Alphonse Daudet n'ont pas à s'en dédire, ni l'Opéra-Comique à le nier, le poème du *Char* est un simple libretto d'opérette, une charge sur l'antiquité, dans le goût de celles que Daumier dessina de son crayon grotesque longtemps avant M. Hector Crémieux.

Les trois personnages du *Char* sont l'illustre philosophe Aristote, son élève Alexandre, fils de Philippe, roi de Macédoine, et une jeune esclave nommée Briséis.

De quel pays lointain arrive cette jeune fille coquettement parée? C'est ce qu'elle ne veut pas dire ou ce qu'elle n'indique que par des circonlocutions énigmatiques, que le public n'a pas devinées; le mot de l'énigme, le voici : Briséis est... Parisienne. Une Parisienne en Macédoine, trois cent quarante-trois ans avant Jésus-Christ, cela ne donne-t-il pas envie de s'écrier « déjà! » comme le Henri III de M. Hervé lorsqu'on lui annonçait Molière?

Mais enfin, de quelque région invraisemblable qu'elle soit venue, Briséis charme à la fois le précepteur et le disciple. Alexandre, resté seul avec la jolie esclave, l'aide à laver son linge et à l'étendre aux

branches d'un arbre voisin. C'est dans cette noble occupation qu'il est surpris par Aristote, et le philosophe furieux menace le libertin précoce d'appeler sur lui les sévérités du monarque son père.

Briséis se charge de désarmer le courroux d'Aristote. La sirène, qui paraît fort experte, jette bientôt le trouble dans le cœur du vieillard, qui se déclare prêt à satisfaire ses moindres fantaisies. Justement Briséis en a une, qui est de faire une promenade, dans un joli char à la mode des élégantes de Pella, et cela à une condition, c'est qu'Aristote le traînera lui-même. Le philosophe se laisse passer un licol et mène assez rondement l'équipage et son esclave. Tout à coup il s'arrête, car la charge est devenue plus lourde, il se retourne et aperçoit Alexandre, qui s'est placé derrière Briséis. Ainsi pris en flagrant délit de galanterie, Aristote est bien obligé de pardonner à son élève. Mais Briséis, à son tour, exige le prix de son silence, et ce prix, c'est la liberté.

La scène du char a fait rire; le reste a laissé le public un peu froid. Peut-être, sans trop s'en rendre compte, éprouvait-il un certain malaise à voir Aristote transformé en queue rouge et en Cassandre. Il est certain que, pour moi, je me moque parfaitement de Jupiter, mais je ne me moque pas d'Aristote, l'un des plus grands génies qui aient travaillé à l'éducation du genre humain, et je ne me réjouis pas excessivement d'entendre le prince des philosophes qualifier « d'ennuyeux moutard » celui qui devra être un jour Alexandre le Grand.

D'ailleurs, le fond même de la pièce n'offre pas la moindre apparence de nouveauté, car il est identiquement celui d'une vieille pièce française intitulée *le Précepteur dans l'embarras*, sur laquelle Donizetti écrivit, en 1824, sa partition bouffe de *l'Aio nel imbarrazzo*.

Heureusement, cette bouffonnerie d'un goût peu attique est tombée entre les mains d'un compositeur plein de jeunesse et de foi, qui y est allé beau jeu bon argent, et qui a traité les vers de MM. Paul Arène et Alphonse Daudet comme si c'eût été de l'André Chénier. La partition de M. Émile Pessard possède de la couleur et du charme. M. Émile Pessard est un mélodiste ; ses idées, sans qu'il s'en dégage une originalité marquée, se présentent sous une forme claire, élégamment dessinée, et se prêtent avec une aisance remarquable aux mouvements de la scène. Les morceaux qui m'ont le plus frappé à une première audition sont la chanson de Briséis, d'un rythme distingué et d'une allure piquante, et le trio du Char, écrit dans un excellent style d'opéra-comique. M. Émile Pessard manie l'orchestre d'une façon pittoresque et légère ; j'excepte toutefois l'ouverture, dont les motifs un peu ternes ne préviennent pas en faveur de ce qui va suivre, et qui se termine par une marche où les cuivres m'ont paru employés avec une certaine gaucherie.

Cette réserve faite, le début de M. Pessard n'en est pas moins très remarquable et doit appeler sur ce jeune compositeur l'attention des théâtres lyriques.

Mmes Irma et Galli Marié et M. Maris ont été fort applaudis. Toutefois, il m'a semblé que Mme Irma Marié devait faire partie de cette catégorie d'artistes qui stipulent dans leurs engagements qu'ils ne seront pas forcés de « dire le poème ».

D XXX

Théatre-Italien. 19 janvier 1878.

Rentrée de M^{me} Albani dans RIGOLETTO

Entre tous les opéras de Verdi, c'est peut-être *Rigoletto* qui porte au plus haut degré la marque du maître en tant que dramaturge musical. La sombre fable forgée par Victor Hugo ne pouvait rencontrer un interprète mieux doué pour en extraire musicalement toute la quantité de terreur qu'elle peut contenir. Aussi *Rigoletto*, malgré le nombre très élevé de ses apparitions répétées devant le public parisien, conserve-t-il un attrait irrésistible qui manque parfois à des partitions d'un mérite peut-être plus élevé. Il suffit, d'ailleurs, que les deux rôles principaux, celui du bouffon et de sa fille Gilda, rencontrent des interprètes capables de les comprendre, pour que *Rigoletto* soit assuré de réussir, avec ou sans la permission du duc de Mantoue et d'autres personnages subalternes.

Or, la reprise de *Rigoletto* nous offrait hier soir la réunion, fort heureuse pour les auditeurs, de M^{me} Albani dans le rôle de Gilda et de M. Pandolfini dans le rôle de Rigoletto.

M. Pandolfini est, à mon avis, le meilleur Rigoletto que nous ayons entendu à Paris, et cela sans excepter personne, pas même M. Graziani, dont la belle voix, alors dans toute sa fleur, ne rachetait pas l'insuffisance dramatique. M. Pandolfini, au contraire, joue le personnage du terrible bouffon aussi bien qu'il le chante. On l'a beaucoup applaudi dans sa grande scène d'imprécations : *Cortigiani, vil razza dannata*, et après la

vigoureuse strette *Vendetta, tremenda vendetta ;* cela est tout simple. Mais j'ai surtout apprécié son talent de composition dans l'ensemble du rôle, particulièrement au second acte, alors que Rigoletto rentre dans la vie privée de la famille. La figure pâlie, la tournure vieillie et fatiguée du bouffon de cour qui a quitté son rouge et son sourire de commande, sont observées et rendues avec une vérité sobre qui atteste l'intelligence scénique de M. Pandolfini. Je ne lui ferai qu'un reproche : c'est, dans le même second acte, de couper le *cantabile* en *mi* bémol : *Ah! veglia, o donna, a questa fiore,* d'abord parce que l'idée musicale en est charmante, ensuite parce que ce n'est pas là une de ces coupures qu'on puisse se permettre indifféremment; en effet, la phrase doit être dite par le baryton pour être ensuite reprise en duo par le soprano, qui la couvre et la domine avec des arpèges en batterie; si Rigoletto ne la chante pas d'abord, le public n'entend dans le duo qu'une sorte de variation sur un thème qui ne lui a pas été préalablement exposé et qui, par conséquent, lui échappe.

Si M. Pandolfini, m'a paru complet dans le rôle de Rigoletto, il faut dire qu'il avait dans sa fille Gilda une partenaire dont il subissait et dont il partageait le rayonnement.

Le succès de Mme Albani dans le rôle de Gilda a pris les proportions d'une ovation bien méritée. Commencé avec l'air du second acte, *Caro nome,* ce succès immense s'est continué dans la scène où l'on voit Gilda sortir éplorée de la chambre du duc, pour se couronner de l'admirable quatuor du quatrième acte, qui a été redemandé par l'acclamation générale.

La voix de Mme Albani est d'une plénitude, d'une rondeur, d'une homogénéité admirable. On a parfois accusé cette voix exquise d'un peu de sécheresse ; ce défaut, s'il exista jamais, a disparu sans laisser de trace.

Pour moi, en écoutant la partie de Gilda dans le quatuor, je me disais que je n'avais rien entendu d'aussi vibrant, d'aussi large ni d'aussi pénétrant depuis M^{me} Frezzolini, la seule cantatrice qui ait versé et fait verser de vraies larmes dans cette salle des Italiens, qui se contente ordinairement d'émotions tranquilles et douces.

D XXXI

Théatre-Italien. 21 janvier 1878.

LE GLADIATEUR

Tragédie en cinq actes, d'Alexandre Soumet, traduction italienne de ***. — M. Salvini.

Alexandre Soumet est bien oublié aujourd'hui ; ni le premier ni le second Théâtre-Français ne gardent à leur répertoire une seule des tragédies qui ouvrirent à leur auteur, à l'âge de trente ans, les portes de l'Académie française. Il y remplaçait M. Aignan. Qui pourrait dire aujourd'hui ce que fut M. Aignan et qui se soucie de le savoir ? Le même oubli n'atteindra pas la mémoire d'Alexandre Soumet. Sa *Clytemnestre* et son *Saül* dorment dans la poudre des bibliothèques d'un sommeil qui probablement ne sera jamais troublé ; mais sa *Norma*, épousée et sauvée par le génie de Bellini, vit à jamais dans le domaine de l'art.

C'est le 24 avril 1841 que la Comédie-Française représenta pour la première fois *le Gladiateur*, tragédie en cinq actes et en vers qu'Alexandre Soumet avait écrite en collaboration avec M^{me} Gabrielle d'Altenheym, sa fille. Malgré le talent des principaux interprètes, Ligier, Guyon, Geffroy, M^{lles} Eléonore Rabut (M^{me} Fech-

ter) et Doze, *le Gladiateur* dut se contenter d'un succès d'estime.

A vrai dire, Alexandre Soumet n'avait pas cette faculté particulière qu'on appelle « la tête tragique ». C'était un élégiaque, qui se contentait d'écrire des vers pompeux sur des données connues. *Norma*, son plus beau titre de gloire, n'est, il le reconnaissait lui-même, qu'une Médée rajeunie et ramenée des régions mystérieuses de la fabuleuse Colchide sous les forêts druidiques de la Gaule. Le sujet du *Gladiateur*, également dépourvu de nouveauté, traverse la situation capitale de *Polyeucte* pour se dénouer par le poignard de *Virginie*. Alexandre Soumet s'était laissé séduire par cette idée de roman ou de mélodrame : un gladiateur, au moment d'immoler au milieu du cirque une vierge chrétienne, reconnaît en elle sa propre fille qu'il cherchait depuis quinze ans. Je dis que c'est une idée de roman ou de mélodrame, parce qu'une pareille rencontre, si émouvante qu'elle soit, ne fournit par elle-même aucun de ces développements de passions ou de caractères auxquels les chefs-d'œuvre des maîtres doivent leur éclat et leur durée.

Alexandre Soumet, ne pouvant sauver sa jeune chrétienne, la fait poignarder par son père pour la soustraire à des outrages pires que la mort. Le gladiateur, après avoir tué sa fille, embrasse la foi chrétienne et s'écrie :

> Je veux que ce poignard, sur un autel chrétien,
> Mêle, glorifiant tout ce que l'on révère,
> Une goutte de sang à celui du Calvaire.
> J'offre au Dieu pauvre et nu son martyre et le mien ;
> Je veux que ce poignard, sur un autel chrétien,
> Rappelant quel forfait épouvanta notre âge,
> Au monde rajeuni dise : « Plus d'esclavage ! »

Le rideau tombe sur ces vers déclamatoires, qui, contrairement à une définition de Boileau, renferment

plus de mots que de sens. Alexandre Soumet était en effet plus poète qu'auteur dramatique et plus versificateur que poète. Homme de transition, il ne sut jamais prendre un parti entre la muse classique, qui avait cessé d'être féconde, et l'école nouvelle pour laquelle il affectait un inexplicable dédain. Ce fut d'ailleurs un travailleur convaincu, digne de toute estime, et qui mourut jeune encore, après avoir consumé le reste de ses forces à la composition d'un poème épique, *la Divine Épopée*, qui ne compte pas moins de douze mille vers.

Il paraît que la traduction italienne du *Gladiateur*, interprété par M. Salvini et sa troupe, a rencontré la plus grande et la plus constante faveur sur les théâtres d'Italie et d'Autriche. Voilà ce qui explique que M. Salvini se soit fait l'illusion de croire qu'une pièce française, qui n'avait pas réussi en français, trouverait à nos yeux des grâces nouvelles sous un vêtement italien. Cette erreur, inoffensive autant qu'excusable, n'a pas empêché d'apprécier le jeu noble et pathétique de M. Salvini dans un rôle qui, après tout, n'a qu'une scène, celui de la reconnaissance du père et de la fille, en plein cirque, et sous les cris de la foule hurlante auxquels se mêle le rugissement des lions.

D XXXII

Troisième Théâtre-Français.　　　23 janvier 1878.

CHARLEMAGNE

Drame historique en cinq actes, en vers, par M. René Fabert.

L'auteur du *Charlemagne* représenté ce soir au Troisième Théâtre-Français n'est jeune que par

l'inexpérience ; évidemment, il n'avait pas mesuré ses forces avant de s'attaquer à une figure colossale, que grandissent encore à nos yeux, dans l'ordre historique, les perspectives infinies de dix siècles écoulés, et dans l'ordre littéraire, le monument de vers épiques construit par Victor Hugo à la gloire du fondateur de l'empire d'Occident.

Ce n'est pas que M. René Fabert ait manqué de discernement en choisissant dans le long règne de Charlemagne l'épisode de Witikind, c'est-à-dire le Charlemagne missionnaire combattant pour la foi du Christ.

Mais il n'était pas armé pour une telle entreprise, et après le troisième acte, on pouvait, sans sévérité, la juger absolument perdue. Le public commençait à ne plus dissimuler le rire qui le gagnait, et tout semblait présager une de ces fins de soirée sinistrement bouffonnes, qui font la joie des amateurs et le désespoir des pauvres comédiens. Heureusement pour M. René Fabert, le quatrième acte a tout sauvé, et il m'est permis de traiter sérieusement la tragédie et son auteur.

Au premier acte, Charlemagne demande à son grand conseil d'évêques et de seigneurs, de le tirer d'un doute. Witikind, une première fois vaincu mais encore menaçant, donne des inquiétudes au vieil empereur. Il se dit mourant et a fait demander qu'on lui rendît sa fille Brunilda, retenue en otage à la cour impériale. N'est-ce pas qu'il prépare une prise d'armes, et qu'il veut d'abord mettre sa fille en lieu de sûreté ? Le conseil opine pour la guerre, malgré l'avis contraire du sage Alcuin ; Charles, le fils aîné de l'empereur, commandera l'escorte qui ramènera Brunilda au pays des Saxons, et, protégé par l'inviolabilité de son caractère d'ambassadeur, il pénétrera les plans de Witikind. Cette exposition rappelle d'une manière frappante la première

partie de *l'Hetman*, de M. Paul Déroulède, mais la ressemblance s'arrête là.

Le deuxième et le troisième acte se passent à Eresbourg, la capitale de Witikind. Ici l'auteur s'est embrouillé dans des intrigues de chefs saxons et danois, ourdies contre l'autorité de Witikind par un « archidruide » nommé Sigmar, qu'un personnage du drame caractérise ainsi :

> Quand on voit ce serpent quelque part se glisser,
> Il faut s'attendre à tout. Que va-t-il se passer?

Cette platitude explicative donne une idée du style de M. René Fabert dans ses mauvais moments, qui ne sont pas assez rares.

Sigmar persuade à Brunilda de faire massacrer les Francs, parmi lesquels se trouvent Charles, qui a ramené la jeune fille, et son frère Louis, qui fut le Débonnaire. Comment Louis se trouve-t-il là? C'est ce que l'auteur n'a pas pris la peine de nous apprendre. Cependant Brunilda, après avoir donné l'ordre fatal, essaye de sauver Louis qu'elle aime. Elle le retient à ses genoux; on entend le son du cor qui donne le signal du massacre, Louis s'en inquiète :

> N'as-tu pas entendu comme le son d'un cor?

à quoi Brunilda répond :

> Ce n'est rien, ce n'est rien, c'est l'heure où la nature,
> Qui sent le jour venir, se réveille et murmure.

Ce qui semble révéler ce fait nouveau de météorologie que, lorsque la nature se réveille le matin, elle donne du cor. Mais ce diable de cor sonne une seconde fois, et Louis s'écrie :

> ... Dieu! c'est le *cor* qui sonne.
> Et si plaintivement, que tout mon *corps* frissonne.

Le public, mis en belle humeur par ces *cors* ou *corps*

qui sonnent et frissonnent, commence à frémir d'hilarité contenue. Mais enfin, il n'y a pas à s'en dédire, nous sommes en plein quatrième acte des *Huguenots* :

> Ce sont mes frères qu'on immole!
> Laisse-moi, laisse-moi partir.

Louis va combattre, mais il est sauvé, et son frère aîné Charles se fait tuer en combattant les sicaires de Sigmar. Cela vous est égal, n'est-ce pas? et à moi aussi.

Nous voilà donc au quatrième acte, où l'empereur Charlemagne et Witikind se trouvent enfin face à face. L'empereur offre à Witikind la paix et son amitié; il lui propose d'aller avec les Saxons combattre en Orient un usurpateur, nommé Nicéphore, qui vient de renverser le trône de l'impératrice Irène, et il lui offre l'Empire d'Orient. L'idée de cette scène est noble et grande. Ici M. René Fabert se débarrasse enfin de ce monceau de lieux communs qui embarrassaient sa plume depuis près de deux heures :

> ... Witikind, que nos parts soient égales!
> Je garde l'Occident, l'Orient est pour toi,
> Au trône des Césars sois assis comme moi.
> Frères en temps de paix, soyons-le dans la guerre,
> Notre ennemi commun, si terrible naguère,
> Du fond de ses déserts peut revenir demain.
> Q'il nous sache tout prêts à nous tendre la main,
> Et que toujours il voie, au moment qu'il conspire,
> Deux empereurs debout aux bornes de l'empire!

De tels vers, s'ils ne sont pas d'un poète au vrai sens du mot, ont du poids, du mouvement et de la solidité.

Au deuxième acte, Brunilda, après avoir sauvé Louis de la captivité, se poignarde, et Witikind, vaincu dans un dernier combat, meurt auprès du cadavre de sa fille.

M. René Fabert ne doit pas ignorer que l'héroïsme

dont il a doté Witikind dépasse celui que lui reconnaît l'histoire. Witikind, après sa dernière défaite, ne mourut pas; il se convertit au christianisme, devint duc de Saxe sous la suzeraineté de l'empereur, et l'on dit que c'est de lui que descend Robert le Fort, l'ancêtre de la race capétienne. Cette généalogie manque de preuves authentiques, mais il paraît avéré que les princes de Waldeck descendent de Witikind.

Je ne m'appesantirai pas davantage sur les inégalités et les faiblesses d'un ouvrage qui prouve que M. René Fabert, qui n'est pas un auteur dramatique, a des qualités de raisonneur, on pourrait même dire de penseur, si l'on ne craignait pas d'exagérer la valeur de quelques passages de son *Charlemagne*.

M. Sylvain, qui va prochainement quitter M. Ballande pour entrer à la Comédie-Française où il suppléera M. Maubant, donne de l'ampleur et de la dignité au personnage de l'empereur « à la barbe griffaigne ». C'est M. Lambert qui représente Witikind, que tous les acteurs prononcent Witiquin, je ne sais pourquoi. M. Lambert a de l'intelligence, de la chaleur, beaucoup de chaleur même; je lui conseille de se contenir un peu, il en sera mieux apprécié.

M^{lle} Duguéret, chargée du rôle de Brunilda, manque de voix et de diction. D'ailleurs, le rôle ne convient ni à ses qualités, qui sont minces, ni à ses défauts, qui sont grands.

D XXXIII

Renaissance. 25 janvier 1878.

LE PETIT DUC

Opéra-comique en trois actes, paroles de MM. Henri Meilhac
et Ludovic Halévy, musique de M. Charles Lecocq.

Cette fois, c'est vraiment un opéra-comique que le théâtre de la Renaissance vient de nous offrir, et si la gaieté tempérée du « genre national » s'émancipe çà et là jusqu'à la note bouffe, il n'y a pas trace d'opérette dans le *Petit Duc*, production légère, heureusement pour elle, mais pleine de goût, de mesure, et qui vient se placer d'emblée au premier rang des succès, déjà nombreux, remportés depuis trois ans par le théâtre de la Renaissance.

La donnée du *Petit Duc* n'est pas bien compliquée ; elle tiendrait, qu'on me passe l'expression, dans le creux de la main.

Le premier acte se passe dans l'illustre antichambre de Versailles, connue sous le nom d'Œil-de-Bœuf, vers la fin du règne de Louis XIV. La cour est en fête, car on célèbre le mariage du petit duc de Parthenay, âgé de dix-huit ans, avec Mlle Blanche de je sais plus quoi qui n'en a que seize. Les deux jeunes époux sont fort épris l'un de l'autre, et les parents, en arrangeant par convenance ce mariage précoce, ne se doutaient pas qu'ils faisaient faire à leurs enfants un mariage d'amour.

On emmène la mariée, suivant l'usage, mais beaucoup plus loin que ne l'aurait voulu le Petit Duc. Les grands parents ont réfléchi : ils se sont dit que maintenant que l'union était indissoluble et les intérêts de

famille réglés, il convenait, vu la jeunesse des époux, d'ajourner à deux ans l'accomplissement du mariage; en conséquence la duchesse Blanche a été mise bon gré mal gré en chaise de poste, et elle roule sur la grand'route de Lunéville; c'est dans le couvent des demoiselles nobles de cette ville qu'elle passera les deux années d'attente. Ce départ imprévu consterne le Petit Duc. A ce moment, on lui présente les officiers de son régiment, les dragons de Parthenay, car le Petit Duc est colonel propriétaire d'un régiment de cavalerie qui porte son nom. Jusqu'à cette heure, il n'avait jamais pris ce commandement ni cette propriété au sérieux. Mais l'enlèvement de sa femme lui inspire une idée folle qu'il met à exécution à l'instant même. Il fait sonner le boute-selle, et voilà le régiment de dragons, colonel en tête, galopant sur la route de Lunéville.

Le spectateur y arrive avant les dragons de Parthenay. Le deuxième acte nous montre une salle basse du couvent des demoiselles nobles de Lunéville, que dirige la chanoinesse Diane de Château-Lansac, cousine du roi de France, car elle descend de Henri IV... par les femmes. La duchesse de Parthenay, redevenue petite pensionnaire comme si elle n'était pas mariée, s'ennuie fort au couvent, et ses velléités d'indiscipline attirent sur elle les foudres de la chanoinesse, qui la met au cachot; ce cachot n'est d'ailleurs qu'un boudoir ouaté et capitonné, mais verrouillé.

Cependant les dragons arrivent, cernent le couvent et envoient à la chanoinesse un parlementaire escorté de quatre trompettes. Le parlementaire, qui est un officier du régiment de Parthenay nommé M. de Boislandry, fait sommation à la chanoinesse de rendre la duchesse à son mari. La chanoinesse qui prend ses devoirs de très haut, en digne fille du Béarnais, refuse de capituler et se prépare à soutenir un siège.

Lorsque le parlementaire et ses quatre trompettes se sont retirés, on voit arriver une petite paysanne, qui, poursuivie, dit-elle, par des dragons trop entreprenants, demande asile et protection. La chanoinesse accueille avec bonté la naïve enfant, qui lui raconte tout au long sa fuite désordonnée dans la campagne, en compagnie d'un régiment de cavalerie. La paysanne, vous n'en avez pas douté un seul instant, n'est autre que le Petit Duc, qui a pris ce déguisement pour entrer dans la bergerie. Mais la petite duchesse est au cachot. Comment en avoir la clef? La fausse paysanne entreprend de tourner la tête d'un vieil âne de professeur de littérature, qui était le précepteur du Petit Duc avant son mariage ; il se fait donner le trousseau de clefs que la chanoinesse a confié à cet aliboron de Frimousse, et il touche toutes les clefs l'une après l'autre comme les pétales d'une marguerite, en disant : « Un peu, beaucoup, passionnément » ; un « pas du tout » articulé d'une voix tonnante apprend au public que le Petit Duc a trouvé la bonne clef, et à Frimousse qu'il s'est laissé duper.

Mais au moment où le Petit Duc triomphant va partir en emmenant sa femme, la chanoinesse lui montre un ordre du roi, transmis par un courrier extraordinaire. Il est ordonné au colonel des dragons de Parthenay de conduire son régiment à la frontière, où la guerre est engagée. Le Petit Duc n'hésite pas, et sacrifiant l'amour à l'honneur, il abandonne Blanche aux soins vigilants de la chanoinesse.

Le troisième acte s'ouvre au milieu du camp français, devant une place assiégée. Une bataille s'engage ; le Petit Duc s'y couvre de gloire à la tête de son régiment. Au moment où il va prendre sous sa tente un repos mérité, une femme s'y glisse ; c'est la duchesse, qui a trompé la surveillance de la chanoinesse pour rejoindre son mari. Cette cohabitation, si légitime

qu'elle soit, est en contravention formelle aux ordres du général, et on demande au Petit Duc son épée, mais c'est pour la lui remettre aussitôt, en lui annonçant que, pour récompenser sa valeur, on lui rend définitivement la duchesse sa femme,

Ce livret qui, chemin faisant, a rappelé, ici *les Mariages d'autrefois*, ailleurs *le Comte Ory* et *les Visitandines*, et dont le troisième acte manque un peu de consistance, n'en est pas moins une des choses les plus spirituellement tournées qu'ait produites la féconde collaboration de MM. Henri Meilhac et Ludovic Halévy. Cela est vif, sémillant, d'une allure leste, mais honnête et de bonne compagnie.

M. Charles Lecocq a conformé sa musique au programme de prose et de vers que lui fournissaient ses deux poètes, et de cette entente parfaite est né un ouvrage délicieux, qui a littéralement séduit le public très brillant qui remplissait la salle de la Renaissance.

La partition de M. Charles Lecocq, qui ne compte pas moins de vingt et un morceaux, ne renferme pas, sauf peut-être le rondeau du Petit Duc déguisé en paysanne, un seul morceau, une seule note qui rappelle les cascades de l'opérette. Elle est écrite tout entière avec une élégance aisée, une netteté d'idées musicales et une science aimable dont le charme est irrésistible.

Tout, sans doute, n'est pas d'égale valeur dans la partition de M. Lecocq; j'aurais besoin d'entendre une seconde fois plusieurs des nombreux couplets ou romances chantés par M^{lle} Jeanne Granier, pour les classer avec une suffisante exactitude. Je me bornerai donc à signaler les morceaux qui, à cette première audition, ont le plus vivement frappé les auditeurs.

Après une courte ouverture d'un caractère militaire, nous trouvons un joli chœur : *Notre cœur soupire*, dont la mesure ternaire renversée par des syn-

copes, rappelle la manière de Lulli; puis un duo bouffe entre Vauthier (Boislandry) et Berthelier (Frimousse), qui rappelle, sans imitation toutefois, le fameux duo de *Crispino e la Comare* et qui a été bissé tout d'une voix; un joli duetto en *sol* : *C'est pourtant bien doux, je vous aime!* précédé d'une gavotte dont la tournure archaïque sans pédanterie est extrêmement piquante ; enfin, le chœur des six pages : *Il a l'oreille basse*, très original, très fin, très élégant, l'un des bijoux de la partition. Le premier acte se termine par un finale sonore et d'une allure toute martiale : c'est le boute-selle et le départ des dragons de Parthenay.

La première scène du second acte a failli être bissée tout entière; c'est la leçon de chant donnée par la chanoinesse à ses vingt-deux élèves; cela débute par une antique romance d'amour, dont la chanoinesse détaille les beautés, et se termine par une solmisation en chœur d'un comique irrésistible, quoique le dessin musical n'en soit altéré par aucune bouffonnerie. J'indique rapidement un chœur ingénieusement modulé : *La guerre*, le joli duo de Frimousse avec la fausse paysanne : *C'est une idylle*, et le finale :

> Revenez vainqueurs,
> Vous aurez nos cœurs.

dont le rythme *alla polacca* deviendra certainement populaire. Le grand succès de ce deuxième acte appartient au rondeau de la paysanne : *Mes belles madames, écoutez ça*. Mais M. Lecocq, entre nous, y est pour peu de chose, et je passe le rondeau tout entier à l'actif de Mlle Jeanne Granier.

Le troisième acte, dont j'ai signalé la faiblesse relative, n'offrait pas beaucoup de ressources au musicien; j'y remarque cependant la chanson soldatesque de Boislandry : *Il était un petit bossu*, et le *lamento* des

femmes : *Ah! mon Dieu, que deviendrons-nous?* d'un motif gracieusement mélancolique; enfin le duo en *la* du Petit Duc et de Blanche : *Te souvient-il, ô ma duchesse*, habilement encadré dans le chœur de la patrouille qui répète le mot d'ordre du camp : *Pas de femmes! pas de femmes!*

Somme toute, M. Charles Lecocq a peut-être écrit des choses plus fortes, plus accentuées, plus saisissantes que la partition du *Petit Duc;* mais il n'a jamais rien donné de si délicat, d'un art si fin et d'un goût plus pur.

Du reste, *le Petit Duc*, paroles et musique, mise en scène, costumes et interprétation, est un ouvrage tout à fait distingué, et d'un « comme il faut » rare partout, plus rare encore sur les scènes de genre.

N'allez pas croire que ce genre d'éloges renferme une restriction et dissimule une pointe d'ennui. Bien au contraire, *le Petit Duc* est amusant d'un bout à l'autre, et vous saurez que Mlle Jeanne Granier, adorable sous ses deux aspects de jeune femme travestie en homme et de jeune homme travesti en paysanne, suffirait seule à la fortune du *Petit Duc*.

Le rondeau de la paysanne, à peine esquissé par le musicien, qui avait voulu laisser le champ libre à la verve de la chanteuse, est une chose absolument étonnante dans le genre de la chansonnette bouffe, même après Judic, même après Thérésa. Il faut voir Mlle Jeanne Granier raidissant ses petits bras en chantant : *Il faut que j'sauve mon innocence!* et les élever triomphalement au-dessus de sa tête à la dernière reprise : *Et j'ai sauvé mon innocence!* on n'a ni plus de talent, ni plus d'esprit, ni plus de grâce.

Mlle Mily Meyer, qui débutait dans le rôle de Blanche de Parthenay, a de la naïveté dans son jeu et chante finement. La personnalité lui viendra. M. Vauthier met sa belle voix et sa belle méthode au service

de M. de Boislandry, et Berthelier donne de la valeur au rôle de Frimousse. Sa voix mordante qui découpe si nettement les *fa sol la* d'en haut du duo : *C'est une idylle,* a fait redemander le morceau tout entier.

Un gros succès encore, c'est celui de Mme Desclauzas, dans le rôle de la chanoinesse Diane de Château-Lansac. Elle dirige la leçon de chant des demoiselles nobles et bat la mesure au pupitre avec l'aplomb, la justesse et la conscience d'un chef d'orchestre consommé. Mme Desclauzas a su faire rire par un comique de bon aloi, sans charge, sans grimace et en gardant la grâce de la femme ; on l'a applaudie à tour de bras.

Des bouts de rôles sont tenus par des artistes à qui la Renaissance a confié plus d'une fois des emplois importants, par exemple MM. Urbain, Caliste, Mmes d'Asco, Piccolo, Panseron. Le délicieux chœur des six pages est exécuté avec autant d'ensemble que de perfection par Mmes d'Asco et Piccolo, toutes deux charmantes et costumées à ravir, — Mmes Panseron, Ribe, Dianie et Davenay.

Les costumes (je crois qu'il y en a près de deux cents), les accessoires, les décors égalent et peut-être dépassent ce que M. Koning a jamais fait de mieux pour le théâtre dont il agrandit chaque jour l'importance artistique. Le décor final, qui représente une place assiégée et la campagne environnante, paraît copié sur un Vermeulen, et présente, à la lorgnette, des détails très étudiés. Le ton général en paraît cependant un peu cru, mais cela passera bien vite, et à la deux centième représentation il n'y paraîtra plus.

D XXXIV

Odéon (Second Théatre-Français). 26 janvier 1878.

LE NID DES AUTRES

Comédie en trois actes, en prose, par MM. Aurélien Scholl et Armand d'Artois,

Mme Désirée Blavière, qui se fait appeler la comtesse de Villetaneuse, est une de ces aventurières comme on en rencontre à la douzaine dans les stations balnéaires et thermales. Comme Désirée menait une vie décente et de bonne compagnie, elle a capté la confiance d'un Russe fort opulent, mais fort bizarre, M. Cramer, qui lui a confié l'éducation de sa fille unique Mathilde. Puis M. Cramer, qui est un grand voyageur devant Dieu, s'est remis à courir le globe, ne manifestant de temps à autre son existence que par des dépêches empreintes d'une concision laconienne et télégraphique.

Désirée a élevé Mathilde moyennant une pension annuelle de douze mille francs, sur laquelle elle-même a vécu fort à l'aise avec ses trois enfants. Un parti s'est présenté, et Désirée a marié Mathilde avec M. Rodolphe, un jeune gentleman de position modeste mais aisée.

Le mariage fait, Désirée, se considérant comme la bienfaitrice des jeunes époux, s'essaye à jouer auprès d'eux le rôle d'une belle-mère. Elle s'est chargée de louer et de meubler pour eux un appartement à Paris, et elle a agi comme pour elle. Les meubles, les tentures ont été assortis à son teint de brune, quoique Mathilde soit blonde; elle s'est réservé une large

installation pour elle et pour ses trois enfants ; il n'est pas jusqu'à son beau-frère Ducluzeau, un fabricant de papiers peints fort embarrassé dans ses affaires, qui ne dispose d'une ou deux pièces pour y remiser des colis à sa convenance.

Au lever du rideau, Rodolphe et Mathilde, en arrivant à Paris, trouvent donc leur maison envahie. Les jeunes époux ne sont pas chez eux ; leur nid est occupé par les autres. Rodolphe, gêné par la personnalité envahissante de Désirée et par les emprunts continuels de Ducluzeau, murmure bien un peu ; mais Mathilde, habituée à subir les moindres caprices de Désirée, qu'elle considère comme sa meilleure amie, trouve ces arrangements tout naturels.

Cependant les hostilités ne tardent pas à s'engager, lorsque Désirée voit arriver dans la maison, qu'elle considère comme sienne, un ami d'enfance de Rodolphe, le jeune sculpteur Montbrison, un fils de famille qui mange de la vache enragée en attendant qu'il soit parvenu à vaincre les résistances de sa famille et l'incrédulité qu'elle professe à l'égard de son génie d'artiste. Rodolphe, lui, sans s'inquiéter de plaire ou de déplaire à l'ancienne gouvernante de sa femme, installe Montbrison dans une chambre qu'il arrache aux empiétements du sieur Ducluzeau ; et voilà la guerre allumée.

Montbrison, qui a l'esprit perspicace et observateur de l'artiste parisien, ne tarde pas à mesurer l'étendue des périls qui menacent le bonheur du jeune ménage. Désirée s'est complètement emparée de l'esprit de Mathilde, et Rodolphe s'aperçoit avec stupeur qu'il compte de moins en moins dans l'existence de sa femme. C'est Désirée qui conduit la maison, c'est Désirée qui reçoit les visites, c'est Désirée qui emmène Mathilde au Bois ou dans les magasins, pendant que Rodolphe demeure seul au logis avec sa petite sœur

Blanche et son ami Montbrison. D'ailleurs, Désirée ne manque pas l'occasion de diminuer aux yeux de son ancienne pupille la valeur de Rodolphe, afin de la détacher de lui. En cela, l'ancienne gouvernante n'obéit qu'aux plus sordides calculs de l'intérêt personnel; les ressources du jeune ménage s'emploient à satisfaire les caprices de Désirée; Désirée est magnifiquement habillée de robes qu'elle se fait donner par Mathilde, tandis que celle-ci, modestement vêtue, ressemble à Cendrillon auprès de sa sœur aînée.

Rodolphe, poussé à bout, et d'ailleurs soutenu par les conseils de Montbrison, se décide à faire un éclat. Il signifie à la prétendue comtesse de Villetaneuse qu'elle doit renoncer à une cohabitation devenue insoutenable, et il l'engage à retourner à Cannes, où il lui assurera une pension suffisante.

Désirée n'accepte pas ce congé, et, rendant coup pour coup, elle détermine Mathilde à quitter le domicile conjugal. Réfugiée chez Ducluzeau, Mathilde, à qui l'on dépeint la résolution virile de son mari comme un acte d'affreuse tyrannie, laisse ses faux amis intenter une demande en séparation.

Mais enfin, Mathilde, revenue de son premier mouvement d'irritation, devinant la douleur d'un mari qu'elle n'a pas cessé d'aimer, et déterminée par les instances de sa jeune belle-sœur, consent à revenir auprès de Rodolphe. Désirée ne tarde pas à l'y suivre; mais alors on lui jette publiquement à la face les souvenirs d'un passé orageux, et la fausse comtesse se décide à quitter définitivement « le nid des autres ». Mathilde et Rodolphe reprennent le cours de leur lune de miel, et l'aimable Montbrison, enfin réconcilié avec son père, épouse la petite sœur.

Il saute aux yeux que la donnée du *Nid des autres*, cruellement vraie par le fond, n'est pas d'une entière nouveauté. C'est l'écueil constant du théâtre. Les si-

tuations vraies ne sont presque jamais neuves; les situations neuves ne sont pas toujours vraies.

Seulement, chaque écrivain, en racontant à son tour une histoire cent fois narrée puisqu'elle est cent fois arrivée, y apporte, pourvu qu'il ait vécu, qu'il ait souffert et qu'il se souvienne, son accent personnel et des traits d'observation qui renouvellent et frappent à neuf la situation qu'on croyait usée. Tel est le cas de MM. Aurélien Scholl et Armand d'Artois.

L'écueil du sujet qu'ils ont traité dans *le Nid des autres*, ce serait l'amertume et la tristesse. Ils l'ont habilement tourné, d'abord en poussant au comique la figure foncièrement odieuse de Désirée Blavière, ensuite en créant les personnages honnêtes et sympathiques du sculpteur Montbrison et de Blanche, la petite sœur de Rodolphe. Ai-je besoin de constater que la pièce est, je ne dirai pas semée, mais criblée de mots spirituels et amusants? En fait d'esprit, M. Aurélien Scholl, à lui seul, en fournirait quatre gazettes par jour. On a bien ri d'une saillie de Montbrison. Le pauvre garçon raconte que le gouvernement, dans sa munificence, l'a chargé de refaire un bras gauche pour la Vénus de Milo. — Pourquoi pas les deux? lui demande Rodolphe. — Ah! voilà, c'est que le bras droit était promis à un jeune homme qui a des protections.

Le Nid des autres a complètement réussi, et le nom des auteurs a été salué par de vifs applaudissements.

M. Porel joue avec infiniment de verve et de gaîté communicative le rôle brillant de Montbrison; Mlle Alice Lody est une Blanche très naïve et très fine; M. Montbars donne une physionomie très plaisante à Ducluzeau, le fabricant de papiers peints, qui paye ses échéances avec l'argent de Rodolphe; ce dernier rôle est fort bien tenu par M. Valbél. Enfin, Mme Chartier a donné les preuves d'un vrai talent en faisant accep-

ter par le public le personnage de Désirée ; elle y est tour à tour sérieuse et amusante, hypocrite sans exagération et très femme du monde. Du reste, tous les acteurs ont été rappelés à la chute du rideau.

D XXXV

Chateau-d'Eau. 26 janvier 1878.

GEORGES LE MULATRE

Drame en cinq actes et huit tableaux, par M. Charles Garand.

L'affiche du théâtre du Château-d'Eau avertit le public que le drame de M. Charles Garand est tiré d'un roman d'Alexandre Dumas père intitulé *Georges*.

Ce roman fort connu, et qui date d'une trentaine d'années au moins, appartient à la nombreuse catégorie des œuvres dont le fécond écrivain fut plutôt le parrain que le père. Félicien Mallefille passe pour le véritable auteur de *Georges*, conjecture assez vraisemblable, puisque ce roman contient une peinture très vive et très passionnée des luttes de races à l'île Maurice, où Félicien Mallefille était né. Toutefois, comme Alexandre Dumas taillait et retaillait à sa guise les manuscrits que lui fournissaient des amis complaisants, il est assez difficile de prononcer en de tels cas un jugement aussi sûr que celui de Salomon. Dumas aurait pu répéter, à propos de ces sortes de productions, le mot d'un séducteur accusé de paternité illicite : « Je crois que je n'y ai pas nui. »

Le héros du roman et du drame, Georges Munier, est un mulâtre très distingué, libre, intelligent, riche,

considéré, mais que n'en poursuivent pas moins les préjugés si tenaces de la race anglo-saxonne contre les hommes de couleur. On lui refuse la main de celle qu'il aime et dont il est aimé, Mlle Sarah de Malmédie. M. Henri de Malmédie, qui est le cousin de Sarah et qui prétend à sa main, insulte Georges; Georges soufflette son insulteur, mais celui-ci dédaigne de venger cette voie de fait par les armes, et se borne à avertir Georges qu'il le fera mourir sous le fouet de ses esclaves. La loi est pour Georges, mais les mœurs ne s'accordent pas avec la loi. Menacé d'un traitement infâme, Georges se met à la tête d'une révolte de noirs; elle est comprimée par les troupes anglaises. Pris les armes à la main, Georges est traduit devant le tribunal criminel de Port-Louis, et condamné à mort; son frère aîné, le corsaire Pierre Munier, déguisé en religieux, pénètre dans sa cellule et lui annonce qu'il vient le délivrer; l'équipage de la corvette *la Calypso*, qu'il commande, est prêt à forcer les portes de la prison et à enlever Georges au moment même de l'exécution. Georges refuse parce qu'il est désespéré; depuis sa captivité, il n'a plus entendu parler de Mlle de Malmédie, il se croit abandonné, peut-être trahi.

Le corsaire s'est à peine éloigné, sans avoir pu vaincre la résistance de son frère, lorsque la porte de la cellule s'ouvre de nouveau. C'est Mlle de Malmédie qui vient, avec l'autorisation du gouverneur, assistée d'un magistrat et de deux témoins, épouser *in extremis* celui qu'elle n'a cessé de chérir. Les deux époux échangent un premier et dernier baiser, et Georges marche à l'échafaud qui l'attend. Au moment où l'exécuteur lève son glaive sur la tête de Georges, des coups de feu retentissent. C'est l'équipage de *la Calypso* qui attaque la garnison anglaise.

Au dernier acte, qui se passe dans l'entrepont de la corvette, les deux frères sont réunis à leur père Pierre

Munier, et toute la famille, avec Sarah, devenue M^{me} Georges, se rend en France, pays de liberté ; Henri de Malmédie, capturé par les corsaires pendant qu'il leur donnait la chasse en pleine mer, ne peut supporter le spectacle du bonheur réservé à Georges et à Sarah, il se fait justice en se jetant à l'eau.

Cette rapide analyse, dans laquelle j'omets nombre d'épisodes émouvants, prouve que M. Charles Garand ne s'est pas trompé en cherchant un drame dans le roman d'Alexandre Dumas. Il n'a peut-être pas été aussi heureux en l'écrivant, et n'a pas compris que des situations si tendues et si violentes gagneraient à être présentées sans emphase ni boursouflure.

Néanmoins, le drame de M. Charles Garand n'est pas mal construit et l'on y retrouve çà et là la griffe du maître conteur dont il s'est inspiré. L'œuvre est brutale, mais bourrée de situations toujours intéressantes et parfois terribles.

A travers mille horreurs mélodramatiques, j'y cueille un mot charmant. Les dames de Port-Louis, venues chez M. de Malmédie, l'oncle de Sarah, pour visiter la corbeille de la mariée, sont mises à contribution par Sarah, que son amour pour Georges a rendue abolitionniste et négrophile. Elle leur fait souscrire des sommes considérables pour venir en aide aux noirs ruinés par un ouragan. « — Je m'en vais ! » s'écrie une de ces dames ; « on me dévalise ici, c'est une caverne, « la caverne de Saint-Vincent de Paul. » Le mot est-il de M. Charles Garand, de Félicien Mallefille ou d'Alexandre Dumas? Je n'en sais rien, mais je parierais pour Alexandre Dumas.

Le drame du Château-d'Eau est convenablement joué par MM. Gravier, Pougaud, Péricaud, Dalmy ; M^{me} Laurence Gérard a quelque talent sans émotion vraie, et M^{me} Daudoird joue fort spirituellement un rôle de gouvernante anglaise très amusant.

Les décors sont nombreux, variés et d'une exécution soignée. Trop de musique à l'orchestre, trop de petite flûte surtout ; j'en ai mal au tympan.

D XXXVI

Ambigu-Comique. 29 janvier 1878.

Reprise du COURRIER DE LYON

Drame en cinq actes et six tableaux, par MM. Moreau, Siraudin et Delacour.

Le théâtre de l'Ambigu-Comique ne se lasse pas de reprendre *le Courrier de Lyon,* qui lui vaut tout un répertoire, et je ne me lasse pas d'en parler toutes les fois qu'on le reprend. J'en parlerais, je crois, pendant des colonnes entières, tant est profond et durable l'intérêt qui s'attache encore, après quatre-vingt-deux années, au douloureux problème qui s'appelle l'affaire Lesurques.

Les trois auteurs du *Courrier de Lyon* ont adopté carrément l'hypothèse judiciaire s'expliquant par la ressemblance extraordinaire de Lesurques avec un bandit nommé Dubosc. Mais ils n'ont pas cru pouvoir se renfermer dans les faits de la cause ; leur drame est un pur roman, qui n'apporte par conséquent, en dehors de sa valeur théâtrale, aucun élément qui puisse concourir à la solution de l'énigme.

Comme le théâtre est une des formes les plus efficaces de l'enseignement populaire, il n'est pas inutile d'avertir encore une fois les spectateurs de l'Ambigu que Lesurques n'avait plus son père, qu'ainsi ce père n'a pu témoigner contre lui ni direc-

tement ni indirectement, que le seul *alibi* que pût invoquer Lesurques fut d'avoir passé la nuit du crime chez sa maîtresse, une grisette qui habitait, je crois, la rue Montmartre, et qu'enfin la ressemblance entre Lesurques et Dubosc ne put jamais être établie d'une manière sérieuse. A cela près le fond du drame est exact.

L'ouvrage de MM. Moreau, Siraudin, Delacour, et d'un quatrième collaborateur qu'on n'a point nommé, repose d'ailleurs sur des situations d'un effet sûr et d'un intérêt qui, je crois, ne s'épuisera jamais. Il est naturel toutefois qu'à force de le revoir, j'y découvre des fautes ou des lacunes qui m'avaient longtemps échappé. Par exemple, puisque Lesurques, d'après eux, est réellement rentré dans Paris le 8 floréal à sept heures du soir, c'est-à-dire deux heures avant que le courrier de Lyon ne fût dévalisé et assassiné près de Lieusaint, il me semble que l'*alibi* devrait être facile à établir par le témoignage de vingt personnes, en dehors du livret de la femme Choppard.

Voilà pour la lacune. Voici maintenant pour la faute. Lesurques est présenté comme un homme honorable, bien élevé, d'existence paisible et régulière; Dubosc, au contraire, n'est qu'un brigand perdu de vices et de crimes, hôte perpétuel des prisons et des bagnes, coureur de filles et vidant des bouteilles entières d'eau-de-vie et d'absinthe. Qui pourrait donc jamais prendre l'un pour l'autre deux hommes qui, si grande qu'on suppose la ressemblance de leurs traits, paraîtront fort différents aux yeux des témoins les plus superficiels? Si M. Daubenton connaissait les règles les plus élémentaires de l'instruction judiciaire, il s'écrierait, en entendant rapporter par les témoins que l'assassin du courrier de Lyon buvait des liqueurs alcooliques à pleins verres dans les cabarets qui bordent la grande route : « Ce n'est pas là mon ami

M. Lesurques. Il y a erreur », et il traiterait à fond ce point particulier dans son enquête. Cette observation ne s'arrête pas seulement au drame, elle trouve son application dans les faits réels du procès, car les témoins reconnurent unanimement la voix de Lesurques ; or, comment imaginer que la voix d'un brigand de grand chemin et d'un buveur d'absinthe puisse ressembler à celle d'un honnête homme, habitué à l'atmosphère paisible de la famille et des salons de bonne compagnie ?

Un mystère impénétrable enveloppera donc éternellement la mémoire de Lesurques. Si le condamné à mort du 30 octobre 1796 fut réellement un martyr, on ne peut s'empêcher, en mesurant le nombre, l'étendue et la force des preuves qui semblaient établir sa culpabilité, que la Providence a d'impénétrables et terribles décrets.

Les doutes suscités dans la conscience publique étaient si graves que, sur l'initiative de quelques membres du Corps législatif, une loi fut rendue le 29 juin 1867 et promulguée par l'empereur Napoléon III le 5 juillet suivant, qui accordait le droit de demander la revision des procès criminels après la mort des condamnés, à leurs enfants, à leurs parents et légataires. Cette loi dans l'intention de ses promoteurs, était expressément rendue en faveur de la famille Lesurques. Celle-ci s'en servit aussitôt ; la revision du procès criminel de 1796 fut entreprise et accomplie par la Cour de cassation ; mais un arrêt solennel, rendu au mois de janvier 1869 par les Chambres réunies de la Cour suprême, sur les conclusions conformes de M. le procureur général Delangle, rejeta la demande de revision, attendu qu'aucun des faits allégués ne présentait assez de consistance pour infirmer le verdict du jury de 1796. Ainsi la justice des hommes a dit son dernier mot, et Dieu seul

connaît le secret de l'innocence ou de la culpabilité de l'infortuné Lesurques.

M. Lacressonnière joue le double rôle de Lesurques et de Dubosc avec un rare talent : il a profondément ému le public au troisième acte, lorsqu'il rappelle à son père, devenu son accusateur, sa belle conduite sur le champ de bataille, alors qu'il servait comme sergent dans le régiment d'Auvergne [1].

M. Alexandre est bien amusant dans le rôle de Fouinard qu'il a créé, et M. Murray joue avec intelligence le rôle de Courriol, l'assassin-muscadin. Mlle Patry, chargée du rôle de Jeanne, la maîtresse de Dubosc, a déployé une rare énergie dans la scène où elle est assassinée par son amant en voulant défendre sa bienfaitrice. Mlle Charlotte Raynard est fort touchante sous les traits de Julie Lesurques, la fille du condamné ; M. Fraizier et M. Machanette tiennent avec zèle les rôles du jeune Didier, le fiancé de Julie, et de M. Lesurques le père. Seul, M. Fournier se montre bien insuffisant dans le rôle du juge Daubenton, qui exige de l'autorité, de l'onction et de la dignité.

Quant à M. Paulin Ménier, l'incomparable Choppart dit l'Aimable, je ne crains pas de dire qu'il s'est montré ce soir supérieur à lui-même. Il a franchi les régions du comique sinistre, pour entrer de plainpied dans la terreur skakespearienne. L'allure, le geste, les jeux de physionomie, les rictus involontaires qui trahissent l'angoisse profonde de l'assassin et du condamné à mort, tout est trouvé, rendu, exécuté avec une perfection qui fait oublier l'art. Lors-

1. J'écrivais ceci sous l'influence des assertions produites au procès. Un document authentique m'apprend que Lesurques n'avait pas dépassé le grade de caporal lorsqu'il obtint son congé après avoir fait ses huit ans de milice. Il n'avait d'ailleurs aucun service de guerre.

que Choppart, entraîné par les aveux de Courriol, se résigne à livrer sa tête et s'écrie : « Ça n'est pas un beau cadeau que je vous fais là, voyez-vous ! » un frisson a couru dans la salle et une longue acclamation a répondu à cette effrayante explosion du grand artiste qui s'appelle Paulin Ménier.

D XXXVII

Théatre Cluny. 31 janvier 1878.

Reprise de ROCAMBOLE

Drame en huit actes par MM. Anicet Bourgeois,
Ponson du Terrail et Ernest Blum.

Des cent volumes, pour le moins, qu'a produits le vicomte Ponson du Terrail, mort à trente-six ans, il ne survit guère qu'un nom destiné sans doute à passer aux générations futures comme Robert Macaire et Vautrin ; ce nom, c'est celui de Rocambole. C'est dans les *Drames de Paris*, un interminable feuilleton commencé dans *la Patrie* et continué partout ailleurs sans avoir dit son dernier chapitre ni son dernier mot, qu'on vit apparaître Rocambole, le malfaiteur protée, le bandit parisien, qui n'eut qu'à se montrer pour faire la fortune et la gloire de Ponson du Terrail.

Étrange littérature, qui possédait le secret de se passer de plan, de caractères, de passions et de style ! Ponson du Terrail commençait à peu près au hasard, et il allait tout droit devant lui, sans s'inquiéter d'aucune difficulté, sans s'arrêter devant aucun obstacle. Les prodigieux romans que son imagination a versés, jour par jour, dans l'oreille de ses contemporains

appartiennent au domaine de la féerie. Un de ses héros, tel que Rocambole, est-il enfermé dans une prison, il disparaît dans les airs comme au jeu de pigeon vole ; si quelque personnage tombe à l'eau, ce n'est pas pour s'y noyer, c'est pour découvrir un trésor au fond de la rivière ; les murs se fendent, les rochers fondent comme de la cire ; quand le cadavre d'un homme percé de cent coups de poignard est jeté au fond d'un puisard dont on recouvre la margelle avec des pierres de mille kilos, soyez sûr qu'au chapitre suivant vous verrez la victime reparaître fraîche et souriante, cravatée de blanc et gantée de beurre frais, au milieu de ses assassins consternés.

C'est à l'aube du jour, alors que l'alouette chante et que la nature donne du cor, selon l'ingénieuse expression de M. René Fabert, que Henri Ponson du Terrail se plaçait devant son bureau et écrivait au courant de la plume, pendant quatre ou cinq heures, ces étonnantes aventures qui n'avaient rien de prémédité. De petites marionnettes, représentant les divers personnages de l'action commencée, l'aidaient à se retrouver au milieu de ce fouillis d'inventions hasardeuses. Il lui arrivait parfois de se tromper et de laisser devant ses yeux un de ces petits fantoches qui avait déjà péri dans le feuilleton de la veille ou de l'avant-veille. De là des résurrections intempestives, mais qui produisaient d'autant plus d'effet sur le crédule lecteur qu'elles restaient absolument inexpliquées. Parfois, Ponson du Terrail en prenait son parti et faisait grâce à sa créature ; ou bien il la retuait de nouveau avec un calme inaltérable et la certitude d'un maître qui fait bien ce qu'il fait.

C'était d'ailleurs un charmant garçon, très spirituel, très brave, très bien élevé, très aimable, et qui ne s'en faisait pas accroire. Personne n'acceptait plus galamment que lui les critiques et même les raille-

ries. « Seulement, disait-il, j'ai commencé par essayer de faire autrement, cela ne m'a pas réussi ; maintenant, je gagne cinquante mille francs et je suis célèbre. Avouez, qu'après tout, je ne suis pas un sot. »

Ponson du Terrail essaya de tailler lui-même une pièce dans ses *Drames de Paris;* il s'y embrouilla et n'en sortit pas. Cette impuissance s'explique par le procédé d'improvisation dont il ne se départit jamais et qui est absolument le contraire de la méthode nécessaire pour réussir au théâtre, qui veut de la réflexion, de la combinaison et de la maturité. M. Anicet Bourgeois se chargea d'apprivoiser Rocambole pour la scène ; à son tour il s'arrêta en route et prit lui-même un collaborateur, M. Ernest Blum, afin de tirer de l'ornière la lourde charrette des *Drames de Paris*. Le curieux, c'est que ni M. Anicet Bougeois, ni M. Ernest Blum n'avaient lu, ni n'eurent la patience de lire le roman ; de sorte que *Rocambole*, repris ce soir au Théâtre-Cluny, ne ressemble que d'assez loin à l'œuvre dans laquelle il puise ses origines.

La donnée du drame est identiquement celle du *Fils du Diable* de M. Paul Féval : une association de brigands a formé le projet de s'emparer d'une immense fortune dont l'héritier ne se connaît pas lui-même ; mais ils entassent vainement crime sur crime, le jeune Armand de Chémery finit par recouvrer le nom et l'héritage de ses aïeux.

Après tout, l'intérêt est répandu à pleines mains dans toutes les parties de cet énorme drame qui se compose de sept tableaux et d'un prologue, ensemble huit actes, agrémentés chacun par une demi-douzaine de crimes. Deux situations du troisième acte ont produit surtout beaucoup d'effet ; la première est celle où Baccarat, une fille perdue mais repentie, reconnaît dans Rocambole le faux comte de Chémery, l'assassin d'Armand ; dans la seconde, la vieille mère de

Rocambole, indignée des crimes de son fils et ne voulant pas en devenir la complice par son silence, s'arrête sur le seuil d'une révélation, pour ne pas livrer son fils à la justice. Il ne vous échappera pas que c'est la scène capitale du *Prophète;* elle n'en est que meilleure, car Scribe était un habile homme et il y a profit à le suivre dans les sentiers qu'il a tracés.

L'interprétation de *Rocambole* est très supérieure à ce que le Théâtre-Cluny nous avait montré depuis longtemps. Mᵐᵉ Jeanne Andrée joue avec autorité, chaleur et conviction, le rôle de Baccarat; quant à Rocambole, c'est le directeur même du Théâtre-Cluny, M. Paul Clèves, un comédien de bonne école, qui a de la tenue, de la verve et du mordant.

Mᵐᵉ Derouet représente d'une manière très pathétique la vieille mère du bandit; M. Herbert est un comique naïf qui plaît à Cluny et qui plairait ailleurs s'il avait plus de voix; je citerai encore, avec Mᵐᵉ Jeanne Morand, M. Merille et Mˡˡᵉ Deligny, un débutant appelé M. Romain, qui, dans le rôle d'ailleurs très court d'Armand de Chémery, semble promettre un jeune premier.

DXXXVIII

Gymnase. 9 février 1878.

LA FEMME DE CHAMBRE

Comédie en trois actes, par M. Paul Ferrier.

M. Montmoreau et son ami M. Frédéric Perceval sont des amis intimes, si intimes qu'ils ne se quittent jamais. M. Montmoreau, qui est marié, habite le premier étage avec sa femme Hortense; Perceval, qui est

garçon, loge au-dessus, et les deux appartements communiquent par un tuyau acoustique. Il va sans dire que Perceval déjeune et dîne chez les Montmoreau. Les domestiques, qui préfèrent Frédéric, jeune et célibataire, à Montmoreau, vieux bourgeois grisonnant, ne consultent que les goûts de M. Frédéric. Ce Frédéric est donc le vrai roi du logis ; mais il paye cher sa royauté. Montmoreau ne le quitte pas d'une minute ; si Frédéric fait des courses, Montmoreau l'accompagne ; si Frédéric veut dormir, Montmoreau s'installe au chevet de son lit. Cette amitié tyrannique devient gênante à la fin, et d'autant plus gênante que — il fallait s'y attendre — Frédéric fait la cour à Mme Montmoreau. Or, c'est là, peut-être, la meilleure idée de la pièce. Montmoreau, qui croirait manquer à l'amitié s'il n'accompagnait partout Frédéric comme son ombre, laisse à Hortense toute liberté. Les rares rendez-vous que se sont donnés Hortense et Frédéric Perceval dans des lieux publics, tels que les Tuileries, le Musée du Louvre ou les grands magasins de nouveautés, n'ont eu lieu qu'à force d'industrie et d'adresse de la part de Frédéric, tandis qu'Hortense allait librement où l'appelait sa fantaisie. Cette fantaisie ne l'a pas entraînée bien loin, car elle rêve les chimères de l'amour chaste et pur, et elle refuse obstinément la clef d'un petit appartement que Frédéric a fait meubler rue de Berry, dans l'espoir d'y cacher ses amours.

La naïve tyrannie de Montmoreau a fini par exaspérer Frédéric, qui ne sait comment s'y soustraire, lorsqu'elle prend fin subitement par un incident inattendu : l'entrée d'une nouvelle femme de chambre chez Mme Montmoreau.

Julie est un miracle de beauté, de grâce, d'instruction et de bonne conduite. Elle offre les meilleures références ; seulement, les certificats honorables qu'elle

exhibe à M^me Montmoreau expliquent tous sa sortie par « une circonstance particulière ». On dirait que grandes dames ou bourgeoises se sont accordées pour employer cette formule. Hortense se fait expliquer la valeur de la « circonstance particulière ». C'est que partout la beauté de Julie a excité la jalousie de ses maîtresses et le libertinage de ses maîtres.

Julie Montmoreau ne recule pas devant une nouvelle épreuve. Son calcul, plus hardi qu'honnête, se trouve justifié. Dès la première minute, M. Montmoreau est fasciné par les attraits de la femme de chambre, et voilà Frédéric délivré. Frédéric est mort. Vive Julie !

Jusqu'à ce moment, c'est-à-dire, un peu au delà du premier acte, la pièce marchait bien. De jolis détails, bien observés, et surtout le jeu de M. Saint-Germain, plein de naturel et de bonhomie dans le rôle de Montmoreau, avaient contribué à faire accepter par le public une donnée assez scabreuse, mais qu'il n'était pas impossible de conduire vers un dénoûment acceptable.

La suite a tout gâté.

Montmoreau, fort timide envers Julie, qui lui impose le respect par son inattaquable réserve, se sent beaucoup plus à l'aise avec sa cuisinière Catherine, une grosse fille avec laquelle il collabore parfois pour l'exécution de certaines sauces d'un travail délicat. Il tente sur Catherine une expérience *in anima vili*, et n'arrive qu'à se faire surprendre par Julie au moment où il embrasse sa cuisinière. Julie lui garderait le secret; mais Isidore, le valet de chambre, ne tarde pas à trouver son maître aux pieds de la belle Julie. Et voilà M. Montmoreau à la discrétion de tous ses domestiques. Ceux-ci en abusent terriblement, surtout Isidore, qui donne des poignées de main à son maître et lui tape sur le ventre.

Il paraît que cette scène, sur laquelle finit le second acte, avait produit un effet énorme aux répétitions;

elle en a encore produit ce soir, mais dans un sens tout contraire aux prévisions des intéressés. Elle a été l'arrêt de mort de la pièce. Elle aurait réussi peut-être au Palais-Royal; elle a choqué au Gymnase.

Pourquoi cette différence ? Je ne sais. Pour moi elle m'aurait déplu sur l'une et l'autre scène. Ces histoires de valetaille et ces élégies au torchon dépassent la mesure de ma complaisance pour les libertés du théâtre. Elles me rappellent ce mot de Victor Hugo dans *le Rhin :* « Le fumier cajolant l'eau de vaisselle. »

Le troisième acte ne rachète pas les fautes du second; Frédéric, à son tour devenu amoureux de Julie, renonce à Mme Montmoreau, et c'est Julie qu'il installera dans le petit appartement de la rue de Berry. Mme Montmoreau, sauvée avant d'avoir failli, revient tout entière à son mari qu'elle consolera de la perte de Frédéric. Tous les domestiques de Montmoreau suivent Frédéric dans sa nouvelle installation, et s'inclinent devant Julie qu'ils appellent Madame par anticipation. Tout porte à croire, en effet, que Frédéric épousera la femme de chambre, après quelques transitions plus ou moins équivoques. Et ce sera là, j'ose le dire, un joli mariage, qui donne une haute idée de M. Frédéric Perceval et du sens moral de la pièce.

Je crains que mon appréciation ne paraisse sévère envers l'ouvrage d'un homme d'esprit et de talent, qui s'est fait applaudir plus d'une fois sur nos grands théâtres et même à la Comédie-Française. Mais enfin, sans agiter, dans cette critique au courant de la plume, les foudres d'un rigorisme inutile et exagéré, j'en suis réduit à dire que l'excuse des pièces qui ne se piquent pas de bégueulerie, c'est de réussir. Lorsqu'elles tombent, comment les défendre ?

Je répète encore que M. Saint-Germain a mis au service du rôle de Montmoreau l'art le plus fin et le plus spirituel; il en a été récompensé par des applaudisse-

ments qui, au delà du premier acte, ne s'adressaient exclusivement qu'à lui. M^me Hélène Monnier joue avec beaucoup de mesure et de tact le rôle de M^me Montmoreau. M^me Alice Regnault, la jolie femme de chambre, est en effet fort bien tournée et fort bien habillée; elle marche convenablement et se comporte en scène comme une personne naturelle; il ne lui manque que la parole. M^mes Lebon et Giesz tiennent fort agréablement les rôles de Catherine, la cuisinière, et de Victorine, l'ancienne femme de chambre de M^me Montmoreau.

DXXXIX

Théatre-Italien. 14 février 1878.

Reprise d'ERNANI

Opéra en quatre actes, de Verdi.

Ernani est l'un des plus anciens opéras de Verdi, puisque, dans l'œuvre entière du maître, qui commence en 1839 avec *Oberto conte di san Bonifazio* pour s'arrêter provisoirement à la messe du *Requiem*, exécutée en 1874, *Ernani* porte la date de 1844. Trente-quatre années ont donc passé sur cette œuvre de jeunesse, qui n'est cependant pas indigne de ses puînées, et dans laquelle on trouve, au moins à l'état d'indication générale, les linéaments d'une autre composition qui sera plus tard *il Trovatore*. On comprendra ce que je veux dire en écoutant le trio du second acte entre Ernani, Elvira (la doña Sol du libretto) et Ruy Gomez de Silva; la situation elle-même, la disposition des

voix, la sonorité passionnée et même brutale du dessin mélodique présentent la plus frappante analogie avec les deux ou trois trios du *Trovatore* qui mettent en présence Leonora, Manrique et le comte de Luna, soprano, ténor et basse. Je pourrais multiplier ces exemples, qui montrent seulement l'énergique et persistante individualité de Verdi.

La partition d'*Ernani* se recommande par la netteté et l'intensité du jet, par la flamme de la jeunesse et aussi par des qualités déjà supérieures de composition que révèle au plus haut degré le célèbre finale du troisième acte. Le détail, l'entre-deux est peu soigné ; les chœurs, chantant presque toujours à l'unisson, sonnent comme de vulgaires fanfares d'orphéons ; l'abus des cuivres enlève trop souvent à l'orchestration d'*Ernani* toute délicatesse et toute puissance expressive : par exemple, dans le duo de Carlos et de Ruy Gomez, où le jeune compositeur a eu la singulière et barbare idée de doubler la cantilène du baryton par un unisson de cornet à pistons, qui écrase à la fois le chanteur et l'oreille du public.

Malgré ces inégalités et ces défauts, l'œuvre demeure très vivante, et, ce soir, elle a vivement intéressé, soutenue qu'elle était par une interprétation des plus satisfaisantes.

Le rôle d'Elvira convient au genre de talent et de voix de Mme Maria Durand, qui, après avoir enlevé à pleine voix la cavatine *Tutto sprezzo che d'Ernani,* un véritable morceau pour trompette à clés, a mis la plus exquise douceur dans le duo d'amour avec Ernani, *No, crudele*.

M. Cappelletti, qui débutait par le rôle d'Ernani, est un Italien blond, d'aspect quelque peu lymphatique, mais somme toute beau garçon, et occupant convenablement la scène. Sa voix, dont l'émission est un peu gutturale, a de l'ampleur et du charme. M. Cappelletti

a été fort goûté et rendra certainement de bons services au répertoire italien.

La voix raide et rude de M. de Reszké écorche sans profit la mélancolique cavatine de Ruy Gomez, *Infelice!* mais elle soutient vaillamment les ensembles et donne du corps au trio final, l'un des plus médiocres de la partition.

M. Pandolfini, très bien costumé en Charles-Quint, a chanté avec infiniment de talent le bel air du second acte *Lo vedremo*, dans lequel le roi réclame avec une fureur nerveuse la tête d'Ernani, et il a été applaudi à tout rompre dans l'*adagio* du septuor final : *O sommo Carlo!* le morceau capital de la partition. Peut-être M. Pandolfini presse-t-il un peu le mouvement de cette page magnifique, qui gagnerait encore en autorité à être prise dans un temps plus large. Quoi qu'il en soit, le finale a produit en effet énorme, et il a été bissé par toute la salle.

Comme il n'y a pas de bonne soirée où il n'y ait à redire, je supplie M. Escudier de modérer les ébats chorégraphiques des figurantes en maillots qui troublent les noces de Ruy Gomez et celles d'Ernani. Il est absolument inutile de faire danser ces petits monstres ; tout au moins faudrait-il leur interdire de se livrer aux douceurs du galop ; le galop au XVIe siècle ! en Espagne ! chez un Ruy Gomez ! Je ne crois pas que la fantaisie en fait de couleur locale soit jamais allée si loin.

DXL

Variétés. 15 février 1878.

NINICHE

Vaudeville en trois actes, par MM. Alfred Hennequin
et Albert Millaud.

Niniche est le surnom d'une jolie fille qui faisait l'année dernière l'ornement de Paris et le bonheur de quelques Parisiens. Niniche s'appelle aujourd'hui la comtesse Corniska, et son époux, le comte Corniski, ignore absolument les antécédents de la comtesse. Le noble couple daigne se baigner à Trouville; or, la plage de Trouville, c'est le boulevard des Italiens de l'Océan; on y rencontre l'univers entier entre l'estacade du port et les éboulements des Roches-Noires. Il n'est donc pas étonnant qu'après vingt-quatre heures de séjour, la comtesse Corniski se trouve nez à nez avec un des anciens adorateurs de Niniche, le vicomte Anatole de Beaupersil.

Anatole, quoiqu'il appartienne à la génération des jeunes gâteux qui portent d'immenses cols, des chapeau cylindriques et des pantalons à pieds d'éléphant, est un galant homme, qui ne trahira pas le secret de Niniche. Celle-ci, en disparaissant subitement de Paris, où elle n'est pas revenue depuis son mariage, y laissait un mobilier somptueux et les mille épaves d'une existence galante. Niniche apprend d'Anatole que ce mobilier, sur lequel les scellés ont été apposés à la suite de sa disparition, va être vendu à l'hôtel des commissaires-priseurs. Voilà de quoi désespérer la pauvre Niniche, parce qu'elle a laissé dans une armoire un

portefeuille contenant sa correspondance privée avec le prince Ladislas, hériter présomptif d'une couronne européenne. Niniche a beaucoup aimé le prince Ladislas et l'aime assez encore pour ne pas vouloir que ses confidences les plus intimes soient jetées en proie à la malignité publique.

Or, le comte Corniski, que je ne vous ai pas encore présenté, est un diplomate très proche parent de deux personnages de *la Vie parisienne*, le baron de Gondremark et l'amiral suisse. Ce diplomate de fantaisie reçoit de son souverain — le roi de Pologne, s'il vous plaît! — la mission de recouvrer à tout prix la correspondance du prince héritier, car un scandale empêcherait son mariage avec l'archiduchesse Thérésa, héritière des mines d'or du Montenegro.

En homme avisé et discret, le comte Corniski, se rendant à Paris, informe la comtesse qu'il part pour Londres avec la mission secrète de travailler au comblement du canal de Suez. Mais le comte Corniski n'arrivera pas à Paris bon premier, car on lui fera manquer le train.

Qui, on? Anatole d'une part, qui a promis à Niniche de faire les démarches nécessaires pour obtenir la levée des scellés et lui rendre la libre disposition de ses meubles; puis un certain Grégoire, personnage non moins fantastique que les autres. Ce Grégoire exerce à Trouville les fonctions de baigneur pour dames, et cela pour l'amour de l'art. Dans l'intervalle des marées, c'est un parfait gentleman qui se promène sur la plage dans la tenue la plus élégante et qui envoie à ses clientes des œillades incendiaires, appuyées de temps à autre par des vers anacréontiques. Grégoire a surpris le secret de la mission confiée au comte Corniski, et il veut lui couper l'herbe sous le pied, afin de lui donner une haute idée de ses talents, d'entrer dans la diplomatie en devenant son secrétaire

particulier, et de se rapprocher ainsi de la comtesse, dont il est amoureux. Ajoutez à ce dénombrement une usurière, appelée M^me veuve Sillery, qui veut épouser le beau Grégoire et qui le suit partout, et vous devinerez le mouvement vertigineux du second acte.

Ce second acte se passe dans l'appartement de Niniche. La comtesse Corniska a profité de l'absence de son époux pour venir à Paris revoir le théâtre de son charmant et coupable passé. Anatole l'accompagne et s'occupe de payer les créanciers, afin d'obtenir la levée des scellés qui pèsent sur la correspondance du prince Ladislas. Grégoire survient à son tour; il ne tarde pas à reconnaître la comtesse sous les cheveux jaunes et le costume provocant de Niniche redevenue elle-même pour un jour. Seulement, Niniche prend Grégoire pour un seigneur déguisé. Maintenant vous expliquerai-je comment le comte Corniski, se faisant présenter sous le nom de Melchior de Fernandoz, se trouve en présence de la veuve Sillery, qu'il prend pour Niniche et qui lui paraît un peu mûre pour une « hétaïre » ? comment la veuve Sillery, à son tour, s'imagine que le comte Corniski n'est ni plus ni moins que le roi de Pologne lui-même voyageant incognito? comment tous les personnages se cachent successivement dans la fameuse armoire qui contient les correspondances, jusqu'à ce que le juge de paix survienne, constate le bris des scellés et arrête tout le monde?

Ce sont des folies qu'il faut voir de ses yeux, entendre de ses oreilles pour les comprendre et en rire.

Au troisième acte, le fameux portefeuille voyage de main en main jusqu'à ce qu'il rentre enfin dans celles de Niniche, redevenue la comtesse, qui, pour prix du service diplomatique qu'elle vient de rendre à son mari, se réserve de remettre elle-même les lettres au prince héritier. Grégoire devient le secrétaire particulier du comte, et celui-ci décore tous les person-

nages de l'ordre de Saint-Pothin au nom du roi son maître.

Comme il est facile d'en juger par l'analyse qui précède, le vaudeville de MM. Hennequin et Millaud repose sur une idée de comédie, qui ne tarde pas à rouler, avec des transports de gaîté folle, dans les cascades de l'opérette. La fantaisie, poussée à ce degré, ne se juge pas ; c'est elle qui saisit le spectateur par les cheveux et qui l'emporte, si elle peut, dans les régions bizarres où les vicomtes s'appellent Beaupersil et où les secrétaires d'ambassade répondent au nom de M. des Ablettes.

Ce soir, la veine y était, et le vaudeville de MM. Hennequin et Millaud a eu l'heureuse fortune de faire rire d'un bout à l'autre. C'est quelque chose que deux heures de gaîté sans mélange.

Mme Judic contribue largement au succès de *Niniche*. Elle y est de tout point charmante, surtout au second acte, où la transformation de la comtesse en Niniche, la nuance entre la femme devenue presque sérieuse et le naturel de la « cocotte » qui reprend le dessus, sont rendues avec le talent de comédienne le plus souple, le plus souriant et le plus fin. M. Boulard a écrit pour Mme Judic la musique d'un couplet de facture qui a été redemandé par la salle entière à la spirituelle Niniche.

M. Dupuis est fort amusant dans le rôle de Grégoire, le baigneur par amour. Il a, au troisième acte, un travestissement de garçon de bains à lunettes, plein de fantaisie et d'originalité.

M. Baron semble fait exprès pour jouer les comtes Corniski, comme M. Lassouche pour jouer les vicomtes Anatole de Beaupersil ; Mme Aline Duval colore de toute sa verve le personnage de la veuve Sillery, et Mlle Leriche est fort gentille dans un petit bout de rôle.

Outre la musique de M. Boulard, qui, facile et sans

prétention, a été fort goûtée, *Niniche* renferme un certain nombre d'anciens timbres, et c'est un plaisir, qui évoque des souvenirs déjà bien lointains, que d'entendre la voix délicate de M^me Judic détailler le rondeau de Doche sur lequel Arnal débita tant de couplets au public, ou l'air de *Madame Favart* écrit par Pilati pour le théâtre du Palais-Royal.

D XLI

Comédie-Française. 27 février 1878.

REPRÉSENTATION DE RETRAITE
DE M. BRESSANT

L'un des sociétaires les plus appréciés et les plus sympathiques de la Comédie-Française, M. Bressant, prend sa retraite après vingt-trois ans de services. Une cruelle maladie, qui, depuis deux ans déjà le tenait éloigné de la scène, ne lui a pas permis de les prolonger davantage.

M. Bressant, qui n'a pas encore accompli sa soixante-troisième année, débuta au Théâtre Montmartre en 1832, sous la direction des frères Séveste; il a donc joué la comédie pendant plus de quarante ans. On peut dire que ses succès datèrent de sa première apparition devant le public, et ils ne se démentirent jamais. Le rôle du prince de Galles, qu'il créa aux Variétés dans le *Kean* d'Alexandre Dumas, à côté de Frédérick Lemaître, mit en tel relief les qualités de diction et d'élégance du jeune comédien, qu'il fut question dès ce temps-là de son entrée à la Comédie-Française. Après un séjour de sept ans en Russie,

Bressant fit un stage d'égale durée au Gymnase ; parmi les rôles nombreux qu'il y créa, il faut rappeler surtout ceux de Lovelace dans *Clarisse Harlowe* et d'Albert dans *la Protégée sans le savoir*.

Nommé d'office sociétaire de la Comédie-Française, il y débuta, le 6 février 1854, dans le rôle de Clitandre des *Femmes savantes*, où l'on apprécia fort le ton de bonne compagnie qui fut toujours la marque distinctive de son talent, et qui le mit hors de pair sous les traits de Bolingbroke du *Verre d'eau*, du comte Almaviva dans *le Barbier de Séville* et dans *le Mariage de Figaro*, et surtout du marquis de Presles dans *le Gendre de M. Poirier*. Ses deux derniers rôles furent, je crois, Louis XIII à la reprise de *Marion Delorme*, et le duc de Richelieu à celle de *Mademoiselle de Belle-Isle*.

La Comédie-Française a voulu donner à la représentation de retraite de M. Bressant un caractère particulier d'hommage affectueux, et elle a tenu surtout à en faire tous les frais. Elle n'a réclamé, en dehors d'elle-même, que le concours de deux virtuoses éminents, Mme Miolan-Carvalho et M. Faure, les deux étoiles de l'École française.

Il est une heure et demie du matin lorsque j'écris ces lignes, et je dois me borner aux constatations les plus élémentaires. Au surplus, les digressions critiques, même les plus bénignes, sont mal à leur place dans le compte rendu d'une soirée d'adieux, où les esprits et les cœurs sont tendus vers une même pensée, le souvenir de l'absent.

Je parlerai donc une autre fois des impressions diverses et dignes d'être notées qu'ont produites sur le public la reprise des *Caprices de Marianne* et l'apparition d'un *Othello* traduit presque littéralement. Ce que j'en veux dire aujourd'hui, c'est que le travail de M. Jean Aicard m'a paru très conforme au style et surtout à la pensée de Shakespeare.

Cette fidélité même fait le mérite de la traduction nouvelle et en même temps son danger. Mlle Sarah Bernhardt a été fort belle en Desdémone; c'est une de ses meilleures créations. Je me tais de M. Mounet-Sully, à qui cette nouvelle tentative n'a pas réussi.

En revanche, on a fait une ovation immense à Mme Miolan Carvalho et à M. Faure, que nous n'avions pas entendu à Paris depuis tantôt deux ans. Le prince des barytons possède toujours sa voix splendide et son admirable méthode, qu'ont fait valoir, sous deux aspects différents, le bel air de Mahomet dans *le Siège de Corinthe* de Rossini, et le *Noël* d'Adolphe Adam. Mme Carvalho a égrené au profit de Bressant les plus belles perles de son écrin vocal : l'air des *Noces de Figaro* et la valse de *Mireille*. Enfin, ce petit concert s'est terminé par le *duetto* de *Don Juan*, qui a valu aux deux grands virtuoses des applaudissements sans fin.

Il était bien tard lorsque le rideau s'est levé sur *Monsieur de Pourceaugnac*, joué par l'élite de la troupe. Je ne puis pas recommencer à nommer tout le monde; mais je signale, à côté de MM. Got, Delaunay et Coquelin, M. Thiron, absolument délicieux dans le rôle de l'apothicaire, enrhumé du cerveau et bègue; Mlle Barretta, très plaisante en fille de condition amoureuse de Pourceaugnac, et surtout Mlle Jeanne Samary, qui a débité d'une façon charmante le baragouin languedocien de Lucette.

Il manquait quelque chose à la représentation de retraite de Bressant; c'était Bressant lui-même.

Voici par quel moyen ingénieux on a suppléé à cette absence, malheureusement forcée. A la fin de la pièce, tous les personnages de la Comédie rentrent en scène; Pourceaugnac apparaît dans l'avant-scène des troisièmes, remercie encore une fois Sbrigani de ses bons services et lui jette une lettre que Sbrigani-

Coquelin s'empresse de ramasser et d'ouvrir. Cette lettre, on le devine, renferme une pièce de vers.

Ces vers, dus à M. Jean Aicard, le jeune traducteur d'*Othello*, ont produit une vive impression ; ils ne sont pas seulement bien tournés et agréablement écrits, ils peignent avec émotion et sincérité la physionomie artistique de Bressant : c'est un portrait littéraire finement touché et qui restera.

DXLII

Troisième Théatre-Français. 26 février 1878.

RUE DE L'ÉCOLE-DE-MÉDECINE

Comédie en un acte en prose, par MM. Gadobert et Darmenon.

L'AUBERGE DU SOLEIL D'OR

Comédie en un acte en vers, par M. Marcel Monnier.

LA BELLE-SŒUR

Comédie en trois actes en vers, par M. Mary Lafon.

L'affiche du Troisième Théâtre-Français vient d'être entièrement renouvelée par suite du décès prématuré de l'infortuné *Charlemagne*. A vrai dire, des trois pièces représentées hier soir, la comédie de M. Mary Lafon mérite seule d'être discutée, ne fût-ce que pour le nom de son auteur. Les deux autres appartiennent à la déplorable catégorie des avortons, condamnés à demeurer éternellement dans les limbes.

Les auteurs de *Rue de l'École-de-Médecine* n'ont pas eu le courage de leur opinion. Le vrai titre de leur

pièce c'était : *De cruoris transfusione medico imprudente jussâ, ad usum infaustorum qui perdiderunt somnum spectatorum, Tractatus.*

Il s'agit d'un médecin, le docteur Taudel, qui a inventé une nouvelle méthode pour la transfusion du sang. Un jour, le docteur a prescrit une opération de ce genre, et il se figure que le patient a reçu du sang de phtisique dans les veines. (Est-ce assez gai?) Cependant, il n'y avait pas à hésiter, car le patient succombait à une violente hémorrhagie. (Passez-moi la charpie et tamponnez-moi ça!) Depuis cette funeste nuit, le docteur ne veut plus passer dans la rue de l'École-de-Médecine où demeurait son client, et il songe à quitter Paris, lorsqu'on lui présente un riche étudiant en droit, qui veut épouser Mlle Taudel. L'étudiant n'est autre que la prétendue victime. Afin de s'assurer que son futur gendre n'est pas phtisique, le docteur, sa femme et sa fille le soumettent à des épreuves bizarres ; on lui donne à porter des chaises à bras tendus, on le fait valser à perdre haleine. Peine inutile! L'opération n'a pas eu lieu, les remords du docteur étaient sans objet, et Mlle Taudel peut épouser sans crainte le jeune André.

La pièce de MM. Gadobert et Darmenon repose certainement sur une drôle d'idée, mais non pas sur une idée drôle. On dirait l'improvisation de deux internes, écrite pendant une veillée d'hôpital. Cela sent le linge à pansement et l'huile de foie de morue.

L'Auberge du Soleil d'Or n'est pas moins lugubre, dans un autre genre et pour d'autres causes. La donnée de la pièce est puisée dans un conte populaire, dont une version a paru en 1876, dans un des suppléments littéraires du *Figaro*, et que le jeune auteur, M. Marcel Monnier, a transportée au moyen âge. Un écolier vagabond demande l'hospitalité à la taver-

nière du Soleil d'Or, qui la lui refuse, parce qu'elle attend son galant Grégoire, qui est homme d'église. La petite fête est troublée par le retour soudain de l'aubergiste, maître Pamphile. L'écolier Landry, qui sait où dame Gudule a caché les apprêts de son souper clandestin, fait semblant de lire dans un grimoire, au moyen duquel il découvre les victuailles. Pamphile achète le grimoire soixante écus d'or et souhaite de voir le diable; il est servi à commandement, car le chantre Grégoire, caché dans la huche, en sort tout à coup en jetant de la farine dans les yeux de Pamphile, et l'écolier s'en va joyeusement, ayant bien soupé, emportant les soixante écus de l'hôtelier et un baiser de l'hôtelière.

Ce vieux conte, qu'Andersen n'a pas dédaigné, et que *le Figaro* a publié sous ce titre : *le Sabre enchanté du sergent Va-de-Bon-Cœur*, ne fournit au théâtre qu'une simple parade, qu'il convenait de traiter d'un style alerte et sans prétention.

Ce n'a pas été l'avis de M. Marcel Monnier, qui a écrit sur ce scénario enfantin des vers lyriques de trente-six pieds de long, où l'on entend un bourgeois des environs de Pontoise parler des « grands bois sourds », comme si maître Pamphile avait lu cinq cents ans d'avance les *Chansons des Rues et des Bois*.

M^{lle} Carrière, qui a remporté l'année dernière le premier prix de comédie aux concours du Conservatoire, débutait par le rôle de Landry. Le travesti ne lui sied guère; mais elle a de la verve et du mordant.

Arrivons enfin à la comédie de M. Mary Lafon, qui n'est pas précisément un jeune, lui, car je me souviens d'une agréable comédie qu'il fit applaudir, à l'Odéon, en 1845, et qui s'appelait *le Chevalier de Pomponne*.

L'ouvrage de M. Mary Lafon contient une idée de comédie, qui se trouve clairement exposée dans la

tirade suivante, dite par une demoiselle non mariée, qui va bientôt passer à l'état de vieille fille :

JOLIBOIS (le vieux domestique).

Il s'agit d'une dot de deux cent mille écus...
Supposez que la sœur de monsieur reste fille !

ZOÉ.

Oh !...

JOLIBOIS.

Je l'ai vu déjà deux fois dans la famille.

ZOÉ.

Pour enrichir ses fils on dépouille sa sœur.
C'est un vol que l'amour paternel légitime !
On voue au célibat une pauvre victime,
Et telle dont le cœur tendre, sensible, aimant,
Au bonheur de la mère aspirait ardemment,
Passe sa vie en deuil, ses jours dans les tristesses
Pour doter des neveux ou marier des nièces.
Et les fils de Caïn qui nous traitent ainsi
Sont applaudis de tous quand ils ont réussi.
Ces honnêtes badauds dont le monde fourmille
Disent : Les bons parents ! ils aiment leur famille !
Et pas un ne s'émeut aux ennuis, aux douleurs
De celle qu'on immole, en la couvrant de fleurs !
Et pas un, en voyant l'intérêt qui l'assiège,
D'un geste de pitié ne lui montre le piège !

JOLIBOIS.

Très vrai !

ZOÉ.

Pour abuser la jeune belle-sœur,
Que de ruse pourtant ! que de fausse douceur !
D'une gaze à fils d'or le vil projet se voile.
Se pare, et l'araignée en suspendant sa toile,
Un matin de printemps, aux saules des chemins,
Enlace un moucheron dans des réseaux moins fins.
Empêcher qu'on lui plaise et qu'elle se marie
Voilà le but. Dès lors, raison, plaisanterie,
Conseils, mensonges mis en œuvre adroitement
Tendent à la river à son isolement.

> Au terrible creuset chaque prétendu passe.
> L'un a l'air d'un gommeux, l'autre manque de grâce ;
> Celui-ci conviendrait, mais il est libertin !
> Celui-là, sans défaut, cache un vice certain.
> Cet autre est ruiné, fût-il millionnaire !
> L'hercule de vingt ans deviendra poitrinaire.
> Enfin bien ou mal faits, de tous les concurrents
> Le meilleur est pendable au dire des parents.
> Seule alors contre tous, que veut-on qu'elle fasse ?
> Attendre ! mais le temps fuit, la beauté s'efface,
> Puis quand elle s'éveille, en vœux irrésolus
> Ont coulé ces beaux jours qui ne reviennent plus !
> Et passée, antiquaille ou portrait de famille
> Elle languit et meurt dans un coin... vieille fille !...

Mlle Zoé d'Avenay, qui vient de débiter cette tirade, veut que son frère Philippe épouse Mlle Armande Dousset, malgré l'opposition de Mme Dousset, qui souhaiterait que sa belle-sœur restât fille. Pour arriver à ce but, Mlle Zoé emploie des moyens un peu compliqués, qui font dévier la pièce, dont le sujet se perd de vue. Elle brouille le mari et la femme pour les amener à la fin à un raccommodement, et le gage de ce raccommodement, c'est le mariage de Philippe et d'Armande.

M. Mary Lafon est un lettré et un érudit, qui sait écrire en vers élégants et corrects, lorsqu'il veut s'en donner la peine, témoin ce joli passage, dit par Philippe d'Avenay, rappelant à Armande leurs premiers aveux :

> ...Quel beau soir ! partout brillaient les gerbes,
> Le soleil, au déclin de ses lueurs superbes,
> Empourprait l'horizon : le vent, soufflant parfois,
> Nous portait la saveur de la terre et des bois.
> Debout sur les rochers qui surplombent la rive,
> Dans les lointains d'azur tu regardais, pensive.
> Le couchant s'enflammait toujours. Ses derniers feux
> Éclairaient ton visage et doraient tes cheveux.

> La simple robe blanche et le tissu de gaze
> Qui paraient tes seize ans me tenaient en extase.
> L'aimant était si doux que, sans penser à rien,
> Le secret de mon cœur s'épancha dans le tien !
> O charme ravissant, ô délice suprême !
> Nous n'osions respirer de peur qu'un souffle même
> Comme l'oiseau qui tremble au bruit, quand fuit le jour,
> Ne fît sous le feuillage envoler notre amour !

Ces quelques vers doivent faire pardonner des négligences et des distractions qui ont parfois égayé le public, toujours disposé à deviner et à comprendre des sous-entendus facétieux, auxquels l'auteur ingénu et non averti n'a pas pensé une seule minute. Il a suffi qu'on parlât d'un léger bruit et de la lune derrière un mur pour exciter une hilarité mal contenue, explicable seulement pour les amateurs qui, se souvenant de la situation fondamentale de *Babiole*, attribuaient à M. Mary Lafon des inspirations familières à la muse de M. Clairville.

Mais, à part ce léger accident, *la Belle-Sœur* s'est fait écouter avec plaisir et a tout à fait réussi.

La comédie de M. Mary Lafon est très bien jouée par MM. Reynald, Barral, Bahier, Mmes Cassothy, Bernage et Sylviani.

DXLIII

Théatre Cluny. 28 février 1878.

LA POLICE NOIRE

Drame en cinq actes et six tableaux, par M. Alfred Delacour.

Le titre de *la Police noire* m'avait, je l'avoue, fortement intrigué ; M. Alfred Delacour, en habile homme,

nous en a fait attendre l'explication jusqu'au cinquième acte de son drame. Comme je ne jouis pas d'immunités égales à celles des dramaturges, et que j'ai mille raisons de ne pas pousser à bout la patience de mes lecteurs, je leur livre tout de suite le mot de l'énigme. La police noire est tout simplement la milice des nègres chargée, au dire de M. Delacour, de rechercher en Australie les *convicts* fugitifs et rebelles.

La police noire n'apparaît en effet que dans un seul acte et dans une seule scène du drame nouveau; mais elle y produit une péripétie fort ingénieuse, comme on en va juger.

M. Henri Dupuis est employé chez M. Duvigneau, riche banquier du Havre, et lui-même fils d'un négociant dont les affaires ont si mal tourné qu'il a fini par se brûler la cervelle. En des temps meilleurs pour Henri, M^{me} Duvigneau, qui l'aimait, l'avait pour ainsi dire fiancé à sa fille Fernande ; mais M^{me} Duvigneau est morte, et M. Duvigneau refuse d'accomplir le vœu de la défunte. Il a résolu de marier Fernande avec un spéculateur nommé Émile d'Héricourt, dont la fortune apparente l'a séduit; mais il rencontre un invincible obstacle dans l'amour des deux jeunes gens.

Henri, chassé par M. Duvigneau, se réfugie à Londres, où Fernande vient le rejoindre. Mariés sans le consentement du banquier, qui leur refuse tout secours, ils se trouvent bientôt réduits à la plus affreuse misère. La santé de Fernande, prête à devenir mère, est si chancelante que le docteur Wirton, un médecin charitable qui s'est intéressé à la jeune femme, la détermine à venir se faire soigner à l'hôpital dont il est le directeur. Fernande, reconnaissant qu'il n'y a pas de meilleur parti à prendre pour elle et son enfant, mais craignant que la fierté d'Henri ne se révolte, profite de l'absence momentanée de son mari pour suivre le docteur; elle se borne à lui laisser une lettre

5.

tout ouverte pour lui apprendre la détermination qu'elle a prise et le lieu de sa retraite.

M. d'Héricourt, dont elle a dédaigné la main et qui a juré de se venger, s'introduit dans le pauvre ménage avec le vague espoir d'arriver à son but. Il trouve la lettre de Fernande, la supprime, et la remplace par une lettre de M. Duvigneau qui pardonne à sa fille et la rappelle près de lui, à la condition qu'Henri partira pour les colonies.

Henri, en rentrant, trouve la lettre de M. Duvigneau à laquelle sont joints dix mille francs en billets de banque. Croyant que Fernande l'a abandonné, fou de douleur et de désespoir, il se résout à suivre la ligne de conduite que lui trace la lettre de son beau-père. Il va donc quitter Londres, en compagnie d'un Français, M. Jules Plantagenet, qui lui a voué une amitié sincère et qui se fait une partie de plaisir de l'accompagner en Californie.

Plantagenet est un brave garçon, spirituel, riche et généreux, mais extrêmement joueur. En attendant le départ du paquebot d'Australie, qui doit jeter l'ancre au petit jour, il va passer la nuit dans un tripot clandestin, et il y conduit Henri. Celui-ci ne joue pas, mais ne pouvant supporter l'absence de celle qu'il croit perdue, et surexcité par la présence de d'Héricourt, qui lui rappelle des souvenirs pénibles, il s'enivre en vidant une bouteille de gin. Il reste seul et n'a plus la conscience de ce qui se passe autour de lui. A ce moment, d'Héricourt est saisi par deux bandits qui se sont introduits à bon escient dans le tripot devenu désert, et qui le poignardent après lui avoir enlevé son portefeuille contenant cinquante mille francs. On accourt aux cris de la victime ; on accuse Henri Dupuis d'avoir, en état d'ivresse, tué son ancien rival, et le pauvre garçon est condamné à dix ans de déportation en Australie.

C'est dans ce dernier pays que se passe le cinquième acte et que nous allons faire connaissance avec la police noire. Il importe de dire que l'un des assassins est un matelot nommé Will, dont la femme Susannah, une excellente créature, est devenue la servante dévouée de Fernande. Will s'est servi de l'argent volé à d'Héricourt pour s'établir tavernier en Australie; mais il n'a pas réussi, et il vient chez Fernande pour arracher à Susannah quelques guinées, au moyen desquelles il pourra quitter le pays. Or, depuis deux jours Henri s'est enfui du pénitencier, et s'est réfugié, naturellement, auprès de Fernande. Tout à coup, la maison est cernée par la police noire. Un officier s'avance et somme Jules Plantagenet, à qui la maison appartient, de livrer l'homme qui s'est réfugié chez lui. Plantagenet s'y refuse et déclare qu'on se trompe. « — Nous ne nous trompons pas, réplique l'officier, et la preuve, c'est que voilà le coupable que nous cherchons ! » Et il désigne Will, le meurtrier de d'Héricourt. Ce coup de théâtre a produit beaucoup d'effet. La pièce aurait dû finir là, puisque l'innocence d'Henri est reconnue. Continuons, cependant, puisque M. Delacour le veut. Henri, se croyant pris, essaye de se tuer et Fernande devient folle; mais ils guérissent l'un et l'autre, et M. Duvigneau, repentant, sera le plus heureux des pères, des beaux-pères et des beaux-frères.

Le drame de M. Alfred Delacour est littéralement lardé de coups de poignard et de pistolet; les principaux personnages reçoivent d'épouvantables blessures qui guérissent avec une facilité aussi miraculeuse que si M. le docteur Delacour les eût pansées lui-même. On pourrait définir la pièce « un plat de cervelles sautées au beurre noir ». Mais elle n'en est pas moins fort intéressante, et le public qui se montrait disposé d'abord à empoigner la pièce, a fini par se laisser empoigner lui-même.

L'interprétation de *la Police noire* est relativement excellente; M. Paul Clèves joue avec talent le rôle d'Henri Dupuis, et M^{lle} J. Morand est fort remarquable dans le personnage de Fernande. Deux personnages sympathiques, celui du bon docteur Wirton et du fantaisiste Plantagenet, sont également très bien rendus par M. Mangin et M. Herbert.

Je crois que le théâtre Cluny tient cette fois un succès de quelque durée.

DXLIV

. Vaudeville. 1^{er} mars 1878.

LES BOURGEOIS DE PONT-ARCY

Comédie en cinq actes, par M. Victorien Sardou.

La ville de Pont-Arcy-sur-Orge ne se trouve ni sur la carte de l'État-major ni dans le Dictionnaire des postes; cependant, tout le monde la connaît en France depuis quatre jours, pour en avoir vu le plan topographique avec légende, publié par le *Figaro*.

Pont-Arcy, que baignent les flots paisibles de la rivière l'Orge, est divisé naturellement en trois parties, qui correspondent à trois partis : le Vieux Pont-Arcy ou la Ville haute, c'est la noblesse; le faubourg ou la Ville basse, population ouvrière; la Ville neuve, ou le centre, bourgeoisie et haut commerce. « En haut, le passé; en bas, l'avenir; entre les deux, le présent. »

Pour le moment, c'est la bourgeoisie qui domine à Pont-Arcy, où elle est représentée par le maire,

M. Trabut, et surtout par « la belle M^me Trabut », la mairesse, qui aspire aux honneurs de la députation, c'est-à-dire au séjour de Paris et de Versailles.

La suprématie politique et mondaine de la belle M^me Trabut se trouve menacée par un événement qui met la haute et la moyenne ville en rumeur. M. le baron Fabrice de Saint-André épouse sa cousine, M^lle Bérengère des Ormoises. Or, les Saint-André appartiennent à l'opinion libérale depuis que feu M. le baron Fabrice de Saint-André, père du baron actuel, épousa M^lle Brochat, fille d'un tanneur de Pont-Arcy; le mariage du jeune baron avec sa cousine a par conséquent l'importance d'une réconciliation entre deux fractions notables de la société pont-arçoise; et comme M^lle Bérengère des Ormoises, pieuse sans bigoterie et vertueuse sans préjugés, a l'intention de rendre sa maison la plus agréable et la plus hospitalière de toute la province, il est clair que la belle M^me Trabut ne pourra pas soutenir la concurrence.

Il se trame donc, du côté de la bourgeoisie, une sorte de conspiration contre Fabrice et Bérengère, sinon pour empêcher leur mariage, du moins pour leur rendre le séjour de la ville impossible et les obliger à émigrer. L'occasion cherchée par les méchantes langues de Pont-Arcy se présente enfin, et cette occasion, c'est toute la pièce.

Au moment où l'action commence, au milieu des apprêts d'une fête locale, comice agricole, fanfare, cavalcade, inauguration de la statue d'un grand homme inconnu, etc., une jeune dame arrive de Paris, descend au grand hôtel de Pont-Arcy, s'y fait inscrire sous le nom de Marcelle Aubry, commerçante, et fait demander une entrevue à M. le baron Fabrice de Saint-André. Immédiatement toute la ville neuve est instruite de l'incident et se met au travail. On découvre d'abord, au moyen de l'almanach Bottin, que

Mlle Marcelle Aubry tient à Paris, rue Caumartin, une maison de modes et de lingerie de luxe. Or, que peut avoir affaire une jeune et jolie lingère de Paris, avec M. le baron Fabrice de Saint-André ? Évidemment c'est quelque maîtresse, une Ariane abandonnée qui vient pour ramener son infidèle ou lui arracher quelque rançon. Aussitôt les ennemis et les curieux se mettent aux écoutes ; et lorsque Mlle Aubry se présente chez Fabrice, qui n'a pas voulu recevoir une étrangère ailleurs que dans la maison de sa mère, l'entrée de la lingère est constatée par une demi-douzaine d'espions, tels que Lechard, le journaliste libraire et papetier, la vieille puritaine Mme Cotteret, etc., etc.

Enfin Marcelle et Fabrice sont en présence. Marcelle est venue, sous le coup d'une impérieuse nécessité, faire à Fabrice une révélation inattendue autant qu'affligeante. Fabrice a voué un culte de piété et d'éternels regrets à la mémoire de son père, mort il y a un peu plus d'un an, foudroyé par une attaque d'apoplexie pendant un séjour à Paris. Eh bien ! Marcelle apporte à Fabrice l'explication des longues absences dont son père avait pris l'habitude pendant les dernières années de sa vie. Il avait conçu pour Marcelle une passion que celle-ci avait partagée ; et il lui avait avoué trop tard que, marié et père de famille, il ne pouvait rien pour réparer leur faute commune. Bref, Marcelle a été pendant quatre ans la maîtresse du baron, et un enfant est né de cette liaison coupable. Marcelle, qui, en dehors de sa faute, conserve les sentiments d'une honnête femme, aurait toujours gardé pour elle ce triste secret, si elle l'eût seule possédé. Malheureusement, le vendeur du fonds de commerce acheté pour Marcelle détient la signature de M. de Saint-André le père, et il menace d'assigner Mme veuve de Saint-André si on ne le désintéresse pas dans le plus bref délai des

cinquante mille francs qui lui sont dus. Marcelle s'est senti frémir à la pensée qu'une telle révélation viendrait frapper Mme de Saint-André, et elle s'est décidée à tout dire au fils pour épargner la mère. Fabrice, après un moment de révolte contre le récit de Marcelle, est bien obligé de se rendre en lisant la correspondance qu'elle lui montre ; il dégage la signature paternelle en payant les cinquante mille francs, très heureux d'épargner à sa mère une terrible douleur.

Mais il avait compté sans les espions de Pont-Arcy. Marcelle, en quittant Fabrice, tombe dans un véritable guet-apens ; on l'arrête, on envoie chercher le maire et les adjoints, on ouvre son sac de voyage et on lui demande compte de l'argent qu'il renferme. Fabrice est obligé d'intervenir et de prendre fait et cause pour Marcelle. Voilà le scandale sur lequel comptaient la belle Mme Trabut et ses complices. Une lettre, un instant entrevue au milieu des billets de banque, commençait par ces mots : « Ma bien-aimée Marcelle. » Mme de Saint-André met son fils en demeure de s'expliquer. Comment Fabrice le pourrait-il sans accuser son père ? Il faut donc laisser croire à tous ces méchants, à tous ces envieux, que Marcelle a été sa maîtresse. Quel aveu en présence de Bérengère, qu'il adore ! Ainsi, plus de mariage ; la considération disparaît avec le bonheur. Les bourgeois de Pont-Arcy triomphent.

Cependant, maître Brochat, avoué, le frère de Mme de Saint-André et l'oncle de Fabrice, est allé jusqu'à Paris prendre des renseignements sur Marcelle ; il n'y a pas à en douter, Mlle Aubry, qui est fille de bonne famille et d'éducation distinguée, a été séduite par le baron Fabrice de Saint-André ; maître Brochat a tout contrôlé, tout vu, même l'enfant qu'il a embrassé et qu'il trouve charmant. Ici se place une scène délicieuse et pleine de cœur. L'âme indulgente de

Mme de Saint-André s'ouvre à la pensée de ce petit être qu'elle ne connaît pas et dont elle se croit la grand'mère. Elle veut voir la photographie de l'enfant : « Ah! s'écrie-t-elle, son père ne peut pas le désavouer. Quelle ressemblance!... Et cet air si gai, si doux !... Ces petites mains croisées... Et ce bon petit sourire qui semble être pour moi! Trésor, va!... » Et cette effusion maternelle amène la situation la plus tendue de la pièce. Mme de Saint-André n'entend pas que Fabrice abandonne son enfant; elle exige qu'il épouse Marcelle Aubry : « C'est impossible! » s'écrie Fabrice. La résistance de son fils révolte le cœur généreux de Mme de Saint-André; elle voudrait que son fils sacrifiât son amour actuel pour Bérengère aux devoirs qu'il s'est créés en séduisant Marcelle. Ne pouvant l'y décider ni lire dans son cœur, elle se prend à douter de lui.

Mais Bérengère n'en doute pas, elle. « — Bérengère, lui dit Fabrice, as-tu pour moi assez d'estime, assez d'amour pour me croire sans témoin, sans autre preuve que mes serments et mes prières ? Pas même un mot, quoiqu'un seul peut-être... — « Ne le dis pas! » s'écrie Bérengère, « je te crois! — Ah! ce cri-là, » reprend Fabrice, « je ne le paierai pas de tout l'amour « de ma vie ! » Et les deux amants se séparent pleins de foi, car Bérengère se retire au couvent en attendant la fin de la crise. « — Qu'est-ce à présent dit Fabrice, « qu'une séparation de quelques jours ! Nos deux âmes « n'en font qu'une. Tu m'emportes et je te garde ! »

Ainsi finit ce magnifique quatrième acte, supérieur, si je ne me trompe, à l'œuvre entière de M. Victorien Sardou, excepté *la Haine*.

Mais le dénouement? Il n'y en avait qu'un de possible. Mme de Saint-André ne pouvait ignorer et méconnaître jusqu'au bout le dévouement filial de Fabrice. L'oncle Brochat se décide à lui faire connaître la vérité.

M^me de Saint-André perd une illusion sur son mari, qui est mort, mais elle se retrouve heureuse dans les bras d'un fils qui se sacrifiait pour elle. M^me de Saint-André accepte cette cruelle révélation en femme de cœur : « — C'était son père ! » s'écrie-t-elle. « Eh bien, « je lui pardonne pour le fils qu'il m'a donné ! »

Je ne sais si cette analyse, d'où j'ai forcément exclu les épisodes très variés au moyen desquels M. Sardou s'attache à peindre les mœurs et les travers d'une petite ville de province, transmettra suffisamment au lecteur l'impression profonde qu'ont ressentie les auditeurs de la comédie nouvelle. Pour moi, j'estime que le talent de M. Victorien Sardou s'est affirmé ce soir avec un éclat qui justifie l'immense succès des *Bourgeois de Pont-Arcy*. M. Victorien Sardou a eu la bonne fortune, que le talent lui-même ne conquiert que par l'étude, la patience et le travail acharné, de trouver une forme saisissante pour les situations touchantes, pathétiques et neuves qui, tour à tour, ont attendri et enchanté le public.

Les deux premiers actes, où l'action s'indique à peine, et qui sont pour ainsi dire exclusivement occupés par une étude locale, sont extrêmement fouillés et remplis de détails amusants ou ingénieux auxquels on a pris grand plaisir. Je conseillerais cependant à M. Sardou d'en élaguer quelques-uns, notamment ceux qui manquent un peu de nouveauté, par exemple les tergiversations politiques de M. Trabut, le maire de Pont-Arcy, cet émule de M. Maréchal, une des plus amusantes figures du *Fils de Giboyer*. Ce sacrifice profitera grandement aux *Bourgeois de Pont-Arcy*, en faisant ressortir la puissante originalité de la donnée première.

A partir du troisième acte, c'est-à-dire lorsque Marcelle aborde pour la première fois le fils de son séducteur, on sent qu'on se trouve en présence d'une

œuvre maîtresse ; les développements de passion, d'honneur, de devoir, des plus nobles sentiments qui puissent toucher et déchirer l'âme humaine, se succèdent avec une plénitude, une force, un bonheur d'expression dout l'effet est irrésistible.

Les Bourgeois de Pont-Arcy sont joués par la troupe du Vaudeville avec un ensemble digne de ce bel ouvrage, où s'incarnent les types les plus divers.

Je ne crois pas commettre d'injustice en donnant le premier rang à Mlle Marie Delaporte, qui a conçu et rendu le noble rôle de Mme de Saint-André avec une intelligence hors ligne. Les tendresses infinies de la maternité, la révolte d'une âme d'élite contre la lâcheté qui méconnaît ses devoirs, l'inaltérable dignité de la grande dame, l'inépuisable douceur de la femme pieuse qui ne s'irrite jamais même lorsqu'elle souffre, qu'elle juge et qu'elle blâme, Mlle Marie Delaporte a tout compris, tout exprimé en artiste de premier ordre.

Il faut voir la pièce pour apprécier les horribles difficultés du rôle de Marcelle. Mlle Pierson les a vaillamment abordées et surmontées. Sans cesse tremblante, accusée, humiliée, même dans son repentir, Mlle Pierson a su d'un bout à l'autre de son rôle conquérir et garder les sympathies du public. C'est un très grand et très méritoire succès.

Le rôle de Bérengère n'a qu'une scène, scène d'amour et de jeunesse qui termine le quatrième acte et qui a la grâce mélancolique, chevaleresque et passionnée d'un duo de Bellini. Mlle Bartet l'a jouée avec un élan, une sincérité de tendresse pure et confiante qui donnent toute sa valeur à cette merveilleuse trouvaille de M. Victorien Sardou.

M. Pierre Berton, lui aussi, a eu sa grande part dans le succès de la soirée. Il est ardent, honnête, convaincu, passionné, et rend avec une sensibilité communicative les souffrances du fils dévoué et méconnu.

En dehors des rôles du premier plan, il faudrait encore citer tout le monde ; M^me Alexis, si franchement comique sous les traits de M^me Cotteret, l'ancienne grue du théâtre Bobino, qui miaulait si effrontément dans une revue : *Je suis le petit tourniquet;* M. Delannoy, excellent dans le rôle de Brochat, l'avoué radical, bonhomme au fond, qui trouverait sa nièce parfaite si, au lieu d'être marquise, elle était la fille d'un tanneur ; M. Parade, qui rend avec naturel l'hébétement du maire de Pont-Arcy, gouverné et absorbé par sa femme ; M. Joumard, l'élégant François I^er de la cavalcade, dont toutes les bonnes fortunes consistent à faire des courses pour la dame de ses pensées ; M. Boisselot, Léchard, et M. Colombey, le conseiller de préfecture en tournée, méritent aussi une mention.

N'oublions pas M^me Céline Montaland, qui représente avec la verve la plus spirituelle le rôle de la belle Clarisse Trabut ; ni M^lle Massin, la jolie Zoé, la femme la plus élégante de Pont-Arcy après la mairesse, et qui se désole ou se réjouit si drôlement avec elle pour des questions de chiffons, lorsqu'il s'agit de battre la noblesse à plate couture dans un bal en « tuant » ses robes bleu tendre par des robes cerise.

La mise en scène d'une pareille pièce, qui comporte tant de menus accessoires, et tant de personnages divers, était un travail difficile qui ne fait pas moins honneur à la direction du Vaudeville qu'à M. Sardou lui-même. Tout ce monde est agencé, groupé, réuni, dispersé, avec une aisance et une sûreté vraiment étonnantes. Faut-il donc, diront les gens chagrins, tant d'efforts complexes pour intéresser le public ? Faut-il faire manœuvrer sur la scène autant de monde qu'en exige le service d'un cuirassé de premier rang ? Je ne sais, mais je subis la fascination de cette habileté prodigieuse, et je me demande si la reprocher à M. Victorien Sardou n'équivaudrait

pas à reprocher aux maîtres de la peinture italienne d'avoir su dessiner et grouper des centaines de figures dans leurs vastes compositions.

DXLV

Théatre-Historique. 4 mars 1878.

LE BALLON MOREL

Drame en cinq actes et huit tableaux, par M. Ferdinand Dugué.

Il était tout naturel qu'après le grand succès du *Drame au fond de la mer*, M. Ferdinand Dugué essayât d'en obtenir un second en manipulant sous un autre aspect les données de la littérature scientifique. *Un Drame au fond de la mer* appelait impérieusement un pendant dont le titre tout trouvé eût été *Un Drame dans les airs*. Après le scaphandre le ballon, c'était dans l'ordre. Le malheur est qu'en construisant sa nouvelle machine, M. Ferdinand Dugué ait oublié d'y loger l'objet essentiel, à savoir un drame. Le ballon du docteur Morel s'élève au-dessus des nuages en n'emportant absolument rien du tout, que les illusions de l'auteur et les espérances du théâtre.

Je vais essayer de raconter brièvement ce que j'ai vu, sans prendre sur moi d'expliquer quelques combinaisons apparemment trop profondes pour ma faible intelligence, car le sens m'en échappe absolument.

Les deux premiers tableaux se passent dans l'Afrique centrale, auprès des cataractes de Kérouma. Un Français, M. Raoul de Gèvres, y est venu pour rechercher les traces de son beau-frère, un officier de

marine, qui avait tenté une exploration dans ces contrées mystérieuses et dont on n'a plus entendu parler. Ce brave M. de Gèvres, qui n'avance à travers des populations hostiles qu'en se frayant un passage à coups de fusil, a eu l'ingénieuse idée d'amener avec lui sa femme Mathilde, dont l'amour conjugal et fraternel ne connaît pas d'obstacles. La présence d'une femme dans une expédition de ce genre est une de ces grosses impossibilités qui touchent au ridicule. Mais il fallait que Mathilde de Gèvres se trouvât aux cataractes de Kérouma pour qu'elle y rencontrât lord Edward Stone, un Anglais fantaisiste, qui se promène sans autre bagage et sans autre défense qu'une ombrelle de soie à travers les féroces habitants du pays. Lord Stone devient sur-le-champ amoureux de M^{me} de Gèvres, et il a le plaisir de voir tomber M. de Gèvres, frappé à mort par la balle d'un sauvage. M. de Gèvres, expirant, confie sa femme au noble Anglais, et lord Edward Stone s'empresse d'offrir son bras à la belle Mathilde pour la reconduire depuis les cataractes de Kérouma jusqu'à Arras, département du Pas-de-Calais, où la jolie veuve possède quelques propriétés.

Donc, nous voilà dans la banlieue de cette capitale de l'Artois, sur les chantiers d'une exploitation houillère appelée le puits Saint-André, appartenant à un certain comte de Varga. Ce gentilhomme a ou paraît avoir un fils qui s'appelle Carlos, et ledit Carlos adore une demoiselle nommée Alice, qui est ou paraît être la fille du docteur Morel, médecin des mineurs. Ce docteur Morel s'occupe beaucoup moins de soigner ses malades que de construire un ballon d'une structure particulière qui se dirigera dans les airs comme un paquebot sur l'Océan.

Le comte de Varga, homme dur de cœur et d'un aspect rébarbatif, ne consent pas au mariage de Carlos avec Alice, quoique lord Stone, qui s'intéresse à cette

jeune personne sans aucune raison compréhensible, offre de lui constituer une dot magnifique et pas chère : « — Je donne à Mlle Alice, » dit lord Stone à M. de Varga, « une somme égale à celle que vous « donnerez à votre fils ; et s'il n'apporte rien, je don- « nerai le double. »

Mais voici où l'affaire s'embrouille. Le frère de Mathilde, l'officier qui a péri dans l'Afrique centrale, avait une fille ; on ne sait ce qu'elle est devenue. Alice ressemble prodigieusement à ce frère, et Mathilde de Gèvres est frappée de cet air de famille. Une explication burlesque, donnée par le docteur Morel, laisse comprendre au public que, pendant que le bonhomme construisait des ballons, feu Mme Morel se livrait, en compagnie du frère de Mathilde, à des études de physique expérimentale, comme dit cet affreux Voltaire. Du reste, Alice porte au col un médaillon qui lui a été donné par l'ami de sa mère. Ce médaillon doit renfermer quelque chose, mais on n'a jamais pu l'ouvrir tant le ressort en est habilement dissimulé. Comment savoir ce que renferme ce médaillon ? Il y aurait un moyen bien simple, ce serait de le faire démonter par un orfèvre. M. Ferdinand Dugué use d'un procédé plus grandiose. La veuve d'un mineur, devenue folle, met le feu au puits de Saint-André et détermine une explosion de grisou ; il y a dix hommes tués : Alice elle-même est ensevelie sous un éboulement. Mais lorsqu'on la retire du gouffre plus morte que vive, le médaillon s'est ouvert. O puissance du feu grisou ! Nous savons maintenant que le médaillon renfermait le portrait du frère de Mathilde, qu'Alice est bien la fille du premier et la nièce de la seconde, et que M. le docteur Morel appartient à la vénérable tribu des Sganarelles, avec cette circonstance toute spéciale que son cas n'est pas imaginaire.

Nouvelle découverte. Carlos n'est pas le fils du

comte de Varga; le comte de Varga n'est pas le comte de Varga; il s'appelle réellement Manoël; c'est un ancien brigand qui, dans l'exercice de sa première profession, a assassiné le frère de Mathilde. Dans l'Afrique centrale ? Oui, Monsieur. Quand il lui était si facile de travailler sur les grandes routes de nos vieux continents! Voilà pourtant où conduit la passion des voyages!

Lorsque ces faits horrifiques sont clairement et dûment démontrés à lord Edward Stone, le noble insulaire se sent transporté d'une indignation véhémente.

Un autre saisirait l'assassin au collet et le remettrait aux mains de la gendarmerie. Lord Stone fait mieux, ou du moins il fait autrement. Il enlève le faux comte de Varga d'une main puissante, le jette dans la nacelle du ballon Morel prêt à partir, et s'enlève avec lui. « — Où me conduisez-vous ? » s'écrie le criminel épouvanté. « Là-haut, devant le tribunal de Dieu ! » répond solennellement lord Stone.

Et le ballon montait toujours ; mais enfin, l'asphyxie ayant fait son œuvre, Manoël étant mort, et d'ailleurs le tribunal divin étant fermé pour cause d'heure indue, l'aérostat du docteur Morel tombe tout droit dans le cratère du Vésuve en éruption, ce qui fait qu'au dernier tableau, lord Stone, frais comme une rose et tiré à quatre épingles, épouse la veuve de Raoul de Gèvres, qui, par un singulier hasard, était venue se loger près de Naples, au pied du volcan.

MM. Montal, Gabriel Marty, Donato, Rosny, Vollet, M^{mes} Paul Deshayes et Jeanne-Marie jouent avec le plus grand sérieux du monde et même avec talent cette bizarre élucubration, que M. Ferdinand Dugué semble avoir écrite dans un de ces moments de douce somnolence pendant lesquels le bon Homère lui-même prête à rire aux mécréants. Le décor à transformations représentant les couches aériennes que

traverse le ballon ne laissera pas que d'attirer le gros public ; toutefois, l'effet produit n'est peut-être pas en rapport avec les complications et les dépenses d'un pareil agencement. Je préfère de beaucoup le décor adroitement construit et planté qui représente l'intérieur du puits Saint-André, parcouru par une armée de mineurs dont les lanternes éclairent seules les noires entrailles de la terre.

DXLVI

CHATEAU-D'EAU. 8 mars 1878.

Reprise de L'AVEUGLE

Drame en cinq actes, par MM. Anicet Bourgeois et A. d'Ennery

L'Aveugle fut représenté d'origine à la Gaîté du boulevard du Temple, le 21 mars 1857. Cette intéressante production de deux maîtres en l'art du drame populaire, atteindra donc dans quelques jours sa vingt et unième année, et je vous certifie qu'elle porte très allégrement sa majorité.

Le rôle d'Albert Morel, le jeune peintre devenu aveugle, était un des plus beaux du répertoire de Laferrière, et c'est Laferrière qui le tenait encore lorsque *l'Aveugle* fut repris, il y a peu d'années, au Théâtre-Cluny. M. Gravier, qui lui succède, ne songe certainement pas à le faire oublier ; cependant il s'y montre fort convenable, et la meilleure preuve que le drame de MM. Anicet Bourgeois et d'Ennery possède par lui-même tout ce qu'il faut pour toucher le spectateur, c'est qu'il fait pleurer au Château-d'Eau comme il faisait pleurer au Théâtre-Cluny, malgré la dispa-

rition de l'artiste chaleureux et convaincu qui s'appelait Adolphe Laferrière.

Si l'on a étudié le procédé par lequel M. d'Ennery soumet le public à des effets si pénétrants et si sûrs, on reconnaît qu'ils se réduisent presque uniquement à ce théorème : développer des sentiments honnêtes dans l'ordre des affections les plus naturelles de l'homme, spécialement l'affection paternelle et filiale, ensuite l'amour et la fidélité conjugale. L'amour-passion, l'amour qui brave le devoir et la loi sociale, ne tiennent aucune place dans l'œuvre de M. d'Ennery ; tout au plus y figurent-ils accessoirement et comme repoussoir et comme contraste à l'inébranlable vertu des principaux personnages. Nous trouvons bien dans *l'Aveugle* un personnage, celui d'Armand Duperrier, qui vient de séduire la femme d'Albert Morel ; mais cet Armand, véritable traître de mélodrame, est un faussaire et un voleur.

Quant aux combinaisons qui servent à amener les situations pathétiques, il n'y faut pas s'arrêter ; qu'importe que la clef soit rouillée pourvu qu'elle ouvre la serrure ?

Par exemple il existe une analogie frappante entre la donnée fondamentale de *l'Aveugle* et celle du *Sonneur de Saint-Paul*. Dans l'un et l'autre drames, le témoin d'un crime est frappé de cécité uniquement pour l'empêcher pendant quatre actes de reconnaître et de démasquer le criminel. Lorsqu'il est temps que cela finisse, Albert Morel recouvre la vue par les soins du docteur Darcy, comme le sonneur de Saint-Paul l'avait retrouvée jadis par les soins du docteur Albinus. Voilà la ressemblance ; mais la différence, tout entière à l'avantage de M. d'Ennery, c'est que le docteur Albinus, de Joseph Bouchardy, personnage solennel et emphatique, presque charlatanesque, ignore le langage du cœur ; tandis que le docteur Darcy,

jeune mais bossu, millionnaire mais philanthrope, est une des créations les plus originales et les plus sympathiques du théâtre contemporain.

La scène du cinquième acte entre le docteur Darcy et le vieux banquier Duperrier, qui aboutit à une réconciliation générale, est tout simplement un chef-d'œuvre par le tour humoristique du dialogue et par le contraste des deux personnages mis en présence. D'un côté, le docteur, la bienfaisance faite homme, et le vieux banquier Duperrier, malade, aigri, chagriné, mécontent de soi et des autres. Il s'agit d'amener Duperrier à pardonner au fils innocent qu'il a maudit. Duperrier ne veut pas se laisser entraîner aux confidences que provoque le médecin.

« — Voici mon pouls, Monsieur; je vous livre mon corps, les secrets de mon âme n'appartiennent qu'à moi.

« — Permettez, Monsieur, » répond Darcy, « chacun traite ses malades à sa manière; si vous voulez des sangsues, des médicaments, des drogues, faites-en appeler un autre; moi, Monsieur, ce n'est pas seulement à la langue et aux pouls que j'examine mes malades, c'est au cœur. — Alors, Monsieur, je regrette qu'on vous ait dérangé; on vous indemnisera de cette perte de temps. — Avec de l'argent? Je suis plus riche que vous, Monsieur, et votre argent ne remplacerait pas les soins que j'aurais donnés à des malades pauvres. D'ailleurs, voici ce que je vous conseille d'en faire. Vous devez quelquefois voir passer des gens pâles, maigres et mal vêtus. Ce sont des pauvres, Monsieur; distribuez-leur ce que vous me destiniez. On leur met l'argent dans le chapeau qu'ils présentent humblement, si ce sont des vieillards, ou dans la main qu'ils vous tendent en pleurant, si ce sont des petits enfants ou des femmes. Cela s'appelle faire l'aumône. J'ai bien l'honneur de vous saluer, Monsieur. »

Duperrier s'étonne d'abord de ce fier et honnête langage, puis il y prend goût, retient le médecin auprès de lui et lui ouvre son âme. Darcy n'a que peu d'efforts à faire pour ramener dans les bras du vieillard le fils qu'il avait méconnu. Tout cela est profondément senti, humainement observé et rendu avec un rare bonheur d'expression. M. d'Ennery a décidément le don des larmes, et je crois — ceci soit dit sans offenser mes joyeux contemporains — que si « le rire est le propre de l'homme », les larmes viennent d'une source plus élevée ; l'humanité rit de ses vices ; elle ne pleure qu'au spectacle de ses vertus.

M. Péricaud est fort bien dans le rôle du docteur Darcy, qui fut l'une des bonnes créations de M. Paulin Ménier et que M. Larochelle interprétait très spirituellement au Théâtre-Cluny.

Les personnages de femmes sont bien faiblement tenus ; un mot d'encouragement cependant pour la petite Marie, qui représente la jeune fille d'Albert Morel ; la petite Marie, très jolie et très intelligente, a de qui tenir, puisqu'elle est la nièce de Mlle Magnier, l'une des meilleures comédiennes du théâtre du Palais-Royal.

DXLVII

Ambigu-Comique. 13 mars 1878.

Reprise de LA FILLE DES CHIFFONNIERS

Drame en cinq actes et huit tableaux, par MM. Anicet Bourgeois et Ferdinand Duguë.

L'Ambigu-Comique, après *le Courrier de Lyon*, reprend *la Fille des Chiffonniers*. Il ne paraît pas cependant que les directeurs de ce théâtre aient l'intention

de le mettre au régime qui réussit aux modestes sociétaires du Château-d'Eau. Mais en attendant *la Brésilienne* de M. Paul Meurice, qui demande encore deux ou trois semaines d'études, on a pensé que *la Fille des Chiffonniers* pourrait exercer quelque attraction sur le public. Cette fille putative des trois cent trente-trois chiffonniers de la rue Mouffetard, fille très réelle du banquier Dartès, a du sang brésilien dans les veines; c'est apparemment ce qui motive la transition ou ce qui en a donné l'idée.

La fantaisie de MM. Anicet Bourgeois et Ferdinand Dugué nous transporte dans un monde étrange; je ne parle pas des chiffonniers ni de leur célèbre villa, disparue dans le percement des boulevards nouveaux qui remplacent aujourd'hui l'ancien quartier Mouffetard. Je parle des sphères inconnues où les Brésiliens millionnaires épousent en légitimes noces des femmes de chiffonniers qui ne sont pas veuves de leur premier mari; où des femmes légitimes entrent dans la première boutique venue pour apprendre à de jeunes modistes qu'elles sont rivales l'une de l'autre et pour leur déclarer la guerre en phrases renouvelées de l'ancien boulevard du Crime. Ici point de logique ni de vraisemblance, de caractères ni de développements. Pas de situations : rien que des aventures que le caprice a créées et que le caprice entasse l'une sur l'autre jusqu'à ce que l'heure arrive de baisser le rideau.

Il y a cependant un intérêt de curiosité dans l'histoire de la petite fille abandonnée dans les rues de Paris, recueillie par un chiffonnier, adoptée par la corporation tout entière, puis retrouvée par son vrai père puissamment riche, qui la marie au jeune homme pauvre qu'elle aime. Voilà la partie aimable du roman. Pour y trouver la matière d'un gros drame, les auteurs l'ont enveloppée dans d'épaisses complications telles que celle-ci : le jeune homme a été grièvement

blessé en duel par le millionnaire Dartès qui le croyait l'amant de sa femme, et M^me Dartès n'est autre que Thérésa la Catalane (!!), la femme légitime du chiffonnier Bamboche, le même qui a ramassé la petite Mariette sur le pavé de Paris. L'innocence du jeune homme est reconnue grâce à une lettre que Bamboche avait piquée du bout de son crochet sur un tas d'ordures, et Thérésa la Catalane passera en cour d'assises comme un Crispi femelle.

Eh bien, ce drame invraisemblable et pénible, qui date du 22 mars 1861, se débat depuis dix-sept ans contre l'oubli, grâce à un personnage accessoire, ingénieusement dessiné par les auteurs, supérieurement compris et rendu par un artiste de très réelle valeur. Je veux parler de la mère Moscou, la chiffonnière. C'est une ancienne vivandière de la grande Armée, qu'on prendrait pour un vieux zouave déguisé en femme; veuve de trois maris, dont le premier a été tué à Austerlitz, le deuxième à Wagram, le troisième à la Moskowa; figure de singe, tournure de Carabosse, cœur d'or, voilà la mère Moscou, telle que MM. Anicet Bourgeois et Ferdinand Dugué l'ont dessinée d'après nature ou devinée avec un crayon que n'aurait pas désavoué Charlet. C'est la mère Moscou, simple et charitable, indulgente et dévouée, qui est la joie et la bonne humeur de *la Fille des Chiffonniers* et qui conservera le souvenir de cette médiocre épopée dans les annales du théâtre. Créer un personnage, ajouter une figure à ce musée purement imaginaire qui fait concurrence aux créatures du bon Dieu dans la mémoire des hommes, n'est-ce pas le suprême triomphe de l'écrivain dramatique? La mère Moscou de *la Fille des Chiffonniers* vaut le Choppart du *Courrier de Lyon* et le Robert Macaire de *l'Auberge des Adrets;* moins effrayante et plus humaine, elle réconcilie les délicats, qui ne sont pas les insensibles, avec la vieillesse en

guenilles, avec cette fraction généreuse des petits et des pauvres, que Béranger appelait les gueux et que j'appelle les braves gens.

M. Alexandre, qui a créé le rôle en 1861, et qui le conserve aujourd'hui, en fait une figure absolument typique et d'une haute valeur au point de vue de l'art du comédien. De cette informe créature au nez rouge, à la moustache grise, chez qui rien ne survit des grâces de la femme, que faire sinon une caricature devant laquelle se serait exclamés de joie les gamins de Paris, s'il en reste? M. Alexandre se donne la peine de faire autrement; il joue la mère Moscou, non pas comme un homme déguisé, comme un travesti de carnaval, mais comme une grosse vieille fée qui a du courage, de la bonté, du cœur, et qui se souvient qu'elle aussi a su plaire, a su aimer et a été aimée. Le contraste est touchant et si finement indiqué qu'il amène plus d'une fois la larme à côté du gros rire.

Voilà bien des lignes à propos d'une vieille femme des rues. Ma foi, je prends le talent pour le louer partout où je le trouve, et j'affirme que M. Alexandre, dans le rôle de la mère Moscou, vaut la peine d'être vu par tous ceux qui s'intéressent aux choses de cet art dramatique, à la fois si grand et si vain, si varié et si stérile, selon les jours.

M. Charles Pérey, qui se tenait éloigné du théâtre depuis longtemps, a repris avec succès le rôle de Bamboche qu'il avait créé. C'est un comédien de l'école de Bouffé, qui arrive à l'effet scénique avec des moyens peu étendus, mais que l'âge n'a pas sensiblement altérés. M. Manuel est fort convenable dans le rôle du Brésilien Dartès. Je n'en dirai pas autant de M. Edgar Martin, dont la diction sèche et le geste cassant ne conviennent pas à l'emploi des premiers amoureux.

Mlle Charlotte Reynard, visiblement en progrès, est charmante dans le rôle de Mariette.

DXLVIII

Odéon (Second-Théatre-Français). 18 mars 1878.

JOSEPH BALSAMO

Drame en cinq actes et huit tableaux,
par M. Alexandre Dumas fils.

I

Avant que le rideau de l'Odéon ne se levât sur le *Joseph Balsamo* d'Alexandre Dumas père et fils, je me suis naturellement occupé de ce curieux personnage,
Tout le monde connaît, au moins par à peu près, les aventures de Joseph Balsamo, qui apparut, vers 1778, aux yeux de l'Europe étonnée, sous le nom de comte Alexandre de Cagliostro. Il y a quelque chose de plus populaire encore que la vie de Cagliostro, c'est le roman d'Alexandre Dumas père, duquel est tiré le drame qui va se jouer à l'Odéon. Je ne me propose pas de refaire la biographie de Balsamo, mais je crois rester dans mon sujet en indiquant les points sur lesquels le roman et le drame, à sa suite, se sont volontairement éloignés de la vérité historique, et, du même coup, je rétablirai, en ce qui concerne Balsamo lui-même, une portion de vérité que les biographes ont méconnue ou ignorée.
Je dois rappeler qu'au début de son roman, Alexandre Dumas fait arriver Balsamo en France par la route de Strasbourg, quelques heures avant l'archiduchesse Marie-Antoinette, qui vient épouser le Dauphin, c'est-à-dire au mois de mai 1770. Dans le plan du romancier, Joseph Balsamo est, dès cette époque, revêtu de

la dignité de Grand Cophte, chef supérieur de la secte des Illuminés, qui rêvent la révolution universelle par le renversement des monarchies et la destruction de la religion chrétienne.

Je ne sais si Balsamo roula jamais dans sa tête d'autre projet que de gagner beaucoup d'argent en exploitant le goût de ses contemporains pour le merveilleux et le chimérique ; mais tout ce qu'il est utile de constater ici, c'est que la personnalité prestigieuse et la renommée du comte de Cagliostro ne datent, pour l'Europe, que de 1778 ou de 1779, pour la France que de l'année 1780. Encore son premier séjour à Strasbourg et à Paris ne dura-t-il que peu de temps.

Par conséquent il est inutile de démontrer que ce prince des thaumaturges ne put jouer parmi nous, dans les dernières années du règne de Louis XV, le rôle occulte et tout-puissant que lui attribue Alexandre Dumas.

J'ai dit que le comte de Cagliostro vint à Paris pour la première fois en 1780. Il y revint le 1er janvier 1785, et loua rue Saint-Claude, au Marais, un vaste appartement où il logea la trop fameuse M^{me} de La Motte. C'est là que le charlatan et la prostituée recevaient le crédule et malheureux cardinal de Rohan. La conséquence de cette double liaison ne se fit pas attendre pour le comte de Cagliostro ; dénoncé par M^{me} de La Motte comme le complice de l'affaire du collier, Cagliostro se vit arrêter et enfermer à la Bastille le 22 août. M^{me} de La Motte l'accusait d'avoir reçu le collier des mains du cardinal, de l'avoir dépecé et de se l'être en partie approprié pour en grossir « le trésor occulte d'une fortune inouïe ». La justification de Cagliostro fut complète, car l'arrêt du Parlement, du 31 mai 1786, le renvoya complètement absous ; mais un ordre royal l'obligea de quitter Paris sous trois jours et le royaume sous trois semaines.

Je viens de rappeler cet incident, non pour raconter une fois de plus un fait généralement connu, mais pour expliquer à quelle circonstance nous devons les seuls renseignements authentiques que nous possédions sur Joseph Balsamo.

J'ai dit que Paris avait connu pour la première fois en 1780 le thaumaturge Cagliostro; mais Joseph Balsamo y avait passé, misérable et inconnu, vers la fin de l'année 1772. Au moment de l'arrestation de Cagliostro pour l'affaire du collier, la police se mit en campagne et elle ne tarda pas à réunir les éléments d'un dossier fort curieux, aujourd'hui classé aux Archives nationales sous la cote Y 13125. Ce dossier, publié pour la première fois en 1863 par les soins de M. Campardon, permet de reconstruire avec certitude les antécédents du personnage et de lui restituer une physionomie plus vraisemblable, plus logique et, avouons-le, plus sympathique.

La plupart des biographes, estimant qu'ils n'avaient pas à se gêner avec un personnage tel que Cagliostro, représentent son mariage avec la belle Lorenza Feliciani comme une de ses affaires les plus fructueuses et les plus honteuses en même temps. Le récit de Gœthe, publié dimanche dernier dans le supplément du *Figaro*, insiste beaucoup sur cette spéculation qu'il accompagne d'une foule de détails manifestement inexacts, sans que nous puissions discerner si l'inexactitude appartient au grand poète allemand ou à son analyste Philarète Chasles. On y lit par exemple que Balsamo, réfugié en Catalogne, y épousa une fort jolie personne, donna Lorenza, fille d'un fabricant de ceintures, laquelle devint pour lui un instrument de succès admirable, et, en fin de compte, Balsamo part pour la France, abandonnant sa femme aux bras d'un prince palermitain auquel il l'a livrée.

Pas un mot de vrai dans tout cela. Le dossier des

Archives n'en laisse pas subsister la plus petite circonstance; nous savons par lui tout ce qu'on peut savoir du mariage de Balsamo, car ce fut précisément un orage survenu dans le jeune ménage Balsamo qui permit à la police française d'établir les antécédents du prétendu complice, en tout cas de l'ami de Mme de La Motte.

Joseph Balsamo avait épousé à Rome, non en Catalogne, en 1769, Lorenza Feliciani, âgée de quatorze ans, fille d'un fondeur en cuivre; Balsamo lui-même possédait un talent d'artiste : il était « dessinateur et peintre à la plume ». Les jeunes époux, après quelques mésaventures en Italie, se rendirent à Londres, où Balsamo comptait gagner beaucoup d'argent en vendant ses dessins aux riches amateurs de cette grande cité; il y fut distingué par quelques grands seigneurs; mais, néanmoins, il pensa que son talent serait mieux apprécié en France. Débarqué à Calais vers la fin de 1772 avec Lorenza, Balsamo manquait de l'argent nécessaire pour faire la route de Paris. Heureusement ou malheureusement pour eux, les jeunes époux firent à Calais la connaissance d'un certain M. Duplessis, qui était l'intendant de M. le marquis de Prie. Lorenza était, à ce qu'il paraît, charmante; elle plut énormément à l'intendant, qui se chargea de leur voyage. Mme Balsamo prit place dans la chaise de poste de M. Duplessis, tandis que Joseph les escortait à cheval.

Les suites furent telles qu'on devait les attendre d'une liaison ainsi commencée. Lorenza Balsamo devint la maîtresse de M. Duplessis; mais ce fut l'effet d'une inclination mutuelle, et non d'une ignoble complaisance de la part du mari, qui se montrait, au contraire, d'une jalousie redoutable. Le fait est que le jour où Mme Balsamo eut trahi ses devoirs, elle disparut de la maison conjugale.

Joseph Balsamo n'hésita pas ; il alla déposer une plainte entre les mains du lieutenant de police contre sa femme et contre M. Duplessis.

Conformément à cette plainte, M^me Balsamo fut arrêtée le 1^er février 1773, rue Saint-Honoré, près le marché des Quinze-Vingts, dans une maison appartenant à une bourgeoise, qui s'appelait M^me Douceur, au-dessus de la boutique d'un fabricant de chandelles. Rien n'est plus singulièrement naïf que l'interrogatoire de « la particulière » qui déclare se nommer « Laurence Felician, âgée de dix-huit ans, native de Rome, femme de Joseph Balsamo Italien, dessinateur et peintre à la plume ». Elle avoue ingénument que les grandes manières et les bons procédés de M. Duplessis avaient fait sur elle une impression profonde, et que, redoutant la jalousie de son mari, elle s'était résolue à la fuite, d'accord avec M. Duplessis.

Il est évident que Joseph Balsamo pardonna à sa femme infidèle, qui ne le quitta plus, ni dans la bonne ni dans la mauvaise fortune, et qui partagea sa dernière captivité, dans laquelle ils moururent l'un et l'autre, en cette même ville de Rome qui avait vu bénir leur union.

L'étrange épisode que je viens de raconter permit à la police française d'établir en 1785 l'identité du comte de Cagliostro, mari de Lorenza Feliciani, Romaine, avec ce Joseph Balsamo, également mari d'une Lorenza Feliciani, Romaine, qui avait porté plainte contre sa femme en 1773.

Il résulte de ces faits, d'une authenticité incontestable : premièrement que Balsamo, lorsqu'il vint en France pour la première fois, arrivait de Londres et non de Rome, comme le prétend le récit de Gœthe, et qu'il n'abandonnait pas sa femme aux mains d'un prince palermitain, puisqu'il ne l'avait jamais quit-

tée ; secondement, qu'à cette époque de sa vie, alors que déjà il touchait à la trentaine, Joseph Balsamo essayait encore de vivre de son talent d'artiste, fort réel et fort grand, au dire de sa femme, et qu'il ne se risquait pas encore à duper ses contemporains en se présentant à eux comme le grand Cophte Acharat, fils du chérif de la Mecque et disciple du vénérable Althotas.

Comment s'opéra la transformation du dessinateur et peintre à la plume en magicien qui dispensait à son gré les trésors de la richesse et de la vie ? Voilà ce qu'il serait intéressant de savoir, et voilà précisément ce que nous ne saurons jamais. Il faut avouer toutefois que, pour exercer sur l'élite de ses contemporains une irrésistible influence qui, loin de s'entourer d'ombre et de mystère, acceptait et recherchait les nombreuses assemblées et les discussions publiques, Cagliostro devait posséder une intelligence de premier ordre et de profondes connaissances, dont il tirait parti avec une éloquence extraordinaire.

Son affiliation à la franc-maçonnerie et à l'illuminisme eurent un caractère tout personnel, en ce sens que, peu soucieux de se mettre à la remorque de ces sociétés mystérieuses qui obéissaient à des directions particulières, il se créa un rite à lui-même, dont il se proclama le chef suprême, et au nom duquel il traita ou essaya de traiter avec les autres associations. Sa meilleure invention, nous n'oserions dire irrévérencieusement son meilleur truc, fut d'inventer « la franc-maçonnerie pour femmes ». La loge d'Isis, dont Lorenza Feliciani fut la grande prêtresse, réunit bientôt dans son sein les plus jolies femmes et les plus grands noms de la noblesse, les Choiseul, les Polignac, les La Fare, les Baussant, etc., etc. Sans l'affaire du collier, M. le grand Cophte et Mme la grande prêtresse étaient en voie de régénérer la France.

Les notes de police nous ont conservé le portrait ou plutôt le signalement de Cagliostro : « Petit, très noir, le nez écrasé, et d'une laide figure, ayant cependant des yeux vifs. » Le comte Beugnot, qui l'avait connu chez Mme de La Motte, écrit en termes plus polis, mais en somme peu différents : « Il était d'une taille médiocre, assez gros, avait le teint olive, le cou fort court, le visage rond, orné de deux gros yeux à fleur de tête et d'un nez ouvert et retroussé. » Il reste à citer un troisième portrait : « La figure de Cagliostro annonce l'esprit, exprime le génie; ses yeux de feu lisent au fond des âmes. » Ainsi s'exprimait La Borde dans ses *Lettres sur la Suisse*, et je crois que La Borde voyait mieux que le comte Beugnot ou que l'agent du lieutenant de police; c'est décidément ce troisième portrait qui s'accorde le mieux avec la réalité légendaire.

II

Alexandre Dumas et Auguste Maquet étaient dans la force de l'âge, dans la maturité du talent et dans la plus extrême faveur du public en cette bienheureuse année 1847, qui vit éclore sous leurs plumes *Joseph Balsamo, le Chevalier de Maison-Rouge, le Bâtard de Mauléon, le Vicomte de Bragelonne*, cinquante volumes mis au jour, sans compter les plans de l'avenir. On dit qu'en cette année, Alexandre Dumas, seul, encaissa la somme prodigieuse de quatre cent quatre-vingt-sept mille francs, pour droits d'auteur payés par les libraires et les théâtres. Il est difficile, même pour ceux qui, comme nous, furent mêlés, pour leur faible part, au mouvement littéraire de ce temps-là, de reconstituer, aux yeux des hommes d'aujourd'hui, la physionomie de cette époque vraiment unique, où l'insa-

tiable avidité d'un public curieux répondait à la prodigieuse activité des écrivains. En parcourant les feuilletons du matin, le Français de 1847 y rencontrait les noms d'Alexandre Dumas, de Balzac, d'Alfred de Musset, de Jules Sandeau, de Mérimée, de George Sand, de Frédéric Soulié, de Théophile Gautier, de Léon Gozlan, de Paul Féval, d'Eugène Suë. En histoire, en critique, nous avions Guizot, les deux Thierry, Sainte-Beuve, Jules Janin, Michelet, Saint-Marc-Girardin; en poésie, Victor Hugo, Lamartine, Alfred de Musset. Il semblait que la moitié de la nation consacrât sa vie et son génie à instruire et à charmer l'autre. Quelle splendeur dans cette heure méridienne du XIX⁰ siècle! Il pleuvait de la lumière sur les masses et il semblait que les intelligences fissent effort pour s'ouvrir et pour l'absorber à plus haute dose.

Au milieu de ce paroxysme cérébral, l'orage grondait; le frisson révolutionnaire se mêlait aux redoublements de la fièvre littéraire; il pénétrait dans le roman et dans le drame; il inspirait à Lamartine la première idée de l'*Histoire des Girondins;* il éveilla chez Alexandre Dumas et Auguste Maquet la pensée d'encadrer, dans une suite de romans, les légendes de la Révolution française, comme ils avaient dessiné, dans *les Trois Mousquetaires* et leurs suites, la légende de la monarchie absolue de Louis XIII et de Louis XIV.

Joseph Balsamo fut la première de ces grandes fresques, que suivirent bientôt *la Comtesse de Charny, le Collier de la Reine, le Chevalier de Maison-Rouge, Ange Pitou.* On ne saurait trouver l'analogue d'une pareille fécondité, inconnue dans les annales littéraires, que parmi les grands peintres italiens du XVI⁰ siècle, les Titien, les Véronèse, les Tintoret, les Léonard de Vinci, dont le pinceau couvrit plus de murailles que n'en contient une ville de moyenne grandeur. Ce phénomène ne s'explique que par une

faculté de travail presque aussi étonnante, chez
Alexandre Dumas et Auguste Maquet, que les dons
exceptionnels du conteur et de l'artiste. Chacun des
deux collaborateurs travaillait quatorze heures par
jour; on peut dire, sans exagération, qu'ils accomplis-
saient ainsi le labeur moyen de sept hommes raison-
nablement doués.

Et, cependant, leurs œuvres principales, telles que
Joseph Balsamo et *le Chevalier de Maison-Rouge*, doi-
vent compter parmi les meilleurs récits du roman
contemporain. L'imagination toujours présente, l'in-
térêt soutenu par les combinaisons les plus dramati-
ques, la variété et l'exactitude générale des person-
nages empruntés à l'histoire assurent à ces maîtres
romans une inépuisable jeunesse.

Cependant, je l'ai dit tout à l'heure, ce que nous
trouvons dans *Joseph Balsamo* et dans les romans ulté-
rieurs qui en découlent, c'est plutôt la légende que
l'histoire de la Révolution française. Alexandre Dumas
et Auguste Maquet ont accepté toute faite l'hypothèse
soutenue par quelque esprits systématiques, tels que
l'abbé Barruel et le comte Joseph de Maistre, que la
Révolution française était l'œuvre d'une vaste conspi-
ration tramée par les philosophes, les francs-maçons
et les illuminés. C'est une pente de l'esprit humain en
général, et de l'esprit français en particulier, d'expli-
quer les grands événements par des causes secondaires
et contingentes, au lieu de les tenir pour ce qu'ils sont
réellement, l'effet de causes générales, agissant à lon-
gue portée et à longue distance comme les forces de
la nature. Or, les causes de la Révolution française
préexistaient depuis des siècles et faisaient, pour ainsi
dire, partie intégrante de l'organisme que nous appe-
lons l'ancien régime. Quiconque a lu sérieusement les
Mémoires du cardinal de Retz, par exemple, reconnaît
qu'il s'en fallut de peu que la constitution monar-

chique ne fût renversée dès le milieu du xvii^e siècle et que la Fronde de 1648 ne devînt ce que fut cent quarante et un ans plus tard la Révolution de 1789. Un livre publié hier même, par un érudit, M. Rocquin, et intitulé *l'Esprit révolutionnaire avant* 1789, nous montre par des preuves authentiques que la Révolution était faite dans les esprits longtemps avant l'apparition en France des philosophes, des francs-maçons et des illuminés.

Il n'en est pas moins vrai que ces trois sectes ont exercé leur influence sur les événements en profitant des fautes de la monarchie pour la discréditer dans l'esprit des peuples, et il faut convenir qu'ils avaient peu [de chose à faire pour détruire le prestige d'un roi tel que Louis XV, gouverné par une du Barry.

Ainsi, le roman de *Joseph Balsamo* repose sur une double donnée : la lente destruction des institutions monarchiques sapées par les affiliations occultes auxquelles préside Joseph Balsamo, comte de Cagliostro ; et l'aventure personnelle de M^{lle} Andrée de Taverney, qui symbolise, dans ses péripéties tragiques, la lutte des classes engagées dans la Révolution française. M. Alexandre Dumas fils, en écrivant un drame sur le roman de son illustre père, a respecté cette dualité fondamentale, qu'il fallait expliquer pour faire comprendre la structure générale et la portée de la pièce, ses qualités et ses défauts.

III

Le drame devait commencer, comme le roman, par un prologue qui montrait Joseph Balsamo présidant l'assemblée générale des illuminés, au milieu des ruines qui couvrent le sommet du Mont-Tonnerre. La nécessité, plus spécieuse que justifiée, d'abréger la

durée du spectacle, a déterminé la suppression de ce prologue. Le dessin général de l'œuvre exigeait cependant que Joseph Balsamo, présenté par la volonté de l'auteur comme le chef des sectaires qui vont travailler à la ruine de la monarchie, apparût tout d'abord au public sous cet aspect redoutable et grandiose, qui aurait dominé tout le drame, en lui donnant sa véritable signification.

A défaut de prologue, la pièce commence au mois de mai 1770, dans le château de Taverney, sur la route de Strasbourg, le jour même où l'archiduchesse Marie-Antoinette, épouse du Dauphin, fait son entrée sur la terre française.

Le baron de Taverney, compagnon d'armes et de galanterie du maréchal duc de Richelieu, est un vieux courtisan ruiné, qui vit misérablement dans son castel délabré, en compagnie de sa fille Andrée de Taverney, en déclamant contre l'ingratitude des hommes en général et des rois en particulier. Mais, ce soir-là, le baron a reçu une visite inattendue, celle de Richelieu, arrivé incognito pour rendre l'espérance à son vieil ami. La pensée du duc de Richelieu est tout bonnement infâme, mais il faut malheureusement avouer qu'elle n'est pas inconciliable avec le caractère connu du vainqueur de Mahon. La voici dans toute sa crudité. M. de Richelieu, battu en brèche par Mme du Barry, la maîtresse régnante, a conçu la pensée de lui donner une rivale dans la personne de Mlle Andrée de Taverney, dont la beauté peut faire impression sur le cœur du roi. Pour ramener la famille de Taverney à la cour, Richelieu a fait suggérer à la Dauphine la pensée d'attacher à sa personne le premier gentilhomme français qui lui adresserait la parole sur la terre de France, et, grâce aux précautions prises par Richelieu, ce gentilhomme sera le chevalier Philippe de Taverney-Maison-Rouge, lieutenant aux gendarmes-

Dauphin, et frère d'Andrée. M. de Taverney, le père, comprend à demi-mot et ne s'effarouche guère, car l'ami de Richelieu estime comme lui que la morale n'existe que pour les petites gens. En quoi il se trompe, car autour de lui, dans son propre château, le jeune Gilbert, fils d'un métayer du baron, et frère de lait d'Andrée, et la femme de chambre Nicole Le Guay prouvent suffisamment que le vice est partout, à la campagne comme à la ville, à la basse-cour comme à la cour. Gilbert a commencé par devenir l'amant de Nicole, puis il l'a dédaignée, en devenant amoureux d'Andrée. Cet amour pour sa hautaine sœur de lait lui est venu au cœur le jour où il a lu dans le *Contrat social* de M. Jean-Jacques Rousseau, citoyen de Genève, que tous les hommes sont égaux.

Un orage éclate au milieu du modeste souper qui réunit à la table du château le duc de Richelieu, le baron de Taverney et Andrée. Un homme apparaît dans la salle basse, vers laquelle l'a guidé Gilbert; c'est un voyageur égaré, et dont les chevaux refusent d'avancer à travers les éclats du tonnerre. Il se nomme : c'est le comte Joseph de Balsamo. La conversation prend bien vite un tour singulier. Le nouveau venu se vante, comme le comte de Saint-Germain, d'avoir vécu un nombre infini de vies à travers les siècles, et d'être le contemporain de la création du monde. « — Vous êtes trop modeste! » lui dit ironiquement M. de Richelieu, « il vous eût été aussi aisé de venir « d'abord et de le créer après. » Mais si les deux seigneurs sceptiques et blasés se refusent à prendre au sérieux les hâbleries fantastiques du voyageur, il n'en est pas de même d'Andrée, sur qui la personne et le regard de Balsamo exercent la plus étrange fascination.

Lorsque après le repas tout le monde s'est retiré, Andrée, assise à son clavecin, se sent accablée par une force irrésistible; Balsamo, qui a cru reconnaître

en elle une voyante capable de remplacer celle qu'il a perdue en perdant Lorenza, l'oblige à dormir du sommeil somnambulique. Andrée, guidée par la pensée de Balsamo, regarde vers Strasbourg, elle reconnaît son frère qui parle à la Dauphine, et elle annonce que Marie-Antoinette, continuant sa route vers Paris, va s'arrêter à Taverney.

Au second tableau, qui se passe le lendemain matin, dans le jardin de Taverney, Balsamo prédit à coup sûr au baron l'auguste visite qui lui est destinée. Le baron commence par envoyer à tous les diables celui qu'il prend pour un mystificateur obstiné ; mais il lui faut bien se rendre lorsqu'il voit arriver son propre fils Philippe de Taverney. qui précède la Dauphine de quelques minutes. Comment recevoir dignement la fille des Césars dans cette pauvre gentilhommière si dénuée ? « — Revêtez votre grand cordon de Saint-« Louis ! » dit Balsamo, « le Dauphin connaît assez la « France pour savoir que chez vous les plus riches de « gloire sont aussi les plus pauvres d'argent. » Balsamo fait ensuite sortir de l'immense fourgon, où il voyage en compagnie du vieux thaumaturge Althotas, une magnifique vaisselle d'or, digne de contenir la collation de Madame la Dauphine.

La Dauphine arrive enfin ; pour tenir sa promesse envers Philippe de Taverney, le premier Français qui l'ait saluée dans sa nouvelle patrie, elle attache Andrée de Taverney à sa personne ; ainsi commence à s'accomplir le plan de M. le duc de Richelieu.

Mais on a parlé à la Dauphine de l'enchanteur, du sorcier qui préoccupe si visiblement tous les hôtes de Taverney ; la Dauphine veut qu'on le lui présente ; elle lui demande de lui dire la bonne aventure ; Balsamo résiste, Marie-Antoinette commande ; il faut bien obéir. Alors, comme dans la fameuse prophétie de Cazotte, se déroule aux oreilles de la princesse émue et effrayée

la perspective des malheurs sans nom qui fondront sur la monarchie et sur la famille royale. « — Mais enfin, « comment mourrai-je? » demande la Dauphine. » — « Regardez, Madame ! » répond Balsamo en lui présentant la carafe magique où l'on voit l'avenir. La Dauphine regarde, jette un cri et s'évanouit. Balsamo a disparu.

Le troisième tableau nous transporte à Versailles, chez la comtesse du Barry. La favorite, instruite du plan de Richelieu par l'arrivée de la famille Taverney, ne veut pas perdre une minute pour le déjouer. Avant tout, il faut qu'elle brusque sa propre présentation à la cour, longtemps retardée par les efforts de ses adversaires. Le jour est fixé par le roi; mais un petit complot, habilement ourdi, doit couper vingt fois la route sous les pas de la favorite; c'est Balsamo qui lèvera tous les obstacles, Balsamo, l'ennemi de la monarchie, et qui estime que la monarchie n'aura jamais reçu de coup plus fatal qu'à l'heure où le roi de France accueillera publiquement Jeanne Gomard de Vaubernier et la présentera lui-même à la cour, à la famille royale et à ses propres filles.

La présentation a lieu dans le salon de Bellone, s'ouvrant sur la galerie des Glaces du palais de Versailles. Les trois princesses royales, Madame Victoire, Madame Sophie, Madame Adélaïde, la Dauphine elle-même reçoivent les hommages de la comtesse du Barry et s'éloignent ensuite pour ne pas s'exposer plus longtemps à rougir du contact qui leur est imposé.

La cour se retire et le roi resté seul voit s'avancer vers lui, en vêtements sombres, Madame Louise de France, sa quatrième fille, qui s'était excusée d'assister à la présentation. Madame Louise se retire au couvent des Carmélites; mais avant de quitter à jamais la cour pour vivre dans le recueillement, la prière et la pauvreté, elle dit à son père, à son roi, ce qu'on n'a jamais osé lui dire : « Sire, vos peuples souffrent; le flot de

« la misère grandit; les malédictions ont monté jusqu'à
« moi; prenez garde, Sire, le trône chancelle, la mo-
« narchie est menacée; conjurez le péril s'il en est
« temps encore. » Le roi, plus chagriné qu'ému, laisse
partir Madame Louise, et commande le petit service
pour aller finir sa soirée à Louveciennes chez la comtesse du Barry, non sans songer à Andrée de Taverney,
la nouvelle demoiselle d'honneur (1), qu'il a trouvée
charmante.

Le cinquième tableau représente la place Louis XV,
vue du côté de l'avenue Gabriel et de l'hôtel Crillon.
Le peuple encombre la place en attendant le feu d'artifice qu'on va tirer pour célébrer le mariage du Dauphin avec Marie-Antoinette. Le baron de Taverney, son
fils et sa fille, séparés de leur équipage qui n'a pu les
conduire plus loin et ne pouvant, à travers les flots
épais du peuple, gagner les tribunes réservées, sont
confondus dans la foule.

Bientôt le feu d'artifice commence et détermine la
catastrophe historique que tout le monde connaît; les
fusées, maladroitement ou criminellement dirigées
sur un hangar qui contenait les approvisionnements
des artificiers, le font éclater avec un fracas terrible;
une pluie de feu tombe sur les spectateurs qui s'enfuient dans un horrible désordre; les troupes, débordées, chargent à travers la cohue; c'est un sauve-qui-
peut général, au milieu duquel Andrée de Taverney,
renversée, est arrachée à la mort par Gilbert qui a la
force de soulever la jeune fille au-dessus de sa tête et
de la remettre aux bras de Balsamo qui l'emporte. Une
fumée noire envahit les quinconces, et lorsqu'elle se
dissipe, on n'aperçoit plus que des mourants et des

(1) Relevons ici une erreur qu'Alexandre Dumas aurait pu
s'épargner. La Dauphine de France n'eut jamais de demoiselles
d'honneur; son service comprenait une seule dame d'honneur et
six dames pour accompagner.

blessés entassés l'un sur l'autre. Des ambulances s'organisent: des hommes éclairés par des falots traversent ce lugubre champ de bataille; un médecin, qui refuse son assistance au chevalier Philippe de Taverney, relève et panse Gilbert, l'homme du peuple. Ce médecin, si dévoué pour les uns, si farouche pour les autres, jette son nom à Philippe de Taverney : c'est Marat.

Nous retrouvons Andrée de Taverney à Trianon (sixième tableau), chez la Dauphine. Elle sait que Balsamo l'a ramenée chez son père ; mais elle ignore la part que Gilbert a prise à son salut. Celui-ci, devenu aide-jardinier à Trianon par la protection de Mme du Barry, essaye de toucher le cœur de la fière jeune fille en lui faisant connaître la vérité et en laissant échapper l'aveu de son amour. Andrée croit que Gilbert a imaginé un roman et elle sent redoubler son mépris pour cet enfant du peuple, qui a osé lever les yeux sur elle. « — Retirez-vous, » lui dit-elle, « et faites-« moi place ou j'appelle! » Gilbert s'éloigne plein de rage, lorsqu'il entend des pas dans les bosquets de Trianon. C'est le roi, qui vient en compagnie de Richelieu, jeter un coup d'œil sur le pavillon de Mlle de Taverney. Un narcotique, versé par Nicole Le Guay, la femme de chambre, livrera Mlle de Taverney sans défense, cette nuit même, à la fantaisie royale. Gilbert, averti d'ailleurs par Nicole qui trahit tout le monde, se promet de faire bonne garde.

La nuit s'est écoulée lorsque le rideau se lève sur le septième tableau, qui se passe chez Balsamo, rue Saint-Claude. Philippe de Taverney, furieux, égaré, pénètre de force chez Balsamo qu'il veut tuer. Andrée a été la victime d'un horrible attentat. Les soupçons se portent sur Balsamo. Qui donc exerçait sur Mlle de Taverney une influence mystérieuse et surnaturelle ? Qui donc a pu l'endormir et la priver de toute défense ?

Balsamo, surpris mais calme, offre au chevalier de lui faire connaître la vérité en interrogeant Mlle de Taverney elle-même. Andrée est restée dans le carrosse qui attend devant l'hôtel de Balsamo. Celui-ci fait ouvrir les portes toutes grandes : il étend la main, et Mlle de Taverney obéissant à sa puissance magnétique, gravit lentement l'escalier et pénètre dans le salon où l'attendent son frère et Balsamo. Cédant à la volonté qui l'obsède, Andrée révèle le mystère de cette nuit d'opprobre. Le roi est venu, mais, voyant Andrée pâle et froide, avec toutes les apparences de la mort, il s'est éloigné, saisi d'une crainte insurmontable. A son tour, Gilbert est entré dans la chambre d'Andrée; il s'est approché d'elle... « — Réveillez-moi ! Réveillez-« moi ! » s'écrie à ce moment la jeune fille, « je ne « veux plus dormir ! »

On en sait assez. Philippe veut tuer le misérable. Balsamo le supplie de penser avant tout à l'honneur de Mlle de Taverney.

Au huitième et dernier tableau, Balsamo, qui s'intéresse à Gilbert en qui sa vue perçante découvre un instrument propice à sa mission, propose aux Taverney de marier Andrée à Gilbert. Gilbert est du peuple, il est pauvre. N'est-ce que cela? Balsamo lui donnera une dot de trois cent mille livres et un titre régulièrement acquis. Le baron de Taverney, philosophe cynique, se résigne; quant à Philippe, il s'en remet à la décision de sa sœur.

Andrée, qui ne garde nul souvenir de sa double vue, ne sait qu'une chose, c'est que Gilbert l'a réellement sauvée, et qu'elle doit regretter d'avoir été injuste et dure envers lui. Mais lorsqu'on lui parle de l'étrange mariage proposé par Balsamo, un soupçon terrible traverse son esprit. Demeurée seule avec Gilbert, elle lui déclare qu'elle ne l'aime pas, et, que, l'aimât-elle, un obstacle invincible les sépare. Avant qu'elle se ma-

rie jamais, il faut qu'un homme meure, dût-elle le frapper elle-même. « — Frappez-moi donc ! » lui dit Gilbert en lui tendant son épée. « — Ah ! c'était donc « toi, misérable ! » lui crie Andrée, et elle le soufflette de l'épée dont la lame se brise sur le visage du malheureux. « — Eh bien ! je te hais, je te méprise, « et je te chasse ! Je n'ai pas besoin qu'on me rende « l'honneur, car je ne l'ai point perdu ! Je mettrai Dieu « entre moi et les hommes ! »

Tel est, dans sa substance, ce drame étrange, violent, plein de sommets et d'abîmes, qui a soulevé tour à tour des applaudissements enthousiastes et des contradictions passionnées.

IV

Il est manifeste que certains applaudissements et certains murmures traduisaient plutôt les affections ou les haines des spectateurs que leur opinion sur l'œuvre théâtrale.

Il y a en ceci un malentendu involontaire qu'il est du droit et du devoir de la critique de dissiper en en recherchant les causes.

Joseph Balsamo, on le sait, est une peinture des origines de la Révolution française, et l'aventure tragique d'Andrée de Taverney n'est qu'un épisode particulier dans cette page d'histoire. Les objections et les contradictions peuvent donc s'en prendre soit à l'idée générale, c'est-à-dire à la peinture historique, soit aux combinaisons particulières dont Andrée de Taverney est le centre, c'est-à-dire au drame.

A dire le vrai, j'aurais compris que le drame proprement dit ne plût pas à tout le monde. D'abord, *Joseph Balsamo* est une pièce sans amour, du moins sans amour partagé. Si digne de pitié que nous ap-

paraisse M^{lle} de Taverney après qu'elle est devenue la victime d'un misérable, son orgueil de fille noble, l'indomptable fierté d'un cœur qui n'a jamais battu pour personne lui valent plus de respect et d'admiration que de sympathie. Il y a quelque chose d'abstrait dans un pareil personnage, qui symbolise une caste et un préjugé; tandis qu'en face d'elle, Gilbert, l'enfant du peuple, perverti dès son adolescence par la lecture des philosophes qui, avec la notion du respect, lui ont enlevé la notion du bien, se dresse, presque aussi artificiellement, moins comme un personnage réel que comme un syllogisme. Ceci tuera cela. D'ailleurs, la donnée primordiale du drame, c'est-à-dire la violence faite à une femme, soulève d'elle-même une sorte d'inquiétude et de malaise, auxquels n'échappe guère le spectateur le moins délicat.

Et cependant, voilà précisément ce qui est allé aux nues, grâce au prestige de l'art le plus consommé en même temps que le plus audacieux. M. Alexandre Dumas fils, qui ne recule pas toujours, qui ne recule pas assez devant l'expression crue de certains aperçus sensualistes, a su, par un contraste étonnant, conserver une chasteté exquise dans les situations les plus périlleuses de son drame.

Le récit fait par Andrée, plongée dans le sommeil magnétique, du crime commis par Gilbert, et surtout la scène finale dans laquelle elle flagelle et maudit le criminel qui s'est enfin dévoilé, sont des pages admirables de tout point, pleines à la fois de force et de mesure, et qui doivent à ce double caractère de conduire le spectateur au plus haut degré de l'émotion scénique, sans qu'il ait conscience des chemins scabreux par lesquels on l'a fait passer.

Ainsi, le drame proprement dit est sorti victorieux d'une épreuve redoutable. Les protestations, car il

s'en est produit, les unes dignes d'attention, les autres simplement puériles, les protestations, dis-je, s'adressaient ailleurs qu'à la fable scénique.

Alexandre Dumas fils, reprenant en sous-œuvre le roman de son père et le refondant pour son propre compte avec un esprit endiablé et une intensité de coloris vraiment surprenante, a mis sous les yeux du public la peinture peu flattée de la société française telle que l'avaient faite, en 1770, les cinquante-cinq années écoulées du règne de Louis XV. Au sommet de l'édifice, un roi vieilli, dégoûté de tout, aussi insensible à la décadence de la France qu'aux souffrances de ses sujets, égoïste, blasé, privé du sens moral au point de se donner pour favorite avouée une femme qu'on disait être le rebut des plaisirs publics, et de l'introduire d'autorité dans la société royale de ses filles et de sa bru ; autour de ce monarque, qui semblait venu là tout exprès pour perdre la monarchie, un entourage digne de lui, des courtisans faisant assaut de bassesses et de corruption, prêts à vendre leur honneur, celui de leurs femmes et de leurs filles, pour obtenir et fixer la faveur inconstante du maître dont ils encourageaient et partageaient les désordres ; voilà le *pandemonium* que M. Alexandre Dumas fils a résumé dans cette triple incarnation du vice, qu'il a frappée à l'effigie de Louis XV, du maréchal duc de Richelieu et du baron de Taverney. Ce n'est pas trop pour la représentation fidèle de la triste époque qui précéda l'avènement de Louis XVI, le roi honnête homme, le roi martyr ; c'était peut-être trop pour les perspectives du théâtre. L'odieux personnage du baron de Taverney a payé pour tous. Le public a hué le père indigne, qui, en apprenant l'horrible malheur qui a frappé son enfant, étale sa honteuse philosophie en rappelant à son fils aîné que la sagesse consiste à tirer le meilleur parti possible des événements quels

qu'ils soient. Il est évident qu'un réveil de l'amour paternel et de l'honneur du gentilhomme, en ce moment suprême, aurait été accueilli avec soulagement ; le personnage eût été moins réel, j'en conviens, et la peinture moins forte ; mais c'est ici que l'artiste aurait dû concéder quelque chose aux exigences légitimes de la pudeur publique. Je suis convaincu, d'ailleurs, que c'est chose faite à l'heure où j'écris.

Il peut sembler aussi que M. Alexandre Dumas fils s'est abandonné trop facilement au plaisir de placer dans la bouche de Mme du Barry une infinité de plaisanteries aussi spirituelles que salées, et licencieuses à faire rougir Crébillon fils ou l'abbé de Voisenon. Ici la tradition elle-même ne couvre pas tout à fait la responsabilité de M. Alexandre Dumas. Si vile que fût cette créature, ce sont les propres expressions de M. le comte de Mercy-Argenteau, ambassadeur d'Autriche auprès de Louis XV, elle n'en a pas moins été aussi calomniée qu'une honnête femme. Elle avait, quoi qu'en pense M. Alexandre Dumas, des dons acquis qui expliquent jusqu'à un certain point l'erreur ou l'illusion de son royal amant. Lisez à ce sujet le témoignage d'un contemporain : « Il est certain qu'elle était la femme la plus remarquable à la Cour par sa figure sans apprêt et par ses grâces naturelles ; et, par une singularité encore plus merveilleuse, elle était la plus décente en public dans son maintien et dans ses propos. » Or, ce contemporain, l'auteur anonyme des *Anecdotes* sur Mme du Barry (Londres, 1788, in-8°), était un pamphlétaire, mais il n'osait contredire ce que tout le monde à la cour savait et reconnaissait.

Il y a donc des sacrifices à faire dans les reparties d'ailleurs si amusantes et si françaises que M. Alexandre Dumas prête à Mme du Barry.

Sur tout cela, je me range aux scrupules d'une

fraction du public, non sans admirer ce que je condamne et sans regretter ce que je voue aux flammes purificatrices.

Mais où le public, ou, pour parler plus exactement, diverses couches du public, se sont trompées en des sens absolument contradictoires, c'est sur l'épisode de Marat. Philippe de Taverney, en uniforme d'officier, demande à ce médecin inconnu des secours pour sa sœur. Marat refuse brutalement ; « — Elle était, » s'écrie-t-il, « de celles qui connaissent tous les bon-« heurs et tous les plaisirs de la vie ; qu'elle s'arrange « avec la mort ! » Sur cette phrase, qui n'a d'autre intention que de caractériser le personnage de Marat, une centaine de nigauds applaudissent à tour de bras, comme si M. Alexandre Dumas la proposait à l'admiration des masses ; naturellement d'autres spectateurs, très fâchés qu'on acclame Marat, se croient obligés de protester. — « Votre nom ? » demande Philippe de Taverney. — « Marat ! » répond le lugubre et ennuyeux auteur des *Chaînes de l'esclavage*. Là-dessus, nouvelles protestations, et lorsque à la chute du rideau, la salle entière demande à revoir le magnifique et émouvant tableau de la place Louis XV, plusieurs de mes voisins se révoltent encore, s'imaginant qu'on fait une ovation à ce brigand de Marat. Voilà l'un des malentendus qu'un peu de réflexion fera disparaître.

L'œuvre d'Alexandre Dumas ne porte nulle trace de préoccupation politique dans un sens ou dans l'autre. Sa conclusion, s'il est permis d'en donner une à un drame qui, lui-même, n'est que le prologue d'un autre drame qui s'appellera *le Collier de la Reine*, c'est que la Révolution était devenue, sinon nécessaire, du moins inévitable, mais qu'elle s'est accomplie par de mauvais moyens et d'indignes instruments. Il me semble que cette vue ne s'écarte pas sensiblement du

jugement que l'impartiale postérité portera sur la Révolution française.

Et si, à mon tour, je cherche à formuler un jugement clair et net sur *Joseph Balsamo*, je n'hésiterai pas à dire qu'il m'apparaît comme une œuvre originale et saisissante, dont les inégalités et les défauts mêmes sont des touches de maître, qui ne nous blessent peut-être que par leur vigueur géniale et leur puissante orginalité.

V

L'interprétation de *Joseph Balsamo* est tout à fait remarquable. Je ne fais qu'exprimer l'avis général en plaçant la création de Joseph Balsamo parmi les plus belles et les plus complètes de M. Lafontaine. Le rôle ne donne pas tout ce qu'il paraît promettre, car après ses débuts fulgurants des deux premiers tableaux, le chef des illuminés cesse d'occuper le premier plan et se tient comme en réserve pour les drames de l'avenir. Cependant, à force d'ampleur et d'autorité, M. Lafontaine maintient le personnage à la hauteur où il s'était placé d'abord par la volonté de l'auteur et qu'il ne garde plus à la fin que par la science et le talent de l'artiste. Le jeu de M. Lafontaine est, depuis la première scène jusqu'à la dernière, empreint d'une noble aisance et d'une grandeur poétique extraordinairement saisissante. C'est vraiment « le grand premier rôle » de nos anciennes classifications théâtrales, qui manque partout aujourd'hui, même à la Comédie-Française.

M^{lle} Marie Jullien, qui avait obtenu au mois de juillet dernier, après six mois d'études, le premier prix de tragédie du Conservatoire, débutait par le rôle d'Andrée de Taverney. Elle y a réalisé les espérances que M. Alexandre Dumas plaçait en elle et la confiance

qu'il lui avait témoignée. La débutante compense l'exiguïté de sa taille et l'aspect singulier de sa physionomie par des dons précieux : d'abord, une voix flexible, étendue et d'un timbre pénétrant ; ensuite, une intelligence supérieure, de laquelle procède une diction toujours juste, qui donne leur valeur aux nuances les plus délicates du sentiment et de la pensée. Mlle Jullien a rendu les deux scènes du somnambulisme avec une vérité simple et saisissante, qui produit la plus profonde impression.

Il n'est pas sans intérêt de rappeler ici les procédés qu'employait Balsamo ou Cagliostro pour obtenir les résultats incroyables qui mirent tout Paris et toute l'Europe en émoi. Nous en trouvons la description dans les mémoires d'un témoin oculaire, M. le comte Beugnot, qui avait connu Cagliostro chez la comtesse de La Motte.

« L'un des prestiges de Cagliostro, » dit M. le comte Beugnot, « était de faire connaître à Paris un événement qui venait de se passer à l'instant même à Vienne, à Londres, à Pékin, ou bien ce qui se passerait dans six jours, dans six mois, dans vingt ans. Mais il avait besoin pour cela d'un appareil. Cet appareil consistait en un globe de verre rempli d'eau clarifiée et posé sur une table. Cet appareil préparé, il faisait placer à genoux, devant le globe de verre, une *voyante*, c'est-à-dire une jeune personne qui aperçût les scènes dont le globe allait offrir le tableau, et qui en fît le récit. La jeune personne devait être d'une pureté qui n'eût d'égale que celle des anges, être née sous une constellation donnée, avoir les nerfs délicats, un grand fonds de sensibilité et les yeux bleus. La voyante agenouillée et les yeux fixés sur le globe rempli d'eau, l'évocation commençait... La voyante éprouve des convulsions, elle s'écrie qu'elle voit, qu'elle va voir, et demande à grands cris qu'on la secoure. Les ordres

se succèdent, ils deviennent de plus en plus pressants et vont jusqu'à la menace. La pauvre voyante tombe et se roule à terre... Il faut qu'elle reconnaisse les personnages, qu'elle accuse les habits qu'ils portent, les gestes qu'ils font, et répète enfin les paroles qu'ils prononcent. On obtient tout cela avec beaucoup de patience, à travers des contorsions, des grincements de dents, des convulsions si fortes qu'à la fin de la séance on porte la voyante à demi morte sur son lit. »

Il est impossible de méconnaître dans cette description du comte Beugnot les méthodes et les effets de somnambulisme, alors bien peu connus de la science et complètement ignorés du vulgaire. Mlle Jullien ne va pas jusqu'aux convulsions, et elle fait bien, mais elle traduit avec une rare fidélité la soumission mêlée de terreur de l'extatique, dont le regard fixe semble embrasser l'espace infini, qui ne s'ouvre qu'à son esprit agrandi par la lumière intérieure. Les qualités tragiques de Mlle Jullien se sont révélées avec éclat dans la scène de l'aveu. Son cri terrible : « Réveillez-moi! réveillez-moi! je ne veux plus voir! » a fait frémir toute la salle, et des applaudissements prolongés ont un instant suspendu la marche de la pièce.

Le rôle de Gilbert est un des meilleurs de M. Marais; il s'y montre naïf et violent, prêt à tous les événements et à tous les crimes; c'est bien le jeune homme pauvre du xvme siècle, qui prend ses convoitises pour des droits et ses passions pour des vertus; il est de cette génération fanatique d'où sortirent les Robespierre, les Saint-Just et les Camille Desmoulins. On a paru s'étonner qu'au dénoûment il osât dire à Mlle de Taverney que l'amour du peuple, qu'elle dédaignait, se changerait en haine et que la fière Andrée lui répondît par une imprécation contre les idées nouvelles. Rien cependant n'est plus vrai, historiquement et littérairement, que le court dialogue

entre le passé et l'avenir, entre la noblesse qui va périr sans déchoir et le peuple qui va s'élever par la violence et par le crime. Pourquoi ne pas supporter que l'auteur fasse tenir aux personnages du temps passé le langage de leurs conditions et de leurs convoitises? Marat parle comme Marat, Mlle de Taverney comme une femme de la cour de Marie-Antoinette et Gilbert comme un Camille Desmoulins ou comme un Saint-Just. Je réclame pour eux les franchises sans lesquelles le drame historique ne serait plus possible sur une scène française.

Mlle Hélène Petit, douce, aimante et même un peu timide, représente avec beaucoup de tact cette charmante Dauphine, dont la vie et la mort seront un sujet de deuil éternel pour quiconque a le souci de l'honneur français. Le contraste est complet entre l'auguste épouse du Dauphin et la brillante du Barry, que Mlle Léonide Leblanc personnifie avec beaucoup de verve gauloise et de finesse délurée. C'est plutôt « Mlle Lange » que la comtesse du Barry, mais ainsi l'a voulu l'auteur; que sa volonté soit faite! Mme du Barry, comprise de cette manière, est très spirituellement complétée par son beau-frère, le comte Jean, dont M. Sicard esquisse d'un trait hardi la physionomie de soudard habillé en grand seigneur.

M. Porel, grimé d'après les portraits du temps, porte allégrement les soixante-quatorze ans du maréchal duc de Richelieu, auquel il donne l'esprit et l'impertinence hautains du plus corrompu des courtisans. Le rôle n'est pas sympathique; encore moins celui de M. Dalis, excellent comédien, qui joue peut-être avec trop de rondeur souriante le personnage, si malheureusement vrai et si profondément répulsif, du baron de Taverney-Maison-Rouge.

M. Valbel est élégant et chaleureux sous l'uniforme de Philippe de Taverney, et il faut savoir gré à M. Talien

de tenir avec convenance et dignité le rôle du roi Louis XV.

Le rôle de Nicole Le Guay, la servante friponne qui sera plus tard M^{lle} d'Oliva et qui, abusant d'une ressemblance extraordinaire, jouera auprès du trop crédule cardinal de Rohan le personnage de la reine Marie-Antoinette, a mis en lumière le talent déjà formé de M^{lle} Chartier.

Je ne puis nommer tout le monde : il ne faut cependant pas oublier M^{lle} Volsy, très digne et très touchante sous les traits de M^{me} Louise de France, cette sainte fille royale qui, enfermée aux Carmélites, fut l'édification d'un siècle démoralisé, et à qui Dieu fit la grâce de la retirer de ce monde avant la chute et la proscription de tout ce qu'elle aimait. Les autres sœurs royales sont représentées fort dignement par M^{mes} Fassy, Marie Kekler et Brunet ; il n'y a pas de petits rôles pour les comédiens dévoués à leur art.

. Je ne reviendrai pas sur les éblouissantes merveilles de la mise en scène ; une seule inexactitude m'a frappé dans cette intelligente reproduction des mœurs et des coutumes d'un monde disparu, c'est une profusion de décorations mal placées ; par exemple, jamais M. de Sartine ne posséda le collier du Saint-Esprit, jamais M. le duc de Richelieu ne fut chevalier de la Toison d'Or ni de Saint-Louis, et jamais les chevaliers du Saint-Esprit ne portèrent la croix de Saint-Louis en même temps que le cordon bleu. Ce dernier insigne, le plus illustre que pût conférer le roi de France, absorbait et supprimait toute autre décoration française. Voir d'ailleurs les portraits du temps.

DXLIX

Gymnase. 21 mars 1878.

Reprise de MONSIEUR ALPHONSE

Pièce en trois actes, par M. Alexandre Dumas fils.

M. Alexandre Dumas procède, on le sait, avec une vigueur de touche qui ne se contente pas de frapper juste et fort, et qui blesse quelquefois. Il n'appartient qu'aux maîtres du théâtre de soulever des clameurs au milieu desquelles les cris de colère étouffent parfois les cris d'admiration. La peinture vive et saignante des plaies sociales apparaît souvent au public comme immorale par elle-même, indépendamment des intentions de l'auteur et du but qu'il poursuit. Cette disposition irréfléchie mais très concevable engendre des méprises qui étouffent les productions médiocres, mais qui se dissipent par degrés lorsque l'œuvre est fortement constituée. C'est, à ce qu'il me semble, le cas de *Monsieur Alphonse*, que le Gymnase vient reprendre ce soir.

J'ai souvent entendu des gens du monde se récrier de bonne foi au seul titre de *Monsieur Alphonse*, parce que la pièce leur semblait le comble de l'indécence et de l'immoralité. Ce n'est pas ainsi, je l'avoue, qu'elle m'était apparue dans sa nouveauté, et j'ai eu le plaisir de constater ce soir que mon opinion personnelle, longtemps isolée et que quelques-uns de mes meilleurs amis jugeaient entachée de paradoxe, est devenue l'opinion générale.

Monsieur Alphonse, écouté tranquillement, sans préjugé et sans parti pris, est non seulement l'une des

meilleures pièces de M. Alexandre Dumas fils, mais encore une œuvre saine, honnête, très humaine et très touchante.

On a compris ce soir, plus clairement qu'autrefois, que l'auteur ne s'était complu à traîner tout vif sur la scène le honteux personnage de Monsieur Alphonse que pour flageller l'égoïsme et l'avidité du libertin qui abandonne la fille pauvre qu'il a séduite pour courir après les écus d'une veuve Guichard. Elle vaut mieux que lui, cette veuve Guichard, et voilà précisément ce qui sauve le côté scabreux de la peinture de mœurs en la préservant d'incliner vers l'odieux. L'ancienne servante d'auberge, qui a des pataquès plein la bouche et des sentiments affectueux plein le cœur, venge à la fois ses propres griefs et la conscience du public lorsqu'elle chasse le misérable capable d'avoir apposé sa signature à l'acte par lequel sa fille naturelle est authentiquement devenue la fille d'un autre.

On a eu quelque peine, dans la nouveauté de la pièce, à comprendre la conduite du commandant Montaiglin, qui, en apprenant le passé de sa femme, n'a que des paroles d'indulgence et d'oubli. On a mieux apprécié ce soir la noblesse de ce caractère droit et simple, dont la générosité ne procède ni d'un entraînement ni d'une duperie, mais uniquement des inspirations d'un cœur haut placé et d'un esprit éclairé par le sentiment de la justice et du devoir. La preuve que M. Alexandre Dumas fils a touché juste, c'est que la scène de l'aveu, admirablement tracée d'ailleurs, a fait couler des larmes de tous les yeux. Or, sur ces questions délicates, le public pris en masse a pour se guider des lumières qui ne le trompent pas ; il peut prendre à des combinaisons hasardées un intérêt de curiosité ou même de terreur; il ne pleure qu'aux situations vraies.

L'interprétation primitive est singulièrement mo-

difiée ; MM. Pujol et Frédéric Achard y conservent seuls les rôles qu'ils ont créés.

M. Pujol est excellent sous les traits du commandant Montaiglin ; sérieux, affectueux, sobre et simple dans ses gestes comme il convient à un homme résolu dans ses actions, parce qu'il n'hésite jamais sur les principes arrêtés qui guident son cœur et sa raison, M. Pujol est absolument le personnage ; on pourrait le jouer aussi bien que lui, mais non mieux.

M. Frédéric Achard, qui, autrefois, semblait un peu embarrassé par les vilenies de Monsieur Alphonse, en a pris son parti en brave ; il est arrivé à la nuance juste du cynisme qui ne s'affiche pas mais qui ne se déguise pas non plus. Je lui reprocherai seulement certaine grimace dont il abuse dans les endroits périlleux, qui consiste à porter sa tête en arrière en faisant la moue et en fermant les yeux ; c'est fort laid.

Mme Fromentin, un peu languissante dans les premières scènes, s'est réveillée au second acte ; elle a dit toute la scène de l'aveu avec une énergie et une justesse d'accent qui lui ont valu le succès chaleureux et mérité.

On a cherché longtemps une jeune fille qui pût jouer le rôle d'Adrienne créé par Mlle Lody ; on a fini par y renoncer. La petite Vrignault, l'Adrienne de ce soir, n'est pas une jeune fille, c'est un véritable enfant qui, d'ailleurs, ne manque pas d'intelligence.

Une autre affaire bien plus grosse, c'était de remplacer Mme Alphonsine dans le rôle de Mme Guichard, auquel on avait donné un relief si original. Mme Suzanne Lagier, à qui cette succession est échue, ne voulant pas, à ce que je suppose, être accusée de copier sa devancière, a pris le rôle tout autrement. Au lieu de la commère réjouie, vêtue en bergère des Alpes, qui clignait de l'œil aux domestiques et glapissait ses plaintes amoureuses, Mme Lagier nous a

donné une personne sérieuse, richement et correctement habillée, telle que peut l'être à la rigueur une ancienne aubergiste millionnaire qui prétend devenir une femme du monde. Tous les effets que M^{me} Alphonsine mettait en dehors M^{me} Lagier les met en dedans, substituant ainsi des impressions presque attendries aux saillies burlesques de la première M^{me} Guichard. Cette manière de comprendre le rôle n'a d'inconvénient que pour la pièce, qui ne renfermait pas d'autre élément de gaîté; mais elle n'en a pas pour l'actrice, à la condition que son talent soit à la hauteur de son parti pris, et M^{me} Suzanne Lagier y a complètement réussi, principalement dans sa grande scène du troisième acte avec M. de Montaiglin qu'elle a supérieurement jouée.

DL

Porte-Saint-Martin. 22 mars 1878.

LES MISÉRABLES

Drame en cinq actes et douze tableaux, tiré du roman de M. Victor Hugo, par M. Charles Hugo.

Le roman des *Misérables* est la seule excursion que M. Victor Hugo ait tentée sur le domaine des longs romans dont Alexandre Dumas, Frédéric Soulié, Eugène Sue et Paul Féval semblaient posséder le monopole.

L'auteur des *Orientales* et de *Ruy Blas* aborda ce genre de composition, nouveau pour lui, avec la supériorité de son génie littéraire, mais aussi avec la parfaite inconscience des difficultés à surmonter.

M. Victor Hugo tient le premier rang parmi les poètes français ; mais la faculté de combinaison qui relie entre elles les diverses parties d'un long récit, le souci de cette vraisemblance relative qui tient lieu de la vérité absolue dans les ouvrages d'imagination, ne sont pas proportionnés chez M. Victor Hugo à la vigueur de sa pensée, à l'étendue de son coup d'œil, à l'intensité de son coloris.

Les Misérables sont moins un roman qu'une suite d'épisodes répandus sur une période de trente années et dans lesquels l'auteur a encadré des tableaux curieux ou des souvenirs personnels, dont la valeur intrinsèque ou le charme irrésistible ne suffisent pas à masquer l'absence d'un plan général.

Il paraissait donc très difficile, pour ne pas dire impossible, de transporter *les Misérables* sur la scène et d'extraire de ces dix volumes les éléments d'un drame qui ne s'y trouve pas. La piété filiale de M. Charles Hugo ne recula pas devant cette entreprise aussi ardue que périlleuse. La seule unité des *Misérables* c'était le personnage du forçat Jean Valjean ; et c'est pourquoi M. Charles Hugo, s'arrêtant au meilleur parti, écrivit un drame qui commence avec le vol commis par Jean Valjean chez l'évêque Myriel en 1815, et qui finit par la mort du forçat repenti, peu de temps après l'insurrection des 5 et 6 juin 1832. L'ouvrage fut représenté le 3 janvier 1863 au théâtre des Galeries-Saint-Hubert, à Bruxelles, sous la direction de M. Delvil, et n'obtint qu'un faible succès.

Cependant, il mettait en action la seule partie vraiment intéressante et vraiment sympathique du roman : je veux dire les amours de Cosette avec ce jeune Marius, dans lequel M. Victor Hugo a incarné les souvenirs encore brûlants de sa pure et glorieuse adolescence.

Le théâtre de la Porte-Saint-Martin, en s'appropriant le travail de M. Charles Hugo, a cru devoir le mutiler pour le faire tenir dans les limites d'une soirée de cinq heures. Le drame s'arrêtant maintenant au moment où Jean Valjean franchit les murs du couvent de Picpus pour se soustraire aux poursuites de Javert, manque de dénouement et de conclusion. On nous dit que la suite viendra plus tard; il y a lieu d'en douter, puisque la partie retranchée ou ajournée ne comprend que cinq tableaux, auxquels il serait bien difficile de donner une existence indépendante.

Quoi qu'il en soit, *les Misérables*, tels qu'on vient de nous les donner, sont moins un drame qu'une série de tableaux rapides, dans le goût de ces feuilles d'images d'Épinal, qui résument, en quelques dessins sommairement gravés et enluminés, les légendes populaires ou les romans de chevalerie.

Première image. — Jean Valjean, forçat libéré, sortant du bagne de Toulon, est repoussé des auberges où il demande un gîte; on lui montre la maison de l'évêque Myriel.

Deuxième image. — L'évêque Myriel accueille le forçat comme son frère en Jésus-Christ; il le fait asseoir à sa table et lui donne une chambre dans sa maison; Jean Valjean l'en récompense en lui volant ses couverts d'argent; on l'arrête, mais le bon évêque déclare qu'il avait fait cadeau de son argenterie au forçat, et il y ajoute les flambeaux que Jean Valjean n'avait pas eu le temps d'emporter. « — Seulement » ajoute l'évêque, « souvenez-vous que vous m'avez pro- « mis de devenir un honnête homme. »

Troisième image. — Jean Valjean, dans la montagne, rencontre un petit Savoyard, qui laisse tomber une pièce de quarante sous; Jean Valjean met le pied sur la pièce de monnaie et repousse avec brutalité les

supplications du petit Savoyard. Faites attention, Messieurs, Mesdames : toute la pièce repose sur cette pièce de quarante sous.

Quatrième image (trois ans plus tard). — Une femme nommée Fantine, portant dans ses bras sa petite fille nommée Cosette, s'arrête devant une auberge, à Montfermeil, tenue par les époux Thénardier ; Fantine, qui ne connaît pas ce couple de brigands à l'aspect sinistre, s'empresse de lui confier sa petite fille ; après quoi elle reprend à pied sa route vers Montreuil-sur-Mer, son pays natal, où elle va chercher de l'ouvrage.

Nota bene. — L'instruction géographique du peuple était bien négligée en 1823 ; sans quoi Mlle Fantine l'honorable fille-mère, saurait qu'en prenant par Montfermeil on marche vers Strasbourg et Mulhouse, et qu'on tourne le dos à Montreuil-sur-Mer ; l'itinéraire assigné par M. Charles Hugo à son héroïne équivaut à celui-ci : prendre le chemin de fer du Havre pour aller à Monaco.

Cinquième image. — Jean Valjean, converti par la bonne action de l'évêque Myriel, est devenu honnête homme ; il a fondé une fabrique de verroteries, a gagné des millions, et le roi Louis XVIII l'a nommé maire de Montreuil-sur-Mer, sous le nom de M. Madeleine. Un homme va périr, écrasé sous une charrette chargée de pavés ; M. Madeleine soulève la charrette avec ses épaules, et le pauvre Fauchelevent est sauvé ; à cet exploit d'hercule l'inspecteur de police Javert reconnaît l'ancien forçat Jean Valjean et va le dénoncer à Paris. Fantine, chassée de la fabrique de M. Madeleine, parce qu'on a appris qu'elle avait un enfant, est devenue fille publique ; Javert la fait arrêter pour avoir insulté un « monsieur » qui lui avait mis de la neige dans le dos, histoire de rire ; dame ! Fantine s'est fâchée : « — Quelque chose de si froid qu'on vous met « dans le dos sans qu'on s'y attende ! » Ah ! si l'on s'y

attendait, ça serait peut-être moins froid. M. Madeleine, convaincu par ce raisonnement, fait mettre Fantine en liberté et promet d'avoir soin de Cosette, restée en nourrice chez les Thénardier.

Sixième image. — L'inspecteur Javert avoue à M. Madeleine qu'il l'avait pris longtemps pour Jean Valjean, mais il reconnaît son erreur; le vrai Jean Valjean, qui se faisant appeler Champmathieu, est en ce moment traduit devant la cour d'assises d'Arras pour un vol de pommes; délit insignifiant en soi-même, crime très grave si le vol a été commis par un ancien forçat en rupture de ban. M. Madeleine comprend que son devoir est d'empêcher une erreur judiciaire fondée sur une ressemblance, et, après une de ces luttes intérieures qu'on appelle vulgairement « une tempête sous un crâne », il se décide à partir pour Arras.

Septième image. — Le père Champmathieu comparaît devant la Cour d'assises; tout le monde le reconnaît pour le forçat Jean Valjean. M. Madeleine apparaît : « — Le vrai Jean Valjean, c'est moi! » s'écrie-t-il, « qu'on m'arrête. » Pourquoi? à cause des quarante sous du petit Savoyard.

Huitième image. — L'inspecteur Javert arrête M. Madeleine; Fantine, qui était malade depuis longtemps, et qui attendait avec anxiété que M. Madeleine lui ramenât Cosette, meurt en apprenant que son protecteur n'est qu'un forçat. Jean Valjean, agenouillé devant le cadavre, jure qu'il prendra soin de Cosette et qu'il la rendra heureuse. Puis, grâce à la pieuse complicité de la sœur Simplice, directrice de l'infirmerie, il s'échappe. Javert se lance à sa poursuite.

Neuvième image. — Jean Valjean rencontre dans les bois, près de Montfermeil, une petite fille qui va puiser de l'eau à la fontaine, dans un seau plus grand et plus lourd qu'elle; cette enfant de sept ans, qui travaille comme une servante, c'est Cosette. Jean Valjean

la prend par la main et se rend avec elle chez les Thénardier.

Dixième image. — Jean Valjean se fait livrer Cosette, que les Thénardier lui vendent quinze cents francs, et il part, emmenant la petite ; il était temps, Javert et ses limiers le suivent à dix minutes près.

Onzième image. — Traqué dans une ruelle du faubourg Saint-Antoine, au pied des grands murs du couvent de Picpus, Jean Valjean rappelle à soi « sa vieille science de l'évasion ». Il gravit le mur du couvent en s'aidant seulement des talons et des coudes, et il hisse l'enfant après lui.

Douzième image. — Descendu à bon port dans les jardins du couvent de Picpus, Jean Valjean y rencontre le père Fauchelevent, qui lui doit la vie ; le forçat et sa pupille sont sauvés.

Ce sont, comme on le voit, non pas douze tableaux de drame, mais douze tableaux de lanterne magique, destinés à rappeler au spectateur les épisodes principaux d'un roman populaire ou supposé tel. Ne leur demandons pas plus qu'ils n'ont voulu donner. Bornons-nous, en thèse générale, à constater que les aventures de Jean Valjean reposent sur une suite d'invraisemblances puériles qui ne laissent pas que de choquer le spectateur le plus crédule et le plus complaisant.

Pourquoi Jean Valjean, qui a dans sa poche son pécule de forçat libéré, cent neuf francs et quinze sous, et dans sa besace l'argenterie de l'évêque, vole-t-il quarante sous à un petit Savoyard ? Et pourquoi ne lui vole-t-il que quarante sous, puisque l'enfant a de la monnaie blanche plein ses petites mains noires ? Action inexplicable et inexpliquée. Admettons qu'elle ait été punie par une condamnation aux travaux forcés à perpétuité, attendu les circonstances de grand chemin et de récidive, il n'en est pas moins certain

que cette condamnation n'aura été prononcée que par contumace.

Ceci posé, demandons-nous ce qui se passerait dans la vie réelle, au cas où M. Madeleine se verrait obligé, pour sauver un innocent, de révéler son passé ignoré de tous.

N'oublions pas qu'il est grand manufacturier, millionnaire, maire d'une ville chef-lieu nommé par le roi, et qu'il ne peut être ni arrêté ni poursuivi devant aucune juridiction sans l'autorisation du conseil d'État, avant d'avoir été révoqué par ordonnance royale. Eh bien! M. le maire de Montreuil ne perdrait pas une nuit et un jour pour courir jusqu'à Arras; il irait, sans sortir de sa ville, trouver le procureur du roi, avec lequel il entretient nécessairement des relations journalières, et, dans le silence du cabinet, lui expliquerait sa situation; le procureur du roi s'empresserait d'avertir hiérarchiquement le procureur général, qui demanderait le renvoi de l'affaire Champmathieu à une autre session. En attendant, on s'expliquerait. Jean Valjean, ou plutôt M. Madeleine, demanderait à purger sa contumace, se faisant fort de prouver qu'il avait cherché à retrouver le petit Savoyard et à effacer les conséquences d'une action plus irréfléchie que coupable. Et comme il est de notoriété publique que M. Madeleine est un honnête homme qui, depuis huit ans, a rendu d'immenses services au pays et s'est efforcé, par des bienfaits sans nombre, de racheter les fautes de sa vie passée, le garde des sceaux, informé par le parquet, tiendrait au conseil des ministres le langage suivant : « Évitons l'affreux
« scandale qui naîtrait de la comparution en cour
« d'assises d'un maire nommé par le roi; ne donnons
« pas à la presse libérale la satisfaction de nous prou-
« ver que nous choisissons nos maires dans les ba-
« gnes; M. Madeleine donnera sa démission, et le roi

« fera grâce pleine et entière au forçat Jean Valjean,
« qui rentrera dans l'ombre et dans le silence pour
« n'en jamais sortir. »

Voilà quel eût été le cours des choses, et M. Madeleine, tel qu'on nous le montre, est devenu un homme d'affaires trop sérieux et un magistrat trop expérimenté pour songer une seule minute à agir autrement.

Il y a bien d'autres énormités dans la pièce. Par exemple, Fantine est descendue jusqu'aux derniers degrés de l'échelle du vice. Pourquoi ? parce qu'on l'a chassée des ateliers de M. Madeleine en raison de son état de fille-mère. Est-ce vraisemblable ? Est-ce possible ? M. Madeleine aurait-il à ce point perdu tout sentiment d'humanité, et, misérable lui-même, traiterait-il avec cette rigueur d'autres misérables moins coupables qu'il ne le fut ? L'auteur du drame a senti l'objection, et il a cru la tourner en faisant dire par l'un des personnages de la pièce : « M. Madeleine ne
« sait rien de ce qui se passe dans l'atelier des fem-
« mes ; ce n'est pas lui qui vous chasse, c'est le règle-
« ment. » Mais ce règlement intérieur de la manufacture, qui donc l'a fait, qui donc a pu le faire, sinon M. Madeleine lui-même ?

Et que signifie la scène où Jean Valjean se laisse extorquer quinze cents francs par les Thénardier pour acheter le droit d'emmener Cosette, puisqu'il a dans sa poche l'écrit de Fantine qui autorise les nourriciers à remettre l'enfant aux mains de l'homme qui viendra la chercher ?

Tout cela est à côté, non seulement de la vérité, mais de la vraisemblance et du bon sens.

La part de la critique étant faite, et cette part étant malheureusement fort large, je dois indiquer, avec la même franchise, les beautés répandues çà et là dans le drame de M. Charles Hugo, et ses chances de succès.

Les deux premiers tableaux sont saisissants. La

charité évangélique de l'évêque Myriel produit une impression d'admiration et d'attendrissement qui va jusqu'aux larmes.

La scène du neuvième tableau, où Jean Valjean rencontre la petite Cosette puisant de l'eau à la source du bois de Montfermeil, est délicieuse; on y retrouve l'art miraculeux du poète à faire parler les petits enfants; cette douloureuse et ravissante idylle, qui dure à peine cinq minutes, vaut tout un long poème, fût-il signé par l'illustre et patriarcal auteur de *l'Art d'être grand-père*.

Les décorations et la mise en scène des *Misérables* méritent des louanges sans réserves. Le décor de la fontaine environne du prestige de l'illusion l'apparition de la petite Cosette; ce grand bois, avec sa source mystérieuse qui s'enfonce sous la racine des arbres centenaires, est un tableau large et vrai comme un Daubigny, frais et poétique comme un Corot. C'est à M. Chéret que nous devons ce chef-d'œuvre. Citons encore le village du premier tableau, très pittoresquement composé par M. Robecchi. Enfin, le décor mouvant de la ruelle de Picpus et l'ascension gymnastique du forçat enlevant la petite Cosette au bout d'une corde forment un spectacle très curieux et très mouvementé.

M. Dumaine, qui, depuis la première représentation de *la Cause célèbre*, ne quitte plus la casaque du forçat, paraît condamné au succès à perpétuité. Il a composé de la manière la plus savante le rôle à double aspect de Jean Valjean et de M. Madeleine; il rend surtout avec un rare talent, au début du drame, les révoltes intérieures et l'abrutissement farouche du forçat qui vient de subir pendant plus de vingt ans les terribles traitements du bagne. La « tempête sous un crâne » lui a valu un triple rappel à la chute du rideau.

M. Lacressonnière, chargé de représenter l'évêque

Myriel, ne paraît que dans un seul tableau. Cela suffit à un comédien de sa valeur pour se placer et rester au premier plan dans l'estime et dans les souvenirs du public. La simplicité, la charité, l'onction mystique de l'apôtre qui gagne des âmes au Christ par sa rayonnante bonté, voilà ce que M. Lacressonnière a su traduire avec un art consommé en même temps que discret et respectueux pour l'habit sacré dont il est revêtu.

M. Taillade réalise, dans son implacable et froide conviction, le type du policier Javert, honnête homme mais monomane et peu malin, puisqu'il suffit de se cacher derrière une porte pour échapper à ses investigations.

M. Vannoy et M^me Bardy donnent une réalité sauvage au couple Thénardier.

M^me Daubrun tient avec intelligence et vérité le petit rôle de sœur Simplice. A ce propos, il est à remarquer qu'on ne saurait accuser *les Misérables* de tendances anti-sociales, car toutes les vertus, toutes les miséricordes et tous les dévouements y sont personnifiés dans un évêque et dans une sœur de charité. L'action commence et s'achève entre ces deux maisons de Dieu, le presbytère et le couvent.

M^me Jane Essler, qui ne manque ni de talent ni d'émotion, n'a pu sauver le rôle de Fantine. La scène d'agonie, pendant laquelle Fantine gazouille une chanson non moins funèbre qu'interminable, a soulevé dans toute la salle des murmures de fatigue, d'impatience et de répulsion. Ces murmures s'adressaient-ils à l'actrice? Je ne le crois pas. Si j'ai bien compris les sentiments du public, il refusait son attendrissement à la fille de joie expirante; c'est qu'en effet au théâtre, comme dans la vie réelle, l'indulgence n'implique pas l'oubli; le poète dépasse le but si, devant certaines infortunes, profondes mais honteuses, il

exagère la pitié en la poussant jusqu'à la sympathie. La rédemption pour la femme perdue, soit; mais non pas l'assomption.

La petite Daubray, si remarquée l'année dernière dans *la Cause célèbre*, joue Cosette avec une naïveté et une sincérité d'accent vraiment surprenantes chez une enfant de cet âge. Elle a été acclamée comme une grande actrice, et elle peut s'attribuer une bonne part dans l'heureux revirement du public, qui avait besoin d'oublier la déplaisante agonie de Fantine.

DLI

Château-d'Eau. 26 mars 1878.

L'AVENTURIER

Drame en cinq actes et six tableaux, par feu Louis Tessier et M. Latouche.

Le public du Château-d'Eau, qui pleurait tant aux reprises de *l'Aveugle* et des *Orphelines du Pont-Notre-Dame*, a ri aux éclats depuis le commencement jusqu'à la fin de *l'Aventurier*. J'en suis fâché, je ne dirai pas pour feu Louis Tessier, que je n'avais pas l'honneur de connaître, mais pour M. Latouche, un brave acteur de drame, qui a fait ses preuves à la Gaîté, à la Porte-Saint-Martin, à l'Ambigu, au Châtelet, et, en dernier lieu, au Théâtre-Historique de M. Castellano.

Ce qui a perdu M. Latouche, c'est d'avoir cru qu'il composait un drame, alors qu'il ne faisait qu'aligner au bout les unes des autres les situations auxquelles il avait été mêlé dans sa longue carrière d'acteur, comme le phonographe répète les sons qu'on a prononcés près de lui.

L'Aventurier de M. Latouche, c'est un bandit italien, nommé Pedro Stigelli... Et, dès ce premier énoncé, j'arrête M. Latouche. Puisque le sieur Stigelli est Italien, il s'appelle Pietro et non Pedro. Je ne consigne ici cette remarque que pour donner une idée des inexactitudes, des impropriétés compliquées d'anachronismes qui n'ont pas médiocrement contribué à l'ébattement, divertissement et récréation du public.

Ce Stigelli, devenu espion au service de l'Espagne, a calomnié, on ne saura jamais pourquoi, un certain duc de San-Lucar, que le roi Philippe IV a chassé et exilé. Dix années se sont écoulées, et Stigelli reparaît à la cour d'Espagne sous le titre et le nom de marquis d'Arjos, titre et nom qui étaient ceux d'un grand seigneur qu'il a assassiné. Stigelli recommence contre un jeune homme appelé Rodrigue, qui a eu le malheur de lui déplaire, les persécutions sous lesquelles le duc de San-Lucar dut succomber autrefois; or, ce Rodrigue n'est autre que le fils du duc de San-Lucar, et le duc de San-Lucar reparaît fort à propos pour défendre son fils, non sous son véritable aspect, mais sous la cape déguenillée d'une espèce de spadassin qui répond au nom tout à fait galant de Campeleamar.

Notez que la première fois qu'on lui demande comme il s'appelle, le faux bandit répond du plus beau sang-froid du monde : « — Campeleamar tout court! » Ce « tout court » a fait pâmer l'assemblée : il y avait de quoi.

Or, Rodrigue de San-Lucar est amoureux de dona Bianca, fille d'une princesse indienne qui a reconnu la suzeraineté de Philippe IV. Cette princesse fut autrefois séduite et abandonnée par Vasco de Gama... non, je veux dire par don Luis de Monreal. A quoi bon ce détail? A rien. Donc, un Indien nommé Stigelli, et qui se déguise sous le nom de Stephane, mais

qui n'est autre qu'un nommé Nélusko, bien connu de M. Halanzier, finit par démasquer l'aventurier, à qui le roi Philippe IV ne dédaigne pas de dire publiquement son fait dans les termes les moins parlementaires.

Conclusion : don Luis de Sandoval réparera ses torts en épousant Selika, qui n'a pas eu recours au mancenillier, parce qu'elle se savait dans une position intéressante ; le duc de San-Lucar est rétabli dans ses titres et dignités, et Rodrigue continuera la race des San-Lucar avec dona Bianca, petite-fille des sauvages indiens.

Voilà ce que j'ai compris ; ce n'est peut-être pas cela, mais j'ai fait de mon mieux.

Le style de *l'Aventurier* a excité de vifs transports ; il y a des « vents de la mort qui fauchent toute une famille », il y a « des rayons de lumière qui se retournent vers le passé pour l'éclairer » et des « fleurs de beauté qui franchissent le seuil d'un palais », capables de nous faire admirer, comme un modèle de correction et de simplicité, la phraséologie de Joseph Bouchardy.

MM. Gravier, Péricaud, Duchesnois, Dalmy, Pougaud, Mmes Lemière, Daudoird et Louise Magnier ont joué sérieusement et consciencieusement cette involontaire bouffonnerie.

Un quintette de seigneurs espagnols, qui s'appellent le duc d'Orvieto, le comte de Beyra, MM. de Salazar, de Nevada et de Ramir, a obtenu un succès fou, qui dépasse de très loin celui des cinq courtisans comiques de *la Périchole*. Quels manteaux et quels hauts-de-chausses! Quelles moustaches et quels yeux! Quelles manières et quelles voix ! On les a applaudis, fêtés, rappelés ; malheureusement, la scène est courte, et le reste du drame a été tué par cet effet aussi fulgurant qu'imprévu.

L'Aventurier, je l'ai dit, fourmille d'anachronismes ; par exemple, on y fait boire du vin de Champagne à

des seigneurs espagnols du xviie siècle. Mais ceci n'est rien auprès de cette indication donnée par l'affiche des théâtres à la suite du nom des personnages et des auteurs: « Seigneurs, juges, pages, *gandins*, matelots, mousses, passagers, indiens. » Des gandins à la cour de Philippe IV, voilà certainement une découverte presque aussi étonnante que celle des habitants de la lune attribuée jadis à feu John Herschell.

DLII

Théâtre-Taitbout. 29 mars 1878.

LES FEMMES DES AUTRES

Pièce en quatre actes, par MM. Henry Buguet
et Frédéric Giraud.

Les spectateurs qui entraient ce soir au théâtre Taitbout sous une pluie battante recevaient une circulaire lithographiée et illustrée, dont voici le texte :

« Malgré le sort bruyant que nous redoutons, nous
« nous faisons un devoir de vous prier d'honorer de
« votre présence la première représentation de la pièce
« en quatre actes que nous donnons au théâtre Tait-
« bout sous le titre de : *les Femmes des autres*. Si notre
« vaudeville a le bonheur de conquérir vos suffrages,
« auxquels nous tenons avant tout, il n'aura pas, du
« moins, à se reprocher d'avoir écorché vos oreilles,
« car *les Femmes des autres* ne comportent aucun cou-
« plet. Veuillez croire à notre vif désir de réussir. —
« *Les auteurs :* Henry Buguet, Frédéric Giraud. »

Le désir de MM. Henry Buguet et Frédéric Giraud était évidemment sincère; je regrette seulement que, désirant réussir, ils n'aient pas pris plus de peine pour

nous amuser. Je ne me sens pas, au surplus, le courage de désabuser ou d'affliger des gens si polis. Je me borne donc à constater que *les Femmes des autres* (vous voyez le sujet d'ici : un bourgeois égrillard court la pretentaine et finit par revenir repentant vers sa femme qui lui pardonne) ont eu le même sort que les pièces précédemment jouées sur la scène du théâtre Taitbout. On a écouté le commencement dans un silence glacial ; ensuite, le public a entrepris de se divertir lui-même avec ses propres ressources, qui consistent à imiter le coq, le chat, le chien de basse-cour, le bruit d'une scie ou d'une chute d'eau, etc.

Le nom des auteurs a été acclamé par une foule idolâtre, qui a rappelé en masse tous les acteurs et toutes les actrices. Les pauvres comédiens du théâtre Taitbout, blasés sur ce genre de plaisanterie, se sont dispensés de reparaître.

D LIII

Troisième Théatre-Français. 4 avril 1878.

LES FILLES DU PÈRE MARTEAU

Comédie en quatre actes en prose, par feu Édouard Plouvier.

Le père Marteau, qui ne s'appelle le père Marteau que sur l'affiche, et que tout le monde appelle M. Marteau pendant les quatre actes de la pièce, est un brave bourgeois assez riche pour s'abandonner tout entier à des manies excessives, mais passagères. Il a pratiqué tour à tour la serrurerie, la photographie et la pyrotechnie ; il cultive maintenant des amandiers dans sa propriété de l'Ile-Adam ; tout à l'heure il abattra ses

amandiers, la gloire du département de Seine-et-Oise, pour les remplacer par une Suisse en miniature, et finalement il partira pour faire le tour du monde en quatre-vingt-dix jours et même davantage.

Absorbé par ces occupations variées, M. Marteau, père de trois filles, abandonne le soin de les marier à une amie de sa défunte femme, Mme de Saint-Albe. Celle-ci est le type de la marieuse ; elle a déjà placé l'aînée des demoiselles Marteau, Mlle Angèle, qu'elle a unie à un brave gentillâtre, M. de Caron, excellent homme, complètement adonné à la gourmandise, et qui laisse sa femme reine et maîtresse dans la maison. Angèle est donc heureuse à sa manière.

Il reste à pourvoir Mlle Julie et Mlle Jeanne. L'une et l'autre paraissaient d'abord montrer quelque inclination : la première pour M. Paul Gilbert, neveu de Mme de Saint-Albe ; la deuxième pour le docteur Perrier, un jeune médecin qui l'a sauvée d'une grave maladie ; mais Paul Gilbert préfère Jeanne à Julie ; il le lui a laissé voir et s'est même fait donner par la jeune fille son portrait dans un médaillon qu'elle destinait à sa sœur.

Cependant, Mme de Saint-Albe, pour qui les intérêts de son neveu passent avant ceux des demoiselles Marteau, démontre péremptoirement à Gilbert qu'il doit épouser Julie de préférence à sa cadette, parce qu'elle a cent mille francs de plus et qu'avec ces cent mille francs, Gilbert, au lieu de végéter dans un cabinet d'avocat, pourrait acheter une étude de notaire.

Les deux mariages se font ainsi que l'a voulu Mme de Saint-Albe ; Julie devient Mme Gilbert, et Jeanne Mme Perrier. En somme, les deux unions sont assez assorties et l'on ne voit pas ce qui pourrait les troubler si ce n'était l'histoire du médaillon.

Le soir même de la double noce, Mme Gilbert, ayant découvert le médaillon que Mme de Saint-Albe s'était

chargée de rendre à Jeanne mais qu'elle a fort mal à propos égaré, déclare à son mari qu'il n'y aura rien de commun entre elle et lui — que la vie extérieure et l'honneur du nom. C'est un grand sacrifice que s'impose Jeanne Marteau, car elle adore Gilbert ; bientôt, ne pouvant supporter la situation qu'elle s'est elle-même créée, elle essaie de se faire aimer par son mari, qui ne demande pas mieux ; mais elle s'y prend mal, car Gilbert, outré des coquetteries de sa femme envers le jeune Octave Perrier, frère du docteur, le provoque en duel et se fait administrer un grandissime coup d'épée au travers du corps.

Naturellement, c'est le docteur Perrier qui panse la plaie, et, naturellement aussi, le docteur à son tour aperçoit sur la poitrine du blessé le médaillon qu'il avait repris à sa femme ou à sa tante, je ne sais plus à laquelle. Le docteur se met martel en tête, mais enfin tout s'explique et la paix se rétablit dans le ménage des trois demoiselles Marteau.

La comédie d'Édouard Plouvier repose, comme on le voit, sur une base bien fragile ; c'est peu qu'un médaillon donné par une jeune fille sans expérience, pour motiver quatre actes de développements scéniques et les conduire jusqu'à une situation sanglante. L'auteur a-t-il voulu montrer les périls qui menacent une famille dont le chef se laisse absorber par de ridicules turlutaines ? Il conclurait alors contre son but, puisqu'à la fin les trois filles de M. Marteau se trouvent bien mariées et raisonnablement heureuses. Se proposait-il, au contraire, de peindre la dangereuse et coupable manie des officieux qui se mêlent de marier les gens au risque des plus affreux mécomptes ? Alors la pièce est mal nommée et devrait s'intituler *la Marieuse*.

Néanmoins, Édouard Plouvier, qui sentait plus profondément qu'il n'exprimait, et dont la nature d'élite aspirait vers les hautes régions de l'art, a su donner

à des situations peu consistantes par elles-mêmes un intérêt et un relief qui ont assuré le succès des *Filles du père Marteau*. La partie comique représentée, outre M. Marteau, par le gastronome M. de Caron et par un certain Bollard, l'une des victimes de la furie matrimoniale de Mme de Saint-Albe, a de la verve et de l'imprévu.

M. Barral, quoique un peu grimacier sous les traits de M. Marteau; M. Albert Lambert, M. Reynald et M. Lelong tiennent d'une manière satisfaisante les principaux rôles d'homme; M. Bahier, qui joue Bollard, le mari trompé, est un jeune comique qui remplit avec talent, au boulevard du Temple, l'emploi des Dieudonné et des Joumard; Mmes Cassothy et Lucie Bernage méritent aussi des encouragements. Il faut souhaiter pour Mlle Carrière un autre emploi que celui des amoureuses jalouses, et prier Mme Devin (Mme de Saint-Albe), qui a de la force et de la verve, de les adoucir par un peu de naturel et de simplicité.

DLIV

Athénée-Comique. 5 avril 1878.

LE CABINET PIPERLIN

Comédie-bouffe en trois actes, par MM. Hippolyte Raymond et Paul Burani.

LES FILLES DU DOGE

Opéra-comique en un acte, paroles de M. Ernest Boisse, musique de M. Gabriel.

La pièce nouvelle de l'Athénée repose sur une donnée fertile en complications burlesques.

M. Piperlin, l'illustre fondateur du Cabinet Piperlin,

est un négociateur en mariages, qui, pour relever et innover la « profession matrimoniale », a imaginé une combinaison de génie. M. Piperlin ne se borne pas à fournir des épouses, il garantit leur vertu, pendant deux ans, moyennant une prime proportionnée aux conditions de l'affaire et à l'importance des apports respectifs.

Or, il y a déjà vingt-trois mois que M. Piperlin a marié Mlle Colombe à M. Berlingard, entrepreneur de démolitions, lorsque Mme Berlingard s'avise de découvrir qu'il existe entre elle et son mari une incompatibilité d'humeur. La cause directe de cette incompatibilité est un jeune peintre nommé Dardinel, qui a entrepris le portrait de Mme Berlingard en costume de gymnase.

L'aventure, déjà fort grave pour M. Berlingard, l'est bien plus encore pour M. Piperlin, pour qui la vertu de Mme Berlingard représente une prime de quarante mille francs. Piperlin entreprend donc une campagne en faveur de la morale publique et de la sainteté du lien conjugal. Il s'agit surtout de sauver la caisse. Pour arrêter le peintre Dardinel sur la pente d'une liaison coupable avec Mme Berlingard, il n'imagine rien de mieux que de le marier avec une petite dame qu'il a surprise dans son atelier; mais, ô stupeur! la petite dame est mariée. C'est la propre femme de M. Vétiver, l'ami intime de Piperlin. Enfin, Piperlin parvient à marier sérieusement Dardinel; et les époux Berlingard, réconciliés, vont faire un voyage en Italie. Il leur faudra bien un mois pour visiter la Péninsule; lorsqu'ils reviendront, les deux années seront accomplies, et M. Piperlin ne répondra plus sur sa bourse des passions de Mme Berlingard.

Dans ce cadre de pure fantaisie, MM. Hippolyte Raymond et Paul Burani ont accumulé à leur gré des épisodes bouffons, relevés par les saillies d'un dialogue

qui ne manque ni de verve ni d'*humour*. Le second acte, qui se passe dans l'atelier de Dardinel, est machiné dans le goût architectural de M. Hennequin, avec une dextérité toute parisienne. Il y a une porte de chambre à coucher qui s'ouvre toutes les cinq minutes pour laisser passer chaque fois une femme différente ; lorsque Berlingard vient chercher sa femme il ne trouve que Mme Piperlin ; lorsque Vétiver croit surprendre la sienne, c'est Mme Berlingard qui se trouve là ; et ainsi de suite. Vous connaissez le procédé.

Je citerai encore une scène bien gaie au troisième acte : il s'agit pour Piperlin d'escamoter une lettre qui se trouve dans la poche de Berlingard ; Piperlin, Dardinel et Vétiver se plaignent de la chaleur ; ils ôtent leurs habits et se mettent en manches de chemise ; Berlingard, qui n'a pas trop chaud, se décide à en faire autant par politesse ; il quitte sa veste, on en retire la lettre ; là-dessus tout le monde éternue et se rhabille ; Berlingard, toujours naïf, remet sa veste en se demandant pourquoi on la lui avait fait quitter. Ce n'est pas précisément du Molière, mais c'est de la bonne farce, et la bonne farce ne court pas les rues ; du moins je n'en vois pas passer tous les jours.

M. et Mme Montrouge sont l'âme de ces pièces sans prétention, qui rappellent d'assez près l'ancien genre des Variétés amusantes et des petits théâtres des boulevards, qui plaisaient tant à nos grands-pères. MM. Lacombe, Allard et Duhamel forment un trio comique qui a de la verve et de la fantaisie. Somme toute, on s'est beaucoup amusé.

Et cependant, circonstance dangereuse pour la comédie-bouffe de MM. Hippolyte Raymond et Paul Burani, le spectacle avait commencé par une heure d'hilarité folle. *Les Filles du Doge*, opéra-comique en un acte, venaient d'obtenir d'emblée un de ces triom-

phes auxquels nous n'espérions plus assister depuis la funèbre clôture du théâtre Taitbout.

Je ne veux pas juger le poème (?) de M. Ernest Boisse, ni la musique de M. Gabriel. Quel chef-d'œuvre résisterait à une exécution pareille ! Imaginez un sextuor de raclettes procédant au ravalement d'un mur en pierres de taille, ou bien les glapissements d'une demi-douzaine de chats exprimant le déchirement de leurs passions amoureuses pendant une claire nuit d'hiver, et vous aurez une idée de ce que nous avons entendu. C'est un charivari qui n'a pas eu de modèle et qui n'aura pas d'imitateur. Je ne voudrais pour rien au monde exposer aux vindictes de la postérité le nom des malheureux qui ont pratiqué cette opération chirurgicale sur nos pauvres oreilles ; mais je ne puis m'empêcher de constater que l'une des filles du doge, et l'une des plus coupables, ose s'appeler M^{lle} Lablache. Il lui eût été si facile de prendre un pseudonyme !

DLV

Comédie-Française.　　　　　　　　　　8 avril 1878.

LES FOURCHAMBAULT

Comédie en cinq actes, en prose, par M. Émile Augier.

J'éprouve une sorte de regret d'avoir à rendre compte au pied levé, et n'ayant devant moi qu'une ou deux heures de nuit, sévèrement mesurées, d'une œuvre aussi considérable que la comédie nouvelle de M. Émile Augier. J'envie mes confrères du lundi, qui ont précisément une semaine devant eux pour mûrir et polir leurs éloquents arrêts. Ce que j'écris ici au

courant de la plume ne saurait être que du reportage littéraire ; mais je me console en pensant que je serai l'un des premiers à notifier au grand public parisien, qui ouvrira les yeux au moment où je m'endormirai, que M. Émile Augier et la Comédie-Française viennent de remporter, de concert, un de leurs plus beaux triomphes.

Je dirai tout à l'heure pourquoi la comédie des *Fourchambault*, égale dans ses parties excellentes aux meilleures pièces de M. Émile Augier, leur est, à mon sens, supérieure à quelques égards, et, surtout, comment elle marque une évolution nouvelle chez ce grand et fécond écrivain, chez cet honnête homme qui, dans sa vie comme dans ses œuvres, n'a jamais suivi qu'un chemin : la ligne droite.

Racontons d'abord la pièce. Les conclusions suivront.

La comédie s'ouvre dans une riante maison d'Ingouville, d'où le riche banquier Fourchambault et sa famille peuvent contempler l'un des plus beaux panoramas du monde, la baie de Seine et le port du Havre. M. Fourchambault est une bonne pâte d'homme, que Mme Fourchambault mène par le bout du nez. Mme Fourchambault, mariée avec huit cent mille francs sous le régime dotal, imagine qu'elle a fait la fortune de la maison et qu'elle en peut disposer à sa guise. Villa somptueuse au sommet d'Ingouville, hôtel au Havre, dix domestiques, six chevaux dans ses écuries, un train de cent vingt mille francs par an, voilà ce qu'exige Mme Fourchambault pour les quarante mille livres de rente que produit cette fameuse dot. M. Fourchambault a beau se débattre et présenter d'humbles objections, Mme Fourchambault n'y répond que par des moqueries sur la timidité ridicule de ce petit bourgeois qui n'a jamais compris les affaires en grand, n'ayant jamais voulu jouer son honneur contre les millions de la spéculation véreuse.

Au moins M^me Fourchambault veut-elle que ses deux enfants, Léopold, l'aîné, et Blanche, la cadette, entrent dans la sphère des grandeurs par de brillants mariages. Pour Blanche, le parti est tout trouvé ; c'est le jeune baron Rastiboulois, fils du préfet. (C'est par une licence un peu poétique que M. Émile Augier a doté le Havre d'un préfet que ce grand port appelle de tous ses vœux; mais jusqu'à présent le département de la Seine-Maritime n'existe qu'à l'état de projet, projet que Rouen, la métropole normande, combat avec un acharnement et une jalousie extraordinaires.) Préfet ou sous-préfet, peu importe, le baron Rastiboulois, le père, ne considère dans l'alliance des Fourchambault qu'une dot de trois cent mille francs destinée à redorer l'écusson des Rastiboulois, quelque peu terni par l'injure du temps.

M. Fourchambault aurait préféré que sa fille épousât tout bonnement M. Chauvet, le principal commis d'un gros armateur du Havre, nommé M. Bernard ; Blanche elle-même désirait cette union modeste ; mais madame sa mère l'a tellement chapitrée, que la pauvre petite a fini par trouver qu'il était assez naturel de sacrifier ses sentiments intimes à l'honneur de devenir baronne.

Quant à M. Léopold Fourchambault, son frère, en attendant qu'il trouve à se caser, il se contente de mettre à mal des beautés peu sévères et de perdre son argent au baccarat, en vrai fils de famille.

Cependant, on remarque depuis quelques jours une modification notable dans les allures de Léopold ; il ne joue plus, il ne court plus, il ne sort presque plus de la maison paternelle. La raison de ce changement n'est pas difficile à deviner, et les moins clairvoyants l'ont aperçue. Cette raison s'appelle M^lle Marie Letellier, une jeune créole de Bourbon, fille d'une Anglaise et élevée à l'américaine. Placée dans une

situation précaire par la mort et la ruine de ses parents, M{}^{lle} Letellier a été recommandée à la famille Fourchambault par M. Bernard, qui l'a ramenée d'Amérique sur un navire à lui, et qui lui a voué la plus vive amitié.

Léopold, qui ne croit guère à la vertu des femmes, n'a pas manqué de faire une cour jusqu'à présent discrète à cette jeune et séduisante personne, dont les manières libres et indépendantes lui paraissent autoriser certaines espérances. Certes, son erreur est grande ; car jamais fille plus fière ne fut moins disposée à recevoir un hommage déshonorant, et, d'ailleurs, si un homme avait quelque chance de lui plaire, ce serait plutôt un vaillant et rude marin comme le capitaine Bernard qu'un héros de coulisses et de club comme M. Léopold Fourchambault.

Qu'est-ce donc que ce Bernard, qui, devenu millionnaire par une heureuse spéculation sur les cotons pendant la guerre de la sécession américaine, se tient à l'écart de la riche société du Havre, et vit comme un reclus en tête à tête avec sa mère, une femme pâle et triste, toujours vêtue de deuil, qu'il n'a présentée à personne et qui ne reçoit personne ? Bernard est un fils naturel : M{}^{me} Bernard n'a jamais été mariée. Séduite par le fils de la maison où elle donnait des leçons de piano, elle a été abandonnée ; il a suffi d'une insinuation blessante articulée avec intention par le père de son amant pour motiver la rupture d'une liaison que celui-ci considérait comme une folie sans conséquence. Elle a dédaigné de se justifier, et sa vie s'est arrêtée là ; ou plutôt sa vie entière a passé dans celle de son fils ; elle en a fait un homme ; c'est elle qui a été la directrice, l'inspiratrice de toutes ses actions ; Bernard a compris qu'étant tout pour sa mère il lui devait tout, et il ne se mariera jamais, car où trouverait-il une femme qui, pure et irréprochable

elle-même, accordât à Mme Bernard la vénération que Bernard a pour sa mère et à laquelle il ne souffrirait pas la moindre atteinte?

Il y a cependant place pour un sentiment amer, presque haineux, dans l'âme de Bernard. Cet homme qui a séduit et abandonné sa mère, ce lâche dont il ne connaît pas le nom, obstinément caché par Mme Bernard, son père, en un mot, Bernard ne songe jamais à lui sans un mouvement de colère et de rage.

Un incident imprévu viole tout à coup le secret que Mme Bernard s'était imposé. Mlle Letellier vient apprendre à Mme Bernard et à son fils les conséquences fatales d'un sinistre commercial qui a frappé la place du Havre; une maison importante a fait faillite, et M. Fourchambault, qui avait dans son portefeuille deux cent quarante mille francs de papier portant la signature de cette maison, est lui-même menacé. Il a demandé l'assistance de plusieurs de ses amis; mais les caisses sont restées fermées et le malheureux Fourchambault n'a fait que détruire son crédit par ces confidences mal calculées. Mlle Letellier, quant à elle, n'hésitera pas; elle possède quarante mille francs, le solde de son modeste héritage; elle va les porter à M. Fourchambault.

La mère et le fils restent seuls. « — Il faut sauver « M. Fourchambault! » dit Mme Bernard. — « Ma foi! « ce n'est pas moi qui le sauverai! » répond Bernard, « l'argent est trop dur à gagner pour jeter ainsi « deux cent quarante mille francs par les fenêtres. — « Je te dis que tu sauveras M. Fourchambault! » répond Mme Bernard avec autorité; « je le veux, il le « faut! » Frappé par l'accent de sa mère, Bernard la regarde en face et s'écrie : « C'est lui qui est mon « père! Eh bien! tu as raison; je ferai mon devoir. »

Au troisième acte, nous assistons aux différents effets produits sur les membres de la famille Four-

chambault par la catastrophe dont toute la ville s'entretient. Si les deux cent quarante mille francs ne sont pas remplacés dans l'actif de la maison de banque, elle faillira nécessairement; Mme Fourchambault pourrait les prendre sur sa dot; mais elle s'en garderait bien; elle trouve, pour se refuser à sauver l'honneur du nom qu'elle porte, mille raisons empruntées au répertoire de ce que l'auteur appelle ingénieusement « la probité courante » : cette dot est la seule ressource de ses enfants; c'est leur pain qu'elle défend, etc. Léopold, qui s'est loyalement rangé du côté de son père, supplie vainement sa mère, lorsque enfin Bernard apparaît, apportant le salut à ce banquier, qui est son père, à ces deux enfants, Léopold et Blanche, qui sont son frère et sa sœur. Mais il a promis à Mme Bernard de ne pas se trahir. Il propose donc son bienfait comme une affaire; il sera le commanditaire associé de la maison Fourchambault. Au milieu des paroles de reconnaissance qui l'accueillent, il a le courage de rester froid et comme insensible. « — C'est « une affaire! » répète-t-il, « tant mieux pour moi si « elle est bonne. »

La première mesure qui s'impose pour rendre à la maison Fourchambault une assiette solide, c'est de rétablir les dépenses au niveau des revenus. Ce que le faible Fourchambault n'osait dire, c'est Bernard qui s'en charge; Mme Fourchambault est atterrée de s'entendre déclarer avec l'accent d'une volonté irrésistible qu'elle devra se renfermer dans un budget annuel de quarante mille francs, c'est-à-dire le revenu de sa dot. Bernard lui parle durement, car il ne peut s'empêcher de penser que cette femme tient auprès de M. Fourchambault la place qu'aurait dû occuper sa propre mère si elle eût été moins fière et M. Fourchambault moins crédule. Eh bien! en entendant les cruelles remontrances de Bernard, Mme Fourchambault

s'écrie : « — Ah! il m'aurait fallu un mari comme « celui-là! » Saillie d'autant plus comique, dans le sens élevé du mot, qu'elle repose sur l'observation la plus vraie et la plus fine de la nature humaine.

Au quatrième acte, Mme Fourchambault s'est convertie ; d'un extrême elle passe à un autre ; ne pouvant plus s'abandonner à la prodigalité, elle entend se distinguer par sa parcimonie; elle garderait aisément une voiture et des chevaux; mais elle prendra des fiacres. « — Pose pour pose, » s'écrie Fourchambault, « je préfère celle-là! » On devine que tous ces changements ne se sont pas accomplis sans troubler considérablement la cervelle du baron Rastiboulois. Bernard, Léopold et Mlle Letellier profitent des tergiversations et du maquignonnage de ce surprenant gentilhomme pour renouer le mariage de Blanche avec le jeune commis qu'elle avait paru distinguer. Il leur faut combattre une à une les objections tirées par Blanche des enseignements pratiques de madame sa mère; rien de plus original ni de plus charmant que cette conversion, qui s'opère tout d'un coup au moment où le naturel reprend le dessus et où la jeune fille naïve reparaît, en oubliant tous les calculs de la prétendue sagesse maternelle.

Cependant, le baron Rastiboulois, après avoir ruminé quelque temps comment il pourrait dégager sa parole, imagine de se tirer d'affaire fort vilainement, c'est-à-dire par une calomnie; abusant des tentatives infructueuses de Léopold auprès de Mlle Letellier, il feint de croire à une intrigue coupable entre eux et rompt ostensiblement avec une famille qui tolère de semblables scandales sous son toit. Mlle Letellier est perdue, car la noble famille anglaise, dans laquelle elle allait entrer comme institutrice, s'empresse de lui signifier son congé.

Bernard qui éprouve pour Mlle Letellier un senti-

ment qu'il ne saurait définir, mais qui comporte tous les sacrifices, n'aperçoit qu'un dénoûment à ce lamentable épisode : ce sont les galanteries de Léopold qui ont compromis M^{lle} Letellier ; il faut que Léopold répare le mal qu'il a fait.

Au cinquième acte, Léopold vient chez Bernard, au rendez-vous que celui-ci lui a demandé. Bernard explique à Léopold Fourchambault ce qu'il attend de lui. Comme il était facile de le prévoir, Léopold décline de pareilles ouvertures ; il n'a rien à réparer et on n'a rien à lui demander. Ce qui arrive n'est pas, il en convient, la faute de M^{lle} Letellier, mais la conséquence inévitable de sa fausse position dans le monde. Institutrices, dames de compagnie, maîtresses de piano, autant de déclassées qui prêtent au soupçon, et dont un galant homme n'est pas obligé d'accepter l'équivoque responsabilité.

A ces paroles, qui lui rappellent si cruellement le passé de sa mère, en même temps qu'elles froissent son penchant secret pour M^{lle} Letellier, Bernard sent l'indignation lui monter du cœur aux lèvres : « — Ah ! « vous calomniez M^{lle} Letellier après l'avoir compro- « mise ! Ah ! oui, cela devait se passer ainsi ; cela est « dans le sang dont vous sortez ! Votre grand-père « aussi était un calomniateur ! — Ne répétez pas « cela ! » s'écrie Léopold. « — Si, je le répète ! Votre « grand-père était un calomniateur ! » Là-dessus Léopold frappe Bernard au visage. « — Ah ! » s'écrie Bernard après un mouvement sur-le-champ réprimé, « comme il est heureux que tu sois mon frère ! »

Je ne saurais dépeindre le frémissement et l'émotion du public pendant cette scène terrible, l'une des plus poignantes qu'on ait conçues et écrites pour le théâtre. Des explications rapides s'échangent entre les deux frères, et Léopold s'humilie devant Bernard qui lui tend la joue en lui disant ce seul mot : « Efface ! »

Connaissez-vous rien de plus beau? Pour moi, non.
On a l'habitude de ne donner du sublime qu'aux morts.
Eh bien! je veux m'offrir le plaisir de l'offrir à un
vivant, très vivant, au plus vivant peut-être de mes
contemporains, et je dis que ce mots « Efface! » est
une trouvaille qui, venue du cœur avant de traverser
le cerveau, relève non du talent mais du génie.

Maintenant, que vous raconterai-je dont vous puissiez vous soucier? Léopold offre sa main à M^{lle} Letellier, à qui cette réparation publique suffit et qui la refuse. On s'y attendait bien, et c'est Léopold lui-même qui éclaire M^{lle} Letellier sur l'amour caché que Bernard nourrit pour elle. « Celle-là » dit Bernard à sa mère, « a assez souffert; elle t'aime comme moi! »

Je reprends maintenant l'ensemble de la comédie que je viens de raconter par le menu, et j'en veux faire ressortir l'originalité profonde.

Que de pièces n'a-t-on pas écrites, que de déclamations n'a-t-on pas étalées sur cette donnée qui touche aux problèmes les plus délicats de l'ordre social et de la famille: *le Fils naturel!* C'est le titre d'un drame de Diderot et aussi d'un drame de M. Alexandre Dumas fils. Entre les deux se place *le Bâtard* de M. Alfred Touroude. Laissons Diderot de côté, je ne l'ai cité que parce que je ne pouvais l'omettre; sa comédie, créée en 1757 à la Comédie-Française par Sarrazin, Grandval, Lekain, M^{mes} Gaussin, Dangeville et Clairon, portait ce double titre: *le Fils naturel ou les Épreuves de la vertu.* Le second de ces titres est le bon; le premier n'est là que pour indiquer le dénoûment d'un roman pleurard, à la fin duquel Dorval, le fils naturel, apprend que Lysimond est son père juste à temps pour éviter d'épouser sa propre sœur. D'ailleurs, avant 1789, la question de filiation légitime ou autre n'avait pas l'importance que lui a donnée le code civil, puisque

l'autorité royale, qui pouvait tout, allait jusqu'à conférer la légitimité par lettres patentes.

Nos drames modernes se sont attachés surtout à montrer le bâtard prêt à tomber dans la misère ou dans le vice, tandis que le père, oublieux de ses devoirs, vit heureux et considéré au sein de l'opulence. Tel est à peu près le sens général du drame de M. Touroude. M. Alexandre Dumas fils s'est inspiré, pour écrire le sien, de l'histoire si connue de d'Alembert, qui, devenu célèbre, et réclamé par Mme de Tencin, refusa de la reconnaître, n'avouant pour sa vraie mère que la pauvre femme du peuple qui l'avait élevé.

La question du fils naturel avait donc été retournée sous bien des aspects; et cependant il était réservé à M. Émile Augier d'en apercevoir un tout nouveau, le plus simple peut-être, le plus humain, le plus touchant de tous, par conséquent le plus dramatique. C'est le fils naturel, grandi et enrichi par le travail, sauvant le père et la famille légitime qui ne le connaissent pas. Un tel sujet est si pathétique par lui-même qu'il a suffi à M. Émile Augier de l'exposer au second acte des *Fourchambault*, par une simple conversation entre Mme Bernard et son fils, pour faire couler des larmes de tous les yeux.

Mais si M. Émile Augier, le jour où il conçut cette idée saisissante, donnait une nouvelle preuve de ses facultés créatrices, il en a su tirer une consécration plus éclatante encore de son talent dramatique, en traçant les caractères de Mme Bernard et de son fils, ces deux héros de la vie privée, de l'amour pur et du devoir. La femme abandonnée, défendant contre son fils le souvenir de l'homme qui l'a si lâchement méconnue, le fils obéissant à l'ordre de sa mère pour sauver l'honneur de ce père, de ce frère, de cette sœur qui n'ont jamais été pour lui que des étrangers à peine entrevus, sont des figures d'une grandeur simple, qui

saisissent l'imagination comme la plus éclatante des fictions romanesques, et qui l'étonnent comme la vérité. L'artiste a surpris brusquement la vertu qui se dérobe sous une obscurité volontaire, et nous l'a livrée toute pudique et comme honteuse d'être éclairée par le grand'jour de l'admiration publique.

Pas de déclamation ; pas d'emphase. La douceur et la soumission règnent seules dans le cœur de Mme Bernard, qui pardonne aisément aux autres, parce qu'elle sait qu'elle-même a failli. La révolte et la colère grondent parfois au cœur de Bernard contre celui par qui sa mère a souffert et souffre encore ; mais ces ressentiments généreux s'évanouissent comme un mauvais rêve, en présence de son père frappé par le malheur.

Et du côté de ce père, de cette famille Fourchambault tout entière, quelle haute leçon ! M. Fourchambault n'était ni un mauvais homme ni un libertin ; mais il est faible, et la faiblesse c'est la myopie morale. Il n'a pas compris, il n'a pas deviné la valeur de la femme qui se donnait à lui ; il s'est rangé sans résistance à la volonté paternelle, et s'est dit qu'après tout il obéissait aux règles de la sagesse commune en rompant une liaison passagère et sans lendemain pour épouser une fille riche, qui lui ouvrait les portes dorées de l'avenir. Eh bien ! qu'est-il arrivé ? La fille riche a été pour lui la plus maussade et la plus acariâtre des épouses ; elle ne lui a pas donné une seule minute de bonheur domestique, et sa prétendue fortune, engendrant des exigences folles, a causé la ruine de la maison Fourchambault. C'est donc au malheur et à la ruine qu'ont abouti les calculs vulgaires de l'égoïsme, tandis que Mme Bernard et son fils surmontaient les difficultés de la vie par la seule puissance d'une affection partagée qui décuplait leurs forces et leur courage.

J'aime moins l'épisode de Mlle Letellier, qui, en met-

tant aux prises les deux frères à propos d'une institutrice, rappelle de trop près la querelle du duc d'Aléria et du marquis de Villemer à propos de M^lle de Saint-Geneix dans le drame de George Sand. L'excuse de cette ressemblance, c'est qu'elle n'est pas absolument involontaire et qu'elle était pour ainsi dire forcée, partant inévitable. Dans la construction logique de la pièce, il allait de soi que l'âme à la fois délicate et farouche de Bernard s'attachât à une femme qui se trouvât placée dans la situation même où avait autrefois succombé sa mère, calomniée comme elle, et comme elle digne d'être sauvée par l'amour d'un honnête homme, M. Émile Augier n'a donc pas commis une faute contre son art en s'exposant à la ressemblance que je ne pouvais me dispenser de signaler ; ce n'est, d'ailleurs, qu'un inconvénient relatif, qui n'existe pas pour tous les spectateurs et qui disparaîtra par la seule marche du temps.

Je n'insisterai pas beaucoup sur quelques détails moins heureux que les autres ; la magnifique scène des deux frères, au cinquième acte, doit être débarrassée d'une citation inopportune ; le mot de la duchesse d'Orléans sur le chevalier Dunois, comte de Longueville, est sans doute fort joli ; mais l'anecdote est déplacée en un pareil moment.

La pièce est, d'ailleurs, admirablement faite. Pour mieux concentrer la lumière sur les personnages essentiels, d'un côté la famille Fourchambault, de l'autre M^me Bernard et son fils, entre les deux groupes M^lle Letellier, M. Émile Augier a éliminé les figures accessoires ; ainsi l'on parle beaucoup du jeune baron Rastiboulois et de M. Charvet, les deux prétendus de Blanche Fourchambault ; mais on ne les voit pas.

Du reste, la question de facture semble secondaire devant la conception générale de l'œuvre, dont la valeur morale absorbe et domine tout. Je viens de dire

que *les Fourchambault* marquaient, à mon avis, une évolution heureuse et désirable dans le talent de M. Émile Augier. Je m'explique. En relisant, ces temps derniers, le théâtre complet de M. Émile Augier, dont la publication paressait achevée à la veille des *Fourchambault*, je ressentais certainement l'admiration due à ce rare et vaillant esprit, à cet écrivain supérieur, d'un style si fort et si savoureux : et, cependant, je me prenais à regretter l'absence de quelque chose que je n'y trouvais pas. Ce quelque chose, *les Fourchambault* viennent de l'y mettre. C'est l'émotion communicative, c'est l'attendrissement, c'est l'indulgence, c'est la pitié pour la faiblesse humaine : enfin c'est la source des larmes que M. Émile Augier vient d'ouvrir, comme d'un coup de la baguette de Moïse, dans le roc puissant mais dur de sa pensée. J'avoue que la morale de *l'Aventurière* et de *Michel Forestier* me paraissait un peu sèche, un peu raide, un peu convenue, et par conséquent un peu fausse. Le devoir y parlait très éloquemment et très haut; mais le cœur était comme oppressé et meurtri par cette sorte de raison d'État impitoyable et sourde. *Les Fourchambault* me ravissent précisément parce que le prêcheur a disparu et que l'homme seul s'y montre avec sa générosité native, fortifié par la tolérance, grandi par la sympathie et maître des cœurs par un accent de bonté qui nous pénètre comme les effusions du pardon chrétien, si supérieur à la rigidité hautaine des prescriptions pharisaïques.

La première représentation des *Fourchambault* a été interrompue à chaque acte, surtout au deuxième et au cinquième, par des applaudissements enthousiastes, moins significatifs encore que les larmes de tous les spectateurs. La Comédie-Française peut revendiquer sa large part dans cette mémorable soirée, et M. Got, entre tous, a mérité la longue ovation qui l'a salué lorsqu'il est venu nommer l'auteur.

M. Got s'est incarné avec une réalité extraordinaire dans le personnage de Bernard. A le voir, avec sa chevelure légèrement inculte, sa barbe moitié rousse et moitié grisonnante, son teint bronzé et cette physionomie volontairement immobile qu'éclaire seul le feu sombre des yeux, on devine la résolution virile du fils de ses œuvres et les sentiments profonds qui brûlent sous cette rude enveloppe. Presque tout le rôle est en dedans, et c'est là le triomphe de M. Got, qui fait tout comprendre avec un geste à peine indiqué, mais d'une justesse si pénétrante qu'elle laisse deviner et suivre toutes les nuances de la pensée. C'est là, si je ne me trompe, la plus belle composition et le plus légitime succès de ce grand comédien.

M. Coquelin l'a secondé avec un bonheur extraordinaire dans la scène des deux frères; l'excellent comique, dans un rôle qui aurait pu et qui a même dû être joué par M. Delaunay, s'est montré tour à tour plein de légèreté mondaine, de force dramatique, et même de grâce junévile, lorsque le viveur, redevenu tout à coup un enfant repentant et converti, demande pardon à « son grand frère » et efface avec ses lèvres sur la joue de Bernard l'affront qu'il avait osé y imprimer.

M. Barré et M. Thiron sont excellents dans les rôles de Fourchambault et du baron Rastiboulois.

Mlle Agar reparaissait à la Comédie-Française après une longue absence; elle a justifié du premier coup sa rentrée dans la maison de Molière; il y a bien à regretter que la voix naturellement sourde de Mlle Agar, soit affectée d'un grasseyement qui l'affaiblit encore; mais le rôle de Mme Bernard comporte peu d'éclats; il est tout en nuances tristes et délicates; Mlle Agar les a comprises et rendues avec la plus noble simplicité; elle a des attitudes naturellement belles sans affectation, et qui prêtent une grandeur poétique à ce rôle

si touchant. Elle a été fort admirée et fort applaudie.

Le personnage de M{II}e Letellier, si proche parente de M{II}e de Saint-Geneix, présentait à M{II}e Croizette les mêmes avantages et les mêmes écueils. Elle a rendu avec charme les parties gracieuses et tranquilles de ce rôle ; elle réussit moins les deux ou trois mouvements accentués qu'il comporte. Il me semble qu'arrivée là, M{II}e Croizette ne soit pas sûre de ce qu'elle veut dire ou veut faire ; par exemple, il y a une scène où M{II}e Letellier, à qui Léopold Fourchambault vient d'expliquer assez clairement qu'il la voudrait pour maîtresse, lève sa cravache sur l'insolent. Est-ce de l'indignation ? Est-ce une menace à moitié plaisante ? Je n'en sais rien ni M{II}e Croizette non plus. Cela manque de parti pris, par conséquent de justesse et de portée.

Mme Ponsin rend très bien l'odieuse et vulgaire créature que cachent, chez Mme Fourchambault, les dehors de la femme du monde ; un peu de lourdeur peut-être dans le débit et de lenteur dans la réplique.

Citons enfin M{II}e Reichemberg, qui rend à merveille la délicieuse scène où Blanche Fourchambault, sermonnée par Bernard, par Léopold et par M{II}e Letellier, finit par redevenir la jeune fille naïve qui n'écoutera que son cœur.

D LVI

Ambigu. 9 avril 1878.

LA BRÉSILIENNE

Drame en six actes, dont un prologue, par M. Paul Meurice.

Je vais vous dire tout de suite ce qu'est la Brésilienne que M. Paul Meurice a choisie pour héroïne.

Noms et prénoms : Balda, veuve Moralès ; âge : quarante ans ou un peu plus ; profession : empoisonneuse ; signe particulier : amour maternel.

Donc, la veuve Moralès, de qui le défunt mari avait pénétré tous les secrets toxicologiques de l'Amérique du Sud, est entrée chez M. le comte de Sergy comme institutrice de Mlle Lucie. Tout en faisant l'éducation de la fille, elle n'a pas négligé de perfectionner celle du père. Grâce à elle, M. le comte de Sergy est devenu le plus dur des époux, et la pauvre comtesse de Sergy, se voyant délaissée, est tombée gravement malade. Elle souffre d'une hypertrophie du cœur. La moindre émotion la tuerait ; c'est du moins l'opinion d'un célèbre médecin, M. le docteur Robert, que Balda s'est donné la peine d'aller consulter tout exprès. Sûre de son affaire, la Brésilienne annonce brusquement à Mme de Sergy la fausse nouvelle de la mort de son fils Lucien, embarqué comme enseigne de vaisseau sur un navire de l'État. Le coup ne porte que trop fort : Mme de Sergy tombe raide morte. Voilà le prologue.

Lorsque le rideau se relève, M. de Sergy a épousé Balda. Il s'agit maintenant, pour celle-ci, d'établir sa fille Angelina Moralès, qu'elle fait passer pour sa nièce. Le jeune Lucien voudrait que sa sœur Lucie épousât le docteur Robert ; mais la Brésilienne a résolu, on ne sait pourquoi, de marier Lucie avec un spadassin et un escroc, nommé le comte de Maugiron, qui jouit de la plus détestable réputation, ce qui détermine instantanément le consentement du comte de Sergy.

Maugiron ne serait pas fâché de se débarrasser du docteur Robert, et la Brésilienne approuve ce beau projet, parce qu'elle découvre que le médecin a pénétré le secret de la mort subite qui a frappé la première Mme de Sergy. Mais au moment où le duel va avoir lieu, la Brésilienne s'aperçoit que sa fille Ange-

lina aime le docteur ; elle essaye alors d'empêcher la rencontre. Justement, Lucien de Sergy s'avise de provoquer Maugiron, qu'il a surpris trichant au jeu, et de lui flanquer un paquet de cartes à la figure.

Suivez bien mon raisonnement. Maugiron tuera Lucien, Balda empoisonnera Lucie, et M. de Sergy restera seul avec sa Brésilienne. A quoi cela mènera-t-il ? A rien ; sinon à venger le sieur Moralès, qui était mulâtre et que les blancs ont assassiné à cause de sa couleur.

Mais les choses ne tournent pas au gré de la Brésilienne.

Sa fille Angelina a surpris le secret de l'armoire où Balda renferme son curare, son extrait double de serpents à sonnettes, son élixir de foie d'araignée à tête noire, et autres drogues brésiliennes. Au moyen d'une double clef qu'elle a fait faire en cachette chez le serrurier du coin, cette enfant précoce dérobe un flacon mortifère et le remplace par une fiole d'eau de mélisse des Carmes. Il suit de là que le bouillon d'onze heures offert par Balda à Lucie de Sergy, loin d'incommoder la chère enfant, la réveille de l'évanouissement où elle était tombée en apprenant que son frère Lucien était en danger de mort ; de son côté la pauvre Angelina, trop bien élevée pour s'opposer à l'heureuse union de Lucie avec le docteur Robert, s'empoisonne pour ne pas être témoin de leur bonheur.

Balda, frappée d'épouvante et de terreur plus que de remords, en présence du cadavre de sa fille, confesse tous ces crimes et devient folle.

Cet amas d'horreurs dépourvues d'intérêt a fait tour à tour bâiller et rire. Il convient de dire, à la décharge de M. Paul Meurice, qu'il a tiré tout cela, non de son propre fonds, que j'aime à croire mieux assorti, mais d'un roman publié dans *le Rappel*. Il aurait mieux fait de l'y laisser.

Le pis, et M. Paul Meurice l'ignorait sans doute, c'est que *la Brésilienne*, telle qu'elle est, n'offre, sauf, quelques variantes, que la reproduction d'un drame d'Alfred Touroude, intitulé *Une mère*, représenté sur le théâtre Cluny, le vendredi 29 décembre 1871, et dont je rendis compte dans *le Figaro* du lendemain. Mlle Périga jouait le rôle de la marâtre qui tente d'empoisonner sa belle-fille pour assurer le mariage de sa propre enfant ; et M. Perrier, qui a tant égayé hier soir le public de l'Ambigu dans le rôle de M. Duplessis, l'un des amis de Maugiron, tenait la place de celui-ci.

Un trait de ressemblance de plus, c'est que le drame d'Alfred Touroude n'eut pas un meilleur sort que *la Brésilienne*.

Je ne m'appesantirai pas sur cette mésaventure d'un homme de talent. Mais il faut convenir cependant qu'elle était facile à prévoir. Le personnage de la Brésilienne emplit toute la pièce ; comment imaginer que le public supportera pendant six actes la présence continuelle de ce monstre, aussi invraisemblable qu'odieux ? Les détails ne sont pas faits pour relever le fond. Il y a au cinquième acte une partie de baccarat dans un jardin, au fond duquel s'élève une maison illuminée comme l'ancien Château-Rouge, qui donne une bien singulière idée du grand monde tel qu'on le comprend à l'Ambigu.

Chose insensée, mais curieuse : le public, fermement persuadé qu'un homme dont on constate la mort dans un mélodrame doit à toute force ressusciter, a attendu d'acte en acte le retour du sieur Moralès, le mari de Balda ; et, comme Moralès n'est pas revenu, les habitués de l'Ambigu sont partis sous le coup d'un vif désappointement.

Mme Fargueil a soutenu avec son énergie ordinaire l'abominable rôle de la Brésilienne, qui n'a été cer-

tainement toléré que par déférence pour elle. MM. Paul Deshayes, Clément-Just, Villeray, ont fait de leur mieux. Nous ne comprenons pas qu'on ait emprunté Mlle Alice Lody à l'Odéon pour l'écraser sous le fardeau d'un rôle dramatique, celui de Lucie de Sergy, qu'elle ne joue certainement pas mal, mais qui dépasse sa force et laisse sans emploi ses dons de gaîté et de gentillesse spirituelle. Ce n'était vraiment pas la peine de la déranger — ni nous non plus.

D LVII

Chateau-d'Eau. 12 avril 1878.

Reprise de LA DAME DE SAINT-TROPEZ

Drame en cinq actes, par MM. Anicet Bourgeois et d'Ennery.

La Dame de Saint-Tropez fut représentée, pour la première fois, sur le théâtre de la Porte-Saint-Martin, le 23 novembre 1844, et quelques semaines après on chantait, dans une revue, ce couplet qui n'est pas fort:

> Empoisonner son mari,
> Non, non, pas si niaise!
> Hélas, c'est un crime qui
> Sur le sein trop pèse!

Ce souvenir de la muse du vaudeville n'a qu'un mérite, c'est d'indiquer clairement le sujet de la pièce. Il y avait quatre ans que Mme Lafarge subissait sa peine dans la maison centrale de Montpellier, lorsque MM. Anicet Bourgeois et d'Ennery transportèrent à la scène le lugubre drame du Glandier. La condamnée n'avait pas, d'ailleurs, à se plaindre, puisque

MM. Anicet Bourgeois et d'Ennery plaidaient pour son innocence et pour sa réhabilitation. Pour désarmer de justes susceptibilités, entre autres celle de la censure, peu disposée à laisser infirmer sur les planches d'un théâtre l'autorité des récents arrêts de la justice, les auteurs reportèrent l'époque de l'action en 1781, au delà de la Révolution française ; ils débaptisèrent les personnages et les localités, et se donnèrent pleine licence de modifier, au gré de l'effet scénique, la substance même du procès Lafarge.

Ces ménagements, ces déguisements, ces altérations même ne trompèrent personne, mais elles ne laissèrent à personne non plus le droit ni le prétexte de se reconnaître et de protester. Mme Lafarge n'aurait eu qu'à remercier MM. Anicet Bourgeois et d'Ennery, puisqu'ils démontrent et proclament l'innocence de Mme Georges Maurice, née d'Auberive ; mais en même temps, et par une conséquence forcée, ils chargent du crime un certain Antoine Caussade, le *factotum* de M. Georges Maurice : c'était admettre intégralement le système de défense présenté par Me Lachaud, qui faisait tomber les soupçons sur Denis Barbier, l'homme de confiance de M. Pouch-Lafarge.

Les auteurs tirèrent parti, avec leur habileté ordinaire, des moindres incidents de ce procès fameux. Par exemple l'amour supposé de Mme Georges Maurice pour le jeune médecin Charles d'Arbel est le décalque du petit roman ébauché par Marie Capelle avec un jeune homme nommé Guyot, fils d'un pharmacien. Le pauvre Guyot, moins heureux que Charles d'Arbel, qui épouse Mme Maurice devenue veuve, se brûla la cervelle lorsqu'il apprit la mise en jugement de Mme Lafarge.

Le public d'aujourd'hui, pour qui le nom de Mme Lafarge ne rappelle qu'une idée sommaire : empoisonnement par l'arsenic, ne saurait se faire une idée

juste de l'émotion produite en 1840 par cette lugubre histoire, ni de la place qu'elle prit dans l'opinion publique, divisée en deux camps. Les partisans de M^me Lafarge étaient incontestablement très nombreux, et je n'exagère rien en affirmant que l'arrêt de la cour d'assises, connu seulement le soir par une dépêche télégraphique, répandit dans Paris une sorte de consternation.

Eh bien, malgré la longue suite d'années écoulées depuis le mois de septembre 1840, le drame de MM. Anicet Bourgeois et d'Ennery est encore très attachant, et il a été écouté ce soir avec un intérêt soutenu.

Je ne verrais ni utilité ni justice à comparer les sociétaires du Château-d'Eau avec les artistes qui créèrent les principaux rôles de *la Dame de Saint-Tropez* à la Porte-Saint-Martin, c'est-à-dire avec Frédérick Lemaître, Clarence et M^me Clarisse Miroy. Nul de ceux qui l'ont vue n'oubliera jamais la figure de Frédérick Lemaître lorsqu'au cinquième acte il apercevait dans une glace Antoine Caussade versant le poison dans la théière; ce visage exprimait un sentiment d'inexprimable horreur qui faisait songer à la tête de Méduse; je ne sais par quel artifice ou par quelle illusion il semblait que les cheveux de Frédérick se dressassent sur sa tête. Le soir de la première représentation, la salle entière se leva, saisie en même temps d'effroi et d'admiration, et salua par des acclamations indescriptibles le grand tragédien.

M. Pougaud, qui ne manque pas d'une certaine ressemblance physique avec Frédérick Lemaître, a sagement évité de le copier; il joue raisonnablement, sérieusement, et il a été fort applaudi. M. Péricaud, chargé du rôle d'Antoine Caussade, me paraît supérieur à Jemma qui l'a créé. Parmi les femmes, je ne puis citer que M^me Langlois, l'amie de M^lle d'Hauterive.

Le drame de MM. Anicet Bourgeois et d'Ennery, monté avec soin, me paraît une des meilleures reprises qu'ait jusqu'ici tentées le théâtre du Château-d'Eau.

DLVIII

Odéon (Second Théatre-Français). 14 avril 1878.

Reprise de LA PARTIE DE CHASSE DE HENRI IV

Comédie en trois actes et en prose, par Collé.

Je ne sache pas que *la Partie de chasse de Henri IV*, qui appartient au répertoire de la Comédie-Française, ait été jouée depuis sa reprise tardive et unique à l'Odéon le 17 octobre 1847. Le royalisme, ou plutôt le loyalisme dont elle est empreinte, la rendait assez naturellement désagréable à la République comme à l'Empire et à la royauté de Juillet. Il faut convenir aussi qu'elle ne présente pas un intérêt si vif que les comédiens ordinaires de l'Empereur et du peuple français dussent nécessairement songer à la remettre au théâtre.

L'idée n'en est venue au directeur de l'Odéon qu'à travers ses recherches pour varier l'ancien répertoire que lui impose son cahier des charges. D'ailleurs, il avait sous la main, dans la personne de M. Dalis, le comédien fait exprès pour représenter le meunier Michau, l'hôte de Henri IV.

Je n'ai pas l'intention de raconter la pièce, il suffit d'en donner l'idée en trois lignes. Henri IV, au faîte de la gloire et de la puissance, s'égare en chassant dans la forêt de Sénart, du côté de Lieursain. Il y fait la rencontre d'un paysan nommé Michau, qui, sans reconnaître le roi, lui offre l'hospitalité dans sa propre

maison. Le roi accepte de grand cœur. Traité à la bonne franquette par ces braves gens, qui le trouvent aimable, mais qui lui reprochent de ne pas manifester assez d'enthousiasme pour le « père du peuple », Henri IV, touché, attendri, remué jusqu'au fond du cœur, dote les enfants de Michau et punit le marquis de Concini, qui avait enlevé Agathe, la fiancée du fils de Michau.

Les deux premiers actes de cette comédie, bien qu'ils peignent d'un trait assez fidèle, d'après les mémoires de Sully, l'amitié grandiose et familière à la fois du roi Henri IV pour son premier ministre, ne laissent pas que d'être languissants. Mais le troisième, qui nous montre le roi au milieu de la famille Michau, éprouvant « la satisfaction d'être traité comme un homme ordinaire », est charmant de gaieté, de naturel et de sentiment. La gravure a popularisé la scène principale représentant toute la famille à table ; le meunier porte debout la santé d'Henri IV, tandis que le roi se détourne pour essuyer une larme de bonheur.

Cette scène renferme, entre autres, un trait des plus heureux et des mieux trouvés. Chacun des membres de la famille Michau chante sa chanson au dessert, selon l'antique usage. Richard Michau, l'amoureux désolé, chante les couplets du *Misantrope* : « Si le roi m'avait donné Paris sa grand'ville » ; Catau entonne à son tour : « Charmante Gabrielle » ; enfin le meunier termine par les fameux couplets de : « Vive Henri Quatre ! » Lorsque Catau a fini son couplet, le roi l'embrasse sans façon, en s'écriant : « C'est chanter comme un ange ! » Et Catau, toute honteuse, lui répond en s'essuyant la joue : « Pardi, Monsieur, vous êtes ben libre avec les filles ! » Ici le père de famille intervient : « Allons, dit-il à Catau, tu t'es attiré cela par ta gentillesse, faut en convenir. » Puis se tournant vers le roi, et très sérieusement : « Mais il ne

faudrait pas recommencer, au moins, Monsieur ! »

Tout ce tableau champêtre, d'une verve franche et bien venue, a été accueilli par le public de l'Odéon avec un plaisir extraordinaire. Il a fait bisser tout d'une voix les couplets de : « Vive Henri IV ! » On eût dit qu'il se sentait heureux et soulagé de voir la monarchie sous son aspect bienfaisant et tutélaire, après les sombres peintures de *Joseph Balsamo*.

Ce sentiment si naturel ne date pas d'aujourd'hui. Ce n'est pas seulement sous la République, sous l'Empire et sous la monarchie de Juillet que la comédie de Collé a fait défaut au répertoire.

Écrite vers 1764, la représentation publique en fut interdite, et la prohibition dura jusqu'à la mort de Louis XV. Elle avait été jouée deux fois au mois de décembre 1764, sur le théâtre de M. le duc d'Orléans, à Bagnolet ; M. le duc d'Orléans jouait lui-même le rôle de Michau. Il paraît que ce prince, que Mme du Barry avait, disait-on, coutume d'appeler mon gros père, en lui tapant sur le ventre (je n'en crois pas un mot), possédait un talent de comédien de premier ordre pour rendre les paysans et les valets comiques. Malgré ce haut patronage, la pièce fut interdite le 31 décembre, sous le prétexte que Henri IV était un personnage trop peu ancien pour être montré sur le théâtre. On peut soupçonner, sans malveillance, que la censure, plus intelligente qu'elle ne le voulait paraître, craignait le parallèle entre le chef victorieux de la maison de Bourbon et son petit-fils dégénéré. *La Partie de chasse* fut jouée cependant aux Menus-Plaisirs le 14 mai 1766, et sccessivement sur différents théâtres de province. Mais la Comédie-Française ne put s'en emparer qu'à la suite d'un changement de règne.

La preuve que je ne me livre pas ici à de vaines conjectures, je la trouve dans un recueil très rare de ma

bibliothèque, intitulé : *Recueil du spectacle de la Cour pendant l'année* 1774. Le dernier spectacle donné à la Cour sous Louis XV date du mardi 26 avril 1774 ; ce jour-là, les comédiens français et italiens représentèrent dans l'appartement du Dauphin, à Versailles, *la Nouvelle Épreuve* (sic), de Marivaux, et *les Caquets*, de Riccoboni. Les spectacles, interrompus par la mort de Louis XV, ne recommencèrent qu'à l'expiration du deuil, le 15 décembre suivant. Le premier auquel assista Louis XVI se composait de *Heraclius*, de Corneille, et des *Fausses Infidélités* de Barthe ; le lendemain 16, on joua *les Fourberies d'Arlequin*, comédie italienne, et *Henri IV*, drame lyrique, paroles de Durozoy, musique de Martini : et le 20, *la Partie de chasse de Henri IV*, de Collé.

Ainsi le personnage de Henri IV, écarté par de prudentes susceptibilités dans les dernières années du règne de Louis XV, redevenait de mode avec le nouveau souverain, sur qui reposaient tant d'espérances. Enfin, dès le 16 novembre 1774, la Comédie-Française représenta la comédie de Collé, avec un succès qui ne s'est plus jamais démenti.

Il était naturel de supposer que cet agréable ouvrage, tout à la louange de Henri IV, s'appuyait sur quelque anecdote où ce monarque populaire aurait joué un rôle ; malheureusement, au moment où l'on jouait *la Partie de chasse* aux Français, les Italiens représentaient *le Roi et le Fermier*, de Sedaine, qui repose sur la même donnée. Or, Sedaine ayant avoué dans sa préface que son sujet était emprunté à une comédie anglaise, Collé dut confesser, un peu tardivement, qu'il avait puisé à la même source. L'ouvrage anglais, que ni Collé ni Sedaine n'ont désigné plus clairement, est un conte dramatique de Dodsley, intitulé : *le Roi et le Meunier de Mansfield*, traduit en français en 1756 par Patu.

La Partie de chasse de Henri IV est très bien jouée par la troupe de l'Odéon ; M. Dalis est excellent dans le rôle de Michau ; M. Regnier, très habilement grimé, joue avec dignité et bonhomie le personnage du grand roi ; enfin M^{lle} Kolb a eu un grand succès de gaîté sous les traits rustiques de l'aimable Catau.

D LIX

Gymnase. 20 avril 1878.

MADEMOISELLE GENEVIÈVE
Comédie en un acte, par M. Quatrelles.

LA CIGARETTE
Comédie en un acte, par MM. Henri Meilhac et Ch. Narrey.

Je n'ose affirmer que la *Mademoiselle Geneviève* de M. Quatrelles ait la consistance d'une pièce, mais c'est un gracieux et délicat plaidoyer en faveur d'une cause qui n'a guère besoin d'être défendue : l'amour des mères pour leurs enfants. La baronne de Sainte-Claude et son amie la maréchale princesse de Tilsitt, deux personnages bien connus dans la haute société de *la Vie parisienne*, semblent faire une exception monstrueuse chez deux charmantes femmes. La maréchale, mariée à une vieille gloire qui mourra tout entière, ne peut pas souffrir les enfants, et elle a déterminé la baronne à reléguer dans un de ses châteaux sa fille unique, la petite Geneviève. Cependant, la gouvernante, miss Wurton, ramène l'enfant sous un prétexte, et voilà que la baronne se prend d'une tendresse folle pour ce petit être qu'elle connaissait à

peine et à qui elle faisait presque peur. Elle voudrait la garder tout à fait. Mais que dira le baron? que dira la princesse? Le baron dit tout simplement qu'il adore sa fille et qu'il n'a jamais laissé passer une semaine sans l'aller voir en attendant que la baronne revînt à une conduite plus naturelle. Quant à la princesse dont on redoutait la censure, elle se montre ce qu'elle était au fond : une excellente femme qui s'est donné le ton d'exécrer les enfants des autres, par désespoir de n'en avoir pas à elle.

Ce petit tableau, finement touché, a excité des émotions douces. La petite Daubray, qui se dépêchait de jouer Geneviève au Gymnase pour aller jouer ensuite Cosette à la Porte-Saint-Martin, est vraiment fort gentille et fort intelligente. On l'a très applaudie. Mlle Lesage donne un excellent ton de comédie à la baronne de Sainte-Claude, et Mlle Zélia Reynold du relief au type très en dehors de la maréchale princesse de Tilsitt, qu'elle avait déjà représenté, si je ne me trompe, au théâtre du Palais-Royal, dans une autre pièce du spirituel et fécond Quatrelles, *le Sapeur de la Maréchale*, jouée dans les derniers mois de 1871.

Je crois, cependant, que les jeunes mères qui exilent leurs petits enfants à la campagne pour être agréables à leurs amies intimes, ne forment qu'une bien minime exception dans un monde exceptionnel lui-même. Mais enfin la peinture d'un travers, même rarissime, appartient encore à la peinture de mœurs.

Avec *la Cigarette* de MM. Henry Meilhac et Charles Narrey, nous nageons en pleine fantaisie. Mlle Regina van Ruremonde, pareille à la *Miss Blackson* de MM. Delavigne et Jacques Normand, est une héritière hollandaise riche de trente millions, et qui, à cause de sa richesse même, ne trouve pas à se marier selon son cœur. Elle n'a aucune envie d'épouser le vieux gâteux Midelbourg, ni le ci-devant jeune homme qui se fait

appeler le baron du Mousquet. Elle s'en débarrasse facilement en leur proposant de boire chacun une tasse d'un certain café préparé par sa suivante Tcherita, une javanaise experte en philtres et en poisons. Celui qui sera encore en vie un quart d'heure après avoir bu sera l'heureux époux de Regina. Naturellement aucun des deux n'ose tenter l'aventure. Reste un amoureux sérieux, M. Maurice Dubreuil ; mais celui-là ne peut pas se déclarer, de peur que Regina ne le soupçonne d'un vil calcul, car il est pauvre. Il faudrait que Regina, renversant les rôles, demandât la main de Maurice, ce qui ne laisse pas que d'être un peu vif pour une demoiselle bien élevée. C'est encore Tcherita qui fournit un expédient. Elle offre à Regina une cigarette de sa composition, qui a la puissance d'obliger la personne qui la fume à dire la vérité. Maurice a entendu parler de ces étonnantes cigarettes, et lorsque Regina lui dit en face : « Je vous aime! » il attribue cette franchise un peu expansive au philtre javanais de Tcherita. Mais on découvre que Midelbourg et du Mousquet, en gens méfiants, qui ne se souciaient pas qu'on leur proposât l'épreuve pour leur propre compte, avaient adroitement substitué de simples cigarettes de la régie aux cigarettes enchantées. Regina n'a donc dit que ce qu'elle voulait dire.

Ce canevas ingénieux, mais un peu bizarre, est brodé de mots spirituels qui lui tiennent lieu de vraisemblance. La pièce est bien rendue par M. Abel, Mlles Legault et Dinelli ; il me semble cependant qu'ils la prennent un peu trop au sérieux ; ces sortes de plaisanteries, bâties sur la pointe chimérique d'une impossibilité, gagnent à être jouées sans conviction.

Je n'ai pas entendu le monologue en vers de M. Paul Ferrier, intitulé *Ducanois*, joué par M. Saint-Germain ; ce n'est pas, d'ailleurs, une nouveauté ; il a paru dans le recueil des *Saynètes*, publié par la librairie Tresse.

D LX

Théatre-Cluny. 20 avril 1878.

LE MARIAGE D'UN FORÇAT

Drame en cinq actes et sept tableaux, par MM. Alexis Bouvier et E. Brault.

Le titre que je viens de transcrire ne s'applique pas exactement à la donnée de la pièce. Il aurait fallu écrire : *le Forçat marié.*

En effet, au moment où l'action commence, Jacques Bérard est l'heureux époux de M^{lle} Aimée Fontaine et le non moins heureux père de deux enfants. Ce Jacques Bérard fut naguère condamné à dix ans de travaux forcés pour avoir tué un homme dans une rixe. Rapidement gracié en faveur de sa bonne conduite, Jacques Bérard est devenu le principal commis, puis l'associé d'un banquier, M. Nither, qui s'intéressait à lui pour des raisons trop longues à développer en ce moment. M. Nither n'ignorait rien du passé de Bérard, et voulait précisément aider ce jeune homme plus malheureux que coupable à se réhabiliter. La maison de banque a pour raison sociale Nither, Bérard et compagnie. Le mot « compagnie » représente M^{me} Bérard, que son mari tenait à avoir pour associée, quoiqu'elle fût pauvre, ou précisément à cause de cela. Mais si M. Nither sait tout, comment se fait-il que la famille de sa femme ne sache rien ? Jacques Bérard réside à Paris quoique les lois sur la surveillance lui interdisent le séjour de la capitale ; comment la police ne s'en est-elle pas aperçue ? Vous m'en demandez trop

Ce qu'il y a de clair, c'est que Bérard goûtait un bonheur parfait, lorsque le passé vient se dresser devant

lui. Un certain baron de Lorémond, chef d'une association de malfaiteurs, entreprend de faire chanter M. et M^me Bérard en divulguant le terrible secret. Quel secret ? Celui de la condamnation de Jacques Bérard, qui a été tirée à plusieurs millions d'exemplaires par les journaux de 1857 ? Quoi qu'il en soit, M^me Bérard donne généreusement cinquante mille francs pour apprendre que le mari qu'elle adore est un ancien galérien. Après la première minute de désagrément, elle en prend son parti et revient tout entière à l'époux de son choix, qui, d'ailleurs, est redevenu vraiment un honnête homme.

Le prétendu baron de Lorémond, après avoir assassiné une de ses complices, une chanteuse des rues connue sous le nom de la Linotte, qui avait été autrefois la cause de la rixe dans laquelle Jean Bérard avait tué son homme, finit lui-même par recevoir le châtiment de ses crimes, et le gouvernement se charge de prouver à Jacques Bérard que la société n'est pas si marâtre qu'elle le croyait, en lui faisant grâce de la surveillance prescrite par l'article 47 du code pénal. Moi, lorsque j'ai vu apporter le grand pli cacheté de rouge, j'ai craint un instant que Jacques Bérard ne fût décoré. Les auteurs ont sagement évité de tomber dans cette exagération. J'en ai été quitte pour la peur.

Maintenant, chers lecteurs, vous connaissez aussi bien que moi le drame de MM. Bouvier et Brault, sauf un détail. Pourquoi M. Nither portait-il un si vif intérêt au forçat Jacques Bérard ? Ceci vaut la peine d'être raconté séparément. Voici le fait.

M. Nither se livrait un jour au canotage entre Asnières et l'île de la Grande-Jatte, fertile en goujons. Un monsieur, une dame et un enfant, le prenant pour un batelier de profession, le prient de leur faire passer l'eau. M. Nither y consent galamment. Tout en traversant la rivière, M. Nither et l'inconnu enta-

ment une causerie, et M. Nither raconte que sa vie a été troublée et désenchantée par une femme qui l'a trahi pour épouser un homme riche. L'inconnu essaye de consoler M. Nither ; mais M. Nither a de la rancune et maudit solennellement la perfide. Pouf! On entend un bruit; la femme de l'inconnu venait de se jeter à l'eau. Cette femme, c'était l'ancienne maîtresse du farouche Nither; leur enfant, c'était Jacques Bérard. Et voilà pourquoi M. Nither, se considérant comme le meurtrier de Mme Bérard, a pris l'enfant sous sa protection, un peu tard ou assez maladroitement puisqu'il n'a pu le sauver du bagne. Étrange, n'est-ce pas ?

Eh bien, malgré cette accumulation de fables invraisemblables, le drame de MM. Bouvier et Brault se laisse écouter avec un certain intérêt. Quelques rôles sont bien joués, celui de la Linotte par Mme Wilson, celui de Nither par M. Hodin, et deux rôles de bandits subalternes par MM. Herbert et Vavasseur. MM. Ben Tayoux et Singla ont écrit à eux deux trois airs dont le premier, chanté par Mme Wilson, a du caractère et du charme.

Reste le principal acteur chargé du rôle de Jacques Bérard : c'est un débutant, et un vrai, que le théâtre Cluny fera bien d'envoyer à l'école pour y apprendre les éléments de son métier.

L'EXPOSITION THÉATRALE

Le théâtre, qui a si largement contribué à la gloire littéraire de la France, aura sa place au Champ-de-Mars dans la section réservée au ministère de l'instruction publique et des beaux-arts. L'instruction publique ne se manifeste sous les vitrines que par des plans de maisons d'école et des engins matériels de la pédagogie ; de même le théâtre ne se manifestera que par des reproductions de décors empruntées aux diverses époques de l'art et exécutées sous la direction de M. le baron de Watteville, chef de la division des sciences et des lettres.

En attendant l'ouverture officielle de l'Exposition universelle, nous avons été conviés à examiner une série de maquettes réunies dans la galerie des archives à l'Opéra.

Ces maquettes, exécutées à l'échelle de trois centimètres par mètre, sont renfermées chacune dans une boîte d'un mètre de large sur soixante-deux centimètre de hauteur, qui ressemble exactement aux petits théâtres d'enfants, tels qu'on les trouve chez les marchands de jouets. Il y en aura vingt-quatre, dont cinq pour l'ancienne Comédie-Française, et dix-neuf pour l'Opéra, depuis sa fondation.

La série sera complétée par une restitution de l'ancien cirque de la ville d'Orange à l'époque gallo-romaine, et par la reproduction, d'après une miniature du XVI^e siècle, de la mise en scène du *Mystère de Valenciennes*, représenté en 1547.

La maquette du Mystère n'est pas encore complète ;

nous la décrirons plus tard, en accompagnant notre description des explications nécessaires.

L'ancien théâtre de l'hôtel de Bourgogne n'est représenté jusqu'ici que par une seule décoration, celle de *l'Hypocondriaque*, de Rotrou.

En revanche, la petite exposition particulière de dimanche dernier nous offrait l'Opéra dans toute sa splendeur.

Voici d'abord l'ancienne Académie royale de musique, avec les décors de trois opéras de Lulli, *Armide*, *Atys* et *Psyché*. Le décor d'*Armide*, représentant l'incendie du palais magique, est d'une couleur et d'un effet prodigieux ; il égale certainement ce que les plus habiles de nos décorateurs modernes ont fait de mieux en ce genre.

Viennent ensuite, pour le nouvel Opéra, des maquettes de :

Robert le Diable, acte du cloître ;

Le Roi de Lahore, le palais du premier acte, et le désert ;

Le Fandango ;

L'admirable gorge aux loups du *Freyschütz* ;

La Reine de Chypre, décor du Casino, peint par Chéret, et le port de Chypre, au quatrième acte ;

Guillaume Tell, premier acte ;

Hamlet, l'esplanade du château d'Elseneur ;

Les Huguenots, château de Chenonceaux ;

Don Juan, la salle de bal, et le tombeau du commandeur ;

Jeanne d'Arc, la cathédrale ;

Faust, la Kermesse ;

Sylvia, le premier acte, la plus ensoleillée et la plus poétique des forêts.

Ces maquettes, exécutées avec un soin infini et éclairées d'en haut par la lumière naturelle, produisent un effet surprenant. Nous les retrouverons au

Champ-de-Mars, et c'est seulement alors que nous essayerons de les comparer dans l'ordre de leur mérite en même temps que dans la différence des procédés d'exécution.

Notre attention était absorbée dimanche dernier, au détriment peut-être de l'exposition elle-même, par la nouveauté des lieux que nous visitions pour la première fois et par les richesses qu'ils renferment.

Les archives et la bibliothèque de l'Opéra, réorganisées ou, pour dire le vrai mot, organisées pour la première fois en vertu d'un arrêté ministériel de 1866, occupent dans le monument de M. Garnier une partie du troisième étage du bâtiment administratif, du côté de la rue Halévy. Ce troisième étage, additionné de deux entresols, dépasse la hauteur d'un cinquième; et, de cette élévation, on aperçoit encore, au-dessus de sa tête, des faîtages, des murs et des statues qui mesurent bien la hauteur d'une maison ordinaire. Pour arriver là on traverse de longs corridors occupés par les loges du corps de ballet et par des spécialistes de tout genre : cordonniers, couturières, coiffeurs, fourbisseurs d'armes, etc. On passe ensuite par la galerie des armures, où les guerriers de *Robert le Diable*, de *la Juive*, du *Roi de Lahore*, etc., trouvent leur équipement complet.

Au bout de la galerie des armures, s'ouvrent la bibliothèque et les archives, asile du recueillement et de l'étude, qu'habitent ces artistes, doublés chacun d'un bénédictin, qui s'appellent M. Nuitter, l'archiviste; M. Th. de Lajarte, le sous-bibliothécaire, et M. Lacoste, le plus érudit des dessinateurs.

Une grande galerie garnie de vitrines renferme des curiosités d'un haut intérêt et de la nature la plus variée. On y voit, par exemple, des échantillons d'étoffes anciennes, antérieures à l'invention des machines, avec les prix tels que les soumissionnaient les

fournisseurs de l'ancienne Académie royale de musique ; des modèles en bois sur lesquels on estampait les masques des danseurs, avec quelques masques bien conservés, entre autres un masque noir d'arlequin, qui est, à proprement parler, un museau de bête sauvage ; des écrans au centre desquels sont peintes, avec naïveté, quelques scènes jouées par des enfants sur le Théâtre des Petits Comédiens de M. de Beaujolois (emplacement du théâtre actuel du Palais-Royal). D'anciennes parties notées des plus vieux opéras, des autographes de compositeurs, d'artistes célèbres, tels que Mlle Fel et Mlle de Camargo ; des états d'appointements, etc., etc., attirent encore l'attention de l'amateur. Sur les murs s'étalent des affiches devenues aujourd'hui introuvables, et dont la modeste configuration devrait donner à réfléchir aux amours-propres si démesurément exaltés aujourd'hui.

Du reste, nous les avons encore vues dans notre enfance, ces petites affiches moins grandes que nos prospectus, et sur lesquelles les noms des chanteurs étaient inscrits en petits caractères, par ordre d'ancienneté, sans aucune *vedette* ni distinction d'aucun genre. Les artistes de ces temps-là s'appelaient cependant Laïs, Chéron, les deux Nourrit, puis Levasseur, Alexis Dupont, Alizard, Derivis, Dabadie, Mmes Branchu, Maillard, Damoreau, Falcon, Jawureck ; Dorus, etc.

Une seule exception fut faite un jour, et elle peut paraître bizarre. On lit sur l'affiche du 25 décembre 1807 : « Première représentation de *la Vestale*, opéra en trois actes. M. Frédéric Duvernoy *exécutera les solos de cor.* » Suivent les noms des chanteurs et des danseurs en caractères microscopiques. Il faut croire que le public attachait alors plus d'importance qu'aujourd'hui à la musique instrumentale, ou que la réputation de M. Frédéric Duvernoy dépassait de beaucoup ce qui en subsiste aujourd'hui.

La grande galerie des archives communique avec une rotonde remplie de livres et de partitions, et sur les parois de laquelle est exposée la charmante collection des costumes du ballet de *Sylvia*, dessinés et peints par M. Lacoste. La grande aquarelle, représentant le char de *Sylvia*, est une œuvre de haute valeur, que nous retrouverons également à l'Exposition du Champ-de-Mars.

Dans le cabinet de l'archiviste M. Nuitter sont accumulés les documents imprimés, dessinés, gravés, relatifs à l'histoire de l'Opéra et des autres grands théâtres, ainsi que les plans et devis des anciennes salles. On jugera de l'importance d'une pareille collection, patiemment formée par le labeur personnel de M. Nuitter, si l'on se rappelle que l'Opéra, en deux siècles, a successivement habité treize demeures différentes.

Après avoir débuté en mars 1671, dans la salle du Jeu de Paume de la rue Mazarine, il repartit le 15 novembre 1672 pour le Jeu de Paume du Bel-Air, rue de Vaugirard, près le palais du Luxembourg; succéda en 1673 à la troupe de Molière, dans l'ancienne salle du Palais-Royal; se transporta, à la suite de l'incendie de 1761, dans le Salle des Machines aux Tuileries, où il séjourna du 24 janvier 1764 au 26 janvier 1770; revint, à cette dernière date, au Palais-Royal réédifié; en fut de nouveau chassé par l'incendie du 8 juin 1781; donna des représentations provisoires aux Menus-Plaisirs, rue Bergère; inaugura, le 7 octobre 1781, la salle de la Porte-Saint-Martin, bâtie en soixante-dix jours; la quitta pour la salle bâtie sur l'emplacement actuel de la place Louvois par la citoyenne Montansier, où il séjourna du 10 thermidor an II jusqu'au 13 février 1820, c'est-à-dire depuis le jour du supplice de Robespierre jusqu'à l'assassinat du duc de Berry; passa ensuite par la salle Louvois et celle des Italiens, jusqu'à ce qu'il entrât, le 29 août 1821, dans la nouvelle salle de la rue

Le Peletier, incendiéé à son tour en 1873. Que de pérégrinations pour arriver enfin, en passant par la salle Ventadour, au monument grandiose et indestructible que M. Garnier nous a taillé dans la pierre, le fer, le marbre et l'airain !

D LXI

Porte-Saint-Martin. 25 avril 1878.

REPRÉSENTATION DE RETRAITE DE M. PERRIN

La représentation de retraite de M. Perrin, après cinquante-trois ans de service dans les grands théâtres de Paris, a tenu toutes les promesses de son attrayant programme. Il n'y a pas eu une seule défection ; les artistes dont le nom était inscrit sur l'affiche, sans en excepter un seul, ont tenu à honneur d'apporter leur concours au bénéficiaire.

Le spectacle commençait par un amusant vaudeville, *Un mari sans l'être*, joué par les artistes du Palais-Royal.

Après un entr'acte un peu long, tardivement expliqué par un accident de voiture, la Comédie-Française a représenté la comédie de M. Octave Feuillet, intitulée : *Un cas de conscience*, jouée d'une façon remarquable par MM. Febvre et Garraud, et surtout par M^{me} Favart, dont on ne saurait trop louer le talent fin, distingué et de haute compagnie.

M. Got et M^{lle} Reichemberg, dans un fragment du deuxième acte de *l'École des femmes*, ont fait apprécier une fois de plus l'inimitable chef-d'œuvre dans lequel « le bon sens fait parler le génie », comme l'a dit Alfred de Musset.

Le reste de la matinée, jusqu'au deuxième acte des *Cloches de Corneville*, qui l'a joyeusement terminée, et dans lequel Mlle Girard, MM. Max Simon et Luco ont retrouvé les bravos qui les accueillent tous les soirs depuis près d'un an, a été rempli par des intermèdes variés.

Parlons d'abord de Mme Krauss ; la grande cantatrice a dit l'air du *Freyschütz* avec ce style magistral, cette largeur d'accentuation, qui l'ont placée et la maintiennent au premier rang de nos tragédiennes lyriques.

Que d'élégance, de jeunesse et de passion dans la diction de M. Delaunay! Il n'appartient qu'à lui de donner un corps aux visions poétiques d'Alfred de Musset, si peu faites pour l'éclat des lustres ou pour les bruits de la place publique.

Mme Sarah Bernhardt a déclamé une pièce de vers de M. Leconte de Lisle, intitulée *l'Agonie d'un saint*, et M. Mounet-Sully a lu une espèce de légende provençale en prose, *le Curé de Cucugnan*. J'y reviendrai tout à l'heure. N'oublions ni M. Coquelin aîné, avec *la Vision de Claude*, ni M. Coquelin cadet avec *l'Obsession*. M. Dumaine a dit une pièce de Victor Hugo, qui s'appelle : *Chose vue en un jour de printemps*.

A travers ce défilé de morceaux, fort remarquables chacun pris en soi, mais généralement sévères ou lugubres, la note gaie, souriante, consolante, a été donnée tour à tour par Mmes Thérésa, Judic et Jeanne Granier ; je les nomme dans l'ordre où elles ont paru devant le public.

Mme Thérésa, fortement grippée, n'en a pas moins enlevé avec le *brio* qu'on lui connaît une des chansons les plus connues de son ancien répertoire ; le titre n'en est pas précisément attique ; mais ce nez chatouillé jusqu'à reproduire les vibrations métalliques du trombone n'est, après tout, qu'une bouffonnerie sans conséquence, dont on peut rire sans se déshonorer.

N'ai-je pas écrit un jour qu'il y avait quelque chose de Thérésa et de Judic dans la manière cependant si personnelle de M^{lle} Jeanne Granier? Je ne m'en dédis pas, mais décidément le délicieux Petit Duc ne relève que de lui-même. On lui a fait répéter deux fois de suite les trois couplets de son rondeau, et comme le public de la Renaissance les lui redemandera ce soir, on voit à quel surcroît de fatigue sa complaisance envers un vieux camarade a exposé M^{lle} Jeanne Granier.

C'est aussi le sort de M^{me} Judic, qui a chanté deux de ses plus fines chansons vers la fin du concert, juste à temps pour aller continuer aux Variétés l'inépuisable succès de *Niniche*. M^{me} Judic a dit avec autant d'esprit que de grâce les deux chansons : *J'ai pleuré* et *Si c'était moi!* dans laquelle elle est vraiment inimitable.

Le boléro de *la Cruche cassée*, que M^{me} Céline Montaland a dû recommencer comme une grande cantatrice qu'elle est, à sa manière, et les scènes comiques de M. Fusier ont complété cet intermède aussi riche que varié, et auquel nous n'adresserons qu'une critique.

Cette critique, nous l'avions timidement hasardée à propos de la représentation donnée au bénéfice de M. Bouffé; insistons-y, puisqu'on n'en tient pas compte. Imagine-t-on que des spectateurs venus pour témoigner leur sympathie et leur estime à l'un des doyens de nos théâtres, tout en prenant un honnête divertissement, soient, je ne dirai pas réjouis mais simplement satisfaits de subir des tableaux horribles ou navrants, tels que *la Vision de Claude*, *l'Agonie d'un Saint* et *la Chose vue en un jour de printemps?* Ces récits de crime, d'agonie et de mort ont leur place dans les livres, comme les peintures hideuses de Zurbaran dans les musées; il faut les y laisser. La réalité présente est assez triste et suinte trop de sang

pour qu'on ne souhaite pas d'y échapper quelques minutes à l'abri des murailles d'un théâtre. En écoutant les vers de Victor Hugo, dits par M. Dumaine, quel est le spectateur qui n'a pas entrevu le cadavre de la laitière assassinée et découpée par le clerc de notaire et l'étudiant en médecine ?

Il y a plus, *l'Agonie d'un Saint* et *le Curé de Cucugnan* touchent, à des points de vue et avec des procédés fort différents, à ce qu'il y a de plus délicat dans l'homme : les croyances religieuses. Je ne prétends pas que les vers épiques de M. Leconte de Lisle, déclamés par Mme Sarah Bernhardt avec une sorte de furie convulsionnaire, ni que le récit familier du bon compagnon Roumanille, agréablement lu par M. Mounet-Sully, sentent l'hérésie ou soulèvent le scandale; mais, enfin, il me semble que, dans les temps où nous vivons, l'Église se montre assez tolérante avec le théâtre pour que le théâtre, par une convenance respectueuse qui lui ferait honneur, veuille bien, à son tour, s'imposer l'obligation de laisser l'Église tranquille.

D LXII

Chateau-d'Eau.　　　　　　　　　　　26 avril 1878.

Reprise de DIANE DE CHIVRI

Drame en cinq actes, par Frédéric Soulié.

La salle Ventadour s'appelait il y a quarante ans le théâtre de la Renaissance; on y jouait, sous la direction d'un homme d'esprit qui ne connut jamais la veine, l'opéra, l'opéra-comique, la tragédie, le drame, la comédie et même le vaudeville, Anténor Joly, c'était

le nom de ce directeur, ancien rédacteur en chef du *Vert-Vert*, avait réuni une troupe d'acteurs qui s'appelaient Frédérick Lemaître, Alexandre Mauzin, Saint-Firmin, Guyon, Montdidier, Mmes Émilie Guyon, Atala Beauchêne, Albert, Moreau-Sainti, etc. Victor Hugo lui donna *Ruy Blas*, Casimir Delavigne *la Fille du Cid*, Alexandre Dumas *l'Alchimiste*, Frédéric Soulié *Diane de Chivri*, *le Maître d'école*, *le Fils de la Folle*, etc. Rien ne conjura la mauvaise fortune, et la Renaissance-Ventadour dut fermer ses portes après avoir usé plus d'œuvres remarquables et de comédiens hors ligne qu'il n'en faudrait, de notre temps, pour enrichir simultanément deux ou trois théâtres.

Parmi les œuvres émouvantes confiées par Frédéric Soulié aux solitudes de la Renaissance, les sociétaires du Château-d'Eau ont choisi *Diane de Chivri* et ils ont eu raison. Ce drame repose sur une donnée émouvante dont les développements sont habilement combinés pour maintenir et développer l'intérêt jusqu'à la dernière scène.

La scène se passe en Bretagne, en 1832, peu de temps après l'arrestation de Mme la duchesse de Berry et la fin de la guerre civile. Diane de Chivri est une jeune fille admirablement belle, mais aveugle de naissance ; elle a été séduite ou plutôt violée par un misérable qui s'était fait accorder l'hospitalité du château de Kermic en se donnant pour un proscrit politique, pour Léonard Asthon, ancien officier de la garde royale. En apprenant l'attentat dont leur sœur a été la victime, les deux frères de Diane de Chivri vont trouver Léonard Asthon et le soufflettent sans autre explication que celle-ci : « Nous sommes Philippe et Georges de Chivri, les frères de Diane. » Léonard Asthon, qui ne les connaît pas, venge son insulte, l'épée à la main, et il tue l'un après l'autre Philippe et Georges de Chivri. Mais en réfléchissant amèrement

sur les circonstances et les obscurités de cette fatale affaire, Léonard Asthon comprend que la brutale provocation dont il a tiré une si cruelle vengeance devait cacher un terrible mystère ; et c'est de la bouche de Diane qu'il apprend le crime infâme dont il est soupçonné.

La justification publique d'Asthon se fait par Diane elle-même, car la voix du véritable Asthon lui est inconnue. On découvre le vrai coupable qui est tué en duel par Martial, le plus jeune des frères de M^{lle} de Chivri, et Léonard Asthon offre son nom et sa main à la noble jeune fille qui l'avait aimé sans le connaître.

Il n'est pas malaisé, pour qui se reporte à la date de 1838, de reconnaître dans le drame de Frédéric Soulié le fond d'une aventure judiciaire qui passionna vers ce temps-là l'opinion publique. Il s'agissait également de l'honneur d'une jeune fille appartenant à la haute société ; et l'on peut dire que le public ne confirma pas le rigoureux verdict prononcé par le jury contre un jeune et brillant officier. Frédéric Soulié accepta la thèse la plus vraisemblable en même temps que la plus dramatique, celle de l'innocence. Mais il fallait, pour conserver les sympathies du spectateur, que la jeune fille aimée demeurât pure, et que le théâtre lui fût plus favorable que ne l'avait été la réalité de la cour d'assises. Comment pouvait-elle, de bonne foi, commettre une méprise fatale? Rendant son héroïne aveugle, Frédéric Soulié acheva l'œuvre de transformation.

Diane de Chivri parut pour la première fois sur le théâtre de la Renaissance, le 9 février 1839 ; Guyon, Alexandre Mauzin, Hiellard, M^{mes} Albert, Mareuil et Moutin tenaient les principaux rôles. Le drame réussit comme tout réussissait à la Renaissance, grands applaudissements le premier soir ; le lendemain, trois cents francs de recette. Le Château-d'Eau tirera cer-

tainement plus d'argent de la reprise que n'en rapporta jamais la nouveauté.

M. Gravier a été convenable dans le rôle d'Asthon, et une débutante, M*lle* Roussel, a montré de l'intelligence et de la tenue dans le rôle intéressant, mais difficile, de Diane de Chivri. M*me* Daudoird fait très bien le travesti du jeune Martial de Chivri.

Malheureusement, le brave M. Arondel a obtenu, sous les traits du respectable comte de Chivri, un succès de fou rire. Le tableau de la cour d'assises, avec son étrange figuration, n'a pas été moins égayé ; le magistrat assis à la gauche du président était le portrait frappant de l'homme-chien. Tout ceci doit donner à réfléchir aux sociétaires du Château-d'Eau ; la bienveillance générale leur est acquise, mais il faut qu'ils fassent quelque effort pour la conserver. Des réformes intelligentes dans le personnel de la troupe et des choristes sont impérieusement indiquées.

D LXIII

Bouffes-Parisiens. 4 mai 1878.

Reprise de LA TIMBALE D'ARGENT

Opéra-bouffe en trois actes, paroles de MM. A. Jaime
et Jules Noriac, musique de M. Léon Vasseur.

Six ans se sont écoulés depuis la première représentation de *la Timbale d'argent,* qui eut lieu le 6 avril 1872, sept mois avant l'apparition de *la Fille de Madame Angot* sur le théâtre des Folies-Dramatiques. Ainsi, l'année qui succédait à celle que Victor Hugo a qualifiée l'Année terrible, se distingua principalement

par la renaissance de l'opérette ; ce qui prouve, une fois de plus, qu'en France tout finit par des chansons. La chanson de la Timbale a consolé les Parisiens des revers de la patrie et les a doucement conduits jusqu'à l'élection Barodet. Et lorsque le pauvre Rémusat tout court, « candidat républicain », fut honteusement et justement battu par le maître d'école emprunté à la démagogie lyonnaise par la démagogie parisienne, on chanta gaiement par les rues :

> Encore un qui n' l'aura pas,
> La timbale, la timbale !...

C'était une fureur, aujourd'hui bien calmée. Le prodigieux succès de MM. Jaime, Noriac et Vasseur fut sans doute la résultante de causes très complexes ; le contraste entre l'audacieuse crudité du livret et la grâce presque naïve de la musique ne doit pas y avoir nui. Puis il y avait Mme Judic, pour qui la soirée de *la Timbale* eut l'importance d'une révélation, et Mme Peschard, et le bouffe Désiré.

Que reste-t-il de tout cela aujourd'hui ? Le scandale ? Nous n'y pensons plus. L'habitude mène à l'indifférence. D'ailleurs, comme l'intention libertine repose uniquement sur des sous-entendus, on est libre de ne rien sous-entendre et d'accepter *la Timbale d'argent* pour son apparence extérieure, qui est celle d'une idylle rustique ; les acteurs aidant, la chose peut s'arranger ainsi. Cette manière de voir relègue au second plan la pièce de MM. Jaime et Noriac, et la musique de M. Léon Vasseur n'y perd rien, au contraire.

C'est l'avis général que la partitionnette de *la Timbale* a gardé toute sa fraîcheur et qu'il n'en est guère de plus aimable ni de plus avenante dans le répertoire de nos théâtres bouffes. La musique de M. Vasseur est coupée juste pour la scène avec une précision et

une adresse consommées. Et cependant c'était un début. L'intuition chez M. Vasseur remplaçait et simulait l'expérience. Aussi tout porte, les petits morceaux comme les grands, et si je signale en particulier le terzetto du déjeuner du premier acte, le duo de la cloche du troisième, les deux chansons du juge Raab et le joli chœur *Bonsoir Mademoiselle*, ce n'est pas pour faire du tort au reste.

Le rôle de Muller est un des meilleurs de M^{me} Peschard, dont le talent, très supérieur au cadre qui l'emploie, ne se sent à son aise que dans les phrases larges et passionnées. La fougue de son exécution dans la *strette* du premier acte : *Donnez, donnez, donnez encore*, a fait redemander le morceau tout entier.

Du reste, tout le rôle de Muller n'a été qu'une longue ovation pour cette remarquable artiste.

M. Daubray est à mourir de rire sous la *tauque* du juge Raab.

M^{me} Debreux, qui a créé le petit Fichtel, y était plus gaie autrefois.

Le rôle de Malda était familier à M^{me} Théo, qui l'a souvent joué à l'étranger et en province ; elle s'y montre comédienne naturelle et chanteuse très fine, particulièrement dans la scène de « l'enjôlement » qu'on a bissée, et dans le duo final avec Muller, où elle est absolument charmante, tout en gardant la nuance très délicate qui met sur le compte de la jeunesse et de l'amour toutes les audaces d'une scène extrêmement scabreuse. M^{me} Théo a dit, avec le même sentiment d'ingénuité voulue, les vilains couplets du second acte. C'était la meilleure manière de les cacher, et personne n'y a rien perdu, car M^{me} Théo s'est fait applaudir à tout rompre.

DLXIV

Comédie-Française. 7 mai 1878.

Début de M. Silvain dans PHÈDRE et de M. Paul Reney
dans LE TESTAMENT DE CÉSAR GIRODOT

La Comédie-Française ne se préoccupe pas moins que l'Odéon de chercher du secours pour la tragédie qui se meurt et de préparer des héritiers aux successions qui s'ouvriront un jour. Il n'y a pas de soin plus louable que d'assurer dans l'avenir la perpétuité de cette institution sans analogue, à ce que je crois, et à coup sûr sans rivale, qui s'appelle la Comédie-Française. Comme elle compte parmi les gloires de notre pays, nous devons l'aimer d'une sollicitude éclairée, et ne lui pas plus ménager les conseils que les louanges.

C'est pourquoi je lui dirai tout net qu'elle a tort de renverser l'ordre traditionnel de son affiche et d'ouvrir le spectacle par la comédie qui devrait le terminer. La tradition était fondée sur une connaissance très fine du goût et des besoins du spectateur. La vue des aventures tragiques excitant par elle-même une émotion qui va jusqu'à la pitié, la terreur et même l'horreur, il était tout naturel et très logique que le rire, succédant aux larmes, renvoyât chez lui le public consolé, rasséréné et satisfait d'autant.

Aujourd'hui l'on a commencé par la comédie du *Testament de César Girodot* et fini par la tragédie de *Phèdre*. Je n'aperçois pas qu'on puisse justifier ce changement, qui ne date peut-être pas d'aujourd'hui, mais qui ne remonte certainement pas très loin, par de bonnes raisons. Je ne m'arrête pas à l'idée que les

premiers sujets de la tragédie fissent difficulté à commencer le spectacle ; de toutes les mauvaises raisons, celle-là serait la pire. Talma, Monvel, Saint-Prix, Ligier, Beauvallet, M^mes Raucourt, Georges, Paradol, Duchesnois, trouvaient très simple de paraître devant le public à sept heures du soir, et ces illustres artistes comptaient assez sur leur talent pour ne pas avoir à craindre de jouer devant les banquettes. M^lle Rachel, la dernière de nos grandes tragédiennes, suivit l'ordre accoutumé, et ne supposa jamais qu'elle perdît une ligne de son prestige en montrant Phèdre ou Hermione avant *les Fourberies de Scapin* ou *le Médecin malgré lui*.

D'ailleurs, l'expérience de ce soir même prouve que l'arrangement nouveau ne répond ni aux habitudes du public ni à l'intérêt des artistes tragiques. Qu'est-il arrivé en effet ? c'est que la salle, absolument pleine pendant la comédie et les deux premiers actes tragiques, s'est ensuite progressivement dégarnie, au grand détriment des trois derniers actes de *Phèdre*.

La représentation du chef-d'œuvre de Racine a été fort bonne par parties, mais ne laissait pas que de présenter quelques lacunes. J'ai loué naguère la brillante intelligence de M^lle Sarah Bernhardt, s'épuisant à lutter contre un rôle qui dépasse de beaucoup la limite de ses forces physiques ; mais je ne retire rien de mes réserves, qui me paraissent de plus en plus justifiées. Certes, il est difficile de mieux comprendre le rôle et de sentir plus profondément les ardeurs qui dévorent la victime de Vénus ; M^lle Sarah Bernhardt joue supérieurement la scène de la déclaration, qui lui a valu un rappel après la chute du rideau. Elle est encore très bien dans les parties plaintives et mélancoliques du rôle ; mais le manque de force dans le *medium* de sa voix ne le lui laisse le choix qu'entre le murmure et le cri ; de sorte qu'elle arrive à accentuer par des éclats inopportuns des traits qui demanderaient

à être rendus simplement par la profondeur concentrée d'une voix sûre d'être entendue. Par exemple, lorsque la reine, au nom d'Hippolyte prononcé par OEnone, laisse échapper ces mots :

> ... C'est toi qui l'as nommé...

Mlle Sarah Bernhardt crie comme si elle appelait à l'aide, tandis que le mouvement de la scène indique plutôt un sentiment de confusion et de consternation.

Ces remarques ne diminuent en rien le talent très éminent et très apprécié de Mlle Sarah Bernhardt. Mais combien elle était plus complète et plus elle-même dans le rôle d'Aricie, où je l'ai vue vraiment délicieuse ! La prise de possession des premiers rôles tragiques par une actrice dont le véritable emploi est celui des « jeunes princesses » amène forcément une réduction correspondante dans le rôle d'Aricie, qui, de « jeune princesse » devient, avec Mlle Blanche Barretta, une simple « jeune première », et c'est ainsi que le diapason tragique s'abaisse graduellement vers un terre à terre qui nuit à ces chefs-d'œuvre de haut vol.

M. Mounet-Sully m'a beaucoup plus satisfait que de coutume ; il a dit presque tout le rôle d'Hippolyte avec largeur et netteté, et, sans son aversion pour les e muets, qui raccourcit impitoyablement les vers raciniens, je n'aurais qu'à constater sans réticence des progrès évidents.

Mme Thénard remplace dans OEnone la regrettable Mme Guyon, qui avait su porter ce rôle au premier plan. Il m'a semblé que Mme Thénard, en faisant d'OEnone une traîtresse de mélodrame, oubliait le caractère de la nourrice qui donne de funestes conseils par tendresse et non par perversité. Cela peut s'adoucir. La nouvelle OEnone a de la voix, de la diction et de l'intelligence, c'est-à-dire de quoi travailler fructueusement.

J'arrive à M. Silvain, qui débutait par le rôle de Thésée. J'ai souvent parlé de ce jeune acteur, qui, au sortir du Conservatoire, a soutenu pendant deux ans le répertoire de M. Ballande. La vaste scène de la Comédie-Française est très favorable à la haute stature, aux traits caractérisés et à l'organe franchement timbré de M. Silvain. Je ne dirai pas qu'il ait fait des prodiges dans le rôle de Thésée. Je ne connais rien de plus ingrat, pour ne pas dire de plus bizarre, que le personnage de ce dompteur de monstres, qui, après avoir « déshonoré la couche de Pluton », tue les maris qui ne veulent pas laisser enlever leur femme et s'écrie avec conviction :

> D'un perfide tyran j'ai purgé la nature !

Cela dit, il rentre chez lui comme un bon bourgeois et s'étonne de n'y pas trouver les choses parfaitement en ordre. J'estime qu'il ne s'agit pas de briller dans le rôle de Thésée et que c'est beaucoup de n'y pas paraître ridicule. M. Silvain s'en est très bien tiré et a été accueilli avec une faveur marquée.

M. Paul Reney, qui débutait par le rôle de Célestin dans *le Testament de César Girodot*, n'aspire pas aux grands emplois, du moins pour le moment. C'est un tout jeune homme, joli garçon, de bonnes manières et de bonne mine, qui joue naturellement avec une aimable gaîté. On l'avait remarqué au Vaudeville dans un bout du rôle du *Club*, et le voilà en passe d'occuper à la Comédie-Française l'emploi qu'y tient le jeune M. Bouchet, depuis quelque dix ans.

DLXV

Ambigu. 11 mai 1878.

LES ABANDONNÉS

Drame en cinq actes et six tableaux, par M. Louis Davyl.

Le nouveau drame de M. Poupart Davyl, qui se commence et s'achève dans l'intérieur d'un ménage d'ouvriers, rappelle involontairement *l'Assommoir* de M. Émile Zola, et, plus directement encore, le *Pierre Gendron* de MM. Lafontaine et Richard, joué l'année dernière au Gymnase.

Il y a toutefois cette différence entre les deux drames et le roman qu'ils mettent en scène de braves gens, et qu'ils s'adressent aux sentiments honnêtes, tandis que *l'Assommoir* n'est, après tout, qu'une peinture licencieuse des bas-fonds de la société.

Guillaume, le serrurier, et Ursule, la blanchisseuse, deux êtres laborieux et pleins de cœur, vivent ensemble depuis sept ans comme mari et femme. L'un et l'autre sont des « abandonnés », car Ursule n'a jamais connu ni son père ni sa mère ; quant à Guillaume, marié à vingt ans « à une fille jolie et coquette, appelée Nanine, il a été quitté par elle au bout de quelques mois, et n'en a plus jamais entendu parler. Guillaume et Ursule ont eu deux enfants, et cependant il y en a trois dans la maison. Lorsque Guillaume s'est fait aimer d'Ursule, le petit Robert vivait déjà auprès de la belle blanchisseuse qui l'avait élevé. Cependant, jusqu'à ce que Guillaume l'eût séduite, Ursule avait toujours été sage ; le petit Robert n'est pas à elle ; c'est un enfant, encore un abandonné, qu'elle a recueilli pour le soustraire aux mauvais traitements dont il

était accablé chez des nourriciers sans entrailles, comme la petite Cosette chez les Thénardier de Victor Hugo. Tel est, du moins, le récit d'Ursule ; mais, malgré tout, Guillaume est rongé par ce doute qui le désole bien inutilement. Jaloux du passé, à quoi cela lui sert-il ? Il le sait bien, mais le raisonnement est impuissant contre ce genre de souffrances.

Cependant, un matin, Guillaume, en parcourant un journal, y lit le récit d'un assassinat commis à San Francisco contre une Française appelée Nanine Petit. Le voilà donc veuf, et il pourra, en épousant Ursule, donner un nom à ses enfants. M. Louis Davyl qui, je crois, est avocat, est impardonnable de laisser au serrurier Guillaume une pareille espérance, la loi française prohibant la légitimation des enfants adultérins à quelque époque et sous quelque forme que ce soit. Mais, passons.

Le télégramme de San Francisco n'a donné à Guillaume qu'une fausse joie. Nanine n'est pas morte ; seulement elle a tenu à changer de nom et d'état civil, pour recouvrer sa liberté. Elle est revenue en Europe, sous le nom de Mme veuve Perkins, rejoindre un aventurier américain, nommé Morgane, qui est son amant et qui a déjà commis toute sorte de crimes pour elle. Morgane, dont les dehors sont suffisamment brillants pour se faire accueillir dans le monde, y a rencontré lord Clifton, un pair d'Angleterre, possesseur d'une fortune immense, et aussi généreux que riche, dont il a capté la confiance. Lord Clifton, malgré sa haute naissance et son incalculable richesse, est, lui aussi, un « abandonné ». Alors qu'il n'était qu'un simple cadet de famille n'ayant aucun espoir de succéder un jour au titre et aux biens de son frère aîné, il a follement aimé une femme, une Française, dont il a eu un enfant. Puis, après quelques années d'ivresse, alors qu'il avait, comme sans y penser, dévoré jusqu'à son

dernier souverain, la femme a disparu, emmenant l'enfant; il n'a jamais revu ni l'un ni l'autre. Aujourd'hui, pair d'Angleterre et millionnaire, lord Clifton voudrait retrouver son fils et ferait tous les sacrifices pour y parvenir.

Cette confidence, transmise par Morgane à la prétendue veuve Perkins, ouvre à celle-ci tout un horizon. Nanine n'est pas seulement la femme légitime du serrurier Guillaume, elle est aussi l'ancienne maîtresse de lord Clifton. Elle se présente hardiment devant celui-ci et lui dit : « J'ai eu bien des torts, mais je puis « vous rendre votre fils ; à une condition, c'est que « vous m'épouserez. » Lord Clifton proteste d'abord, mais lorsque Nanine lui a juré qu'elle ne veut de lui que son nom et qu'ils vivront séparés, lord Clifton engage sa parole de gentilhomme. Dans huit jours, Nanine lui ramènera son fils et deviendra lady Clifton.

Il s'agit maintenant pour Nanine de retrouver l'enfant qu'elle a jadis abandonné à des mains mercenaires. De recherche en recherche, elle arrive chez la blanchisseuse Ursule ; Robert, l'enfant recueilli et élevé par Ursule, et qu'elle chérit à l'égal de ses autres enfants, Robert est le fils de lord Clifton. Ursule s'étonne que cette étrangère, aux grandes manières et aux vêtements si riches, vienne réclamer, au bout de six ans, l'enfant qu'elle a traité avec tant d'indifférence.

Ni le visage ni la voix de la fausse Mme Perkins ne trahissent la moindre émotion. Ursule hésite d'abord, puis refuse de livrer l'enfant à cette mauvaise mère. Nanine passe alors de la prière à la menace ; elle prétend faire valoir ses droits et emmener sur l'heure ce fils qu'elle ne connaît pas. Les trois petits enfants arrivent en jouant : « — Lequel est-ce ? » demande-t-elle. « — Il est dans le tas », répond la blanchisseuse, « cherchez ! »

Là-dessus Guillaume survient et reconnaît Nanine

qui s'enfuit épouvantée. « — Quelle est donc cette
« femme? » demande Ursule. « — C'est la mienne! »
répond Guillaume. Et Ursule demeure anéantie, moins
devant ses espérances de mariage envolées que devant cette révélation déchirante : « — Robert, l'orphelin
« que j'ai recueilli, que j'ai élevé, que j'aimais comme
« un enfant, Robert est le fils de cette femme, de la
« femme de Guillaume! » La situation est vraiment
neuve et vraiment dramatique.

Guillaume, au contraire, après le premier choc, est
tout au bonheur d'apprendre enfin que ses soupçons
étaient sans fondement, et que Robert n'est pas le fils
d'Ursule. Aussi ne voit-il aucune objection à rendre
l'enfant à sa mère.

Mais Ursule n'y saurait consentir, elle ne veut pas
laisser Robert à cette méchante femme qui ne peut
avoir que de mauvais desseins ; elle va jusqu'à s'accuser elle-même afin d'avoir le droit de garder son enfant. Mais Guillaume, cette fois, ne se laisse pas prendre :
« — Allons, Ursule » lui dit-il, « tu viens de mentir au« jourd'hui pour la première fois! » Mais, après tout, le
brave Guillaume ne saurait tenir contre le désespoir
d'Ursule : « — Tu veux le garder? » dit-il, « soit! ils
« sont tous à nous, si nous voulons! puisqu'il n'y a
« pas de bâtardise hors mariage! » Au lieu de tenir ce
singulier raisonnement, Guillaume aurait pu se dire, si
M. Louis Davyl l'avait mieux instruit des lois de son
pays, que l'enfant de la femme mariée appartenant
au mari, Mme Guillaume veuve Perkins n'avait aucun
droit sur Robert.

Cependant Ursule, voulant soustraire Robert à des
dangers qu'elle prévoit, supplie lord Clifton, qui porte
beaucoup d'intérêt à son serrurier parce que Guillaume
lui a sauvé la vie, d'emmener le petit Robert en Angleterre. Lord Clifton y consent, et promet de traiter
l'enfant comme son propre fils, qu'il va revoir enfin.

A partir de ce moment la pièce s'achève et se dénoue en vulgaire mélodrame. Morgane enlève le petit Robert, mais lorsqu'il apprend que Nanine, qu'il adore, ne s'est servie de lui que comme un instrument et qu'elle va sérieusement épouser lord Clifton, il la poignarde. Lord Clifton retrouve son fils sans condition, et Guillaume épousera Ursule dont les peines sont finies.

Le drame de M. Louis Davyl a de grands défauts et de grandes qualités. Les défauts sont de ceux qui se corrigent par la réflexion et le travail; les qualités, au contraire, sont de don naturel et attestent une personnalité très sympathique et très saillante. La sensibilité de M. Louis Davyl se manifeste par une abondance quelquefois verbeuse et redondante, mais qui trouve le chemin du cœur. Après tout, la seule objection sérieuse que soulève la conception de son drame, est celle-ci : pourquoi Nanine Petit, en abandonnant lord Clifton, lui a-t-elle emporté son enfant? Ce n'était pas par tendresse maternelle, puisqu'elle l'a abandonné tout de suite à des étrangers. Alors, n'était-il pas plus simple de le laisser à lord Clifton, auprès de qui son avenir était assuré, que de l'emmener pour le lâcher comme un bagage encombrant à la première station de sa vie d'aventures?

Les Abandonnés sont écrits dans une langue familière, incorrecte et brutale, qui convient, d'ailleurs, aux personnages populaires d'Ursule et de Guillaume, et dont l'auteur a tiré des effets souvent puissants, qui le paraîtraient plus encore s'ils étaient mesurés avec quelque sobriété. Le troisième et le quatrième actes, dont le point culminant est la scène capitale entre les deux mères, ont déterminé un grand succès de larmes; et le nom de M. Louis Davyl a été proclamé au milieu d'unanimes applaudissements.

Mme Periga, chargée du rôle d'Ursule, a plus d'énergie

et de conviction que de sensibilité vraie ; elle a eu cependant de bons moments, et on l'a rappelée deux ou trois fois. M. Paul Deshayes est excellent sous les traits du serrurier Guillaume, dans lequel il a réalisé le type intéressant et cordialement sympathique de l'ouvrier honnête et laborieux, qui ne demande qu'au travail et à l'épargne la modeste aisance de son intérieur.

M. Stuart rend avec une distinction naturelle le personnage de lord Clifton, l'Anglais philanthrope et ami de la France, dont nous connaissons le modèle achevé dans la personne de sir Richard Wallace.

Le rôle horriblement odieux et par conséquent horriblement difficile de Nanine Perkins, de qui la scélératesse se dérobe constamment sous des dehors décents et contenus, a été compris et rendu par Mme Marie Laure avec beaucoup de soin et d'intelligence.

M. Gobin a fort amusé le public dans le personnage épisodique d'un compagnon serrurier qui cabotine à la banlieue et qui mêle à sa vie privée des lambeaux de mélodrame et des imitations d'acteurs.

MM. Laray, Courtès et Mlle Angèle Moreau complètent un excellent ensemble.

DLXVI

CHATEAU-D'EAU. 14 mai 1878.

POPULUS

Drame en huit tableaux, dont un prologue, par MM. Ulric de Fonvielle, Charles Hubert et Christian de Trogoff.

L'épouvantable événement qui s'est accompli ce soir, à quelques pas du théâtre du Château-d'Eau et

peu d'instants avant que le rideau ne se levât, aurait dû reléguer au second plan, dans les préoccupations du public, le drame de MM. de Fonvielle, Hubert et de Trogoff. Cependant, les spectateurs n'ont pas tardé à mettre de l'ordre dans leurs émotions; ils réservaient pour les entr'actes les commentaires et les exclamations douloureuses sur l'explosion de la rue Béranger, et ils se reprenaient ensuite à courir les aventures avec Ludovic Ferrand, dit Populus. Est-ce que les Parisiens manqueraient de sensibilité? Mon Dieu, non; mais ils sont un peu blasés, grâce aux amis de M. Populus, sur les plus affreux désastres. Ils en ont tant vu! Et ils prennent aisément leur parti de ce qui arrive. S'ils avaient pu librement aborder le théâtre de la catastrophe, je crois bien que la salle du Château-d'Eau se serait absolument vidée; mais comme on ne circulait pas aux abords de la rue du Temple, ils sont restés tranquillement assis, qui dans sa loge, qui dans son fauteuil, peut-être avec un peu plus de sérieux qu'à l'ordinaire et moins enclins à « empoigner » la pièce. On a fini par rire cependant — rire à côté de ces maisons écroulées et de ces monceaux de cadavres! — d'une naïveté fort amusante.

La jeune première déclame au milieu d'un danger pressant. — « Venez donc! » s'écrie son interlocuteur qui veut la mettre à l'abri : « Vous direz aussi bien « tout cela dans la grotte! »

Le sujet de *Populus* est emprunté de droite et de gauche au répertoire des mélodrames classiques.

L'action s'ouvre en 1791. Le comte de Mérange, qui est un coquin, profite des troubles révolutionnaires pour mettre le feu au château du marquis de Villabreuse et pour assassiner le marquis et la marquise à l'aide d'une troupe de brigands, déguisés en terroristes. Ces crimes ont pour but de faire passer la fortune des Villabreuse sur la tête de leur nièce, Jeanne

de Kernec, que Mérange a séduite et épousée secrètement.

Mais la petite Louise de Villabreuse, que Mérange croit ensevelie dans les flammes avec les cadavres de ses parents, est sauvée par l'intendant du comte, M. Ferrand, surnommé Populus.

Quant à Jeanne de Kernec, à la vue de ce carnage et en reconnaissant son mari dans le chef des assassins et des incendiaires, elle devient folle. Tel est le prologue.

Vingt-trois ans se sont écoulés. Mlle de Villabreuse a grandi sous la tutelle de Populus le père, et naturellement elle va épouser Populus le fils, qu'elle adore. Ceci se passe au milieu des populations de l'Isère, soulevées contre le gouvernement de la Restauration. Le marquis de Villabreuse, qui n'est pas mort, à preuve qu'il est devenu lieutenant général, est fait prisonnier par les insurgés ; Ludovic Populus le délivre. Le jeune républicain devait bien ce léger service à son futur beau-père. Pour l'en récompenser, le marquis lui refuse net la main de sa fille qu'il réserve à M. de Mérange, c'est-à-dire à l'assassin de Mme de Villabreuse. Louise se résigne pour sauver la vie de Ludovic, qui vient d'être condamné à mort par une cour martiale. Elle épouse Mérange. Mais le soir même de la noce, Jeanne de Kernec, ayant recouvré la raison, se dresse entre Mérange et sa seconde femme. Assassin, incendiaire et bigame par-dessus le marché, Mérange finit par se battre en duel avec Ludovic Populus ; au moment décisif, il aperçoit la figure pâle de Jeanne de Kernec, et, dans son trouble, il se laisse embrocher comme un simple poulet. Ce dénouement est tout simplement renouvelé de *Madame de Lérins,* un drame de MM. d'Ennery et Louis Davyl, joué il y a trois ans au Théâtre-Historique. Le marquis se laisse attendrir ; il accorde à Populus la main de Louise de Villabreuse. Ainsi se

réalise une fois de plus le théorème formulé par George Sand : que la récompense des bons ouvriers menuisiers, quand ils ont été bons républicains dans leur jeunesse, c'est d'épouser la fille d'un pair de France.

Il y a des parties intéressantes dans cette grosse machine, qui ne se distingue des produits similaires que par une profusion de phrases sonores et mal écrites sur la République, la fraternité et la solidarité. L'intention n'en est, d'ailleurs, pas méchante, si nous nous en tenons au mariage de Populus avec la fille du marquis de Villabreuse, ce qui, dans la pensée des auteurs, symbolise la formation de la société moderne par la fusion des castes. Il n'en reste pas moins démontré par le prologue que les abominations de la Terreur sont l'ouvrage des aristocrates, et par une tirade de Ludovic au deuxième tableau que ce sont les réactionnaires qui ont fait monter les républicains sur les échafauds de la Révolution.

Ces aperçus nouveaux se complètent par une érudition absolument fantastique. Par exemple, on n'apprendra pas sans étonnement que l'incendie du château de Villabreuse eut lieu dans la nuit du 12 messidor 1792 : phénomène d'autant plus extraordinaire que le calendrier républicain n'ayant été décrété par la Convention que le 5 octobre 1793, le premier mois de messidor connu jusqu'ici correspondait au mois d'août 1794. C'est par une vision du même genre que les auteurs intitulent leur deuxième tableau, qui se passe en 1815 : « les républicains de l'Isère ».

Avant le drame du Château-d'Eau, on croyait savoir que les insurrections de l'Isère en 1815 et 1816, se proposaient de rétablir l'Empire avec Napoléon II ; les auteurs de *Populus* ont changé tout cela, et voilà comment l'histoire de France est enseignée au peuple par les Loriquets républicains.

N'attachons pas plus d'importance qu'il ne convient à ces joyeusetés : le patriotisme excuse tout.

Le drame de MM. de Fonvielle, Hubert et de Trogoff (deux noms d'aristos sur trois auteurs) a été bien accueilli, et doit surtout son succès à une interprétation remarquable. A côté de MM. Gravier, Péricaud, Dalmy, et de M^{lle} Louise Magnier, qu'on est habitué à citer en tête de la troupe, les sociétaires du Château-d'Eau nous ont montré deux actrices nouvelles qui ont réussi toutes deux. L'élément féminin avait été jusqu'ici le côté faible du Château-d'Eau. M^{me} Sarah Rambert, qui remplissait le rôle de Louise, a de la diction et de la tenue ; mais le grand succès a été pour M^{me} Maria Vloor, qui arrive du théâtre Beaumarchais, et qui a joué avec une vérité très dramatique la scène dans laquelle Jeanne de Kernec recouvre la raison.

Il y a dans *Populus* deux décors nouveaux fort bien peints, surtout les ruines du sixième tableau, très pittoresquement agencées.

D LXVII

Odéon (Second Théatre-Français). 15 mai 1878.

Reprise des DANICHEFF

Comédie en quatre actes, par M. Pierre Newsky.

La reprise des *Danicheff* a été accueillie avec plaisir par le public de l'Odéon. La pièce est charmante et gagne à se laisser entendre de nouveau, grâce à un dialogue souvent étincelant, toujours expressif et nerveux.

De toutes les objections soulevées contre la donnée des *Danicheff* dans leur nouveauté, il n'en subsiste qu'une seule chez une portion du public. On admire

la chaste retenue du cocher Osip, qui respecte dans sa femme Anna la fiancée de son maître, le comte Vladimir; mais on s'en étonne et l'on en sourit presque, en se demandant : Est-ce possible?

Si je m'arrête à cette sorte de critique, c'est que j'y vois un cas particulier du scepticisme qui sévit sur le public parisien et qui rend le drame de plus en plus difficile. On n'accepte plus qu'avec une incrédulité croissante toute idée de dévouement et de sacrifice.

Un fils qui s'immole pour sa mère, un amoureux qui impose silence à sa passion semblent des êtres bizarres, hors nature et presque ridicules. Si quelque classique attardé se hasardait à faire représenter une tragédie dont le héros serait Curtius, il ne manquerait pas de gens pour se récrier contre l'invraisemblance du sujet. Un chevalier romain qui se jette tout armé dans un gouffre pour sauver sa patrie, qui est-ce qui peut admettre cela? Qui est-ce qui se jetterait dans un gouffre pour sauver sa patrie? Certes, ce ne serait pas moi, ni vous non plus, n'est-ce pas? D'ailleurs, existe-t-il des gouffres? Y a-t-il même une patrie? Car enfin voilà où nous mènent ces négations à outrance qui semblent réduire la nature humaine aux sordides et infécondes réalités de l'égoïsme. S'il fallait prendre au pied de la lettre ce qui se dit dans une salle de spectacle pendant la représentation d'un drame, on en arriverait à croire que nous ne sommes qu'un ramassis d'êtres sans cœur et sans entrailles, uniquement voués au culte du bien-être et du plus ignoble « chacun pour soi ». Heureusement, on ne doit voir dans ces protestations contre le désintéressement et l'abnégation chevaleresque qui caractérisent les natures d'élite qu'une sorte de manie, un dilettantisme de corruption apparente, propres aux timides qui craignent de passer pour des « gobeurs » et qui tiennent avant tout à se donner pour des hommes forts aux yeux de la galerie.

En admettant même que le dévoûment poussé jusqu'à l'héroïsme fût encore plus rare qu'on n'aimerait à le supposer, il faudrait cependant reconnaître que de pareilles exceptions appartiennent de droit à l'auteur dramatique. Où seraient la tragédie si le chevalier Curtius n'aimait sa patrie, et le drame si Hamlet n'aimait pas son père, si Hernani n'aimait pas l'honneur au point de le préférer à doña Sol?

Pour en revenir au cocher Osip, sa vertu paraîtra moins révoltante à nos irrésistibles Lovelaces qu'elle fait sourire, s'ils veulent bien remarquer qu'Osip agit ainsi, non pour s'imposer une pénitence, mais pour payer une dette de reconnaissance envers le jeune comte Danicheff. D'ailleurs, je le reconnais, Osip est une espèce de sauvage qui, vivant dans la solitude, n'a nul souci de l'opinion des gens « chic », et qui obéit à deux mobiles que n'arrête jamais la crainte du ridicule : sa foi religieuse et le sentiment du devoir.

M. Régnier est fort bien dans ce rôle un peu mystique, qu'il interprète avec largeur et simplicité. A côté de lui, Mme Hélène Petit est touchante au possible sous les traits d'Anna Ivanowna.

Il m'a semblé que Mme Élisa Picard, qui rentrait par le rôle de la comtesse Danicheff, disait un peu bas et ne jouait pas assez. Peut-être était-elle souffrante.

MM. Porel, Dalis, Montbars, Valbel, Mmes Antonine, Gravier, Crosnier, et Masson ont retrouvé leur succès habituel dans les rôles qu'ils ont créés.

. Quant à M. Marais, si remarquable dans le rôle de Vladimir, ses progrès sont des plus remarquables, car, sans rien perdre de la chaleur communicative et passionnée qui caractérise son talent, il sait aujourd'hui maîtriser sa diction, à qui l'on reprochait naguère d'être un peu précipitée. Il a été rappelé par la salle entière après le troisième acte.

DLXVIII

Gaité. 18 mai 1878.

LE CHAT BOTTÉ

Féerie en trois actes et vingt-quatre tableaux,
par MM. Étienne Tréfeu et Ernest Blum.

L'apparition du *Chat botté* sur la scène de la Gaîté, redevenue théâtre de féerie, m'a fait relire le conte de Perrault. Il n'y faut pas beaucoup de temps. *Le Chat botté* n'a pas plus de deux cents lignes, la longueur moyenne d'une chronique du *Figaro*. Le joli conte! Que d'audace dans sa simplicité! Que de malice dans son apparente bonhomie! Avec quel air de sainte nitouche il enseigne aux enfants que la ruse et le savoir-faire conduisent à la fortune, et qu'il n'est rien de tel pour réussir que de conquérir la faveur des rois en les trompant subtilement!

Qu'est-ce après tout que ce Chat botté, à qui Charles Perrault ne donne pas d'autre nom que Maître Chat, sinon un Mascarille qui, plus retors que celui de Molière, nourrit son maître avec de subtiles escroqueries, l'affuble d'un marquisat imaginaire et le marie finalement à la fille d'un roi?

Les procédés extérieurs appartiennent à la féerie; au fond du conte il y a la vie réelle, et les petits enfants qui lisent le *Chat botté* apprennent, sans s'en apercevoir, que l'industrie tient lieu de naissance, de mérite et de vertu.

On a recherché l'origine des contes de Perrault; il en est qui remontent à la plus haute antiquité du monde. Je m'en rapporte aux savants qui ont travaillé là-dessus. Par exemple, j'ai sur le cœur les prodi-

gieuses assertions d'un érudit, fort étonnant lui-même, M. G. d'Orcet, qui a découvert que le Chat botté est représenté dans la Bible par Putiphar, le ministre de Pharaon, et dans les légendes grecques par le bouillant Achille aux pieds légers. M. d'Orcet affirme sérieusement que le nom de Carabas est chypriote et veut dire chat botté. Achille ne serait que la traduction scandinave de Carabas, à preuve qu'Achille est le même mot que *Egil puss,* c'est-à-dire « chat agile ».

Laissons ces solennelles folies et arrivons à la féerie de MM. Étienne Tréfeu et Ernest Blum.

Le Chat botté de la Gaîté commence comme le conte de Perrault, et ce qu'il y a de meilleur dans la pièce c'est précisément le commencement. Le premier acte, qui peut compter pour une pièce entière, car il dure deux heures montre en main, est amusant d'un bout à l'autre.

Le Chat de MM. Tréfeu et Blum n'est pas d'origine féline. C'est un rustre appelé Petitpotabeurre, qui a poussé la gourmandise jusqu'à lamper la crème que la crédulité des villageois destinait aux lutins familiers. Petitpotabeurre est un esprit fort qui ne croyait pas aux lutins, et les lutins se vengent en le métamorphosant en chat, juste punition de son goût immodéré pour les chatteries. Cependant, le chat malgré lui recouvrera sa forme naturelle s'il accomplit une belle action ; c'est donc pour se racheter à force d'esprit et de dévouement que le chat Petitpotabeurre entreprend de réparer envers son maître Éloi les injustices du sort.

Nous assistons au défilé des monarques étranges non moins qu'étrangers qui sollicitent la main de la jolie Églantine, la fille du roi Balabreloque V. Éloi, présenté par le Chat sous le nom de marquis de Carabas, l'emporte dès le premier coup d'œil dans le cœur d'Églantine sur les têtes couronnées. Ce que voyant l'Ogre, qui est le plus puissant des prétendants royaux,

enlève Églantine et l'emporte dans le royaume des Mines, dont il est le souverain absolu.

A partir de l'enlèvement, nous perdons de vue le conte de Perrault, pour ne le retrouver qu'aux approches du dénoûment, et c'est grand dommage. La guerre est déclarée entre Balabreloque et l'Ogre, qui demeure vainqueur, jusqu'au moment où il est assez bête pour se changer en souris et pour se laisser croquer par maître Chat. Éloi épouse alors Églantine, et le Chat redevient le paysan Petitpotabeurre, comme devant.

Je ne suis pas si exigeant que de chercher à travers les vingt-quatre tableaux du *Chat botté* une pièce régulière. Le premier acte, je le répète, est très amusant, c'est-à-dire très clair et très gai ; le second tire son agrément des trucs et des changements à vue, et le dernier est plus faible de toutes les manières. Il est juste de constater qu'on a coupé plusieurs tableaux pour finir avant l'aube, et que la suppression porte justement sur des scènes qui tenaient à l'action. Il m'apparaît d'ailleurs, qu'à un moment donné, les auteurs ont posé la plume et s'en sont rapportés à l'imagination du machiniste, du décorateur et du maître de ballets.

Ceux-ci ont exécuté des choses de valeur assez inégale, mais dont quelques-unes sont extraordinairement réussies.

Citons d'abord deux ballets très étendus, qui mettent en scène une figuration énorme et une inimaginable diversité de costumes. L'illumination vivante qui termine le premier acte est aussi ingénieuse qu'originale. Le ballet du second acte devrait s'appeler le ballet de l'Exposition universelle ; les divers peuples y sont représentés avec leurs costumes, leurs bannières et leurs couleurs, et caractérisés par leurs danses nationales. Le finale, où se mêlent, comme dans un tourbillon, toutes les couleurs de l'arc-en-ciel, est d'un entrain vertigineux et endiablé.

Plusieurs trucs ont un grand succès, et le méritent; je citerai seulement la tête coupée de l'ogre et sa réapparition simultanée sur huit ou dix points du théâtre; puis encore le défilé du troupeau de moutons; ce troupeau est en toile peinte, mais les moutons remuent les pattes et la queue, et ils soulèvent à leur passage une poussière fine qui les enveloppe comme un nuage doré.

Les costumes, vraiment innombrables, ont été dessinés par Grévin, le roi de la fantaisie. Il faut louer sans réserve les bataillons de l'armée du roi des Mines, représentant chacun un métal; il y a le bataillon d'or, le bataillon d'argent, le bataillon de fer, le bataillon de cuivre, le bataillon d'anthracite, le bataillon de minium, etc., etc. La mêlée générale de ces diverses tonalités, miroitant sous les ondes ruisselantes de la lumière électrique, est littéralement éblouissante.

C'est la troupe des Variétés qui joue *le Chat botté*. Grivot qui fait le chat, Mme Gabrielle Gauthier, qui porte à ravir les élégants travestis du marquis de Carabas, MM. Dailly, Guyon, Germain, Mme Berthe Legrand, font assaut de verve lorsque la manœuvre des décors et des trucs leur laisse quelques instants de répit. On leur fait répéter une folle sérénade d'*Estudiantina* espagnole. Mlle Lynnès, qui représente Églantine, est fort jolie; elle a le filet de voix d'une petite souris blanche. MM. Daniel Bac et Laurent manquent absolument de gaîté dans deux rôles qu'il conviendra de réduire à leur plus simple expression.

Somme toute, *le Chat botté* est un magnifique spectacle qu'on peut se contenter de regarder, et qui, par conséquent, permet aux étrangers, venus pour l'Exposition, de s'y plaire sans avoir besoin de se faire traduire le texte par un interprète.

Par exemple, il est urgent de donner au marquis

de Carabas un équipage plus convenable ; la chaise à porteurs dans laquelle il a fait son entrée à la Cour est sordidement délabrée et forme un contraste choquant avec les magnificences qui l'entourent.

DLXIX

Théatre Cluny. 22 mai 1878.

CHANÇARD

Noce-vaudeville en quatre actes, par M. Paul Burani.

M. Paul Burani est un jeune auteur dont les premières productions ont réussi d'emblée. *Le Coucou* a dépassé cent représentations au théâtre de l'Athénée, et *le Cabinet Piperlin*, qui a succédé au *Coucou*, paraît devoir fournir une carrière aussi longue que son aîné. M. Paul Burani est donc un homme heureux, ce qu'on appelle un *chançard*. Peut-être pensait-il à sa veine constante lorsqu'il écrivait ce mot familier en tête de son troisième manuscrit. Or, admirez les coups du sort : *Chançard* est tombé tout à plat. Que M. Paul Burani s'en console : il faut faire, de temps à autre, un sacrifice à la fortune contraire. La vie de l'auteur dramatique est tissue de fil noir et blanc ; les chutes tiennent autant de place que les succès dans l'œuvre des plus célèbres. Les revers ne deviennent des désastres que si l'auteur ne sait pas profiter de l'enseignement qu'ils renferment toujours.

Or, il me semble que l'accueil sévère fait à ce pauvre *Chançard*, qui se croyait si sûr de lui, s'explique facilement. La pièce du théâtre Cluny n'est pas moins de bonne humeur que les autres pièces de

M. Paul Burani et contient presque autant de mots drôles. Mais le sujet en est obscur, et il est obscur parce que l'auteur en a retardé tant qu'il a pu l'explication, pressentant qu'elle ne plairait pas au public. Les sujets précédemment traités par M. Burani étaient un peu lestes, mais dans une mesure qui les faisait passer. La donnée du *Chançard* est extrêmement scabreuse et de plus inacceptable, parce qu'elle est antipathique.

Deux filles de la campagne ont été séduites ou plutôt violées par des lanciers de passage dans un village, dans des conditions qui ne leur permettent pas de connaître les coupables. Elles les épousent à la fin, mais il y a eu échange involontaire, de sorte que Athénaïs, séduite par le lancier Chançard, devient la femme de Guillaume; tandis qu'Estelle, séduite par Guillaume, devient la femme de Chançard; et, par une troisième combinaison qui termine la pièce en ce sens qu'elle l'achève, on découvre que les deux maris sont les deux frères.

Il n'y a pas de plaisanterie au gros sel ni même d'esprit qui puisse déguiser la vilenie, et, si je ne voulais éviter les gros mots, je dirais l'horreur de pareilles aventures. Le public a déserté d'acte en acte, et ce qui en restait, au dernier tableau, a manifesté sa désapprobation d'une manière significative.

MM. Ben-Tayoux, Robert Planquette, Léon Vasseur, Louis Goudesone et Charles Pourny avaient écrit sept rondes ou chansons nouvelles pour accompagner le vaudeville de M. Burani; leur musique ne l'a pas sauvé, au contraire. En entendant chanter les pauvres demoiselles du théâtre Cluny, parmi lesquelles M^lle Mécéna Marié, qui débutait, les spectateurs ont été pris d'un fou rire qui nous rappelait les belles soirées du défunt théâtre Taitbout. Les acteurs, de leur côté, ne sont pas demeurés en reste, ils se sont

montrés détestables, à l'exception de M. Herbert, un comique naïf et fin, qui sait défendre un mauvais rôle.

D LXX

Porte-Saint-Martin. 1ᵉʳ juin 1878.

Reprise du TOUR DU MONDE EN 80 JOURS

Drame en cinq actes et quinze tableaux,
par MM. Adolphe d'Ennery et Jules Verne.

Non seulement *le Tour du Monde* était la meilleure reprise à laquelle pût songer le théâtre de la Porte-Saint-Martin pendant l'Exposition universelle, mais on peut considérer *le Tour du Monde* comme étant une véritable pièce d'exposition, faite pour amuser et intéresser les étrangers des cinq parties du monde, non compris les terres australes, qui manquent d'habitants. Que voyons-nous défiler dans *le Tour du Monde* ? Beaucoup d'Anglais, quelques Américains, des Égyptiens, des Hindous, des Malais, des Indiens Pawnies ; un seul Français, le domestique Passepartout, est chargé de donner, dans ce milieu exotique, la note parisienne. *Le Tour du Monde* a fait son tour de France, on l'a joué de Dunkerque à Port-Vendres et de Brest à Marseille en passant par Clermont-Ferrand. A Clermont-Ferrand, où l'on refusait du monde en novembre dernier, je l'ai vu représenter avec une mise en scène assez réduite ; il y avait bien un éléphant vivant, mais le corps de ballet se composait de deux danseuses qui, à elles deux, représentaient à peine l'épaisseur d'un manche raisonnable. Eh bien ! les lazzis du Parisien Passepartout avaient seuls le privilège de porter

sur le robuste tempérament des enfants de l'Auvergne. Archibald Corsican, Phileas Fog et le chef des Brahmanes laissaient l'auditoire un peu froid.

À Paris, au contraire, transformé en caravansérail, les voyageurs de tout accent et de toute nuance font un accueil enthousiaste aux personnages cosmopolites mis à la scène par MM. d'Ennery et Jules Verne. Ce remue-ménage continuel, cette locomotion à outrance, le sifflement des machines, le mugissement des paquebots, le trimballement des colis, forment une musique caressante pour l'oreille du touriste. Il lui semble qu'il voyage encore dans sa stalle, et j'en ai vu qui cherchaient machinalement leur trousseau de clefs dans leur poche, imaginant qu'ils allaient passer à la douane en sortant du théâtre.

Exposition à part, *le Tour du Monde en 80 jours* reste ce que nous l'avons toujours connu, une pièce amusante d'un bout à l'autre, sympathique au possible, et qui touche çà et là aux émotions sincères du drame véritable. À travers cet inépuisable kaléidoscope, avec ses costumes bariolés et ses décors de feu ou de neige, se détachent, comme d'un roman de Cooper, les deux tableaux des Montagnes Rocheuses, pour lesquels M. d'Ennery a trouvé une situation grande et belle, digne de ses meilleurs ouvrages ; je veux parler de la scène où Philéas Fog cherche à se faire tuer d'un coup de revolver par le chef des Peaux-Rouges, afin d'appeler, aux dépens de sa vie, les troupes américaines qui sauveront Aouda et Neméa.

Le Tour du Monde a été remonté avec le plus grand soin. Les costumes, tout battant neufs, resplendissent dans le ballet de la fête malaise, avec un scintillement inquiétant pour les délicats qui craignent l'ophthalmie.

L'interprétation réunit, comme à l'origine, MM. Dumaine, Lacressonnière, Vannoy, Alexandre, qui forment

un ensemble excellent; M^{lle} Marie Laure remplace M^{lle} Angèle Moreau.

On a applaudi dans le ballet M^{mes} Dorina Mérante, Cora Adriana et Mariquita. L'éléphant est celui que vous avez connu ; il a un peu grandi.

La grande attraction de cette reprise, pour les Parisiens, c'était le nouveau tableau de la forêt de Samarang avec ses cinq lions en liberté. Les lecteurs du *Figaro* ont appris, de la plume même de M. d'Ennery, l'histoire de cette tribu de fauves, histoire aussi émouvante qu'invraisemblable, Dieu me garde de soupçonner une seule minute le spirituel d'Ennery d'avoir abusé de notre candeur ; je remarque seulement qu'il avait placé dans l'Afrique centrale les exploits du chasseur nègre Macomo, tandis que l'affiche annonce des lions de l'Hindoustan. Mais qu'importe ! les lions sont vivants, si vivants même qu'ils ont mis leur premier dompteur hors de combat, et qu'il a fallu le remplacer par un autre nègre de la plus belle venue, qui, pour ses débuts, a attrapé, aux dernières répétitions, une assez jolie morsure à la main droite. Les exercices de Macomo II et de ses lions consistent dans une incessante poursuite ; Macomo II chasse les lions devant lui à coups de cravache comme un troupeau de vils chacals et les fait à la fin rentrer dans la coulisse à coups de revolver. C'est un spectacle terrifiant et plus terrifiant qu'agréable, s'il faut que j'en dise mon sentiment privé. Quelque chose se réveillait en moi pendant que le dompteur pourchassait ces redoutables carnassiers qui ne feraient de lui qu'une bouchée, et je prenais involontairement parti contre l'homme pour les grands fauves inutilement fouaillés et humiliés. Le décor de la forêt, qui cache artistement les barreaux de la cage, est d'ailleurs très ingénieux, et mérite d'être vu, MM. Chéret et Robecchi l'ont signé : c'est tout dire.

D LXXI

Nouveautés. 12 juin 1878.

COCO

Vaudeville en cinq actes, par MM. Clairville, Delacour et Grangé.

L'ouverture du théâtre des Nouvautés s'est faite hier mercredi 12 juin, devant une assemblée aussi nombreuse que choisie, à qui ces sortes d'inaugurations offrent la saveur d'un régal d'autant plus cher qu'il est plus rare. Il était visible, d'ailleurs, que cette réunion d'élite nourrissait les sentiments d'une bienveillance particulière et méritée envers E. Brasseur, le fondateur des Nouveautés; c'était donc avec une sorte de parti pris amical qu'elle allait juger la salle, la pièce et la troupe. Je ne vois pas de bonne raison pour me soustraire à cette atmosphère d'indulgence contagieuse et pour venir faire ici le trouble-fête. Donc, tout a réussi.

La salle est charmante, riche, gaie, lumineuse, relativement spacieuse; on y est commodément assis et les dégagements en sont supérieurement entendus. J'y ai remarqué cependant deux défauts, dont l'un est difficilement réparable et présente cette singularité qu'il tient à l'une des qualités du plan. Le parterre du théâtre des Nouveautés est au rez-de-chaussée, et par conséquent le public n'a que peu de marches à franchir pour arriver aux premières loges. Rien de plus commode ni de plus pratique. Le rez-de-chaussée comprend aussi un vestibule couvert et un vaste foyer, auxquels l'architecte a voulu maintenir une élévation convenable; mais il en résulte que le plafond de ces

pièces coupe les couloirs des premières dans leur moitié inférieure à la manière d'une soupente, combinaison aussi désagréable pour la vue qu'incommode pour le promeneur obligé de se baisser pour prendre le frais. Une autre critique porte sur l'aménagement des premières loges : l'architecte, voulant assurer une profondeur suffisante aux loges de côté, leur a donné un avancement de plus d'un mètre sur l'alignement des loges de face, et intercepte à celles-ci la vue des parties latérales du théâtre. Ici le remède est tout indiqué : il suffit de couper largement la première cloison des loges de côté, de manière à créer un découvert en faveur des loges de face, qui, à droite et à gauche, sont privées de toute perspective.

C'est également par de larges coupures qu'il faudrait procéder à l'écart de *Coco*, le vaudeville de MM. Clairville, Delacour et Grangé. Ce *Coco* est un perroquet à l'existence duquel sont attachées vingt bonnes mille livres de rente, léguées à son animal par un ancien entrepreneur de spectacles forains. M. Chamberlan, maire d'un petit village, a été chargé par le défunt de veiller au bien-être dudit Coco et, naturellement, M. Chamberlan trouve une honnête aisance dans cet emploi de gardien, car Coco ne dépense guère plus de vingt sous par jour, chènevis et biscuits compris. Malheureusement pour M. Chamberlan, Coco s'envole au premier acte et l'on emploie quatre autres actes à le retrouver. L'action se complique, d'ailleurs, par l'intervention d'un saltimbanque nommé Floridor, neveu et légataire de l'ancien propriétaire de Coco ; ce Floridor reconnaît sa légitime épouse dans la personne d'une cantatrice appelée Sylvia, devenue millionnaire et qui a fait tourner la tête de M. Chamberlan. D'un autre côté, Mlle Georgette Chamberlan est enlevée par un jeune gommeux de Paris qui croit enlever la rosière du pays ; de sorte que M. Chamberlan

cherche à la fois son perroquet et sa fille. Tout s'arrange comme on le pense bien. Le gommeux Anatole, ayant retrouvé Coco, obtient la main de M^lle Georgette qu'il avait compromise par erreur, et Floridor, à qui l'ancien maître de Coco a laissé un million, rentre en ménage avec Sylvia.

Je ne vous donne pas ce *Coco* pour un chef-d'œuvre ; on y chante beaucoup de rondes et de couplets d'une saveur médiocre, qu'il faudrait réduire à trois ou quatre, par exemple la valse de *Coco* chantée par M^lle Darcourt, les couplets espagnols de M^lle Montaland, qu'on a trissés, et la chanson villageoise de M^lle Silly. Du reste, si la pièce ne marche guère, du moins elle voyage et elle danse. Il y a, au premier acte, le maire et le notaire qui esquissent une tulipe orageuse dans le silence du cabinet; au second acte, le quadrille villageois; au troisième acte, le fandango espagnol, et ainsi de suite. Du mouvement, de la gaieté, de jolis décors, de jolis meubles, de jolis costumes et de jolies femmes, voilà plus qu'il n'en faut, sans doute, pour assurer un long succès à ce début des Nouveautés. Après quoi, nous conseillerons à M. Brasseur de nous montrer quelque chose qui ressemble un peu plus à une comédie et un peu moins aux saynètes décousues qui firent la gloire du théâtre Taitbout.

La troupe est fort bien composée; du côté des hommes, MM. Brasseur, Christian, Charles Numa, Richard, M. Blanche, que j'ai remarqué il y a deux ans au Conservatoire; M. Reyar, un hercule de café-concert; M^me Montaland, qui a été très applaudie et très fêtée; M^me Silly, très originale dans son rôle de gardeuse d'ours; M^me Blanche Méry, qui joue spirituellement le bout de rôle de Georgette; M^mes de Gournay, Darcourt, etc.

Un des grands succès de la soirée a été pour le pa-

norama de la ville du Havre, qui se déroule le long du parcours d'un paquebot, depuis le grand quai jusqu'au large, en passant par le Musée, la jetée et la pointe de la Hève. C'est une toile remarquablement peinte par M. Robecchi et qui, se déroulant avec rapidité, donne l'illusion d'un voyage maritime, mal de mer compris.

Parmi les spectateurs, j'ai remarqué le vieux comédien Bouffé, venu pour assister à l'ouverture du second théâtre des Nouveautés, après avoir inauguré en personne le premier théâtre de ce nom, le 1er mars 1827, il y a cinquante et un ans et trois mois.

Le théâtre des Nouveautés, construit sur la place de la Bourse et la rue des Filles-Saint-Thomas, ferma le 15 février 1832, après cinq années d'existence orageuse. L'Opéra-Comique s'y fixa presque aussitôt, et fut remplacé en 1840 par le Vaudeville, qui ne l'a quitté que pour prendre possession de la salle actuelle à la Chaussée-d'Antin.

De la première troupe des Nouveautés, qui comprenait nombre d'artistes de premier mérite, il ne reste que deux survivants : M. Bouffé et M. Derval, aujourd'hui administrateur général du Gymnase.

D LXXII

Château-d'Eau. 15 juin 1878.

Reprise du SECRET DE MISS AURORE

Drame en cinq actes et huit tableaux, par MM. Lambert Thiboust et Bernard Derosne.

Le Secret de miss Aurore fut découpé par MM. Lambert Thiboust et Bernard Derosne dans un roman très

connu de mistress Braddon, et représenté sur le théâtre du Châtelet le 3 juillet 1863. L'ouvrage obtint, si je ne me trompe, un succès assez prolongé, à la durée duquel contribua le truc des fantômes qui apparaissent en scène au moyen d'un système de glaces convenablement inclinées et réfléchissant des personnages réels placés dans les dessous.

Le drame du Châtelet avait pour lui une interprétation très remarquable qui réunissait les noms de MM. Paul Deshayes, Clément Just, Desrieux, Maurice Coste, Colbrun, William, Lebel, et de Mmes Periga et Desclozas.

Les artistes sociétaires du Château-d'Eau, malgré leur zèle infatigable, ne pouvaient offrir au public des éléments d'attraction aussi complets; ils ont acquis le truc des fantômes, qui marche comme sur des roulettes et produit des effets très saisissants. Mais *le Secret de miss Aurore*, honnêtement joué, sans grand éclat, ne gagne pas à être revu.

Je ne veux pas raconter la pièce, encore moins remonter au roman original de mistress Braddon. Il me suffit de rappeler que l'un et l'autre reposent sur le secret qui a troublé la vie de miss Aurore Floyd, devenue la femme de l'honnête John Mellish. Ce secret est hermétiquement gardé jusqu'aux environs du dénoûment. Or, il n'y a pas de combinaison moins dramatique. Le public ne s'intéresse qu'à ce qu'il comprend, c'est-à-dire à ce qu'il connaît. Justement le secret de miss Aurore, une fois dévoilé, la présente sous un jour très peu favorable, et le public se prend involontairement à regretter le peu d'intérêt dont il a pu lui faire crédit jusque-là.

Parmi les acteurs qui ont fait de leur mieux ce soir, je ne puis citer que MM. Gravier, Dalmy, Fugère et Meigneux, Mmes L. Magnier et L. Daix.

La mise en scène est fort soignée, et les fantômes

attireront certainement bien des curieux; seulement ces diables de fantômes n'ont voulu paraître qu'après minuit, comme il convient à des fantômes qui connaissent les traditions, et il faudra bien qu'ils se contentent du peu de lignes que je puis leur consacrer à l'heure matinale où j'écris.

D LXXIII

Ambigu. 18 juin 1878.

LES DEUX ORPHELINES

Drame en cinq actes et huit tableaux, par MM. Ad. d'Ennery et Cormon.

Il y a, pour moi, et je pense aussi pour tous ceux qui s'intéressent à l'art dramatique, un vif attrait de curiosité à revoir, au bout d'un laps de temps suffisamment long, une pièce consacrée par un très grand succès, et pour en étudier avec quelque sang-froid les causes légitimes ou passagères.

De la première représentation des *Deux Orphelines*, qui eut lieu le jeudi 29 janvier 1874, il ne me restait qu'une impression générale; je n'avais vu la pièce qu'à travers un brouillard de larmes. Hier soir, je l'ai mieux saisie, mieux comprise, et je n'ai pas été moins touché. D'où cette conclusion naturelle que les moyens employés par MM. d'Ennery et Cormon appartiennent au domaine de l'art puisqu'ils résistent à la froide analyse et qu'ils se passent de l'effet de surprise qui ne peut plus atteindre aujourd'hui le spectateur prévenu.

En relisant l'article que j'écrivais, il y a quatre ans, sur ce prestigieux mélodrame, je m'aperçois précisé-

ment que j'avais raconté la pièce au courant de la plume, mais que je n'avais pas distingué et mis en relief les deux ou trois points essentiels qui en ont assuré l'inépuisable longévité. La principale combinaison imaginée par MM. d'Ennery et Cormon est à coup sûr l'une des plus émouvantes qu'on pût exposer à la scène. Deux orphelines, dont l'une conduit l'autre qui est aveugle, sont brusquement séparées par un enlèvement. Comment se retrouveront-elles? Après des péripéties qui surexcitent au plus haut degré la curiosité du public, voici les deux sœurs en présence dans le taudis infâme de la veuve Frochard. Mais Henriette, la voyante, est évanouie. Louise, l'aveugle, se heurte à ce corps inerte qui la fait trébucher; elle essaie à tâtons de ranimer cette femme qui, pour elle, est une inconnue; au moment où Henriette va ouvrir les yeux, la famille Frochard sépare encore une fois les deux sœurs, on les entraîne; vont-elles se quitter encore sans même s'être reconnues? Non, un cri d'Henriette révèle sa présence à Louise, et les deux orphelines, malgré les efforts de leurs persécuteurs, se jettent dans les bras l'une de l'autre. Cette situation poignante arrive à un degré de tension qui dépasse à coup sûr la plus violente émotion qu'on ait jamais ressentie au théâtre. Et ce n'est que la moitié de cet étonnant quatrième acte, qui se continue et s'achève par le contact mortel des deux frères, Jacques Frochard, l'hercule et le bandit, et Pierre, l'avorton disgracié. Le tableau est effrayant, mais il attache malgré l'horreur d'une pareille scène, parce que les personnages des deux frères sont pris sur la nature, et peints en pleine pâte avec la touche farouche, puissante et colorée d'un Ribéra. Le dialogue s'élève ici à une sobriété et à une vérité saisissantes. C'est l'amour, passion bestiale chez Jacques, sentiment profond et délicat chez Pierre, qui anime

l'un contre l'autre les deux frères Frochard ; mais comment Pierre, l'enfant malingre et boiteux, ose-t-il tout à coup résister au colossal brigand qui est son aîné ? « — Jacques » lui dit-il, longtemps en te voyant « grand et fort, j'ai cru que tu étais courageux ; mais « je viens de te voir brutaliser deux femmes et je sais « maintenant que tu es un lâche : je ne te crains plus. »

Cette transformation, expliquée en deux phrases, est le point culminant de cet acte superbe, qui ne craint aucune comparaison avec les conceptions les plus fortes qu'ait enfantées le génie dramatique, chez nous ou ailleurs.

A côté de ces effets irrésistibles et vraiment originaux, il suffit de rappeler l'acte si émouvant où Louise, mendiant sur les marches de l'église Saint-Roch, couvertes de neige, reçoit l'aumône de sa mère qui ne la connaît pas, et aussi la scène de la Salpêtrière, pour faire comprendre que *les Deux Orphelines* aient retrouvé hier dans la salle de l'Ambigu le succès de pitié et de terreur qui les avait faites deux fois centenaires à la Porte-Saint-Martin.

L'interprétation primitive a subi des modifications assez nombreuses. Le nom de Mmes Laurence Gérard, Honorine, et de MM. Faille et Fabrègue, remplacent ceux de Mmes Dica Petit, Sophie Hamet, de MM. Lacressonnière et Régnier. Mme Laurence Gérard s'est tirée à son honneur du rôle d'Henriette si brillamment créé par Mlle Dica Petit. Mme Honorine ne cherche pas à imiter la pauvre Sophie Hamet, dont elle n'a ni la voix mordante ni l'originale personnalité ; mais elle joue la Frochard avec une simplicité cynique et sinistre qui ajoute peut-être à l'impression d'horreur produite par cette épouvantable figure.

Mme Doche prête toujours à la comtesse de Linières son élégance de grande dame et sa science accomplie de diction. Le rôle de l'aveugle Louise garde tout son

charme pénétrant avec M^lle Angèle Moreau, qui l'a créé, et M. Laray réalise, sous les traits de Jacques, le type accompli du bandit, digne fils du supplicié Frochard.

M. Faille est convenable ; je n'ai rien à dire de M. Fabrègue, dont les manières communes s'accommodent mal de l'habit de cour et de l'épée de gentilhomme. On a remarqué le début de M^lle Clamecy dans le petit rôle de Florise.

Quant à M. Taillade, qui a créé le rôle de Pierre Frochard, le délaissé, l'avorton, il l'a joué hier au soir avec une vérité, une sûreté, une largeur au-dessus de tout éloge. On l'a rappelé trois fois après le quatrième acte, et il l'avait bien mérité.

DLXXIV

GYMNASE. 2 juillet 1878.

PETITE CORRESPONDANCE

Comédie en trois actes, par MM. Émile de Najac
et Alfred Hennequin.

La *Petite Correspondance* qui met en mouvement les huit ou dix marionnettes de MM. de Najac et Hennequin, est tout bonnement celle du *Figaro*. Le titre du journal qui nous est cher revient huit ou dix fois par acte ; il n'est question que du *Figaro* d'un bout à l'autre de la pièce, et cependant, après avoir remercié les auteurs de cette réclame prolongée — puisse-t-elle être fructueuse pour eux ! — je leur ferai poliment remarquer que l'on substituerait au titre du *Figaro* celui des *Petites Affiches*, sans qu'il y eût autre chose à changer dans la pièce.

La petite correspondance du *Figaro* donne une apparence d'actualité à l'imbroglio noué sans façon par les heureux auteurs de *Bébé;* le nom de *Petites Affiches* vieillirait la pièce et lui donnerait son âge : voilà toute la différence.

En dépit de son apparente complication, la pièce de MM. de Najac et Hennequin est si simple que chacun peut la construire sur la seule lecture du titre. Une femme mariée s'ennuie; elle lit dans la correspondance d'un journal l'appel d'un autre cœur déshérité; elle y répond; l'intrigue se noue; si vous avez lu *le Mariage de Figaro*, vous savez d'avance que le dénoûment réconciliera Rosine et Lindor, heureux de s'être retrouvés sans se reconnaître dans un bosquet nocturne du parc Monceau. Parallèlement à la petite correspondance de M. Auguste Livergin et de sa femme Adrienne, qui signaient Réséda et Colibri, un vieux roquentin, nommé Thorignon, a répondu, sous la signature de Singe-Vert, aux soupirs mélancoliques de Mlle Coquelicot, pseudonyme de Virginie, la femme de chambre d'Adrienne. De plus, un jeune peintre, nommé Hector Bartel, a pris un instant la place de son ami Livergin, tandis qu'une jeune veuve Mme Mathilde Verdier, se substituait à Adrienne.

Après ce chassé-croisé, qui remplit le premier acte, l'habileté des auteurs consiste à tromper chaque personnage sur l'identité de sa compagne d'un instant. Thorignon, égaré par la femme de chambre Virginie ou Coquelicot, pénètre chez les Livergin et se croit en bonne fortune avec Adrienne; et nous voilà, tout à plein, dans *le Monsieur qui suit les femmes*. Adrienne épouvantée fait passer Thorignon pour un oncle qui arrive de Marseille. Quant à Livergin, il se figure un instant qu'il est compromis avec Virginie, la femme de chambre d'Adrienne, ce qui nous donne un agréable revenez-y d'*Oscar ou le Mari qui trompe sa*

femme. Enfin, le troisième acte, où Livergin, furieux, croit surprendre Adrienne chez le peintre Bartel, et voit paraître Mathilde et Virginie à la place de sa femme, il n'y a pas à dire mon bel ami, c'est trait pour trait le second acte du *Cabinet Piperlin*, le dernier succès de l'Athénée.

Pourquoi ne rappellerions-nous pas que sur ce thème de deux époux désunis qui deviennent épris l'un de l'autre par correspondance, Alphonse Karr écrivit, il y a bien longtemps, l'un de ses ouvrages les plus ingénieux, *Midi à quatorze heures* ?

On voit, par ce rapide mais fidèle aperçu, que *Petite Correspondance* est une espèce de salade russe où MM. de Najac et Hennequin ont mêlé les légumes dramatiques les plus connus et les mieux appréciés des gourmets. L'assaisonnement en est, d'ailleurs, agréable et piquant, à part quelques mots un peu trop usés, sur lesquels il convient de passer une forte rature, tels que celui-ci : « Tu ne le reconnais pas ? cela ne « m'étonne pas, tu ne l'as jamais vu. »

Après tout, la pièce, écrite à la hâte, n'a pas de prétention, et elle appartient au genre gai, le seul que les hygiénistes puissent recommander par cette saison caniculaire.

MM. Saint-Germain, Frédéric Achard, Francès, et M^{lle} Legault ont été fort applaudis : M. Saint-Germain pour cette finesse spirituelle qui est le cachet de son talent ; M^{lle} Legault pour sa grâce et sa naïveté, quoique les rôles de jeune femme lui conviennent moins que ceux de jeune fille.

M^{mes} Alice Regnault, Z. Reynold et Giesz tiennent fort agréablement les rôles secondaires de la pièce.

D LXXV

Bouffes-Parisiens. 4 juillet 1878.

Reprise de la REINE INDIGO

Opéra-bouffe en trois actes, paroles de MM. Ad. Jaime
et Victor Wilder, musique de M. Johan Strauss.

Sujet et musique, tout est oriental dans la *Reine Indigo;* cette souveraine extravagante et passionnée, espèce de Sémiramis bouffonne qui connaît le bal Mabille et le boulevard des Italiens, ces bayadères, ces amazones, ces âniers, ces marchands d'esclaves et ces eunuques, qui, apparaissant à travers un *libretto* décousu comme un rêve, nous transportent vers les régions extravagantes dans leur réalité qui s'étendent de la mer Méditerranée à la presqu'île d'Aden en traversant l'isthme de Suez. Excellent spectacle d'Exposition, surtout lorsqu'on peut l'inaugurer, comme l'a fait hier M. Comte, devant un public aussi bariolé que les personnages mêmes de MM. Jaime et Wilder.

Chinois, Japonais, Hongrois, Yankees, Espagnols, Tsiganes, Russes, Arabes d'Alger et de Tunis remplissaient les premières galeries et les premières loges et nous donnaient, à nous autres Parisiens, une représentation d'une espèce particulière. On se croyait transporté, par un coup de baguette magique, dans la salle d'opéra de quelque grande ville cosmopolite au point central des Échelles du Levant ou bien encore du Caire, un jour où le vice-roi d'Égypte offrirait la comédie à une dizaine de caravanes. Les costumes brillants des Tsiganes et l'uniforme sévère des musiciens américains offraient le contraste le plus saisis-

sant, comme aussi la gravité toute castillane des musiciens de la bande Rovira avec la joie enfantine des Chinois et des Japonais qui riaient de tout cœur aux grimaces du grand eunuque Vauthier et aux calembredaines empanachées de la reine Montadada Ire, veuve du sultan Indigo.

Des gens d'esprit prétendent qu'ils n'ont jamais rien compris à l'histoire de la reine Indigo; pure fatuité de leur part. Le libretto de MM. Jaime et Wilder n'est ni plus ni moins clair que celui de *l'Italiana in Algeri* dont il forme la contre-épreuve. Mettez une reine de fantaisie à la place de l'imbécile sultan de Rossini, et vous reconnaîtrez la ressemblance, sinon l'identité. Je ne compare pas les deux partitions : il ne serait ni utile ni juste d'essayer un rapprochement sans base entre le grand maître italien et l'aimable compositeur viennois.

Johan Strauss possède, d'ailleurs, une individualité fortement marquée qui suffit à son succès et à nos plaisirs. Depuis la première jusqu'à la dernière note des trois actes de *la Reine Indigo*, Johan Strauss chante sans fatigue et sans effort comme le rossignol dans les arbres ; il ne chante pas seulement, il danse pour ainsi dire, car son inspiration, quel qu'en soit le point de départ, s'encadre inconsciemment dans un rythme chorégraphique. Le charmant terzetto du premier acte : *Quel sombre et noir présage*, est une valse ; le célèbre *brindisi* du deuxième acte, valse encore, et la plus enivrante qu'ait fait éclore la muse du beau Danube bleu ; enfin les spirituels couplets du merle blanc sonnent dans l'oreille et dans les jambes comme une irrésistible polka.

Le balancement, tantôt ralenti, tantôt plus rapide, mais toujours sans repos, de cette musique sensuelle n'évite la monotonie que par l'inépuisable abondance des idées, par un tour particulièrement distingué qui

est comme l'empreinte de cet art viennois dans lequel se fondent avec un charme incomparable les dons natifs de tant de nationalités diverses, et enfin par des harmonies fines et piquantes qui préservent la phrase musicale de Strauss de côtoyer jamais l'abominable vulgarité de nos musiques de bal.

Le talent accompli de Mme Zulma Bouffar semble créé tout exprès pour traduire cette musique dont l'effet pittoresque est souvent acheté au prix de difficultés vocales contre lesquelles se briserait une voix moins assouplie et moins sûre que la sienne. On lui a fait bisser les couplets du merle blanc, qu'elle dit avec autant d'esprit que de virtuosité ; on n'a pas osé insister pour lui faire répéter le *brindisi* avec son écrasante péroraison couronnée par un *ut* aigu ; mais l'on n'a pas conservé la même générosité pour la tyrolienne du troisième acte qui est encore un assez joli casse-cou.

M. Vauthier, avec sa face glabre, ses lèvres de gorille amoureux et ses lunettes de diplomate, offre la plus désopilante physionomie qu'on puisse imaginer. Et quelle voix mordante, quelle solidité musicale sous ce masque ultra bouffon !

Une débutante, Mme Dharville, reprenait le rôle de la reine Indigo, créé par Mme Alphonsine et continué plus tard par Mme Silly. La nouvelle venue a de la verve et de la voix ; on l'a fort bien accueillie.

M. Urbain, encouragé par les applaudissements du public, a voulu forcer sa voix de *tenorino*, en terminant la romance du premier acte, et il est résulté, de cet effort mal calculé, un accident qui, en déconcertant le pauvre artiste, l'a rendu muet jusqu'à la fin de la soirée.

La mise en scène est fort agréable, mais les chœurs ont parfois manqué d'aplomb.

Entre le deuxième et le troisième acte, les musi-

ciens américains de la bande Gilmore ont donné aux spectateurs des Bouffes le régal d'un petit concert, qui a fait grand plaisir. L'air national, *Yankee doodle*, une sorte de gigue endiablée, a beaucoup plu, et on l'a redemandé avec transport. La musique militaire de Gilmore est excellente, pleine de feu, d'entrain et de précision. L'abondance de clarinettes et de petites flûtes lui donne beaucoup de mordant et quelque peu d'étrangeté. Les cuivres, qui paraissent appartenir à la famille des Sax, sont remarquables par la rondeur et la plénitude des sons, surtout dans les basses.

D LXXVI

Opéra-Comique. 13 juillet 1878.

PEPITA

Opéra-comique en deux actes, paroles de MM. Charles Nuitter et Delahaye, musique de M. Delahaye,

Il me souvient d'avoir vu au Salon, il y a quelques années, une petite toile qui représentait une allée verdoyante et fraîche sous un ciel de feu; une jeune femme aux yeux étincelants, au teint bistré, à la jupe rose, attendait sous la feuillée en jouant de l'éventail; et, tout au bout du chemin, se détachant en vigueur sur la blancheur crayeuse d'un rocher calciné par le soleil, la haute silhouette d'un officier anglais, qui, abritant sous une ombrelle blanche son uniforme rouge et ses favoris rutilants, s'avançait à pas comptés vers la señora toute émue. Cela était intitulé *Gibraltar*. Ce tableautin m'avait plu, outre ses qualités de facture, par le piquant contraste, spirituellement in-

diqué, de deux natures et de deux tempéraments; l'oasis sous un ciel torride, la langueur espagnole en présence du flegme britannique, et je me disais qu'après tout, cela devait être vrai, et qu'il fallait bien que les officiers anglais prissent un peu de patience en respirant quelques fleurs espagnoles sur le rocher qui forme l'une des colonnes d'Hercule.

Et voilà précisément ce qui a tenté MM. Nuitter et Delahaye, que l'idée leur en soit naturellement venue, ou qu'ils aient, comme moi, gardé dans un coin de leur mémoire l'impression donnée par le peintre dont je regrette de ne plus savoir le nom. Opposer les uns aux autres de bouillants Espagnols et de flegmatiques Anglais, mélanger les trois temps de la cachucha et les *deux-quatre* de la gigue anglaise, soutenir les sons nasillards du pibroch par le cliquetis des castagnettes, n'était-ce pas un motif suffisant d'opéra-comique? Le cadre étant trouvé, il ne restait plus qu'à le remplir; c'est à quoi les paroliers et le musicien ont travaillé, chacun de leur côté, avec un zèle tout pareil, mais avec des moyens assez différents, comme je le montrerai tout à l'heure.

Un bourgeois de Cadix, nommé Quertinos, est l'oncle de Mlles Hermosa et Pepita, qui ne sont pas sœurs, mais cousines. Administrateur des biens de ses deux frères défunts, Quertinos ne se presse pas de marier ses deux nièces. Il a trouvé un procédé très simple pour retarder un dénouement qui le forcerait à rendre des comptes et à payer des dots : c'est de déclarer qu'il ne marierait Pepita qu'après Hermosa, son aînée. Et comme personne ne demande Hermosa, dont les printemps accumulés commencent à valoir un automne, les deux cousines restent filles. En attendant, le nombre des prétendants à la main de Pepita s'accroît de jour en jour; dix toréadors se sont fait inscrire et entretiennent de

leurs présents quotidiens la table et le cellier du bonhomme Quertinos. Cependant, il faut faire un choix ; les dix toréadors, qui ont mis leurs chances en commun, qui ont syndiqué leurs espérances, comme on dirait à la Bourse de Cadix, somment Quertinos de désigner l'heureux vainqueur. Il y a urgence, car ils ont découvert que Pepita flirtait avec un midshipman de la marine britannique, Georges Wilson, récemment débarqué à Gibraltar. Pendant qu'ils se disputent avec l'oncle, les deux nièces disparaissent.

Nous les retrouvons au second acte chez le major Williams, l'oncle de Georges. Pepita est venue au rendez-vous que lui avait donné Georges, et elle s'y est rencontrée avec Hermosa, qui, pareille à la Bélise des *Femmes savantes*, avait pris pour elle les galanteries que Georges adressait à Pepita-Henriette. Les toréadors amoureux, conduits par un alcade fantastique, pénètrent chez le major pour y saisir les deux fugitives.

Hermosa et Pepita ont beau se déguiser en vieilles servantes anglaises et chanter des chansons sur le roastbeef et sur le pudding, elles sont reconnues. Or la jurisprudence galante, dont l'alcade porte sur lui les arrêts consignés sur des tablettes roses, veut que si un homme a enlevé deux femmes, il épouse l'aînée. Georges deviendrait le mari d'Hermosa ? Pepita dénoue la situation en détruisant son acte de naissance copié autrefois sur un registre dont l'original a été brûlé dans un incendie. « — Maintenant, » s'écrie-t-elle, « c'est « moi qui suis l'aînée, et je vous défie de me prouver le « contraire. » Elle épousera donc Georges, et l'oncle Williams, qui s'est épris d'Hermosa, se mariera le même jour que son neveu. Notez que si l'oncle Williams, à qui Hermosa avait plu dès le premier acte, avait pris sa résolution tout de suite, le *libretto* de MM. Nuitter et Delahaye se fût touvé réduit de moitié.

En dépit de quelques longueurs qui disparaîtront certainement à la suite d'un raccord, cette donnée légère a paru fort amusante; mais il n'y a pas à se le dissimuler : voilà l'opérette installée avec *Pepita* sur la scène de l'Opéra-Comique. Cet alcade insensé, ces dix toréadors qui entrent, manœuvrent et sortent comme un peloton d'infanterie, et qui ne parlent qu'en chœur, tout cela appartient au genre de l'opérette; moins encore, s'il faut l'avouer, que le dialogue où je relève la calembredaine suivante : « — Vous êtes bien « nombreux! » s'écrie le major Williams en voyant entrer chez lui les toréadors : « Dix!... simulons! » répondent en chœur ces Andalous.

Remarquez que je ne me plains pas, que je ne jette pas les hauts cris; je constate seulement.

D'ailleurs, tandis que MM. Charles Nuitter et Delahaye, les paroliers, se mettaient, à leur aise avec la muse de l'opéra-comique, ou plutôt la ramenaient vers ses origines foraines, le compositeur, M. Delahaye, prenait sa tâche fort au sérieux et écrivait une partition très étudiée, très colorée, spirituellement touchée çà et là, mais dont les broderies sont peut-être un peu lourdes pour la trame légère qui les supporte. Ainsi l'honneur de la maison est sauf, car si le livret de *Pepita* est entaché d'*opérettisme*, la partition appartient, depuis la première jusqu'à la dernière note, au genre de l'opéra-comique.

C'est la première fois, si je ne me trompe, que M. Delahaye, pianiste habile et musicien consommé, écrivait pour le théâtre. Il est donc naturel que ce début soit marqué par quelque tâtonnements. Les idées de M. Delahaye ne portent pas, jusqu'ici, l'empreinte d'une originalité marquée, mais elles sont claires, souvent ingénieuses, facilement présentées, et indiquent chez le jeune compositeur une entente suffisante de la musique scénique. Je citerai, parmi les nombreux mor-

ceaux de ces deux actes, l'air chanté par M. Fugère : *Quel alcade je suis!* qui a de la grâce et de l'entrain; la séguédille : *Vous vous trompez,* chantée par M^{lle} Ducasse; et le finale du premier acte où l'alcade consulte son grimoire, pendant que les toréadors l'accompagnent en imitant les castagnettes avec des claquements de doigts; la coupe de cet agréable morceau est originale et distinguée. Le second acte, quoique le plus touffu, m'a laissé peu de souvenirs, M. Nicot, affublé des nageoires blondes du midshipman Georges, y chante une romance d'amour avec autant de sang-froid qu'elle a été écrite.

M^{lle} Ducasse, bonne comédienne et chanteuse adroite, a été applaudie dans le rôle de Pepita. M. Fugère, qui joue l'alcade, évite la charge dans un rôle caricatural; le personnage arrive tout droit des Bouffes-Parisiens; l'artiste reste dans les traditions du théâtre Favart. Je ne nommerai pas, par galanterie, la personne bizarre qui grasseye le rôle d'Hermosa tantôt avec sa gorge, tantôt avec son nez, et dont la voix inégale a failli compromettre une romance d'ailleurs médiocre. M. Teste, costumé comme une figurine de Goya ou de Fortuny, est très plaisant dans le rôle de l'oncle Quertinos.

D LXXVII

Comédie-Française. 18 juillet 1878.

BRITANNICUS

Début de M^{lle} Agar, de MM. Volny et Silvain.

Britannicus est une des œuvres qui, avec *Andromaque* d'un côté, avec *Horace* et *le Cid* de l'autre, me

paraissent devoir survivre le plus longtemps à la décadence de l'art tragique. Le sujet en est purement historique et humain, sans nul mélange de mythologie ni de légende ; il peut donc intéresser les diverses couches d'un public de moins en moins lettré, qui méprise les études classiques et qui croit à l'efficacité de l'enseignement professionnel pour accomplir les destinées de la civilisation.

D'ailleurs, *Britannicus* est, avant *Phèdre* et *Athalie*, la tragédie la mieux écrite de Racine, et, si l'on n'y entend pas de ces grands coups de foudre comme la scène d'Hermione et d'Oreste, on n'y rencontre pas non plus les périodes traînantes et incorrectes que les critiques du xviie siècle lui reprochaient, avec plus de raison que de bienveillance. Il en reste cependant, témoin ces deux vers bizarres, déclamés par Agrippine elle-même :

> Pallas n'emporte pas tout l'appui d'Agrippine ;
> Le ciel m'en laisse assez pour venger ma ruine.

On ne voit pas trop comment Pallas s'y prendrait pour emporter un appui, et on comprend encore moins qu'Agrippine conserve pour elle-même une partie de l'appui dont Pallas emporte le reste. Il est évident que le poète a écrit « appui » au lieu de « pouvoir » ou de « crédit », mais ce sont les mauvais synonymes qui engendrent les vers louches et les pensées boiteuses.

Ces taches sont rares dans *Britannicus*, dont le style ferme et clair convient au développement d'un récit emprunté à Tacite.

Trois pensionnaires de la Comédie-Française continuaient, ce soir, leurs débuts dans *Britannicus*.

Mlle Agar connaît à fond le rôle d'Agrippine ; elle le joue d'expérience plutôt que de sentiment ; sa voix un

peu sourde et un peu courte l'oblige à couper la période en quatre et à ne pas sortir de l'octave basse du *mezzo soprano*, ce qui jette un certain voile de monotonie sur l'ensemble du rôle. Il me semble aussi que M^{lle} Agar donne au personnage d'Agrippine une couleur sombre et une physionomie marquée qui le rapproche trop des vieilles reines telles qu'Athalie ou Cléopâtre (de *Rodogune*). La mère de Néron était, au temps où se passe la tragédie de Racine, une femme encore jeune, attrayante et belle. C'est ainsi que M^{me} Plessy comprenait le rôle, que cette nuance rapprochait de la vérité historique, en même temps qu'il lui donnait de la vraisemblance et de l'éclat. M^{lle} Agar a, d'ailleurs, fort bien dit quelques passages essentiellement tragiques, entre autres l'imprécation finale adressée à Néron, qui se termine par l'accablant : « Adieu ! tu peux sortir ! »

M. Volny s'est montré à son avantage dans le rôle de Britannicus ; il en a la jeunesse, inappréciable don qui passe malheureusement à mesure que les qualités sérieuses arrivent ; et il a su donner au jeune prince des élans virils qui expliquent les craintes inspirées à Néron par ce compétiteur, héritier légitime de l'Empire. Il a eu, dans la scène du troisième acte, avec Néron et Junie, un très beau mouvement qui lui a valu les applaudissements du public, enfin débarrassé de la tutelle odieuse que lui imposaient naguère les claqueurs à gages.

M. Silvain a très bien compris le caractère de l'abominable Narcisse, surtout dans sa première partie ; il a dit avec un art très fin le couplet qui flatte si adroitement la passion naissante de Néron pour Junie :

> Commandez qu'on vous aime et vous serez aimé.

Je l'ai trouvé plus faible dans la tirade du quatrième

acte, où lui manque la profonde ironie qui doit accentuer les grands traits du poète :

> ... Leur prompte servitude a fatigué Tibère...
> Faites périr le frère, abandonnez la sœur;
> Rome, sur les autels prodiguant les victimes,
> Fussent-ils innocents, leur trouvera des crimes.

M. Maubant est, à coup sûr, le plus majestueux des Burrhus, et M. Mounet-Sully le plus agité des empereurs romains. M. Mounet-Sully me paraît cependant en progrès comparativement au jour où il prit possession, pour la première fois, du rôle de Néron. Il a toujours le tort de se mettre trop vite en colère et de crier beaucoup sans se fâcher assez. Cependant, il se contient — relativement — et il cherche les nuances, ce qui est un bon signe.

A vrai dire, M. Mounet-Sully interprète le rôle de Néron plutôt en acteur de drame qu'en tragédien, et procède évidemment de M. Jenneval plutôt que de Talma; il y a cependant le germe de qualités précieuses chez M. Mounet-Sully; je souhaite très vivement qu'elles se développent, j'ajoute que je n'en désespère pas.

Avant la tragédie, on a joué l'Épreuve, de Marivaux, où M. Coquelin cadet a fait rire aux larmes. Mlle Frémaux, élève de M. Talbot, débutait par le rôle d'Angélique; elle a été bien accueillie.

LA QUESTION DE L'ODÉON

27 juillet 1878.

I

Ce titre ne m'appartient pas. Je l'ai trouvé en tête d'un feuilleton de mon confrère M. Francisque Sarcey, et je m'en empare, à mon tour, pour étudier la question de l'Odéon, puisque question il y a. Elle ne manque ni d'intérêt ni d'importance. L'art dramatique tient une place immense dans les manifestations du génie littéraire de la France comme dans les préoccupations du public.

Qu'est-ce que c'est que l'Odéon ? Que doit-il être ? Voilà les deux points en litige. Mais il y a aussi une question de personne. On pourrait même croire, d'après certains articles, qu'il n'y a que cela. Mais si cela est vrai pour quelques-uns de mes confrères, cela n'est pas vrai pour moi. A mes yeux il existe réellement une question de l'Odéon, ou, pour parler plus exactement, une question du second Théâtre-Français, en dehors de la personnalité du directeur. M. Sarcey paraît croire que la question de l'Odéon serait résolue et par conséquent enterrée, si M. Duquesnel donnait sa démission ; mais comme il ne la donne pas et ne la donnera pas, il faut bien en prendre son parti et considérer le problème en lui-même.

Cependant, avant de l'aborder, je ne vois pas pourquoi je ne discuterais pas les griefs allégués contre le directeur de l'Odéon.

J'assiste depuis longtemps, sans m'y mêler, aux péripéties de la guerre acharnée qu'on a entreprise contre

M. Duquesnel, et mon jugement s'est formé peu à peu par l'observation attentive des faits. Les adversaires de M. Duquesnel ne se gênent pas pour l'attaquer ; pourquoi ses amis ne le défendraient-ils pas, lorsqu'ils sont convaincus de la justice de sa cause ?

Jamais, je dois le dire, un directeur de théâtre n'a été poursuivi, traqué, dénoncé avec une pareille violence. Réussit-il, on s'indigne ; échoue-t-il, on s'applaudit et l'on demande sa tête. Quel est donc son crime ? M. Duquesnel est un galant homme dans toute l'acception du mot, et personne n'en doute ; plein d'esprit et de goût, on en convient, et, ce qu'on feint d'ignorer, lettré jusqu'au bout des ongles et pourvu de plus de grades universitaires que n'en possède le plus universitaire de ses ennemis déclarés. Journaliste de 1860 à 1870, M. Duquesnel s'était fait remarquer comme polémiste et comme critique de théâtre et d'art dans le *Courrier du Dimanche*, où il fit, ce dont je ne le loue pas, une guerre souvent très vive contre le gouvernement impérial au profit d'une opposition qui ne paraît pas lui en savoir aujourd'hui beaucoup de gré.

Voilà l'homme qu'on se fait un jeu de présenter au public comme un simple traitant, comme un spéculateur, tandis qu'il est sorti de la presse militante comme la plupart des anciens directeurs de l'Odéon. On a vu des théâtres de Paris, et non pas des moindres, dirigés par des industriels sans littérature, fabricants de plaqué, marchands de charbons, etc. Je ne sache pas qu'on les ait jamais houspillés comme le directeur de l'Odéon, qui est un des nôtres, et qui montrait tout récemment encore, dans un article dont *le Figaro* n'a pas perdu le souvenir, comment il sait se servir d'une plume.

On s'étonne que le ministre de 1872 soit allé choisir M. Duquesnel entre tant de candidats qui sollicitaient la succession de M. de Chilly. Ce fut cependant

bien simple. M. Duquesnel était depuis cinq ans l'associé de M. de Chilly, lorsque celui-ci mourut subitement frappé d'apoplexie au banquet donné pour célébrer la centième représentation de la reprise de *Ruy Blas*. Il se produisit immédiatement un fait peut-être sans exemple dans l'histoire des théâtres subventionnés : les artistes et les employés de l'Odéon rédigèrent spontanément et signèrent unanimement une pétition au ministre pour le supplier de nommer M. Duquesnel, dont ils appréciaient la loyauté et les bonnes relations. Le ministre fit droit à cette requête et conserva à la direction du second Théâtre-Français l'homme qu'il n'en pouvait écarter sans lui causer le préjudice inévitable qu'aurait entraîné la liquidation d'une association si brusquement interrompue. Ce fut un acte d'équité qu'on a bien mauvaise grâce à représenter comme une surprise ou une erreur de la part du ministre. Ce ministre était M. Jules Simon.

Mais enfin, si j'ai mon opinion personnelle et très arrêtée sur la question du second Théâtre-Français, j'ai voulu m'en faire une sur la gestion privée de M. Duquesnel en étudiant les faits et les chiffres. A mon premier désir, les livres commerciaux et les archives administratives de l'Odéon se sont ouverts devant moi. J'y ai puisé des renseignements précis et authentiques que je vais mettre en œuvre, ne me dissimulant pas que je serai long; mais qu'on me pardonne en songeant que je discute de véritable réquisitoires très étendus eux-mêmes, et que je ne saurais me tenir dans les généralités sous peine d'avoir l'air de fuir le débat.

M. Duquesnel est accusé, en somme, d'avoir substitué les calculs de la spéculation aux exigences de sa mission littéraire et d'avoir sacrifié les intérêts des jeunes auteurs en demandant des succès productifs aux œuvres moins hasardeuses des auteurs arrivés.

Pour donner un corps à cette accusation aussi vague qu'arbitraire, on s'est livré à des comparaisons, non moins dénuées de preuves, entre l'administration de M. Duquesnel et celle des directeurs qui l'ont précédé. Mon Dieu! je les ai presque tous connus, ces directeurs; je n'apprécie pas autrement que ne le fait mon confrère Sarcey, cet amusant Lireux, sur lequel j'écrirais, si je voulais, des volumes d'anecdotes drolatiques, et je n'oublie pas qu'il nous a donné *Lucrèce* et *la Ciguë*, c'est-à-dire Ponsard et Augier. Altaroche, Alphonse Royer ne sont pour moi ni des inconnus, ni des indifférents; et quant à Charles de La Rounat, il est aujourd'hui, depuis la mort de Théodore Barrière, le plus ancien de mes amis de la première jeunesse. Je ne suis donc pas plus tenté que M. Francisque Sarcey lui-même de méconnaître les services rendus à la scène française par les prédécesseurs de M. Duquesnel. Mais, enfin, les sympathies et les souvenirs ne sont pas des arguments lorsqu'il s'agit de condamner et d'exécuter un homme. J'accepte la comparaison en principe, mais je demande la permission de la rendre sensible et tangible par des faits et des chiffres. Elle donnera ce qu'elle donnera.

L'exploitation de M. Duquesnel vient d'accomplir son sixième exercice (moins quatre mois et demi de clôture forcée pour réparer l'édifice qui menaçait ruine). C'est donc par périodes de six années que je vais mettre en regard les éléments dont je dispose, sans remonter trop haut toutefois, pour rester dans des limites suffisamment contemporaines.

Dans les deux périodes de six ans comprises entre 1860 et 1871, l'Odéon a joué les ouvrages de trente-cinq auteurs jeunes ou débutants.

Voici maintenant les résultats donnés par les six années de direction de M. Duquesnel :

1872-73. MM. Paul Ferrier, Leconte de Lisle, Fran-

çois Coppée, Valery Vernier, Xavier Aubryet, Georges de Porto-Riche, François Mons, Armand d'Artois, Albert Delpit.

1874. MM. Ernest d'Hervilly, Henri Adenis, Louis Davyl.

1875. MM. Henri Tessier, Adam, Jacques Normand.

1876. MM. de Corvin (Pierre Newsky), Blémont, Valade, Pierre Elzéar, Max Legros, André Gill.

1877. MM. Henri Gréville, Pierre Giffard, de Margalier, Paul Déroulède, Grévin.

1878 (Six mois). MM. Aristide Roger, René Dick, Paul Delair, Félix Lemaire.

Total : trente auteurs jeunes ou nouveaux, soit presque le double de jeunes auteurs, joués pendant chacune des deux périodes précédentes.

C'est-à-dire que M. Duquesnel, pendant cinq ans et demi d'exploitation effective, a ouvert la scène de l'Odéon à presque autant de jeunes auteurs que ses prédécesseurs n'en avaient accueilli en douze ans.

Pendant le même espace de temps, il a été représenté 47 pièces nouvelles, comprenant 97 actes ; savoir : 29 petites pièces, pour 30 actes, et 18 grandes pièces pour 67 actes [1].

20 de ces pièces nouvelles étaient la première œuvre de leur auteur ; 15 étaient un deuxième ouvrage ; ensemble 35 pièces de jeunes auteurs, sur 47 pièces jouées.

Or, il est temps d'apprendre au public, que tant de déclamations dénuées de preuves pourraient avoir égaré, que le cahier des charges de l'Odéon n'oblige pas le directeur à jouer exclusivement ni de préférence

1. Y compris une première reprise du *Marquis de Villemer*, en 1874, acceptée administrativement pour compenser *Mademoiselle de La Quintinie* que George Sand fut obligée de retirer ou d'ajourner indéfiniment par des considérations inutiles à rappeler ici.

les œuvres des débutants : il recommande seulement au directeur, c'en sont les termes exprès, « de favoriser les débuts des jeunes écrivains qui donnent des espérances sérieuses ». Rien de plus élastique qu'une telle formule. Eh bien! M. Duquesnel l'a volontairement interprétée et appliquée dans le sens le plus large, en accordant aux jeunes auteurs une proportion de trois pièces sur quatre pièces jouées.

Il me semble que ce petit bout de statistique répond catégoriquement à beaucoup de doléances qui se croyaient sans doute légitimes, et qui sont purement chimériques. Cependant, il faut insister et entrer dans le détail, sans quoi l'on ne manquerait pas d'insinuer que j'ai fui le débat. On a dit par exemple, que « pour satisfaire judaïquement aux prescriptions de son cahier des charges », M. Duquesnel commandait tous les ans, pour l'anniversaire de Corneille, de Molière et de Racine, trois à-propos en trois actes chacun, et que ces œuvres éphémères et sans valeur grossissaient, en manière de trompe-l'œil, le nombre des pièces nouvelles. Y avez-vous bien songé, cher confrère ! Trois à-propos par an, en trois actes chacun, cela ferait neuf actes par an, et cinquante-quatre actes pour une exploitation de six années, c'est-à-dire plus de la moitié des actes représentés.

Eh bien ! il n'y a rien de vrai là dedans. De 1872 à 1877, l'Odéon n'a joué que neuf pièces d'à-propos, chacune en un acte [1], total 9 actes sur les 97 actes représentés, il n'y a pas une seule pièce de ce genre parmi les dix-huit grandes pièces de trois à cinq actes dont je donnerai tout à l'heure la liste. Ainsi la trop ingénieuse combinaison prêtée à M. Duquesnel n'a

1. Ce sont : 1873, *le Docteur Molière*; 1874, *le Malade réel, le Rêve de Racine*; 1876, *Molière à Auteuil, Racine sifflé*; 1877, *le Barbier de Pézenas, le Procès de Racine*; 1878, *le Médecin de Molière; Corneille à vingt ans*.

jamais existé que dans l'imagination de M. Francisque Sarcey.

Mais quoi ! ce M. Duquesnel est un « spéculateur » si malin que, pendant deux années de suite, il trouva le moyen de rouvrir l'Odéon deux mois plus tard qu'à l'ordinaire « sous prétexte de réparations au théâtre ». L'accusation semble risible ; il y faut bien répondre, cependant. A l'inspection de 1875, les architectes de l'État, propriétaire du bâtiment, s'aperçoivent que la salle de l'Odéon, reconstruite à la hâte en 1818, menace absolument ruine. Les agents du ministère des travaux publics s'emparent immédiatement du théâtre sans consulter le directeur, qui se voit obligé de supporter les grosses réparations sans indemnités, et ils le lui rendent le 15 novembre, c'est-à-dire deux mois et demi plus tard que l'époque habituelle de la rentrée ; encore s'étaient-ils réservé de compléter leur travail l'année suivante ; ce qui se traduisit, en effet, par un second retard dans l'ouverture de 1876.

Vous cherchez vainement l'intérêt du directeur dans cette prolongation de clôture. Je le crois bien. L'Odéon ne jouait pas, et ne faisait par conséquent pas de recettes, mais il fallait payer la troupe. Le ministère n'accorda aucune indemnité à raison de la privation de jouissance dont l'État seul était cause. M. Duquesnel avait bien un moyen de s'affranchir du paiement des appointements d'acteurs et d'employés, c'était d'invoquer le cas de force majeure prévu dans les engagements ; il ne s'y arrêta pas un seul instant ; il paya ; et cette campagne de réparations à la salle lui coûta, malgré les recettes faites par la troupe en province, plus de 80 000 francs. Et voilà qu'on lui en fait un reproche aujourd'hui. Étrange spéculateur ! Mais il y a encore autre chose, et cette autre chose est bien plus grave.

On accuse M. Duquesnel de ne pas jouer les jeunes

auteurs. Nous venons de prouver que les pièces représentées à l'Odéon depuis six ans appartiennent aux jeunes auteurs dans la proportion de trois sur quatre.

Mais ces jeunes auteurs, on les maltraitait, on les montait maigrement; on les faisait jouer par une troupe de carton, réservant les acteurs célèbres à trois cents francs par soirée pour les pièces de prédilection dues à un auteur achalandé.

En vérité, de telles accusations vous cassent bras et jambes. On ne peut en appeler qu'aux souvenirs du public et aux jeunes auteurs eux-mêmes.

M. Leconte de Lisle, M. Théodore de Banville, M. de Porto-Riche, M. Paul Déroulède, MM. Delavigne et Jacques Normand, M. Ernest d'Hervilly savent au prix de quels soins et de quels sacrifices ont été obtenues des mises en scène comme celles des *Erinnyes*, de *Déïdamia*, de *Philippe II*, de *l'Hetman*, de *Blackson père et fille*, du *Bonhomme Misère*, de *la Belle Saïnara*.

Pour *les Erinnyes*, par exemple, en dehors des costumes et des décors, d'une exactitude et d'une richesse rares, M. Duquesnel avait demandé le concours d'un jeune compositeur dont il avait deviné les destinées, et la musique des *Erinnyes*, de M. Massenet, qui demeure l'un de ses meilleurs titres, a pris place au premier rang dans le programme des concerts de musique sérieuse. Quand aux interprètes des *Erinnyes*, c'étaient M^me Laurent (en représentation), M. Taillade (en représentation) et M^me Broisat, aujourd'hui sociétaire de la Comédie-Française.

Pour *Déïdamia*, ce fut M^lle Rousseil qui fut appelée par M. Duquesnel pour donner l'appui de son talent à l'œuvre exquise de Théodore de Banville. C'est encore M^lle Rousseil qui fut engagée en représentation pour le principal rôle de *Philippe II*, de M. de Porto-Riche, un poète de vingt-quatre ans.

Enfin, lorsqu'il s'agit de monter *l'Hetman*, la première

œuvre importante de M. Paul Déroulède, un jeune aussi celui-là, œuvre que la Comédie-Française n'avait pas accueillie, M. Duquesnel dépensa des sommes folles, je n'exagère pas, pour habiller non seulement les personnages mais les figurants du drame. Les plus habiles décorateurs furent convoqués. Chéret peignit cet admirable tableau des cataractes du Dniéper, qui est peut-être son chef-d'œuvre; enfin, les principaux rôles furent distribués à M. Geffroy, ancien sociétaire de la Comédie-Française, en représentation; à Mme Marie Laurent, en représentation, et à M. Marais, qui, pour appartenir à la troupe permanente de l'Odéon, n'en est pas moins le jeune premier de drame le plus remarquable que possèdent en ce moment les théâtres de Paris.

Mais quoi! on se laisse entraîner jusqu'à dire que M. Duquesnel choisissait parmi les manuscrits des jeunes auteurs des pièces qui ne l'exposaient pas à « l'horrible inconvénient d'obtenir un long succès ».

Mais on oublie que sur les trois grands succès qui ont marqué les six années de la direction actuelle, à savoir *la Jeunesse de Louis XIV, la Maîtresse légitime* et *les Danicheff,* les deux derniers appartiennent précisément à des débutants.

Lorsque M. Duquesnel reçut *la Maîtresse légitime* de M. Louis Davyl, ce nouveau venu avait une pièce à la Gaîté; mais comme elle n'avait pas encore été jouée, c'était bien un débutant dans toute la force du terme. Eh bien! *la Maîtresse légitime* fut jouée cent vingt fois de suite, et sans s'inquiéter de savoir si la prolongation de ce succès d'un jour retardait l'apparition de la grande pièce qui est le cheval de bataille de M. Francisque Sarcey, ce fut encore avec *la Maîtresse légitime* que M. Duquesnel rouvrit la saison de 1875-1876.

Quant à M. Pierre Newsky (de Corvin), qui donc avait entendu parler de lui avant la première repré-

sentation des *Danicheff ?* Et cependant le drame de cet auteur, absolument inconnu, a été joué deux cent vingt fois de suite, et il a produit plus de sept cent mille francs de recette. La voilà, la grande pièce, la pièce préférée, la pièce qui devait rapporter et qui a rapporté sept mille francs par soirée, et il se trouve qu'elle est la première pièce d'un jeune homme absolument inconnu. Ce fait seul suffit à renverser l'échafaudage d'hypothèses malveillantes dressé contre M. Duquesnel.

On objectera, je le suppose, que M. Alexandre Dumas a collaboré aux *Danicheff*. Je ne dis pas non ; dans quelle mesure, c'est son affaire, puisqu'il ne s'est pas fait nommer.

Mais la pièce reçue a-t-elle été la pièce de M. de Corvin ou celle de M. Alexandre Dumas? tout est là. Eh bien ! c'est la pièce de M. de Corvin qui a été reçue, sous réserve de changements, et par conséquent l'immense succès des *Danicheff*, sans diminuer en rien la valeur du concours accordé par Alexandre Dumas, doit être régulièrement porté à l'actif des jeunes auteurs.

II

Par quelle étrange injustice enveloppe-t-on à la fois M. Duquesnel dans ces deux accusations contradictoires de monter maigrement et insuffisamment les pièces des jeunes auteurs, c'est-à-dire trois pièces sur quatre, et de s'être abandonné pour le reste, c'est-à-dire une pièce sur quatre, à un luxe inouï de décors et de costumes ?

La vérité est que M. Duquesnel a satisfait également, au profit de tous les auteurs, jeunes ou arrivés, le goût, pourquoi ne dirai-je pas la passion qui les tour-

mente pour les beaux décors, les costumes pittoresques et les bibelots rares ou curieux. Il y avait, au quatrième acte de l'*Hetman*, une sentinelle qu'on apercevait pendant cinq minutes, et dont le costume coûtait douze cents francs. M. Duquesnel n'avait pas voulu, au prix d'une économie, faire une tache dans cet admirable tableau.

Mais enfin, sait-on bien, lorsqu'on blâme M. Duquesnel d'avoir cherché le succès dans la splendeur de la mise en scène, qu'il obéit, non pas judaïquement, mais loyalement à l'article premier de son cahier des charges qui lui enjoint de monter les ouvrages nouveaux « avec le luxe de décors et de costumes qui convient au second Théâtre-Français »? Ah! nous sommes bien loin du temps où Lireux répondait, devant moi, à un auteur sifflé, qui attribuait sa chute à la pauvreté des décors : « Eh bien! mon cher, je les ferai retourner, et vous verrez qu'ils sont encore très frais... de l'autre côté. » Ces beaux jours sont passés et j'avoue qu'on aurait tort de compter sur M. Duquesnel pour les faire revenir.

Cela dit, il me reste à chercher quelle pourrait bien être cette pièce préférée, cette pièce extra-légale à laquelle M. Duquesnel est accusé d'avoir immolé les intérêts des jeunes auteurs, ses devoirs et sa mission. Il ne s'agit pas ici de rester dans le vague, mais de préciser des faits. Eh bien, voici la liste complète des grandes pièces jouées par M. Duquesnel depuis le commencement de sa direction jusqu'à ce jour :

1872. *La Salamandre,* drame en quatre actes en prose d'Édouard Plouvier. — *Gilbert,* comédie en trois actes, en prose, par M. Paul Ferrier.

1873. *Les Erinnyes,* drame antique en deux parties en vers, par M. Leconte de Lisle, musique de Massenet. — *Le Petit Marquis,* drame en quatre actes en prose, par MM. François Coppée et Armand d'Artois.

— *Robert Pradel,* drame en quatre actes en prose, par M. Albert Delpit.

1874. *la Jeunesse de Louis XIV,* comédie en cinq actes en prose, par Alexandre Dumas père ; — *la Maîtresse légitime,* comédie en quatre actes en prose, par M. Louis Davyl.

1875. *Un Drame sous Philippe II,* drame en quatre actes en vers, par M. Georges de Porto-Riche.

1876. *Les Danicheff,* comédie en quatre actes en prose, par M. Pierre Newsky. — *Le Grand Frère,* drame en trois actes en vers, par M. Pierre Elzéar. — *Déidamia,* comédie héroïque, en trois actes en vers, par M. Théodore de Banville.

1877. *Le Secrétaire particulier,* comédie en trois actes en prose, par M. de Margallier. — *L'Hetman,* drame en cinq actes en vers, par M. Paul Déroulède. — *Blackson père et fille,* comédie en quatre actes en prose, par MM. Arthur Delavigne et Jacques Normand. — *Le Bonhomme Misère,* légende en trois actes en vers, par MM. E. d'Hervilly et Grévin. — *Le Nid des autres,* comédie en trois actes en prose, par MM. Aurélien Scholl et A. d'Artois.

1878. *Joseph Balsamo,* drame en cinq actes en prose, par Alexandre Dumas.

Quelle est la pièce dont on peut faire grief à M. Duquesnel, en ce sens qu'elle ne serait pas d'un jeune auteur, comme si l'Odéon était obligé de se montrer absolument exclusif envers les talents consacrés? En se plaçant au point de vue de M. Sarcey, on en aperçoit deux, signées toutes deux du même nom : *la Jeunesse de Louis XIV* et *Joseph Balsamo.*

Je ne comprends pas du tout qu'on soulève la moindre objection à l'égard de la première. *La Jeunesse de Louis XIV* était une pièce reçue et répétée à la Comédie-Française, et dont la représentation fut interdite au dernier moment pour des raisons politiques

qui ne subsistent plus. La Comédie-Française n'usant pas du droit de préférence qu'elle aurait pu réclamer, il était naturel que l'Odéon fît acte de « second Théâtre-Français », en recueillant les épaves du premier.

Reste *Joseph Balsamo,* contre qui se sont déchaînées tant de colères. Il est possible que M. Duquesnel ait eu tort de jouer *Balsamo,* puisque *Balsamo* n'a pas réussi; il est certain qu'il aurait fait une bonne affaire en ne le jouant pas, puisqu'il se serait évité une notable perte d'argent. Mais ce n'est pas au succès ou à l'insuccès que se mesurent les devoirs de l'Odéon. Il doit essayer, au risque de ne pas réussir. Pourquoi donc se serait-il refusé à jouer une pièce de M. Alexandre Dumas fils, l'un des plus puissants écrivains de ce temps? Ici, nous touchons au point aigu de la question. Le second Théâtre-Français, largement ouvert aux débutants « qui donnent des espérances sérieuses », doit-il se fermer devant les renommées acquises? Personnellement, je ne le crois pas, et je ne le souhaite pas. Personne ne l'a cru ni ne l'a souhaité dans le passé.

Dans le passé, je vois que la scène de l'Odéon a toujours accueilli les maîtres lorsqu'ils lui ont apporté une œuvre qui rentrait dans le cadre de l'Odéon. Ainsi, M. Charles de La Rounat, qui a eu le mérite et la bonne fortune de produire Louis Bouilhet avec *Madame de Montarcy,* et MM. Adolphe Belot et Villetard avec *le Testament de César Girodot,* n'a dédaigné ni Émile Augier avec *la Jeunesse* et *la Contagion,* ni George Sand avec *le Marquis de Villemer.* Ce faisant, j'estime que M. de La Rounat usait de son droit et remplissait son devoir. Ce qu'il a fait, ses successeurs peuvent le faire tant que leur cahier des charges ne le leur interdira pas. Le jour de cette interdiction viendra-t-il et doit-il venir? C'est précisément la question que je me propose d'aborder lorsque j'aurai terminé

l'examen contradictoire qui m'occupe en ce moment et déblayé le terrain de toute question personnelle.

Il faudra traiter en même temps la question du recrutement de la troupe de l'Odéon. Comme on devait s'y attendre, on a, pour les besoins de la cause, fort maltraité la troupe actuelle de l'Odéon; il n'en est pas moins vrai qu'en moins de six années la Comédie-Française lui a enlevé les dix artistes dont les noms suivent : Mmes Sarah Bernhardt, Blanche Barretta, Émilie Broisat, aujourd'hui sociétaires toutes trois; MM. Mounet-Sully, Pierre Berton, Baillet, Truffier, Roger, Richard et Monval. Et si cet écrémage permanent ne laisse pas que de créer des difficultés incessantes, il est permis d'en conclure aussi que la sagacité de M. Duquesnel ne l'avait pas mal servi dans le choix de ses pensionnaires.

Les représentations du répertoire classique en matinées sont également critiquées. La question est cependant de savoir s'il vaut mieux jouer les œuvres anciennes pendant le jour devant deux mille personnes que le soir devant deux cents. C'est un point sur lequel je reviendrai.

III

Ces détails épuisés, il me reste à reprendre la question personnelle par le gros bout et à signaler aux adversaires du directeur actuel de l'Odéon un point capital qui leur a échappé dans l'excessive ardeur de leur polémique.

Jusqu'à présent, j'ai accepté la comparaison du présent avec le passé et me suis plié complaisamment à tous les méandres dans lesquels il me fallait suivre une argumentation capricieuse. Mais enfin je m'ar-

rête pour ramener le débat sur le terrain de la vérité et de la justice.

On a affirmé la supériorité des administrations qui ont précédé celle de M. Duquesnel; mais on a systématiquement omis d'examiner leurs ressources et leurs charges respectives.

On reproche amèrement à M. Duquesnel les 60 mille francs de subvention que lui donne l'État et la prétendue inexécution des charges imposées en échange de ce maigre subside. Mais on cache au public que les prédécesseurs de M. Duquesnel avaient la plupart de ces charges en moins et 40 000 francs de subvention en plus.

L'histoire de cette subvention mérite qu'on la raconte.

En 1829, lorsque feu Harel, cet homme étonnant, dont Lireux s'inspira souvent sans jamais l'égaler, prit la direction de l'Odéon, il y avait trente ans que ce théâtre se débattait contre la mauvaise fortune. Le roi Charles X, qui aimait la littérature, prit Harel sous sa protection; ce n'était certainement pas par sympathie politique ni par reconnaissance; auditeur au Conseil d'État sous l'Empire, préfet dans les Cent jours, conspirateur et proscrit sous Louis XVIII, rédacteur du *Nain jaune*, du *Miroir* et du *Constitutionnel*, le futur auteur de l'*Éloge de Voltaire*, que devait couronner un jour l'Académie française, ne se connaissait aucun titre à la bienveillance royale. Mais Charles X voulait la prospérité de la seconde scène française, et il accorda libéralement au directeur Harel une subvention de 13 800 francs par mois, soit *cent soixante-cinq mille six cents francs* par an.

Cette subvention fut intégralement payée pour les années 1829 et 1830. La révolution, à laquelle Harel prit part sans aucun scrupule, lui valut la croix de Juillet, mais lui fit perdre sa subvention. Du moins, le

nouveau gouvernement la réduisit-il à 120 000 francs. Harel résista, refusa, plaida, perdit son procès, et finalement quitta l'Odéon pour la Porte-Saint-Martin, déclarant qu'une subvention de 120 000 francs était absolument insuffisante pour faire vivre l'Odéon. Et cependant, en 1829, des artistes tels que Ligier, Éric Bernard, Ferville, Lockroy, Marius, Delafosse, Duparai, Delaistre, Chilly, Beauvallet, Mmes Moreau-Sainti, Noblet, Thénard, Émilie Dupuis, touchaient des appointements si modiques qu'ils suffiraient à peine aux « utilités » d'aujourd'hui.

De nouvelles vicissitudes refermèrent et rouvrirent dix fois les portes de l'Odéon après le départ d'Harel; la Comédie-Française essaya de l'exploiter et y mangea 80 000 francs en une seule saison. Enfin, Lireux parut, c'était en 1843; l'ancien rédacteur de *la Patrie* reçut de la munificence ministérielle 60 000 francs de subvention, et parvint à ne faire faillite qu'au bout de trois ans, malgré l'immense succès de *Lucrèce* et de *la Ciguë*.

L'*Antigone* de Sophocle, traduite par MM. Meurice et Vacquerie, avec les chœurs de Mendelssohn, rapporta au directeur de l'Odéon autant d'honneur et aussi peu d'argent que *les Erinnyes* de Leconte de Lisle avec les chœurs de Massenet.

Les pouvoirs publics se rendirent à l'évidence. Lireux était tombé, on l'abandonna; mais on accorda 100 000 francs de subvention à son successeur immédiat, le célèbre acteur Bocage.

Pendant les vingt-cinq années qui suivirent, de 1847 à 1871, la subvention de l'Odéon demeurait immuablement fixée à 100 000 francs. MM. Altaroche, Alphonse Royer, de La Rounat et Chilly, le prédécesseur immédiat de M. Duquesnel, ont touché les 100 000 francs comme M. Bocage. Mais, au lendemain de la guerre, toutes les subventions théâtrales ayant

été diminuées dans un but d'économie, celle de l'Odéon fut réduite à 60 000 francs, et M. Duquesnel, recueillant la succession de son défunt associé, se vit bien obligé de se soumettre à une mesure regardée comme provisoire, et qui devait cesser pour l'Odéon en même temps que pour les autres théâtres.

Il n'en fut rien. Les anciennes subventions ont été ramenées à leur ancien taux; celle de l'Opéra-Comique dépasse même de 140,000 francs son chiffre primitif. Seul l'Odéon a été tenu en dehors des mesures réparatrices, en même temps qu'on lui imposait une obligation que n'avaient jamais subie les prédécesseurs de M. Duquesnel, celle de jouer huit pièces nouvelles par an, quatre grandes et quatre petites.

Cependant, du 7 septembre 1872 au 30 avril 1878, l'excédent net de la recette (subvention comprise) se chiffre par 83 964 francs, malgré les fabuleuses recettes de *Louis XIV* et des *Danicheff*, qui ont atteint 1 076 543 francs. On trouvera le détail de ces comptes dans la suite de mon travail. Comme les dépenses afférentes à ces deux pièces tant critiquées s'étaient élevées à 369 416 francs, il s'ensuit qu'elles ont produit net plus de 700 000 francs, dévorés par le déficit de l'exploitation pour ces six années, moins l'excédent de 83 964 francs constaté ci-dessus, c'est-à-dire 623 163 francs.

M. Duquesnel mettait donc au service de l'Odéon, en six années, un bénéfice légitimement acquis de 623 000 francs, tandis que l'État lui versait 342 mille francs. Ainsi, l'on peut dire que le directeur de l'Odéon a subventionné son théâtre d'une somme montant au double de celle que lui fournissait l'État. Lequel des deux a le mieux mérité de la littérature et des jeunes auteurs?

Pour que la comparaison entre le présent et le passé fût encore plus complète, il faudrait rappeler

15.

que depuis vingt ans le traitement des acteurs s'est élevé dans des proportions presque incroyables. Ne citons qu'un petit nombre d'exemples : en 1866, M. Saint-Léon, premier financier, touchait 4 800 francs. d'appointements; M. Thiron, premier comique, aujourd'hui sociétaire de la Comédie-Française, 8 000 francs; M. Laroche, jeune premier rôle, devenu également sociétaire de la Comédie-Française, 5 500 francs. Aujourd'hui, leurs successeurs touchent (feux compris), M. Dalis, 12 000 francs; M. Porel, 16 000 francs; M. Marais, 12 000 francs.

Enfin, les droits perçus par la Société des auteurs se sont successivement élevés de 8 à 10 et à 12 p. 100.

Mais, laissant de côté ces deux ordres de faits qui sont irrémédiables, nous revenons à notre proposition première, c'est que les comparaisons entre l'Odéon de M. Duquesnel et l'Odéon de ses prédécesseurs pèchent par la base :

1° Parce que les prédécesseurs de M. Duquesnel, de 1847 à 1871, touchaient 100 000 francs de subvention, tandis que le directeur actuel n'en a jamais reçu que 60 000 francs.

2° Parce que M. Duquesnel est le seul directeur de l'Odéon à qui son cahier des charges ait jamais imposé l'obligation de jouer un nombre déterminé de pièces nouvelles par an; obligation également ruineuse, soit qu'il faille l'exécuter aux dépens d'un succès acquis, soit qu'elle devienne facile par une succession de revers.

La logique et l'équité exigent donc que l'Odéon soit rétabli à tout le moins dans la subvention de 100 000 francs dont il a joui de 1847 à 1871. Voilà pour le premier point. Quant au cahier des charges, comme il est la base de l'organisation présente ou de la réorganisation future du second Théâtre-Français, débarrassé de la question personnelle qu'il fallait à toute

force vider, je l'examinerai au point de vue artistique qui peut se réduire à ce dilemme :

L'Odéon doit-il être le second Théâtre-Français tel que le firent les Casimir Delavigne, les Soumet, les Alfred de Vigny, les Alexandre Dumas, les Frédéric Soulié, les Balzac, les George Sand, les Ponsard, les Emile Augier, les Théodore Barrière, ou devenir le réfectoire littéraire des « échappés de collège » ? Je sais que poser ainsi la question, c'est la résoudre. Mais encore faut-il examiner les voies et moyens et placer sous les yeux du public quelques bonnes vérités que je me lasse de voir méconnues.

IV

J'écris l'Odéon par habitude, quoique ce mot grec, inscrit par Poupart-Dorfeuille en 1797 sur le théâtre du faubourg Saint-Germain, n'ait rien à faire ici. C'est du second Théâtre-Français que je vais parler, c'est-à-dire d'un théâtre consacré, concurremment avec la Comédie-Française, à la haute littérature dramatique sous les trois formes de la tragédie, de la comédie et du drame.

Examinons d'abord une objection préalable, soulevée par de bons esprits, partisans, comme je le suis moi-même, de la liberté commerciale appliquée à toutes les branches de production. A quoi bon des théâtres subventionnés? Pourquoi ne pas s'en rapporter à la loi de l'offre et de la demande qui établit un équilibre incessant entre les goûts du public et l'effort des auteurs et des directeurs? La liberté des théâtres n'implique-t-elle pas la liberté des exploitations aux risques et périls des entrepreneurs? Pourquoi subventionner, c'est-à-dire accorder un privilège déguisé, à tel ou tel genre littéraire, si le public n'est pas disposé

à le soutenir par ses contributions volontaires ? En un mot, pourquoi faire vivre artificiellement, et comme en serre chaude, des œuvres dont le besoin ne se faisait pas sentir, puisque le public ne paraît pas s'en soucier ?

Je ne nie pas la force de l'objection, mais je dois, sinon la réfuter, ce qui serait difficile au point de vue économique, du moins exposer les raisons, purement historiques et traditionnelles, qui militent en faveur d'un système différent.

Je laisse de côté, pour ne pas compliquer un sujet si étendu par lui-même, les théâtres de musique, Opéra, Opéra-Comique, Théâtre Lyrique, dont l'existence ou le maintien sont déterminés par des considérations très variées, et tout à fait étrangères à la littérature.

Et, me circonscrivant dans l'objet spécial de mon étude, je pose en axiome que l'existence d'un second Théâtre-Français, patronné et subventionné par la puissance publique, est intimement liée à l'existence du premier de nos théâtres, la Comédie-Française.

La Comédie-Française n'est pas un théâtre comme tous les autres ; c'est une institution nationale, unique, non seulement en France, mais en Europe. Héritière de nos gloires littéraires, la Comédie-Française a pour mission de les conserver et de les agrandir. Elle est à la fois un musée, une école et une académie. Il semble qu'on n'y toucherait pas sans une sorte de sacrilège. Pour moi, je considérerais comme un barbare et un iconoclaste quiconque proposerait de porter la main sur elle.

Mais cette mission superbe, la Comédie-Française peut-elle la remplir dans toute son étendue sans y être aidée par un second théâtre qui la partage avec elle ? Non.

A l'heure où j'écris, la Comédie-Française, bien

qu'elle soit à la hauteur de ses devoirs par sa laborieuse activité et par les talents dont elle dispose, succombe, pour ainsi dire, sous le poids des richesses dont le cours des ans l'a rendue dépositaire. L'obligation de cultiver l'ancien répertoire, sans laisser dépérir le répertoire moderne[1], restreint de plus en plus la place disponible pour les œuvres nouvelles. Cette place, elle appartient de droit aux écrivains célèbres que la France possède encore. Les Émile Augier, les Alexandre Dumas, les Jules Sandeau, les Octave Feuillet, les Victorien Sardou n'ont qu'à se présenter : les portes leur sont grandes ouvertes. De pareils noms ne font pas antichambre. Que reste-t-il pour les jeunes écrivains? Rien ou presque rien ; encore faut-il s'émerveiller, comme d'un tour de force, que la Comédie-Française ait pu produire, dans ces dernières années, les œuvres de jeunes auteurs, tels que MM. de Bornier, Parodi, Lomon. Un ouvrage nouveau d'un auteur nouveau par an, c'est peu pour l'encouragement de la littérature; c'est énorme lorsqu'on envisage les devoirs multiples qui incombent à la Comédie-Française, et qu'elle ne songe pas à décliner, c'est une justice à lui rendre.

Mais, enfin, l'espace lui est si étroitement mesuré, qu'il n'y a pas de place à la Comédie-Française pour deux écrivains à la fois. La réception d'une pièce de M. Alexandre Dumas fils, en ajournant d'une saison M. Émile Augier, enrichit le Vaudeville d'une belle comédie de ce maître, *Madame Caverlet*, et l'on sait

[1]. Les pièces qui ne sont pas tombées dans le domaine public n'appartiennent à la Comédie-Française, comme aux autres théâtres, que sous les conditions de droit commun de la Société des auteurs, qui sont de représenter l'ouvrage au moins trois fois dans le cours de chaque année. Des années de mille jours ne suffiraient pas à la Comédie-Française pour maintenir son droit intact sur tout son répertoire moderne.

que l'inépuisable reprise de *Hernani* retarda longtemps l'apparition des *Fourchambault*.

Le rôle d'un second Théâtre-Français est donc tout tracé d'avance : c'est de suppléer à la tâche trop lourde de la Comédie-Française.

Insistons-y pour qu'on ne s'y méprenne pas. La Comédie-Française fait ce qu'elle peut, et par conséquent, ce qu'elle doit. Nulle pensée de critique ne se cache sous la constatation d'un fait indéniable.

Cette situation de trop-plein remonte à deux siècles ; c'est-à-dire aux lettres patentes de Louis XIV, qui réunirent les trois théâtres tragiques et comiques de l'hôtel de Bourgogne, du Marais et de la rue Mazarine, en constituant à la troupe unique de 1680 ce magnifique répertoire dont le fonds principal se compose des chefs-d'œuvre de Corneille, de Molière et de Racine. Aussi, la nécessité d'un second Théâtre-Français a-t-elle été sentie à une époque déjà reculée. Dès l'année 1772, Cailhava, déplorant comme un fait acquis « la décadence du théâtre », demandait la création d'un second Théâtre-Français, dans l'intérêt des auteurs et des comédiens[1]. La liberté des théâtres, décrétée en 1790, donna aux souhaits de Cailhava une satisfaction inattendue. Mais une suite d'événements politiques et de révolutions littéraires nous a ramenés au point de départ après quatre-vingts ans ; et l'on peut dire aujourd'hui que la haute littérature n'a plus de refuge assuré et permanent que dans nos deux théâtres subventionnés, la Comédie-Française et l'Odéon.

Or, cette espèce d'asile ne peut demeurer inviolable que si l'État s'en fait le garant dans une certaine me-

1. *L'Art de la Comédie,* Paris, 1772. Cailhava réimprima en 1789, sous le titre de *Causes de la décadence du théâtre,* la partie de son ouvrage qui avait trait à la création d'un second Théâtre-Français.

sure. Les annales du passé nous montrent que l'Odéon, non subventionné ou insuffisamment secouru, a dû chercher des ressources, non pas comme MM. Lireux, Bocage, Altaroche, Royer, de La Rounat, Chilly et Duquesnel, dans la collaboration des auteurs célèbres et dans l'éclat scénique des représentations de leurs œuvres, mais dans le concours de l'opéra, de l'opéra-comique, de la danse, ou même, comme feu Harel, dans des exhibitions foraines telles que l'éléphant Kiouny, d'impérissable mémoire. L'Odéon, délivré de cette subvention et par conséquent de tout engagement, pencherait bien vite, quel que fût son directeur, vers les entreprises facilement lucratives. Et qui nous dit qu'on ne verrait pas un jour cette illustre scène demander des succès d'argent à la féerie, ce genre que tous les prédécesseurs de M. Duquesnel ont eu le droit de jouer et qui n'a disparu de son cahier des charges que sur sa propre requête?

Ainsi donc la subvention, comme droit de surveillance et de contrôle de la part de l'État, est la seule garantie qui puisse maintenir l'Odéon dans la voie littéraire.

A quelles conditions l'Odéon peut-il remplir sa tâche? Sous quel régime convient-il de placer le second Théâtre-Français?

L'exploitation par l'industrie privée et responsable, quoique aidée, c'est-à-dire l'Odéon libre mais encouragé. C'est le système adopté jusqu'ici avec plus ou moins de restrictions.

Ou bien l'exploitation par l'État, c'est-à-dire le théâtre, administrativement dirigé, à la charge du budget.

Voilà les deux régimes entre lesquels il faut choisir.

On a suggéré, dans ces derniers temps, une troisième combinaison : l'exploitation du second Théâtre-Français par le premier. Les protestations

presque unanimes qu'un pareil projet a soulevées dans la presse lui donnent peu de chances d'être adopté par les pouvoirs publics. D'ailleurs, l'idée n'est pas absolument neuve; elle a subi, à diverses reprises, l'épreuve de l'expérience, et cette expérience ne lui a pas été favorable.

Il est facile de comprendre, même sans être au courant des choses de théâtre, que le second Théâtre-Français ne rendra les services qu'on attend de lui qu'à la condition d'être pour le premier non seulement un déversoir, au point de vue de la production littéraire, mais aussi un stimulant, c'est-à-dire une concurrence. La réunion des deux théâtres dans une seule main supprimerait cette concurrence. Les auteurs nouveaux y perdraient la protection alternative de cette dualité, qui fait de l'Odéon le juge en cassation des refus de la Comédie-Française et qui attire inévitablement la bienveillance de la Comédie-Française sur les lauréats de l'Odéon. Dans l'hypothèse de la réunion, les pièces soumises au jugement du comité de lecture se trouveraient, en cas d'échec, refusées à la fois dans deux théâtres. A moins qu'on n'établît cette distinction aussi funeste à la dignité des écrivains que nuisible à leurs intérêts : que ce qui ne serait pas jugé acceptable pour la Comédie-Française fût assez bon pour l'Odéon. En ce cas l'Odéon serait condamné à n'être jamais que le second des deux Théâtres Français. Il faut, au contraire, qu'à certains jours, il égale le premier; c'est sa raison d'être.

Ajoutons que la combinaison, esthétiquement et intellectuellement condamnée par le bon sens public, est matériellement impraticable. Il faudrait, quoi qu'on en pense, que les deux théâtres fussent exploités par deux troupes distinctes, sous peine de complications infinies, causées par l'inépuisable variété du répertoire. Les directeurs de la Porte-Saint-

Martin peuvent diriger en même temps l'Ambigu, parce que chacun de ces deux théâtres joue la même pièce cent cinquante ou deux cents fois de suite. Mais, pour deux théâtres à répertoire changeant, comment combiner avec sûreté les spectacles de la semaine? Ne voit-on pas d'ici qu'un changement inopiné de l'affiche de l'un des deux théâtres entraînerait un changement correspondant, et la plupart du temps fort épineux, sur l'affiche de l'autre théâtre, si les mêmes acteurs devaient les desservir l'un et l'autre? Que si, au contraire, on forme deux troupes distinctes, à quoi bon la réunion?

Du reste, je le répète, la combinaison a déjà été essayée à plusieurs reprises et elle a donné des résultats suffisamment décourageants pour qu'on n'y revienne pas.

Au mois d'octobre 1798, un homme d'esprit et d'initiative, M. Sageret, parvint à réunir les débris épars de l'ancienne Comédie-Française, et il les divisa en deux sections : celle de la rue Richelieu (rue de la Loi) et celle du faubourg Saint-Germain (Odéon), sans que les sujets tragiques et comiques fussent exclusivement attachés à l'un de ces deux théâtres, qu'ils devaient desservir de deux jours l'un. Savez-vous quel fut le résultat obtenu dans la salle de l'Odéon avec des artistes qui s'appelaient Saint-Prix, Saint-Fal, Grandmesnil, Fleury, Julie Molé, etc.? Une recette moyenne de *six cent quatre vingt-huit francs* pour chacune des vingt et une premières représentations. Et malgré l'immense succès de *Misanthropie et Repentir*, qui parut un instant remettre l'entreprise à flot, Sageret dut renoncer à tenir ses engagements. Le 17 février 1799, la double exploitation de la Comédie-Française dut cesser; elle avait duré quatre mois et demi. Dès ce temps-là, l'Odéon portait la peine de son éloignement du centre de la ville et de la prédilection du public pour les nou-

veaux théâtres de la rive droite. La troupe de Mlle Raucourt, qui faisait 1 800 à 2 000 francs de recette moyenne lorsqu'elle jouait au théâtre Louvois, ne faisait que 300 francs lorsqu'elle venait en représentation à l'Odéon. Il y a quatre-vingts ans de cela; eh bien! les choses n'ont pas changé. En voici une preuve assez curieuse.

Il y a quatre ou cinq ans, la Comédie-Française jouait fréquemment *Tartuffe*, avec M. Leroux, et une distribution convenable sans doute, mais en somme fort ordinaire; la recette était, en moyenne, d'environ 4 000 francs par soirée. A la même époque, l'Odéon s'avisa de monter *Tartuffe*, avec M. Geffroy, qui s'y montrait comédien supérieur; Mme Doche jouait Elmire, Pierre Berton Valère, Mlle Baretta Marianne, etc. La première fois, le *Tartuffe* de l'Odéon fit 2 000 francs de recette, 1 200 francs la seconde fois, 300 francs la troisième.

Après la retraite d'Harel, qui avait refusé comme insuffisante la subvention de 120 000 francs que lui offrait le ministre de l'intérieur, le Théâtre-Français vint jouer d'abord deux fois, puis trois fois par semaine, à l'Odéon, du 25 octobre 1832 jusqu'au 31 mai 1835. La tentative ne fut pas heureuse, mais la Comédie-Française ne s'en tint pas là, comme elle aurait dû sagement le faire.

En 1837, M. Vedel, qui venait de succéder à M. Jouslin de La Salle en qualité de directeur de la Comédie-Française, sollicita le privilège de l'Odéon, qui lui fut accordé pour deux années, sous la seule condition d'un comité de lecture particulier pour l'Odéon.

Cette nouvelle campagne, commencée le 1er décembre 1837, dura sept mois, qui donnèrent chacun une moyenne de 18 500 francs, soit *six cent seize francs* par représentation, et se soldèrent par une perte de 40 000 francs; le *Camp des Croisés*, d'Adolphe Dumas,

monté par M. Vedel, avait coûté à lui seul plus de 25 000 francs. M. Vedel se hâta de se retirer.

On voit que l'expérience est complète et que la réunion des deux théâtres en une seule main ne ferait que hâter la ruine de l'un, tout en compromettant la prospérité de l'autre.

S'il est visible que l'Odéon, pour être utile et pour vivre, sinon pour prospérer, doit être indépendant, il ne reste plus qu'à choisir entre l'exploitation par l'État et l'exploitation par l'industrie privée.

Je n'insisterai pas sur le premier moyen. Tout le monde en pense ce que j'en pense moi-même. Un théâtre purement administratif deviendrait, en peu de temps, le plus risible des « tripots », comme disait Voltaire. La faveur seule y régnerait à l'ombre des influences politiques; on solliciterait une lecture ou une réception comme on sollicite une place, et on l'obtiendrait par les mêmes moyens. Une pièce en un acte serait assimilée à un bureau de tabac de sixième classe, une pièce en trois actes vaudrait une justice de de paix, et une pièce en cinq actes une sous-préfecture. Le moindre péril d'une pareille entreprise c'est qu'elle serait ruineuse, et exposerait le budget à des sacrifices indéfinis.

Reste l'exploitation par l'industrie privée. Nous y sommes : restons-y. Examinons seulement dans quelles limites l'État doit intervenir à la fois pour accorder et pour exiger. Dans la juste pondération entre le montant des subventions et l'étendue des charges imposées réside la solution du problème.

L'article premier du cahier des charges qui régit actuellement l'Odéon est ainsi conçu :

« Le directeur sera tenu de diriger le théâtre de l'Odéon comme il convient au second Théâtre-Français; d'avoir une troupe d'artistes composée de manière à interpréter dignement l'ancien répertoire tragique et

comique ; et, enfin, de monter les ouvrages anciens ou nouveaux avec le luxe de décors et de costumes qui doit distinguer les théâtres subventionnés. Le directeur de l'Odéon devra accueillir et rechercher les jeunes artistes et les auteurs nouveaux qui lui paraîtront donner de sérieuses espérances. »

Une autre obligation, qui date seulement de 1872, oblige le directeur à jouer tous les ans huit pièces nouvelles, savoir quatre pièces en un ou deux actes, et quatre pièces en trois ou cinq actes; total, au minimum seize actes, au maximum vingt-huit actes par an. Enfin, quarante représentations au minimum doivent être consacrées à l'ancien répertoire.

Ces prescriptions, en apparence très simples, ne laissent pas que d'être embarrassantes dans l'application. Les huit pièces nouvelles peuvent composer quatre spectacles entièrement nouveaux. Comme le répertoire ancien absorbe 40 représentations sur les 272 dont se compose l'année théâtrale de neuf mois, il reste 232 représentations pour les quatre spectacles nouveaux, soit 58 représentations par spectacle. Si l'un quelconque de ces quatre spectacles nouveaux obtient un succès sérieux, il faut de deux choses l'une : ou bien l'interrompre en pleine vogue pour faire place à d'autres ouvrages qui ne réussiront peut-être pas, ou bien le continuer au risque de faillir à la stricte exécution des charges.

D'autre part, l'obligation de monter les ouvrages nouveaux ou anciens « avec luxe de décors et de costumes » ajoute à la responsabilité financière du directeur des charges qui deviennent écrasantes en cas d'insuccès.

On se fera une idée nette de cette situation, en apprenant que, abstraction faite des prodigieuses recettes produites par *la Jeunesse de Louis XIV* et *les Danicheff*, qui dépassèrent un million, l'exploitation

de l'Odéon, dans ses six derniers exercices, se solderait par un déficit de 965 170 francs que les subventions, montant à 342 000 francs, ont réduit à 623 170 francs.

Ce n'est, après tout, qu'un déficit journalier de 752 francs (pour 1.284 représentations). L'année théâtrale de l'Odéon se composant de 272 représentations, il faut évaluer le déficit moyen et annuel à 200 000 francs par an, et c'est, par conséquent, à cette somme qu'il conviendrait d'élever la subvention dans le cas où l'on voudrait limiter étroitement la liberté du directeur quant aux choix des auteurs et des pièces.

Ce chiffre n'a rien qui puisse surprendre, si l'on se souvient que la direction des beaux-arts fixait autrefois à 185 600 francs par an la somme nécessaire pour assurer convenablement l'existence de l'Odéon, et cela en 1829, il y a juste un demi-siècle.

D'autre part, la Comédie-Française, qui possède légitimement tant de prérogatives, l'ancienneté, l'éclat des traditions, la précieuse liberté de jouer ce qui lui plaît et quand il lui plaît, le choix exclusif ou prélibation sur les élèves du Conservatoire, une situation admirable au centre géographique de Paris, dans le plus beau quartier de la ville, et, enfin, cet avantage, le plus précieux de tous, la faveur du public, reçoit, tant en argent qu'en dotation, une subvention annuelle de 340 000 francs ; sans compter la jouissance gratuite d'une salle dont le loyer représenterait un prix énorme.

340 000 de subvention pour le premier Théâtre-Français, à qui tout sourit, et 60 000 francs seulement pour le second, contre qui tout conspire, il faut avouer que la proportion n'est pas raisonnable, et que ce ne serait pas trop de 200 000 francs de subvention pour constituer un second Théâtre-Français digne de ce nom.

Je viens de toucher la question du loyer, qui est gratuit pour les deux théâtres. Mais la disproportion subsiste. Que vaudrait le loyer de l'Odéon sans la subvention qui fixe dans l'immeuble un théâtre de premier ordre? On a parlé de 150 000 francs; mettons 50 000 francs et nous ne nous tromperons guère, lorsqu'il s'agit d'un théâtre construit dans une situation excentrique, dans un quartier peuplé d'établissements religieux et scolaires, qui ne fournissent naturellement aucun contingent aux plaisirs mondains, et enfin borné, à partir de huit heures du soir, par le sombre désert des jardins du Luxembourg, des allées de l'Observatoire et des quartiers Montparnasse et de Lourcine.

Le Théâtre Historique et Lyrique, situé place du Châtelet, c'est-à-dire beaucoup plus avantageusement que l'Odéon, est loué par adjudication publique 70 100 francs par an, mais comme il jouit du gaz au prix de la Ville, il profite de ce chef d'un bénéfice qui réduit le loyer réel à environ 60 000 francs. Or, la salle du Théâtre-Lyrique contient le même nombre de places que l'Odéon, on ne peut donc pas estimer le loyer de l'Odéon, moins avantageusement situé, à plus de 50 000 francs.

<center>* *
*</center>

Maintenant, quelles devraient être les garanties imposées par l'État au directeur, quel qu'il soit, en échange d'une subvention de 200 000 francs? Nous n'en apercevons qu'une, en dehors de l'intérêt bien entendu du directeur, dont l'efficacité soit à peu près certaine, c'est l'institution d'un comité de lecture qui aurait seul le droit de réception et de refus, et dont les décisions, en cas de désaccord avec le directeur responsable, seraient soumises à l'arbitrage du ministre des beaux-arts.

Le reste est affaire de détail et de peu d'importance.

Mais, s'il faut dire toute ma pensée, l'utilité, la prospérité et même la splendeur du second Théâtre-Français dépendront de l'interprétation qu'on donnera à l'esprit du cahier des charges ; largement entendue de part et d'autre, cette charte fondamentale fécondera le champ littéraire. Sinon, non.

Le second Théâtre-Français doit accueillir généreusement les bons et grands ouvrages, même s'ils sont signés de noms illustres, et repousser sévèrement les mauvais et surtout les médiocres, même s'ils sont l'ouvrage des « échappés de collège » auxquels nous n'accordons aucun droit d'entreprise ni sur la fortune publique dispensée par l'État, ni sur la fortune privée des directeurs, ni sur l'attention du public. La légende des jeunes génies méconnus est, dans l'état actuel des choses, un conte de ma Mère l'Oie.

La vérité vraie, et suffisamment triste d'ailleurs, c'est que le public n'aime pas les expériences ni les éducations. Les directeurs, même les moins lettrés et les moins aventureux, sont plus oseurs que le public. Veut-on savoir quels ont été les débuts, au théâtre, des écrivains les plus célèbres de ce temps-ci ? Qu'on médite la liste suivante :

Le premier drame de Victor Hugo, *Amy Robsart*, sifflé à l'Odéon.

Le premier drame de Frédéric Soulié, *Christine à Fontainebleau*, sifflé à l'Odéon.

La première comédie d'Alfred de Musset, *la Nuit vénitienne*, sifflée à l'Odéon.

Le premier drame d'Afred de Vigny, *la Maréchale d'Ancre*, sifflé à l'Odéon.

Le premier drame de George Sand, *Cosima*, sifflé au Théâtre-Français.

Le premier drame de Balzac, *Vautrin*, sifflé à la Porte-Saint-Martin.

Le premier drame d'Henri de Latouche, *la Reine d'Espagne*, sifflé au Théâtre-Français.

Le premier drame de M. Auguste Vacquerie, *Tragaldabas*, sifflé à la Porte-Saint-Martin.

La première comédie de Victorien Sardou, *la Taverne des étudiants*, sifflée à l'Odéon.

La première comédie de M. Edmond About, *Gaëtana*, sifflée à l'Odéon.

La première comédie de MM. de Goncourt, *Henriette Maréchal*, sifflée à la Comédie-Française.

Tous ces noms glorieux ou célèbres ont été hués avant d'être applaudis. Mais ils pouvaient dire : « On me siffle, donc j'existe. » Ils avaient trouvé un directeur pour les deviner, à défaut d'une foule pour les comprendre. Donc, en thèse générale, on peut dire que ce qui manque le plus aux écrivains nouveaux, ce n'est pas un théâtre, c'est un public.

Ce public s'enfuit quand on veut le contraindre. Le second Théâtre-Français ne peut vivre et par conséquent être utile que s'il se conserve une clientèle, en lui offrant, non pas seulement les productions hasardeuses des débutants ou des inconnus, mais aussi les œuvres plus mûres des maîtres de la scène. Or, en ce moment, la situation est critique. Les jeunes brûlent d'impatience et s'insurgent contre des hésitations et des lenteurs dont ils incriminent les motifs faute de s'en rendre un compte exact et réfléchi. Mais leurs anciens, intimidés par les polémiques, s'éloignent de l'Odéon et s'excusent d'y porter leurs ouvrages nouveaux ou d'autoriser d'intéressantes reprises, pour ne pas se faire accuser de prendre la place de leurs cadets.

Si l'opinion publique, mieux éclairée, n'aidait pas l'administration des beaux-arts à réagir contre des exigences à la fois ridicules et funestes, l'Odéon serait menacé de subir des mésaventures analogues à celles qui ont marqué de tant de catastrophes dou-

loureuses l'histoire du Théâtre-Lyrique. On a consacré plus d'argent à relever le Théâtre-Lyrique de sa ruine qu'il n'en aurait fallu pour l'empêcher de sombrer. Enfin, on a fini par où l'on aurait dû commencer; avec une subvention convenable on lui a rendu une grande liberté d'action.

Nous souhaitons l'une et l'autre au second Théâtre-Français. Mais, s'il fallait choisir, c'est encore la liberté que nous préférerions pour lui, en vue de l'accomplissement de la noble mission littéraire qui lui est dévolue.

CONCOURS DU CONSERVATOIRE

TRAGÉDIE ET COMÉDIE

30 juillet 1878.

Voilà certes une journée bien remplie. De dix heures du matin à six heures du soir, trentre-quatre concurrents se sont fait entendre, dans trente et une scènes de tragédie ou de comédie, devant le jury, où siégeaient, avec M. Ambroise Thomas, président; M. Perrin, administrateur général de la Comédie-Française; M. Duquesnel, directeur de l'Odéon; M. Camille Doucet, secrétaire perpétuel de l'Académie française; MM. de Beauplan, Alexandre Dumas, Jules Barbier et Legouvé, etc. Eh bien, l'intérêt qui s'attache à ces épreuves, d'où dépend l'avenir de nos grandes scènes françaises est si vif que l'immense majorité des spectateurs a subi sans défaillance et même avec plaisir cette terrible séance de huit heures, sous le poids d'une chaleur torride.

Mes lecteurs ne me pardonneraient pas de faire défiler devant eux les noms, prénoms, âges et qualités — ou défauts — des trente-quatre élèves, âgés de quatorze à vingt-six ans, qui se sont, avec plus ou moins de bonheur, disputé nos suffrages. Il suffit largement de signaler ceux ou celles qui ont vu leurs efforts récompensés par la justice du jury. Et comme cette justice s'exerçait dans cette mesure, quelque peu étendue, qui s'appelle l'indulgence, on peut tenir pour certain qu'en dehors d'elle il n'y a pas de mérite méconnu à consoler ni à venger.

La tragédie a recueilli, pour sa part, un deuxième prix, qui vaut qu'on s'y arrête. Le titulaire en est M. Guitry, âgé de dix-sept ans et demi, premier accessit en 1877, de qui je signalais, l'année dernière, les heureuses et rares dispositions. M. Guitry est un beau jeune homme déjà formé, de haute taille, doué d'une figure noble et expressive et d'une admirable voix, sonore et douce à la fois, qui se prête sans effort à la traduction des sentiments les plus extrêmes. Il a joué la scène d'Achille (quatrième acte d'*Iphigénie en Aulide*) avec une sûreté d'intonation et une intensité de sentiment tout à fait remarquables. La preuve en est, c'est la sensation qu'il a produite avec ces deux vers adressés à Agamemnon :

> Rendez grâce au seul nœud qui retient ma colère,
> D'Iphigénie encor je respecte le père.

Ce distique est, en soi, ce qu'on peut imaginer de plus platement écrit; mais le bouillonnement sourd de la colère d'Achille, violemment refoulée, a été indiqué par M. Guitry avec une telle énergie qu'on a senti comme le frémissement du danger couru par Agamemnon en bravant l'indomptable fils de Thétis et de Pélée.

Le jury est demeuré dans la juste mesure, et a sa-

gement sauvegardé l'avenir de M. Guitry en n'accordant qu'un second prix et non un premier prix à cet enfant de dix-sept ans. M. Guitry donne de magnifiques promesses ; il lui reste cependant des études à faire ; il esquisse hardiment les vers, il en indique le sens d'un trait net et sûr ; mais sa diction demande encore à se régler par des études que j'appellerais volontiers de solfège et de vocalisation. Pure question de mécanisme et de travail. Il faut remarquer, d'ailleurs, que le jury n'a pas décerné de premier prix. S'il en eût décidé autrement, c'est à M. Guitry, qui n'avait pas de concurrent possible, que serait revenue nécessairement cette haute récompense.

Auprès de lui, un premier accessit a signalé l'intelligence et la chaleur de M. Bregaint, qui semble appelé à jouer avec succès les troisièmes rôles de drame.

J'apprécie moins M. Brémont, à qui est échu un second accessit, pour avoir dit à tort et à travers, sans nul souci ni de poésie ni de lyrisme, en la scandant par des coups de... voix et de talons de bottes, la scène de *Ruy Blas*, au premier acte, entre Ruy Blas et Zafari. Le titulaire de l'autre second accessit de tragédie, M. Candé, a déclamé avec une certaine intelligence, mais avec peu de moyens naturels, les stances du *Cid*.

Les récompenses décernées aux élèves tragédiennes ont moins d'importance.

Mlle Brindeau a certainement mérité son premier accessit dans une scène des *Enfants d'Édouard*, mais la comédie ou le drame très doux réclament cette agréable et intéressante fille d'un des meilleurs et des plus élégants comédiens dont la première de nos scènes françaises ait gardé le souvenir.

Mlles Lerou et Edet se sont partagé *ex æquo* le deuxième accessit. Sur la première, je veux me taire. Mlle Edet ne manque pas de valeur, sous cette seule

réservé qu'elle n'a pas le plus léger soupçon de l'art tragique ; elle a dit la grande scène de jalousie d'Hermione avec Pyrrhus (4ᵉ scène, acte IV d'*Andromaque*) du ton d'une Araminte querellant un Dorante infidèle ; c'est une aimable et aimante personne qui, jusqu'à « je vous hais » déclame tout tendrement. Il est vrai qu'au dernier vers :

 Va, cours, mais crains encore d'y trouver Hermione !

elle accentue ce mouvement de vivacité par un grand coup de talon en arrière, mais c'est un coup de talon Louis XV qui ne saurait effrayer ce galantin de Pyrrhus.

Mˡˡᵉ Edet nous fournit la transition toute naturelle de la tragédie à la comédie.

Pas de premier prix pour les hommes ; mais deux seconds prix, également quoique diversement mérités. L'un a été donné à M. Guitry, second prix de tragédie, qui, dans une scène du *Fils naturel*, a montré de la simplicité, de la tendresse et de la jeunesse, deux qualités qui semblent très naturelles chez un comédien de dix-sept ans, mais qui ne s'allient pas toujours aux dons virils du tragédien que possède déjà M. Guitry. La jolie scène, d'ailleurs, pleine de sève printanière et cependant colorée par une maturité d'automne ! D'où sort-elle ? Du *Fils naturel* de Diderot ou de la comédie écrite sous le même titre par M. Alexandre Dumas ? Si l'on s'en tenait à la tournure philosophique des idées, on l'attribuerait volontiers à l'auteur du *Père de famille*. Et cependant elle n'est pas de Diderot.

L'autre second prix a été gagné par M. Charley, un comique plus gai que fin, très applaudi dans une scène des *Fourberies*.

Un premier accessit a été décerné à M. Michel, qui

a fort bien joué la scène du juif, au premier acte de *Marie Tudor*, et à M. Brémont, qui a dit avec une fureur dépourvue de toute nuance comique les reproches d'Alceste à Célimène.

Voici enfin un premier prix, le seul que le jury ait accordé aux trente-quatre concurrents. Lorsque Mlle Sisos a été appelée, l'auditoire lui a fait une longue ovation qui devançait la décision des juges. M. Ambroise Thomas, s'associant de bonne grâce à cette manifestation préventive, a dit alors : « Mademoiselle, le public vous décerne le premier prix de comédie, à l'unanimité. » Et les acclamations ont redoublé sous l'encouragement implicite de ce spirituel à-propos. Comment troubler cet accord assez rare, des spectateurs et du jury? Mlle Sisos est toute jeune, dix-huit ans moins dix mois; de l'aplomb, de la finesse, un jeu spirituel et vif, telles sont les qualités qui lui avaient valu le second prix l'année dernière, et qu'il a fallu, toujours pareilles, récompenser cette fois-ci par le premier prix. Nous n'en aurions pas vu davantage l'année prochaine. Mlle Sisos est ce qu'on appelle au théâtre une « nature ». Si elle réussit, elle créera « les Sisos »; sinon, rien.

Un second prix, donné très à propos, c'est celui que le jury a conféré aux dix-sept ans de Mlle Bergé, qui est la plus naïve des ingénues, une enfant pleine de candeur et de malice à la fois, et dont le petit air sérieux a fait rire aux larmes dans une très jolie scène de *l'École des mères*, de Marivaux.

Mlle Brindeau a rendu très finement une scène du *Verre d'eau*, et, quoique le rôle de la reine Anne soit démesurément marqué pour une si jeune personne, elle y a montré les plus heureuses dispositions. Elle a reçu un premier accessit, en même temps que Mlle Depoix, qui, à la manière dont elle a rendu les bijoux et laissé tomber le bouquet dans une scène de

l'Épreuve nouvelle, promet une comédienne pleine de grâce et de sentiment, mais dans une nuance plus passionnée peut-être que ne le comporte le rôle « bouton de rose » de cette adorable Angélique, dans lequel Marivaux a devancé Greuze de plus d'un demi-siècle.

Avec les deuxièmes accessits, accordés à M^{lle} Guyon et à M^{lle} Goby, j'aurai épuisé la liste de récompenses.

Somme toute, un concours qui met en lumière trois élèves hors ligne, M. Guitry dans les deux genres, M^{lles} Sisos et Bergé dans la comédie, fait honneur au Conservatoire. Mais la qualité ne doit pas nous faire illusion sur la diminution de quantité qui, si elle devait persister, deviendrait inquiétante pour le recrutement de nos théâtres de premier ordre.

DLXXVIII

Gymnase. 6 août 1878.

Reprise de LE MONDE OU L'ON S'AMUSE, comédie en un acte, par M. Édouard Pailleron. — LES DANSEURS ESPAGNOLS.

Le Gymnase a repris ce soir une amusante comédie de M. Édouard Pailleron, *le Monde où l'on s'amuse.* Il ne faut pas confondre ce monde-là avec le « demi-monde », puisque toutes les femmes y sont mariées et que tous les maris y sont riches et bien posés ; seulement, tous les ménages mis en scène par M. Pailleron sont des ménages à trois. Il paraît que c'est la vraie manière de s'amuser. M. Pailleron nous l'affirme, et j'aime mieux l'en croire — poliment — que de le chicaner à

propos d'une spirituelle fantaisie, qu'on a revue avec plaisir.

M. Blaisot prête une bonhomie très plaisante au rôle du baron Koller, le type achevé d'un Sganarelle inconscient. MM. Landrol, Frédéric Achard et Francès, ainsi que M^me Fromentin, ont été fort applaudis. Le don Juan de la pièce est représenté par M. Lenormant, qui le joue en collégien plutôt qu'en homme du monde. Deux bouts de rôle laissent à peine entrevoir M^lle Lesage, qui n'attend qu'une création pour mettre en lumière ses qualités de comédienne intelligente et spirituelle, et une débutante, M^me Minha Melcy, qui a été bien accueillie.

Avant et après la comédie de M. Édouard Pailleron, on nous a montré la « Compagnie des danseurs et danseuses espagnols du théâtre royal de Madrid, sous la direction de don Manuel Guerrero, maître de ballet ». Je ne crois pas que les castagnettes de cette estimable compagnie attirent la foule au Gymnase. La chorégraphie est aussi étrangère que possible à ce genre d'exercice. Les femmes comme les hommes sautent à plat sur la plante des pieds comme de simples habitants du Cantal. Quant à la *prima ballerina,* elle m'a rappelé qu'il existe dans un roman posthume de Frédéric Soulié, continué et achevé par Louis Desnoyers et Léo Lespès, un chapitre où l'on raconte un début à l'Opéra, et qui est intitulé : « Inauguration de la danse lourde. »

La tête de la danseuse est assez belle, mais son corps trapu et masculin repose sur deux jambes extraordinaires, taillées comme les balustres de la terrasse du bord de l'eau, au jardin des Tuileries. On assurait autour de moi que cette dame était la fille de la célèbre Petra Camara, que le Gymnase nous montra il y a une vingtaine d'années. Je croirais plutôt que c'est sa mère.

L'EXPOSITION THÉATRALE

14 août 1878.

I

L'exposition théâtrale, dont l'initiative et l'organisation appartiennent à M. le baron de Watteville, directeur des sciences et des lettres au ministère de l'instruction publique et des beaux-arts, attire les curieux au palais du Champ-de-Mars, quoiqu'elle y soit médiocrement logée dans le premier pavillon qu'on rencontre à main gauche en entrant dans la rue des Nations. Ce pavillon minuscule manque d'air, de jour et surtout d'espace, car dix personnes qui s'y attardent entravent la circulation.

On a groupé au centre vingt-quatre maquettes de décorations anciennes ou modernes, depuis *la Folie de Clidamant*, de Hardy, jouée rue Mauconseil, à l'hôtel de Bourgogne, vers 1619, jusqu'au *Fandango*, le ballet de Salvayre exécuté à l'Opéra le 26 novembre 1877.

A ces maquettes, construites selon les systèmes de décors adoptés pour les théâtres modernes, viennent se joindre une restitution fort intéressante du théâtre antique d'Orange, d'après les travaux de M. Caristie, et la reproduction du *Mystère de Valenciennes*, représenté en 1547, d'après le précieux manuscrit prêté par Mme la marquise de La Coste.

Des masques anciens et modernes, des dessins de costumes et de décors, des statuettes, des peintures, des éventails à sujets, enfin des modèles de machinerie, complètent cette originale exhibition où les profanes peuvent s'initier aux procédés matériels de cet art décevant et charmant qui s'appelle le théâtre.

J'ai décrit sommairement les maquettes qui forment le « gros œuvre » de l'exposition théâtrale, lorsqu'il me fut permis de les examiner à loisir, dans la galerie des archives de l'Opéra. (Voir ci-dessus, pp. 184 et suivantes.) Je me borne aujourd'hui à consigner ici quelques remarques suggérées par cette évocation du passé théâtral de la France.

Le modèle en relief de la scène du théâtre romain d'Orange, d'après la restauration de M. Caristie, réduit à l'échelle de trois centimètres par mètre par M. Darvant, sous la direction de MM. Charles Garnier et Heuzey, produit une sensation d'étonnement. Orange, l'ancienne *Arausio*, n'occupait pas le premier rang parmi les villes de la Gaule narbonnaise, et cependant la scène du théâtre d'Orange, dont les murs restent debout jusqu'à leur couronnement, présente des dimensions colossales : soixante et un mètres de largeur, c'est-à-dire quarante-cinq mètres de plus que le nouvel Opéra de Paris.

Ce théâtre grandiose représentait, construite en pierres qu'ornaient autrefois des étages de colonnes et des placages de marbres, la façade d'un palais, qui servait de décoration permanente. La porte du milieu, ou porte royale, s'ouvrant dans un hémicycle en retraite, indiquait l'entrée du palais ; deux autres portes et deux pavillons latéraux signifiaient, par une convention traditionnelle, la première le logement des hôtes ou l'entrée de l'extérieur, la seconde un sanctuaire, une prison, ou tout autre lieu de l'intérieur de la ville. Des décorations mobiles, appliquées sur des prismes tournants, aidaient à fixer l'intelligence du spectateur sans prétendre, d'ailleurs, à lui imposer la moindre illusion scénique. Je ne saurais entrer ici dans la description technique de ces *périactes;* mais je n'en puis mieux caractériser l'emploi qu'en le comparant à celui des écriteaux dont se servait, dit-on,

Shakespeare dans la cour de l'hôtel du Globe, et sur lesquels on lisait : « Ceci est une forêt. — Ceci est un rocher battu par les flots. » Les *périactes* étaient des écriteaux symboliques qui remplaçaient l'écriture par un signal.

Une scène monumentale, large quatre fois comme la scène de notre Opéra, suppose nécessairement un nombre immense de spectateurs et une enceinte capable de les contenir. Quelles étaient l'étendue, la forme et les dispositions de la salle du théâtre d'Orange? Voilà ce que j'aurais voulu voir, car je n'en ai pas la moindre idée. J'espère que MM. Darvant, Charles Garnier et Heuzey voudront bien compléter leur savant et utile travail.

Le système décoratif du *Mystères de Valenciennes* ne nous retiendra pas longtemps. Construit en longueur, comme sur le bord d'une route, il présente successivement, en allant de gauche à droite, le Paradis, la ville de Nazareth, le Temple, Jérusalem, le Palais, la maison des évêques, la Mer, la Porte-Dorée, les Limbes des Pères, l'Enfer. Les scènes du Mystère s'accomplissaient successivement dans chacune de ces parties décoratives, que MM. Duvignaud et Gabin ont scrupuleusement reconstruites en relief d'après les indications des manuscrits.

Il ne faudrait pas, cependant, accepter le mystère de Valenciennes comme le type des représentations de ce genre. Le mystère « en long » n'est qu'une exception assez rare. Le mystère ordinaire se mettait en scène « en hauteur » au moyen d'échafauds étagés l'un sur l'autre; celui du rez-de-chaussée étant consacré à l'enfer, et celui du sommet au Paradis, d'où l'expression populaire qui s'est conservée pour désigner les plus hautes places d'un théâtre.

Comme je l'ai déjà dit, la série des théâtres modernes commence à l'hôtel de Bourgogne en 1619,

et se poursuit avec le même théâtre jusqu'en 1636. Le catalogue officiel explique que les dimensions du théâtre de la rue Mauconseil ont été prises sur un document unique, qui est un plan (ou plutôt une portion de plan) publiée par Dumont en 1773. Il en existe cependant un autre beaucoup plus intéressant que je m'empresse de signaler à la commission ministérielle : c'est une estampe d'Abraham Bosse, gravée par Le Blond, et qui est antérieure d'au moins cent trente ans au plan de Dumont. Elle représente une farce à six personnages à l'hôtel de Bourgogne.

Chose curieuse pour l'histoire de l'art, la disposition de la scène est identique, dans son principe, à celle du théâtre romain d'Orange : un palais à pilastres corinthiens, avec la porte royale ouverte dans le fond, à droite et à gauche un pavillon ouvert en face des spectateurs. J'ajoute que cette décoration, dont l'authenticité ne saurait être discutée, offre beaucoup d'analogie avec la scène de l'Opéra-Comique à la foire Saint-Laurent, telle que la représentent les gravures qui accompagnent le *Théâtre de la Foire*.

Enfin, l'estampe d'Abraham Bosse, ce peintre inimitable de l'époque Louis XIII, nous montre l'avant-scène séparée du parterre par une balustrade qui ne laisse libre que le milieu de la scène. Or cette balustrade est également visible dans le frontispice de la *Mariamne* de Tristan, publiée chez Courbé en 1637.

Il ne me paraît pas que la forme et la décoration de l'avant-scène du théâtre de Bourgogne, telles qu'on nous les montre au Champ-de-Mars, puissent s'accorder avec les indications d'Abraham Bosse. La commission, en consultant le dessin qu'elle expose elle-même sous le n° 15 et qui représente l'hôtel de Bourgogne en 1689, se convaincra qu'il y a lieu d'étudier à nouveau ces menus détails d'architecture.

Après l'hôtel de Bourgogne vient une décoration de

Torelli, peinte pour *la Finta Pazza*, opéra de Torelli et de Strozzi, qui parut sur la scène du Petit-Bourbon en 1645. Le décor, représentant un jardin royal, a été copié sur un dessin qui fait partie du recueil de Lévêque, conservé aux Archives nationales. Il me semble moins riche que ne le montrent les gravures qui accompagnent l'admirable édition de *la Finta Pazza*, reliée aux armes de Gaston d'Orléans, l'une des merveilles de notre Bibliothèque Nationale.

De *la Finta Pazza* du Petit-Bourbon, qui date du mois de février 1645, l'Exposition saute à pieds joints jusqu'à l'*Atys*, de Lulli, qui date de 1676, c'est-à-dire qu'elle omet, avec la salle primitive du Palais-Cardinal, tout le théâtre de Molière. Il eût été très facile de restituer, à tout le moins de reconstruire la scène du Palais-Cardinal et la belle décoration de *Mirame* d'après les gravures qui accompagnent l'édition in-folio. C'est une lacune regrettable qu'il faudra nécessairement remplir si, comme je l'espère, l'exposition théâtrale survit au palais du Champ-de-Mars. L'idée conçue par M. le baron de Watteville est trop heureuse et trop féconde pour qu'on ne souhaite pas qu'elle s'élargisse et se complète en s'étendant.

Il y a dans la collection actuelle le noyau d'un Musée théâtral qui doit trouver sa place, soit dans les vastes dépendances de l'Opéra, soit dans les bâtiments nouveaux qu'il est question de construire pour le Conservatoire.

Nous n'y reverrons plus, à notre grand regret, une foule d'objets curieux, libéralement prêtés par des particuliers, entre lesquels il faut citer l'éventail appartenant à Mlle Agar, qui représente *le Bourgeois gentilhomme* au théâtre de la rue de l'Ancienne-Comédie avec des spectateurs sur le théâtre, et le petit théâtre mécanique avec changements à vue, tiré de la collection de M. Valpinçon. Mais les Archives nationales, celles

de l'Opéra et de la Comédie-Francaise, le Cabinet des estampes, etc., renferment un nombre infini de pièces intéressantes, dont les *fac-simile* enrichiraient le Musée de l'art théâtral. Plus tard, les dons et les legs y ajouteraient de nouvelles richesses, où les écrivains et les artistes trouveraient les plus précieux enseignements.

Je n'ai fait qu'indiquer sommairement les modèles de machinerie, à côté desquels se voient les instruments en apparence grossiers au moyen desquels nos décorateurs produisent de si merveilleux et de si poétiques effets. Il y a là le sujet d'une étude spéciale.

II

L'art de produire des prestiges à volonté, de changer un somptueux palais en un désert sauvage, d'aplanir des montagnes et de faire pousser à vue d'œil des arbres de haute futaie, de déchaîner les orages et de soulever la mer en courroux, de précipiter les diables dans un abîme flamboyant et de faire voler les anges dans l'empyrée, tout cela se traduit à nos yeux désenchantés par quelques morceaux de fer et de bois ainsi décrits au catalogue :

A. Modèle de théâtre avec ses dessus, ses dessous, ses treuils, chariots, trappes, etc., etc.

B. Modèle de la machinerie du vaisseau de *l'Africaine*.

C. Modèle de machine pour apothéose.

D. Modèle de tambour.

E. Modèle de trappe pour l'apparition ou la disparition d'un personnage.

F. Modèle en bois d'un contre-poids de 1 350 kilogrammes, chaque pain de plomb enfilé à une tige de fer pèse 50 kilogrammes.

Et voilà tout. Je ne décrirai pas ces engins, formidables par leur dimension, mais extrêmement simples si on les compare à l'outillage de nos grandes usines. Depuis l'époque de la Renaissance, qui vit renaître les théâtres réguliers, tombés dans l'oubli depuis la chute de l'Empire romain, la machinerie théâtrale n'a pas inventé grand'chose.

Dès l'an 1500, les Papes, qui furent en Italie les initiateurs des beaux-arts, avaient dans la ville de Rome un théâtre à décorations et à machines.

Nos anciens mystères français exécutaient déjà quelques changements et quelques trucs moins naïfs qu'on ne le supposerait. Mais ce ne fut qu'en 1581, lorsque apparut le *Ballet comique de la Royne*, représenté à l'hôtel de Bourbon, pour les noces du duc de Joyeuse avec la belle-sœur de Henri III, que les Français se régalèrent pour la première fois d'une pièce à grand spectacle et à machines. Quinze ans plus tard, on vit au château de Nantes représenter un drame intitulé *l'Arimène*, par Nicolas de Montreux, où le ciel se mouvait avec les astres. Il y avait des changements à vue. « Les décors, dit M. Ludovic Celler dans une intéressante étude, étaient peints sur des sortes de cylindres verticaux, à bases pentagonales, et dont les arêtes devaient coïncider les unes avec les autres ; ils étaient mis en mouvement par un arbre central mu par une vis en fer que l'on tournait sous le théâtre. » Il n'est pas malaisé de reconnaître, dans ces constructions mobiles sur une base pentagonale, une ingénieuse réminiscence des *périactes* des anciens théâtres romains.

Ce n'était pas encore le changement à vue tel que nous le connaissons ; la gloire de l'avoir inventé ou seulement fait réussir appartient à Jacques Torelli, un noble italien, qui consacra la plus belle part de son génie de peintre, d'architecte, de machiniste et

même de poète à étonner et à amuser la France. Né en 1608, à Fano, Torelli devint célèbre pour avoir changé en un instant les décorations du Théâtre des Saints Jean et Paul à Venise, au moyen de contrepoids et de cabestans.

Appelé à Paris par le cardinal Mazarin, Torelli exécuta les décorations et les machines de *la Festa teatrale* en 1645 et de l'*Andromède* de Corneille en 1650. L'admiration publique lui décerna le nom de « grand sorcier ».

Son successeur pour les fêtes royales fut l'illustre Vigarani, gentilhomme modénais, qui construisit la grande salle des Machines aux Tuileries, et qui dirigea, pour toute la partie artistique, les fêtes éblouissantes données par le roi Louis XIV à Versailles, à Saint-Germain et à Chambord. Entre autres œuvres « montées » par Vigarani, il faut citer *la Princesse d'Élide*, *les Amants magnifiques* et *Psyché*. Les machines qu'il construisit pour les Tuileries étaient si puissantes qu'elles enlevaient à la fois cent personnes dans les airs, c'est-à-dire dans les frises.

On peut lire dans les ouvrages spéciaux, et notamment dans le livre de M. Ludovic Celler, la description des appareils employés du xvi^e au $xviii^e$ siècle. Ils diffèrent très peu des nôtres ; contrepoids, treuils et cabestans, cintres et dessous machinés, trappes de toute espèce, y compris les trappes anglaises, le matériel n'a guère changé, sauf quelques perfectionnements de détail dans l'outillage et l'application de la vapeur aux mouvements des machines, application qui ne s'est même pas généralisée.

Il n'est pas jusqu'au vaisseau du *Corsaire* et du *Fils de la Nuit*, virant de bord au milieu de la scène, qui n'ait été connu de nos arrière-grands-pères ; il est très clairement décrit dans le livre de Nicolas Sabattini sur *la Manière de fabriquer les théâtres*, qui parut en 1638.

J'allais oublier la *Mirame*, de Desmaret, où la cour de France admira le 14 janvier 1641, sur la scène bâtie par le cardinal de Richelieu au Palais-Royal, « une mer avec des agitations qui sembloient naturelles aux vagues de ce vaste élément, et deux grandes flottes dont l'une paraissoit éloignée de deux lieues, qui passoient toutes deux à la vue du spectateur ».

Ainsi, la carcasse du vaisseau de *l'Africaine*, très bien plantée d'ailleurs et curieuse à étudier au Champ-de-Mars, est plus intéressante comme décoration que comme machine proprement dite.

N'exagérons rien cependant. Les grands spectacles qui charmèrent et étonnèrent la cour la plus magnifique et la plus polie de l'Europe atteignaient seuls la perfection dans ce genre de divertissement, c'est-à-dire la facilité et la régularité des mouvements, sans lesquelles la machinerie la plus compliquée ne saurait donner aucune illusion et par conséquent aucun plaisir.

Les choses n'allaient pas si bien dans les théâtres ordinaires, que le délabrement habituel de leurs finances condamnait à l'économie. Les écrivains et les journalistes des deux derniers siècles ne tarissent pas en plaisanteries sur la machinerie de l'Opéra, trop souvent détraquée et sujette à des accrocs burlesques. On se plaignait surtout de « trop voir les ficelles » qui soutenaient les vols des Dieux ou des Amours, les chars roulants dans les nuages, etc.; on riait de l'air contrit des figurants qui craignaient d'être précipités et mouraient de peur.

Cependant, faisons un retour sur nous-mêmes. Sauf dans un petit nombre de grands théâtres, est-ce que nos yeux n'ont pas journellement à souffrir de négligences pareilles à celles dont on s'égayait avant nous? Que de palais accrochés dans les frises! Que d'arbres refusant obstinément de se transformer en baignoires

ou en boutiques de pharmaciens! Que de changements à vue qui ne s'achèvent qu'à la condition de baisser le rideau ! Rappelez-vous *la Gazza ladra* au défunt Théâtre-Italien. Que ceux qui ont jamais vu la pie s'envoler de bonne grâce le long d'un fil de fer gros comme une corde à puits veuillent bien lever la main! Personne ne dit mot. La cause est entendue.

III

Pour les décorations, c'est autre chose. Le progrès est évident. Le goût du décorateur et celui du public se sont développés à mesure qu'apparaissaient des moyens d'exécution tout nouveaux, qui manquaient à nos devanciers. Le point de départ de ce progrès immense, ou plutôt de cette révolution, c'est la lumière. Les décorateurs ne l'ont pas inventée, mais ils en ont profité avec un talent et un succès merveilleux.

Lorsque vous assistez du fond de votre stalle à l'un de ces tableaux éblouissants, où la lumière électrique fait scintiller l'or et les pierreries des costumes, se joue dans les eaux naturelles et se combine aux teintes mystérieuses des feux de Bengale, vous ne songez pas à faire un retour sur le passé. Vous ne vous dites pas qu'aux approches de la Révolution française on ne connaissait ni la lumière électrique, ni le gaz hydrogène, ni les lampes Carcel, ni les lampes d'Argand, ni même le simple quinquet, inventé par un pharmacien sous le règne de Louis XVI.

« Jusqu'en 1786, écrit M. Péclet, auteur d'un traité classique sur l'éclairage, époque de la découverte des becs à double courant d'air par Argand, l'art de l'éclairage était resté stationnaire. La bougie de cire, les chandelles et des lampes qui, depuis un grand nombre de siècles, n'avaient éprouvé aucun perfec-

tionnement, formaient tout le système des appareils destinés à produire la lumière. »

Ainsi, les décorateurs n'avaient pour éclairer leurs toiles et leurs châssis que des chandelles (la bougie, trop chère, étant réservée pour les représentations de gala), et des lampes en tout semblables à celle qu'on trouve dans les ruines de Pompéi. Une mèche trempant dans l'huile et y brûlant à l'air libre en projetant une fumée empestée, c'était là tout le mécanisme. L'emploi des lampes étant à peu près impossible, restait la chandelle, l'ignoble chandelle dont nos cuisinières ne veulent plus. Et c'est en effet pour les chandelles que Torelli, Vigarani, Servandoni, lui-même, le sublime Servandoni comme l'appelle Diderot, ont exécuté leurs chefs-d'œuvre(1).

L'Exposition théâtrale du Champ-de-Mars, en nous montrant toutes ses maquettes depuis 1619 jusqu'à 1877 éclairées également par la lumière naturelle, ne permet pas de mesurer la distance réelle qui sépare les travaux des anciens décorateurs et les œuvres de nos artistes contemporains. Placés sous le même jour, les décors anciens et modernes prennent un air de famille, sans autre différence que celle du bon et du mauvais, du naïf et du compliqué.

L'infériorité des moyens d'éclairage exerçait cependant l'influence la plus directe et la plus tyrannique sur les procédés des anciens décorateurs. La couleur, la perspective, la division des plans ou ce qu'on appelle en termes techniques la plantation, étaient nécessairement subordonnées à la quantité et surtout à la

1. J'ai lieu de croire que des appareils, dont je ne puis discuter ici ni la configuration ni l'efficacité, aidaient à certains effets de lumière, mais qu'on ne s'en servait que pour les fêtes royales et princières. La grande pièce à spectacle de Thomas Corneille, *Circé*, jouée en 1675, coûtait pour la soirée à la Comédie-Française cent livres de chandelles (à 7 sous la livre, 35 fr.).

qualité et à la teinte particulière des lumières dont on disposait.

J'entendais dire dans mon enfance que les décorations de théâtre, vues de près, étaient d'incompréhensibles barbouillages où l'on ne reconnaissait rien, ni formes, ni couleurs. On ne s'en douterait pas aujourd'hui en admirant les maquettes des Ciceri, des Chéret, des Rubé, des Chaperon, des Lavastre, des Despléchin, des Cambon, des Carpezat, des Daran, des Zara, etc. Mais il fut un temps où c'était vrai.

Par exemple, les tons verts des anciens décors, au lieu d'être obtenus par un mélange de bleu et de jaune, étaient faits de jaune et de noir, parce qu'on avait remarqué que le noir bleuissait sous la lumière rouge des chandelles.

A défaut de herses lumineuses dans les frises, les acteurs recevant par-devant la lumière fuligineuse de la rampe, et par derrière celle des chandelles accrochées aux portants des coulisses, semblaient des fantômes sombres s'agitant entre deux reflets. Dans ces conditions, il eût été plus que difficile de construire des plans dont l'harmonie et la liaison dépendissent exclusivement d'une distribution savante de la lumière. Aussi les anciens décors se composent-ils presque invariablement d'une toile de fond et de châssis latéraux posés méthodiquement l'un derrière l'autre comme une file de paravents.

De toutes les maquettes exposées par la commission des beaux-arts, la première qui rompe avec la tradition, c'est le décor final de *Hécube*, un opéra de Milcent et de Fontenelle représenté à l'Opéra de la place Louvois, le 13 floréal an VIII (3 mai 1800). Le fond du théâtre vient de s'écrouler et laisse voir toutes les horreurs du sac de Troie, la ville en feu, des monceaux de morts, des groupes de fuyards et le colossal cheval de bois, qui se détache en vigueur sur l'incen-

dié du palais de Priam. Ce superbe tableau marque une innovation capitale, car les éternels portants de droite et de gauche ont disparu, et l'œil du spectateur plonge librement ou croit plonger dans la profondeur des coulisses sans qu'aucun obstacle artificiel et contre nature arrête sa vue. Pour trouver un effet du même genre et aussi puissant, il faut descendre le cours des âges jusqu'au Désert de M. Chéret, dans *le roi de Lahore*.

L'auteur du décor de *Hécube* s'appelait De Gotti, une des gloires de l'art décoratif, et de qui l'on ne sait presque plus rien aujourd'hui, pas même son nom, car des érudits modernes l'on confondu plus d'une fois avec les Dagoty, graveurs en couleur du dernier siècle. Je le trouve appelé Gotti tout court, alors qu'il était en 1791 décorateur en chef du théâtre de Monsieur, rue Feydeau. Il fut le premier maître de Daguerre.

C'est à ce dernier qu'on doit, si je ne me trompe, un perfectionnement tout nouveau dans l'art du décor : il osa pour la première fois, vers 1822, fermer le théâtre par un plafond qui remplaçait enfin les bandes parallèles descendant des frises dont on s'était contenté jusque-là.

Avec Ciceri père, qui, de modeste chef d'orchestre du théâtre Séraphin, devint en peu d'années décorateur en chef de l'Opéra ; avec Daguerre, avec le baron Taylor, la grande peinture prend possession des théâtres, d'où elle chasse définitivement l'ancien décor de pure convention. On a fait autrement, on ne fera ni plus grand ni plus beau que le décor du premier acte de *Guillaume Tell* par Ciceri père, qui porte le n° XXIV à la salle du Champ-de-Mars. Les principales dispositions en ont été conservées dans le décor actuel, peint par MM. Rubé et Chaperon.

Cependant, la peinture décorative est entrée depuis quelques années dans une nouvelle phase, comme

toute notre école de peinture. On peut dire que Ciceri et ses élèves marchaient avec l'école romantique, qui leva sa bannière au Salon de 1822, illustré par Eugène Delacroix. L'œuvre des successeurs de Ciceri correspond plutôt au double mouvement, naturaliste sous une face et archéologique de l'autre, qui prévaut aujourd'hui. Comparez, par exemple, la maquette n° XXVIII, qui représente le Casino de Nicosie dans *la Reine de Chypre*, peint par M. Chéret, avec le dessin de l'ancien décor de M. Cambon exposé sous le n° XLIX, et vous saisirez la différence non de talent, mais d'inspiration et de méthode. La décoration se fait de jour en jour plus pittoresque, plus capricieuse; elle s'éloigne de plus en plus des plans solennels de la tragédie et de la symétrie classique; elle recherche les combinaisons inattendues; elle multiplie les plantations obliques qui renouvellent les perspectives, mais qu'il n'est pas facile de mettre au point pour la majorité du public. Quant à l'exécution, en devenant plus libre et cependant plus exacte, elle s'est rapprochée du grand art au point de s'y confondre.

Nous ne sommes plus au temps où les aides décorateurs employés dans les ateliers des Menus-Plaisirs passaient des mois entiers, perchés dans ces étranges casiers dont une aquarelle de 1821 (n° XLVIII, donnée par M. du Locle aux Archives de l'Opéra) nous offre la représentation fidèle, à peindre à la règle des moulures d'une irréprochable correction.

Nous sommes plus éloignés encore du temps où tous les arbres, à quelque essence qu'ils appartinssent, étaient invariablement couverts de feuilles de marronnier à cinq pointes, dites « mains de gendarmes ». Regardez les sapins du *Freyschütz* (Lavastre et Despléchin), les bouleaux d'*Hamlet* (Rubé et Chaperon), les jardins du *Roi de Lahore* (Daran) et cette merveilleuse forêt de *Sylvia* (Chéret), ses buissons de myrtes

et de lauriers-roses éclairés par la pâle lueur de la lune : là, tout est étudié, tout est vrai ; le sentiment poétique est puisé dans l'interprétation directe de la nature elle-même en même temps que dans une étude scrupuleuse de la couleur locale. L'art décoratif a suivi dans ces trente dernières années le chemin parcouru par l'école française tout entière, et qui conduit de l'ancien paysage classique aux créations vivantes et frissonnantes des Théodore Rousseau et des Corot.

A côté des œuvres originales et charmantes de tant d'artistes éminents, l'Exposition théâtrale du Champ-de-Mars nous exhibe leur instruments de travail. Ce sont, à côté de pinceaux faits comme tous les pinceaux du monde, des séries de brosses plates et larges, assez semblables aux petits balais de salon dont nous nous servons pour épousseter le devant de nos cheminées, sauf que le manche est plus long. Les godets à couleur ont l'air de grands pots de pommade. La vue de ces divers engins n'est pas particulièrement attrayante, bien que le contraste entre la grossièreté de l'instrument et la splendeur de l'œuvre ne soit pas dénué d'intérêt. Mais le balai du décorateur n'est rien. Ce qu'il faudrait voir et avoir, c'est la manière de s'en servir.

DLXXIX

Troisième Théatre-Français. 22 août 1878.

Les PENSIONNAIRES DU GÉNÉRAL

Comédie en un acte, en prose, par M. Henri Debry.

Le général de Bassetière a recueilli chez lui ses trois nièces, Laure, Camille et Jeanne, orphelines de

père et de mère. C'est là ce qu'il appelle son pensionnat. Les jeunes filles mènent par le bout du nez ce vieux grognard, que l'auteur nous montre sous les traits d'une insupportable ganache. La seule chose qu'elles n'obtiennent pas de leur oncle, c'est de rappeler dans la maison paternelle son fils unique, qu'il a chassé.

Étant donné ce point de départ, je ne connais pas d'habitant d'Asnières, d'Argenteuil ou de Fouilly-les-Oies, qui ne devine à l'instant même, qu'au dénouement, le général absoudra le fils coupable et le mariera à la plus aimable de ses nièces.

Mais comment l'auteur arrivera-t-il de ce point à cet autre? M. Henri Debry a craint sans doute de suivre les routes battues, et il s'est jeté par la traverse dans d'affreux petits chemins où l'on rencontre plus de pierres qu'il n'en faut pour casser le nez à des myriades de vaudevillistes.

Par exemple, voulez-vous savoir à quelle espèce de faute Charles de Bassetière a dû son expulsion de la maison paternelle? Je vous le donnerais en mille que vous ne devineriez pas. Voici l'aventure toute crue, quoique peu croyable. Un soir que Charles s'était vu refuser par son père dix louis dont il avait besoin pour s'en aller au bal masqué, ce fils dénaturé s'est emparé de l'uniforme et des épaulettes vénérées de l'auteur de ses jours, et il s'est montré à tout Paris déguisé en général grotesque, après quoi on l'a rapporté ivre-mort.

Voilà un mauvais drôle, à ce qu'il me semble, et peu intéressant. Heureusement, il s'est engagé dans les chasseurs d'Afrique et il rapporte d'Alger les épaulettes de lieutenant avec la croix d'honneur gagnées aux côtés du capitaine Lelièvre, dans le blockhaus de Mazagran.

Ajoutez à ces ingrédients bizarres le personnage

d'un major suisse qui porte une paire de bottes, non pas à ses pieds mais sous son bras, pour l'offrir à Mⁱˡᵉ Laure, la cousine préférée de Charles, et vous aurez une idée suffisante des inventions saugrenues qui ont ravi d'aise le public du troisième Théâtre-Français.

Les Pensionnaires du général sont agréablement représentées par Mˡˡᵉˢ Cassotty, Bernage et Dor. M. Barral, le général, n'a rien de militaire et il bredouille terriblement. M. Leloir joue en comédien adroit le personnage impossible du bottier, — non, je veux dire du major Frichtel.

J'ignore si M. Henri Debry est jeune ou vieux. La pièce me laisse dans la même incertitude : elle est à la fois enfantine et caduque.

D LXXX

Fantaisies-Parisiennes. 29 août 1878.

LA CROIX DE L'ALCADE

Opéra-bouffe en trois actes, de MM. Vast-Ricouard et Farin, musique de M. Perry-Baggioli.

La salle ouverte en 1837 sous le titre de Théâtre de la Porte-Saint-Antoine, et devenue ultérieurement le Théâtre Beaumarchais, vient de subir une troisième transformation. Renonçant au mélodrame, dont l'intérêt naïf ne tient pas devant le scepticisme croissant des « nouvelles couches », le théâtre ci-devant Beaumarchais s'appelle depuis ce soir, 29 août 1878, le théâtre des Fantaisies-Parisiennes, et il se consacre à la musique légère.

Pour célébrer cette conquête de l'opérette sur la littérature, on a remis le théâtre à neuf. La salle est maintenant fort coquette, très éclairée, très gaie à l'œil. Les couloirs sont garnis de tapis et de fleurs, les avant-scènes de tentures luxueuses; bref, tout paraît calculé en vue de succès assez éclatants pour attirer le monde élégant vers les régions hyperboréennes qui confinent à la Bastille et à la place Royale.

La Croix de l'Alcade réalisera-t-elle ce prodige? Les auteurs pourront vivre quelques jours dans cette espérance, je ne veux pas dire dans cette illusion. Le succès de la première représentation, accentué par des indulgences de source très variée, a été des plus bruyants. On a bissé indiscrètement et inconsidérément un grand nombre de morceaux qui ne gagnaient pas tous à être mieux connus. Bref, la représentation finit à une heure et demie du matin, au milieu des applaudissements, des rappels et des bouquets.

Que faut-il rabattre de ces manifestations amicales, naturellement expliquées par l'intérêt qui s'attache à une nouvelle entreprise théâtrale et au début d'un jeune compositeur? Telle est la besogne d'arpenteur-toiseur-vérificateur qui m'est imposée par ce que nous appelons entre nous « le sacerdoce ». Tâchons de l'accomplir d'une main légère, sans fausser cependant la balance délicate qui sert à peser les ailes de mouche de l'opérette.

Une opérette qui s'appelle *la Croix de l'Alcade* contient nécessairement un alcade et beaucoup d'alguazils; le métier d'alcade et d'alguazil s'exerce dans un pays où il y a beaucoup de toréadors, de guitares et de boléros; pour qui ces guitares et ces boléros, sinon pour des femmes à jupes de soie, coiffées de peignes extravagants? Des amoureux qui donnent des sérénades, des alguazils qui poursuivent les amoureux,

tout cela, vous le devinez rien qu'en lisant l'affiche, et mon analyse pourrait, à la rigueur, s'en tenir à cet aperçu.

Cependant, les auteurs du livret ne me pardonneraient pas de me refuser à vous donner l'explication de ce titre : *la Croix de l'Alcade*, qui fait songer à *la Croix de ma Mère*. Mais ne confondons pas : la croix de ma mère, c'était le mélodrame et le théâtre Beaumarchais; la croix de l'alcade, c'est l'opérette. Cette croix ne se porte pas au col, suspendue par une chaîne mignonne, ni à la boutonnière au bout d'un ruban jaune ou bleu. Ce n'est ni un bijou ni une décoration. C'est tout simplement une marque jaune, faite en peinture sur la porte des maisons habitées par les femmes ou les filles de la bourgade de Cascadillas, qui ont manqué, soit à la foi conjugale, soit au programme des rosières. L'alcade Antonio, ce grand conservateur des mœurs de Cascadillas, est lui-même un coureur de guilledou. Revenant bredouille d'un rendez-vous que lui avait donné une étrangère ou plutôt une femme sauvage retour de Madagascar, qui répond au nom de Dolorès, l'alcade trouve les portes de son propre logis absolument closes, et il rentre chez lui en escaladant un mur. Dolorès, qui poursuit un ancien amant appelé don Bartholomé, fiancé à la fille de l'alcade, prend celui-ci pour son infidèle; elle appelle les alguazils en témoignage de l'escalade; ceux-ci, armés de leurs pots à couleur, hésitent à flétrir la maison de leur chef suprême. Dolorès se saisit d'un pinceau et trace elle-même la croix fatale sur la porte de l'alcade.

Tout ceci forme un premier acte, très vif, très mouvementé. L'alcade, après le premier moment de consternation, se demande à quel genre de déshonneur il doit attribuer sa mésaventure. Est-ce sa femme qui l'a trompé? Est-ce sa fille qui s'est laissé

séduire? Là pourrait être, à la rigueur, le sujet d'une comédie dans le goût des anciennes farces de la Foire. Mais, dès le milieu du second acte, la pièce se jette dans des épisodes dépourvus d'intérêt; l'alcade finit par deviner au bout de deux heures ce qu'il aurait dû comprendre tout de suite, c'est qu'il a été pris lui-même pour un séducteur en flagrant délit et qu'ainsi Mme Antonio et Mlle Rosita Antonio sont également innocentes. Rosita épouse l'étudiant Pablo qu'elle aimait.

Sur cette donnée, amusante au début, M. Pierry Biaggioli, un jeune compositeur connu par quelques œuvres très sérieuses, a écrit vingt-cinq morceaux qui n'attestent pas une vocation bien prononcée pour la musique bouffe. L'inexpérience fondamentale de M. Pierry dans l'art d'écrire en musique est absolument évidente, et son imagination ne lui fournit que des idées rares et vagues.

Cependant un certain instinct du théâtre se fait jour à travers le feuillage surabondamment stérile de son énorme partition. Le finale du premier acte, avec son chœur d'alguazils, dans lequel on distingue une phrase très colorée par les voix de ténors : *Prudence! prudence!* a été fort applaudi et méritait de l'être.

Au second acte, des couplets musicalement insignifiants ont cependant fait sensation, grâce à la voix fraîche et délicate d'une jeune fille inconnue, Mlle Maria Thève.

Il y a encore, au troisième acte, le chœur des invalides, où l'on peut goûter la saveur bizarre d'une imitation d'Offenbach doublée par une réminiscence de Gounod.

Ne parlons pas du reste. Il ne suffit pas d'écrire à deux temps pour produire des quadrilles, ni à trois temps pour avoir des valses et des boléros. Qu'est-ce que le rythme s'il n'encadre un dessin musical? Le

simple tambourinement des doigts sur une vitre ou sur le bois d'une table.

Outre Mlle Marie Thève, que j'ai déjà nommée, les Fantaisies-Parisiennes ont fait débuter ce soir Mlle Rose Merys, qui, dès son entrée en scène, a accusé les qualités et les défauts d'une bonne chanteuse de province. C'est, en effet, de la province que Mlle Merys arrive, et de la plus province des provinces, l'Amérique. De l'exagération dans le jeu et dans le chant, trop d'yeux, trop de sourires, trop de gestes et trop de voix, voilà ce que n'ont pu corriger encore les conseils de l'éminent professeur Gustave Roger. Du reste, Mlle Merys, qui « vibre » avec intensité, est certainement plus faite pour chanter *la Juive* et *les Huguenots* que pour effeuiller les fleurs légères de l'opérette.

M. Soto, M. Bonnet ont, au contraire, la tradition du genre.

Les chœurs ont bien marché, et la pièce est très convenablement montée. Somme toute, soirée intéressante quoiqu'un peu longue, et qui avait attiré un vrai public de première.

DLXXXI

Chateau-d'Eau. 30 août 1878.

UNE ERREUR JUDICIAIRE

Drame en cinq actes et huit tableaux, par M. Charles Belle.

Pendant que le théâtre Beaumarchais renonce au drame, le théâtre du Château-d'Eau y revient, après une excursion qui ne paraît pas avoir été brillante dans le genre des pièces « à cascades », qui ont suc-

cessivement illustré — et ruiné — les entreprises de Déjazet, de Taitbout, etc.

La réouverture du Château-d'Eau s'est faite ce soir par un drame inédit, ce qui malheureusement n'est pas synonyme de neuf.

Vous connaissez, pour l'avoir cent fois rencontré sur les planches de l'Ambigu ou de la Porte-Saint-Martin, le chevalier d'aventure qui tue un jeune seigneur dans un duel déloyal et qui, muni des papiers de sa victime, va prendre dans la famille de celle-ci et dans le monde une place usurpée.

Le traître du drame de M. Alfred Belle s'appelle de son vrai nom le chevalier de Vildrac, et le jeune seigneur traîtreusement assassiné s'appelait le vicomte Robert de Mondomery. Pourquoi pas Montgommery tout de suite?

Le faux vicomte se fait reconnaître comme le neveu du comte de Mondomery; entrevoyant la possibilité d'un mariage entre le vicomte Robert et sa cousine Louise de Mondomery, et trouvant l'héritière à son goût, le chevalier se montre galant et même amoureux. Mais Louise lui manifeste, à première vue, l'antipathie instinctive que les gens malintentionnés inspirent aux chiens de race.

D'ailleurs, Louise aime dès l'enfance le jeune Philippe d'Ainglade (pourquoi pas d'Anglade?), fils du marquis d'Ainglade, le vieux compagnon d'armes du comte de Mondomery. Malheureusement pour les tendres amants, M. de Mondomery ne veut plus entendre parler de cette famille, jadis si unie à la sienne que leurs deux hôtels, mis en communication par une porte intérieure, ne faisaient pour ainsi dire qu'une seule habitation. M. de Mondomery n'a pas absolument tort, car le marquis d'Ainglade, joueur jusqu'à la passion, jusqu'à la folie, a dévoré son patrimoine et déconsidéré son nom.

Désespérant néanmoins de vaincre la résistance de Louise, le chevalier conçoit le projet, s'il ne peut avoir la femme, d'emplir du moins ses poches et de s'enfuir après. Le comte a réuni, je ne sais plus pourquoi, une somme énorme dans une cachette dont il confie le secret à son prétendu neveu. Dévaliser le trésor sans précaution aucune serait par trop niais. Le chevalier imagine, d'accord avec un complice subalterne, Jean Périn, qui passe pour son valet de chambre, de tout préparer pour que les soupçons tombent sur un innocent. Quel sera l'innocent sacrifié? Ce sera le marquis d'Ainglade, dont la situation précaire est connue de tout le monde.

Profitant de la communication intérieure des deux hôtels, les scélérats introduisent une forte somme en or dans le secrétaire du marquis. Après quoi, ils procèdent avec sécurité au pillage de la cachette. Le vol est signalé et ébruité par les voleurs eux-mêmes. Le malheureux marquis d'Ainglade, accablé par les charges qui s'élèvent contre lui, est traduit devant la justice criminelle et condamné aux galères.

Au cinquième tableau, où l'on assiste au ferrement des galériens dans la cour de Bicêtre, nous retrouvons le véritable vicomte Robert, qui n'est pas mort, mais qui a été enfermé comme fou.

Tout s'explique dans les trois derniers tableaux : le marquis d'Ainglade est réhabilité, Philippe d'Ainglade épouse Louise de Mondomery, et le chevalier de Vildrac, ainsi que son complice Jean Périn, reçoivent le châtiment de leurs crimes.

Le drame de M. Alfred Belle est fait, comme on le voit, de pièces et de morceaux empruntés au répertoire du boulevard. Il y a cependant dans la facture générale de l'ouvrage une certaine entente du théâtre, et certaines scènes sont conçues et exécutées avec un commencement de talent. La situation du marquis,

écrasé sous les preuves qu'a préparées l'infernale prévoyance du chevalier de Vildrac, est réellement émouvante. Il faut remarquer aussi la scène, habilement faite, où Louise de Mondomery, surmontant l'horreur que lui inspire le chevalier, le retient assez longtemps pour que la police prévenue puisse s'emparer du coupable.

On a pleuré à deux ou trois reprises, mais on a souri de temps à autre à des phrases comme celle-ci : « Le lion pille et tue, mais il ne ment pas. » N'est-ce pas le pendant de ce petit dialogue de police correctionnelle : « Dame! mon président, vous savez, la faim fait sortir le loup du bois. — Taisez-vous! répond le président sévère; quand le loup a faim, il ne vole pas, il travaille! »

Le drame de M. Alfred Belle a complètement réussi. Il est joué avec un ensemble remarquable par MM. Gravier, très pathétique sous les traits du marquis d'Ainglade; Bessac, Deletraz, Péricaud, Meigneux; Mme Laurenty, et surtout par M. Dalmy, un excellent troisième rôle, et par Mme Wilson, qui, par son jeu mesuré, intelligent, et par l'accent pénétrant de sa voix sympathique, a produit un très grand effet.

DLXXXII

Bouffes-du-Nord. 31 août 1878.

AMOUR ET PATRIE

Drame en cinq actes, par M. Laurencin.

Le théâtre des Bouffes-du-Nord, construit au coin du boulevard de la Chapelle et de la rue du Faubourg

Saint-Denis, consiste en une salle beaucoup plus spacieuse et plus élégamment décorée que la plupart de nos petits théâtres. Elle est bien éloignée du centre, mais ce défaut est une qualité pour les laborieux habitants d'une région du nouveau Paris, très populeuse et très déshéritée.

Les Bouffes-du-Nord ont été exploités d'abord en manière de café chantant, avec des opérettes et des revues. De nouveaux directeurs ont pensé que le drame offrait des attraits plus solides, et au moment d'entrer dans la voie qui réussit aux théâtres circumparisiens des Batignolles, de Grenelle, de Montparnasse et de Belleville, ils ont voulu inaugurer une nouvelle ère par une pièce inédite.

Amour et Patrie, épisode de la guerre américaine, a pour auteur M. Laurencin, qui est un vétéran, je dirais presque un survivant de l'art dramatique, car Vernet et Bouffé lui ont dû, il y a trente à quarante ans de cela, deux de leurs meilleurs rôles et de leurs plus grands succès : Vernet avec *Ma femme et mon parapluie,* Bouffé avec *l'Abbé galant.*

Le fond de la pièce, c'est la délivrance des États-Unis. Elle fut écrite, je crois, pour un concours, et devait être représentée en Amérique. Naturellement, elle n'a pas le même intérêt de ce côté-ci de l'Atlantique que de l'autre. La part prise par le gouvernement de Louis XVI à la révolution américaine a été pour cet infortuné monarque et pour la France le point de départ d'affreux malheurs qu'il est impossible d'oublier. Les tableaux de l'Indépendance éveillent, au sein d'un auditoire français, un sentiment éclairé chez les uns, plus ou moins instinctif et confus chez les autres, qui refrène les sympathies et tarit la source d'intérêt. Tel est l'écueil contre lequel ont échoué les auteurs dramatiques qui ont travaillé sur la même époque et sur le même sujet, y compris

Alexandre Dumas, qui n'a jamais pu faire réussir son *Paul Jones*, très beau drame cependant, et très ingénieusement refrappé d'après *le Corsaire*, de Fenimore Cooper.

Le fait est que le public des Bouffes-du-Nord a écouté assez distraitement les tirades des Washington et des Warrens en faveur des sujets révoltés de Georges III, et qu'il a réservé son attention pour les malheurs particuliers de miss Ellen Warrens, partagée entre son attachement pour la patrie américaine et son amour pour un officier anglais, le capitaine Mackenzie. M. Laurencin a tiré parti de cette opposition dramatique avec l'expérience d'un homme du métier, et son nom a été chaleureusement applaudi.

La troupe du drame des Bouffes-du-Nord n'est pas bien forte. J'ai distingué cependant un « jeune premier rôle », M. Tétrel, dont la diction est juste et mesurée ; une duègne encore jeune, Mlle Suzanne Ribell, et un petit comique, M. Henriot, qui n'est pas maladroit. Il y a eu déception chez quelques personnes exigeantes, qui espéraient voir M. Hamburger dans le rôle du général Lafayette.

M. Hamburger, l'un des directeurs, s'est montré discrètement dans un simple prologue, *A qui la timbale ?* le prologue et l'auteur ont été très amusants.

DLXXXIII

VAUDEVILLE. 9 septembre 1878.

LE MARI D'IDA

Comédie en trois actes, par MM. Delacour et George Mancel.

La nouvelle pièce du Vaudeville renferme une idée

de comédie, idée singulière, quoique vraie, à la fois très risquée et très morale, très délicate et très choquante.

Cette idée, la voici : un homme du monde est amoureux d'une femme mariée ; cet amour passionné a pris pour lui la forme d'un culte. Mais le jour fatal où il aperçoit malgré lui le mari de cette femme, qui est laid, ridicule et bête, il se sent humilié, froissé, désenchanté, et il renonce aux conquêtes illicites pour rentrer dans la vie sociale, en se mariant à une jeune fille pure et charmante.

Si la fin justifie les moyens, la comédie de MM. Delacour et Georges Mancel pourrait concourir au prix Monthyon. Mais, pour en arriver là, il faut passer par bien des sentiers défendus et par des situations prodigieusement scabreuses.

Au premier acte, la belle Ida vient rendre visite au comte de Saint-Iman dans son petit paradis de garçon ; mais Ida ne veut plus s'exposer aux dangers multiples de ces visites clandestines. Elle exige absolument que Saint-Iman se fasse présenter à son mari, M. Colas, parfumeur et millionnaire. Ida voudrait se faire voir dans l'éclat de son luxe intérieur. Saint-Iman résiste, cependant il finit par céder aux volontés impérieuses de celle qu'il adore.

Ses pressentiments ne l'avaient pas trompé. La journée qu'il passe à Montmorency, dans la splendide villa du parfumeur, n'est pour lui qu'un long supplice. Tous ses goûts, toutes ses habitudes d'homme du monde sont heurtés par le sans-façon trivial du bonhomme Colas, qui le prend en amitié, et commence à le tutoyer au moment de se mettre à table. Ce n'est pas tout. Le candide parfumeur entreprend d'initier son nouvel ami aux secrets de son intérieur, à l'intimité de son foyer conjugal, et voilà l'amoureux Saint-Iman pris d'une jalousie féroce contre cet énorme

imbécile. Enfin, il surprend la belle Ida, en grande toilette, en train de raccommoder un bouton échappé du haut-de-chausses du bon M. Colas, qu'elle appelle familièrement Victor. C'en est fait du prestige de M^me Colas. Saint-Iman quitte Montmorency, bien décidé à rompre avec Ida et à épouser Berthe, la filleule d'une de ses tantes, M^me de Trème.

Au troisième acte, les bans sont publiés, et la colère, le désespoir même d'Ida ne peuvent rien sur l'inflexible résolution de Saint-Iman. C'est fini et bien fini. Mais voici venir M. Colas, qui a pris l'habitude de rendre dix visites par jour à son ami Saint-Iman. Ida est obligée de se cacher; M. Colas finit par avoir des soupçons. Heureusement, on les détourne, non seulement sur un ami de Saint-Iman, M. de Ripon, mais aussi sur une autre femme, M^me Lavardins, femme d'un candidat fantastique au conseil général pour le canton de Montmorency. M^me Colas se promet de prendre son mari en patience, et Saint-Iman partira avec Berthe pour l'Italie aussitôt qu'ils seront mariés.

Le fond de la pièce, raconté sommairement comme je viens de le faire, paraîtrait moins gai que triste. Mais l'effet de la représentation est tout différent. Les auteurs ont su passer, avec une remarquable dextérité, à travers les charbons ardents sans y laisser leur chaussure. La pièce est écrite d'ailleurs avec infiniment d'esprit et de belle humeur, et renferme des mots, vrais parfois jusqu'à la cruauté, mais d'un comique intense et bien en situation. On se demande seulement s'il existe réellement des maris aussi crédules, aussi imperturbablement aveugles que le parfumeur Colas; mais, sans traiter ici cette question délicate, il suffit de savoir que ce type-là est généralement accepté, et, au théâtre, comme dans la vie civile, la convention fait la loi.

M. Delannoy est l'homme de ce genre de rôles; ils

lui appartiennent par droit de conquête, et nul ne porte avec plus d'autorité que lui les pantalons trop courts, les chemises à petits plis et les jaquettes lie-de-vin du bourgeois foncièrement brouillé avec les prescriptions de la mode. Le rôle de M. Colas est une des bonnes créations de M. Delannoy.

M. Dieudonné a très bien saisi les nuances assez complexes du rôle de Saint-Iman, l'homme comme il faut, sincèrement et naïvement épris, se refroidissant par degrés et se retirant enfin d'un milieu qui n'est pas fait pour lui, avec l'irrésistible dégoût qu'inspire aux chats la vue et le contact d'un marécage.

Mlle Réjane, qui a beaucoup de talent, n'est peut-être pas très bien placée dans le rôle d'Ida Colas, et pousse trop au noir la scène de reproches et de rupture au dernier acte. Il est assez naturel qu'une femme, si compromise qu'elle soit, moins encore par son amour que par ses ruses et ses trahisons, essaye de se justifier et de se rendre intéressante ; mais le sentiment juste de la comédie défend à l'interprète de prendre un ton trop sérieux. Un pas de plus nous serions dans le drame, et alors Ida révolterait. Qu'elle se contente de plaire et de faire sourire.

MM. Boisselot, Colombey, Michel et Mme Saint-Marc tiennent avec talent des rôles secondaires. Signalons encore le début de Mlle Jeanne Goby, une enfant de quinze ans, qui sort du Conservatoire à l'âge où d'autres y entrent. Mlle Goby a de la gentillesse et dit juste. C'est tout ce qu'on peut lui demander pour aujourd'hui.

DLXXXIV

Odéon (Second Théatre-Français). 12 septembre 1878.

UNE MISSION DÉLICATE
Comédie en un acte en vers libres, par M. Eugène Adenis.

Reprise de RODOGUNE
Tragédie en cinq actes, de Pierre Corneille.

« Certainement, on peut dire que mes autres pièces ont peu d'avantages qui ne se rencontrent en celle-ci. Elle a tout ensemble la beauté du sujet, la nouveauté des fictions, la force des vers, la facilité de l'expression, la solidité du raisonnement, la chaleur des passions, les tendresses de l'amour et de l'amitié, et cet heureux assemblage est ménagé de sorte qu'elle s'élève d'acte en acte ; le second passe le premier, le troisième est au-dessus du second, et le dernier l'emporte sur tous les autres. »

Ainsi se résume l'examen de la *Rodogune* du grand Corneille présenté au public par le grand Corneille lui-même. Les plus fâcheux écrivassiers de ce temps-là, M. de la Serre par exemple, ne parlaient pas de leurs ouvrages avec moins d'outrecuidante sérénité. La Serre avait fait jouer une certaine tragédie en prose intitulée *Thomas Morus*, que le cardinal Richelieu protégeait. Il y eut foule à la première représentation, et cinq portiers de la Comédie furent étouffés, tant la presse était grande. Ces cinq portiers furent pour La Serre « le plus beau jour de sa vie ». Il se considéra comme le plus fameux des auteurs français

et déclara qu'il ne céderait le pas à l'auteur du *Cid* que « lorsque monsieur Corneille aurait eu six portiers étouffés à la première représentation d'une de ses tragédies ».

La différence entre les hâbleries de La Serre et le candide orgueil de Corneille, c'est que Corneille, homme de génie, parlait en connaisseur. Il avait une raison de préférer *Rodogune* à toutes ses autres pièces, même au *Cid* et à *Cinna*. Cette raison, nous la dirons tout à l'heure, et l'on verra qu'elle établit la supériorité de Corneille comme critique, en même temps que sa parfaite modestie, un peu voilée sous les louanges pompeuses qu'il décerne à sa *Rodogune*.

Le sujet de *Rodogune* est pris dans quelques lignes de l'histoire des guerres de Syrie par Appian. La reine Cléopâtre, veuve de Démétrius Nicanor, qu'elle avait fait assassiner, voulut demeurer sur le trône; elle tua d'un coup de flèche l'un de ses fils et allait empoisonner l'autre, lorsque celui-ci la contraignit à boire le poison qu'elle lui avait préparé.

Comment Corneille sut-il extraire de cet amas de noires horreurs la substance d'un de ses plus étonnants chefs-d'œuvre ? C'est le secret du génie. L'historien Appian parlait d'une certaine Rodogune que Démétrius aurait épousée chez les Parthes, Corneille s'empare de cette Rodogune inconnue; il la transforme en une princesse captive à la cour de Cléopâtre et aimée par les deux fils de celle-ci, Séleucus et Antiochus.

Cléopâtre, qui hait Rodogune de tout l'amour que lui portait Démétrius, dit à ses fils : « Je ceindrai la couronne au front de celui qui vengera sa mère en lui apportant la tête de Rodogune. » Rodogune, de son côté, dit aux deux princes : « Je donnerai ma main à celui de vous qui vengera son père en égorgeant Cléopâtre. »

Les deux princes, placés dans cette sanglante alternative, se refusent à des crimes qui leur font horreur, et se défendent à la fois contre leur mère et contre leur maîtresse par leur inaltérable et héroïque amitié.

Cléopâtre, convaincue alors qu'elle n'a rien à attendre de deux fils étroitement unis et également vertueux, fait mourir Séleucus. Mais quel est l'assassin? Antiochus, connaissant de quoi sont capables les deux reines, est aux prises avec le doute le plus cruel :

..... Une main qui nous fut bien chère?

a dit Séleucus en mourant.
Cette main, quelle est-elle ?

Madame, est-ce la vôtre ou celle de ma mère?

s'écrie Antiochus, interrogeant du regard Rodogune et Cléopâtre.

Je ne crois pas que la grandeur ni l'émotion tragique puissent aller plus loin. Les passions terribles de ces temps barbares, la plus forte surtout, la passion de régner et les haines inextinguibles qu'elle fait naître, sont développées par Corneille avec une puissance, un relief, une couleur, une profondeur d'accent qu'il n'avait pas encore égalées et qu'il ne dépassa jamais. Pour trouver une composition qui puisse être mise en balance avec la *Rodogune* de Corneille, ce n'est pas chez nous qu'il faut la chercher. Shakespeare seul, avec *Richard III*, *Macbeth* ou *Hamlet*, peut soutenir la comparaison.

Corneille, comme on l'a vu, n'avait trouvé dans l'histoire que le linéament confus de sa pièce; Appian lui avait fourni moins de matière que la légende française de *Hamlet* à Shakespeare. Tout lui appartient : le sujet, la composition, les caractères, les épisodes. Il n'avait pas derrière lui un Guilhem de

Castro, comme pour le *Cid*, ni un Sénèque ou un Dion Cassius comme pour *Cinna*. C'est donc une œuvre originale, dans toute la force du terme : « Cette tragédie, écrivait-il encore, me semble être un peu plus à moi que celles qui l'ont précédée. » Voilà le noble aveu qui nous explique sa préférence pour *Rodogune*, au détriment d'ouvrages plus aimés du public. En plaçant *Rodogue* au premier rang, Corneille avouait les obligations qu'il avait à ses devanciers pour d'autres pièces, et il affirmait les droits littéraires de « l'invention », cette première qualité du poète.

Corneille eut à défendre sa *Rodogune* moins contre la critique, qui lui fut assez bienveillante, ne s'attaquant qu'à des détails, que contre un effronté plagiat. Avant que *Rodogune* n'eût paru devant les chandelles de l'hôtel de Bourgogne, une autre *Rodogune* fut jouée. C'était le même sujet, le même plan, les mêmes épisodes, presque les mêmes vers. Une infidélité avait livré, au nommé Gilbert, homme de qualité et ministre résident de la reine Christine de Suède à Paris, le secret du travail de Corneille. Le cinquième acte seul diffère. Gilbert explique dans sa dédicace à Gaston, duc d'Orléans, que sa Cléopâtre « n'a jamais eu la pensée de tremper ses mains dans le sang de son mari, ni dans celui de son fils ».

Il paraît que Gilbert pensait ainsi faire sa cour à la reine Anne d'Autriche, alors régente et mère de deux enfants en bas âge. Cela voulait dire : « Je regarde la reine Anne comme incapable d'avoir empoisonné Louis XIII et de vouloir assassiner Louis XIV et son frère Philippe. » Ne voilà-t-il pas une flatterie bien délicate? Du même coup Corneille était chargé de l'imputation contraire. Ainsi le vol tentait de se justifier par une atroce calomnie.

Ces historiettes du temps passé aident à comprendre l'intérêt extraordinaire qui s'attachait alors aux tra-

gédies. Devant une société qui ne possédait ni livres politiques, ni journaux, la tragédie, qui est le tableau des crimes et des malheurs des grands, se soutenait par les allusions volontaires, hypothétiques ou purement imaginaires.

Que répondit Corneille? Rien. Son génie radieux passa sur le corps de Gilbert sans qu'il eût l'air de soupçonner l'existence de ce venimeux rival.

Rodogune, repris ce soir à l'Odéon, avait pour les spectateurs d'aujourd'hui l'attrait d'une nouveauté. Il y a bien vingt ans, si je ne me trompe, que cette maîtresse tragédie n'avait été jouée à Paris. Pour moi, je ne l'avais pas revue depuis la direction de Lireux, alors que M^lle Georges jouait Cléopâtre, M^lle Maxime Rodogune, avec Rouvière et M. Machanette dans le rôle des deux princes.

Prétendre que la majorité du public ait pris un plaisir extrême à cette résurrection, ce serait adresser à mes contemporains une flatterie aussi basse qu'imméritée. Plusieurs d'entre eux, qui poussent au besoin tant de gémissements bien sentis en faveur de l'ancien répertoire qu'on néglige, se signalent par leur absence dès que la moindre tragédie apparaît sur l'affiche. Les lettrés seuls, pour qui les fortes combinaisons de Corneille et son style incomparable sont un inépuisable sujet d'admiration, soutiennent avec courage un travail aussi ardu que l'audition des trois premiers actes de *Rodogune*.

Les deux derniers actes, le cinquième surtout, ont conservé le privilège d'éveiller et de conquérir l'attention des plus rebelles, et, grâce aux sublimes horreurs qui étincellent dans la scène finale de l'empoisonnement, *Rodogune* s'est achevée avec une acclamation unanime.

Le rôle de Cléopâtre (Corneille ne voulut pas que la pièce portât ce nom pour éviter une confusion iné-

vitable avec la reine d'Égypte, amante de César et d'Antoine) est un rôle écrasant, d'abord par son immense longueur, ensuite par les souvenirs qu'il évoque. Je n'y fais allusion que pour rappeler que Mlle Dumesnil, au siècle dernier, et Mlle Georges, il y a quarante ans, s'y montrèrent sublimes. Mme Marie Laurent y est très intelligente et très dramatique. Elle saisit avec justesse le trait principal du caractère si magistralement dessiné par Corneille : les crimes de l'ambition chez une femme jalouse d'une autre femme. Je voudrais que Mme Marie Laurent accentuât plus largement le mouvement lyrique du superbe morceau qui commence le rôle de Cléopâtre :

> Serments fallacieux, salutaire contrainte,
> Que m'imposa la force et qu'accepta ma crainte,
> Heureux déguisements d'un immortel courroux,
> Vains fantômes d'État, évanouissez-vous !

Et aussi qu'elle marquât d'un accent plus profond cet admirable « Je hais, je règne encore ! » qui vaut le *qu'il mourût* du vieil Horace. A part ces légères imperfections, le reste est excellent. Mme Marie Laurent a été surtout remarquable dans la terrible imprécation finale, l'un des plus beaux morceaux de la langue française :

> Règne ! de crime en crime enfin te voilà roi !
> Je t'ai défait d'un père, et d'un frère, et de moi ?
> Puisse le ciel tous deux vous prendre pour victimes
> Et laisser choir sur vous les peines de mes crimes !
> Puissiez-vous ne trouver dedans votre union
> Qu'horreur, que jalousie et que confusion,
> Et, pour vous souhaiter tous les malheurs ensemble,
> Puisse naître de vous un fils qui me ressemble !

Mme Marie Laurent a été rappelée deux fois à la chute du rideau.

Le rôle fort long aussi et fort ingrat de Rodogune,

princesse des Parthes, a été dit par Mme Marie Samary avec beaucoup de justesse et de soin ; la force manque peut-être, car la princesse des Parthes est fort sauvage et doit montrer au naturel ses griffes altérées de sang.

M. Marais et M. Rebel ont fait beaucoup d'effet dans les personnages des deux princes dont l'amitié fraternelle forme un contraste touchant avec la férocité des deux reines. La grande scène du cinquième acte a marqué pour M. Marais le point culminant d'un rôle qui a été rarement aussi bien rendu.

La soirée avait commencé par la jolie comédie de Jean de La Fontaine, *la Coupe enchantée,* jouée d'une manière très amusante par MM. Clerh, François, Fréville, Mmes Kolb, Kekler et Alice Brunet.

Elle a fini par un petit acte en vers libres, de M. Eugène Adenis, intitulé : *Une mission délicate.* Il s'y trouve une jolie scène. Le jeune Paul Gérard, pris par le bon bourgeois Mérigot pour un certain Bernage, le prétendu de sa fille, accepte de faire une partie d'échecs avec lui, et lui explique qu'il est venu en ambassadeur pour rompre le mariage. Mérigot, absorbé par le jeu insolite de Paul Gérard, écoute sa confession sans en entendre un seul mot, et finit par lui donner sa fille tout en se faisant faire échec et mat.

MM. François, Amaury, Tousé, Mmes Crosnier et Kekler ont fait valoir cette bluette d'un tout jeune homme, qui paraît avoir l'instinct du théâtre. Je supplie seulement M. Eugène Adenis, qui a de l'avenir, de choisir entre les vers et la prose, les vers libres tels qu'il les entend n'ayant ni la grâce des uns, ni la précision de l'autre.

DLXXXV

Odéon (Second Théatre-Français). 21 septembre 1878.

LA FONTAINE DES BENI-MENAD

Comédie mauresque en un acte, en vers,
par M. Ernest d'Hervilly.

LES FOLIES AMOUREUSES

Début de Mlle Sisos.

Après sa fantaisie japonaise de *la Belle Saïnara*, M. Ernest d'Hervilly se devait à soi-même d'écrire une comédie mauresque; après l'Asie, l'Afrique, viendront ensuite l'Amérique et l'Océanie; et lorsque M. Ernest d'Hervilly aura fait ainsi son tour du monde sur le dos ailé de Pégase, j'espère que, homme d'esprit comme il l'est, il s'apercevra que l'Europe a du bon, et que les meilleures comédies sont en définitive celles qu'on écrit les pieds dans ses pantoufles, en contemplant les mœurs du bon vieux pays natal.

La Fontaine des Beni-Menad ne diffère, d'ailleurs, de *la Belle Saïnara* que par les costumes et les détails locaux. C'est encore un homme berné par deux femmes qui ont juré de lui donner une leçon. Un bourgeois d'Alger, Sidi-Mohammed, fait semblant d'aller en voyage, et conseille à sa femme Fatima d'aller à la fontaine magique des Beni-Menad, pour y consulter la négresse Omida, qui prédit l'avenir. C'était un piège; Sidi-Mohammed, déguisé en négresse, recevra les confidences de sa femme. Celle-ci, qui a

éventé la ruse, se divertit aux dépens de son pauvre mari, qui finit par reconnaître que

> Celui-là seul est sage
> Qui se fie à sa femme, et montre de l'esprit.
> Nul ne peut éviter son destin. C'est écrit.

Cet aimable opuscule est rimé avec la grâce et la facilité savante qui distinguent M. Ernest d'Hervilly. Il est joué de très bonne humeur par M. Tousé, M^{lles} Marie Kolb et Sisos.

M^{lle} Sisos est cette même jeune fille à qui M. Ambroise Thomas, aux derniers concours du Conservatoire, adressa cette phrase charmante : « Mademoiselle, le public vous décerne à l'unanimité le premier prix de comédie. » Les qualités naturelles ou acquises de M^{lle} Sisos motivaient, plus solidement encore que les applaudissements de l'auditoire, la décision du jury. M^{lle} Sisos a de la verve, du brillant, une voix agréablement timbrée, et promet une des meilleures « ingénues comiques » que nous puissions désirer.

Le rôle d'Agathe des *Folies amoureuses* semble fait exprès pour elle, et la Fatima des *Beni-Menad* est elle-même fort proche parente d'Agathe. La comédie de Regnard a gardé tout le prestige d'un style étincelant ; mais, convenons-en, préjugés classiques à part, l'œuvre n'est pas bien forte et porte à l'indulgence envers les modernes *essayistes* qui abordent le théâtre sans se mettre en frais d'invention.

Regnard connaissait trop bien le monde et le théâtre pour s'exagérer la valeur des *Folies amoureuses ;* il écrivit un prologue tout exprès pour plaider les circonstances atténuantes. Tout compte fait, il réduit sa pièce à ceci :

> Ne sont-ce pas d'agréables folies,
> D'ingénieuses rêveries,
> Que fait imaginer l'amour dans le moment
> Pour attraper un vieil amant ?

Une jeune fille qui se moque de son vieux tuteur et finit, à son nez et à sa barbe, par épouser le jeune blondin dont elle est éprise, n'est-ce pas le sujet qu'avait traité Molière dans *l'École des femmes* et dans *le Sicilien*, et qui donnera plus tard à Beaumarchais le sujet de son *Barbier de Séville*? Entre l'éternel chef-d'œuvre de Molière et la vigoureuse satire de Beaumarchais, *les Folies amoureuses* de Regnard restent comme le délassement passager d'un bel esprit qui réservait ses meilleures facultés pour d'autres occurrences : *le Joueur* ou *le Légataire*, par exemple.

Mlle Sisos pare le rôle d'Agathe des riantes couleurs de la jeunesse, imprévoyante et frivole; elle y a été très justement encouragée. Le rôle, toutefois, dans son apparente facilité, demande encore quelque étude; il est rempli de sous-entendus volontaires, systématiques, que Mlle Sisos néglige au point qu'on pourrait croire qu'elle ne les a pas aperçus. Par exemple, lorsque Agathe fait connaître ses desseins, en présence du tuteur, par ces mots :

> ... Il faut que, dès ce soir,
> Dans une *sérénade*, il montre son savoir;
> Qu'il fasse une musique et prompte, et vive, et tendre
> *Qui m'enlève*...

Il faut de toute nécessité que l'actrice détache les mots que j'ai soulignés, afin de se faire comprendre, non seulement par Éraste, mais aussi par le public...

M. Porel est finement comique dans Scapin, et M. Clerh joue plaisamment le bonhomme Albert. Le rire de Mlle Kolb est vraiment communicatif dans le rôle de Lisette. M. Amaury a quelques-unes des qualités de l'amoureux, mais il doit affermir sa diction et corriger son organe : ouvrir la bouche et fermer le nez, la méthode est toute simple.

DLXXXVI

THÉATRE DU CHATEAU-D'EAU. 25 septembre 1878.

LE BRACONNIER DU NID DE L'AIGLE

Drame en cinq actes, par M. Eugène Linville.

Le Braconnier du Nid de l'Aigle succède sur l'affiche du Château-d'Eau à *l'Erreur judiciaire* qui a vécu presque trois semaines : long espace de temps sur cette scène dévorante, qui absorbe en moyenne cent cinquante actes de drame par an. N'était la nécessité de changer l'affiche, la pièce nouvelle aurait pu conserver le titre de celle qui l'avait immédiatement précédée, car il s'agit encore d'une erreur judiciaire.

M. Duvernay a été tué d'un coup de fusil par deux assassins, Denis Fargeol et son complice Antoine. On accuse un braconnier nommé Gaspard, et le pauvre diable, malgré son innocence, est condamné aux travaux forcés.

Ceci n'est que le prologue.

Gaspard avait deux enfants, Marguerite et Jacques; Antoine, saisi de pitié, les a recueillis et élevés. Qu'arrive-t-il? C'est que Marguerite, devenue grande fille, se laisse séduire par Marius Duvernay, le fils de l'homme assassiné.

Désireux de réparer sa faute, Marius demande Geneviève en mariage à son frère Jacques; mais Denis Fargeol, l'assassin, aime aussi Marguerite, et, pour empêcher une union qui détruirait ses espérances, il révèle le secret qui couvrait la naissance des deux enfants. Geneviève, fille du condamné, ne peut épouser le fils de la victime. Jacques veut punir sa sœur;

un vieillard se jette entre eux, c'est Gaspard revenu au pays après avoir subi sa peine, et qui se cachait sous le nom de Tobie.

Mais enfin la vérité se découvre. Antoine, saisi de remords, voulait avouer sa participation au crime commis par Denis Fargeol; celui-ci le tue d'un coup de pistolet; mais Antoine a laissé une confession écrite. Denis Fargeol, reconnu coupable, est tué au moment où il allait assassiner Gaspard, et Marius peut sans scrupule faire le bonheur de celle qu'il aime.

Il y a de bonnes parties dans ce gros mélodrame, naïf mais convaincu, qui a complètement réussi devant le public impressionnable du boulevard des Amandiers. La scélératesse de Denis Fargeol a tellement révolté la fibre populaire que l'acteur chargé du rôle a dû un instant courber la tête sous une avalanche d'injures inélégantes, mais sincères. Autrefois on l'eût appelé coquin, gredin, canaille ou quelque chose d'approchant. Ce soir, on l'a qualifié de « vache », et je ne relève cette expression d'un honorable citoyen, que je n'oserais qualifier de voyou, que pour constater l'influence évidente de l'Exposition agricole sur l'éducation des masses.

MM. Gravier, Ulysse Bessac, Dalmy, Péricaud, Mmes Wilson et Laurenty tiennent fort dramatiquement les principaux rôles. Ils ont même du talent, qualité presque superflue dans une usine dramatique où l'on pourrait se contenter d'avoir de la mémoire. Songez donc : cinq actes de prose, et quelle prose ! tous les quinze jours !

DLXXXVII

Vaudeville 27 septembre 1878.

LES RIEUSES

Comédie en un acte, par M. Daniel Darc.

Au lever du rideau, une soubrette fort rieuse et fort délurée, nommée Francine, laisse tomber par la fenêtre du salon un tapis qu'elle secouait. Un monsieur qui passait, et qui a reçu le tapis sur son chapeau, s'empresse de monter pour rapporter l'objet, et voilà le loup dans la bergerie.

Ceci est tout à fait le début du *Roman d'une heure*, agréable bluette d'un de nos ancêtres en critique, le grave Hoffmann, feuilletoniste du *Journal des Débats*. Mais la Comédie-Française n'aurait pas toléré la chute d'un objet aussi vulgaire et aussi bas qu'un tapis de pieds. C'était un livre que l'héroïne d'Hoffmann laissait tomber par la fenêtre.

M. Maurice, une fois entré et reconnu par Francine, qui se souvient de l'avoir vu dans des boudoirs assez mal gardés, ne tarde pas à se présenter lui-même à la maîtresse de la maison. Mme Édith est veuve et enchantée du malheur qui lui a rendu sa liberté. Maurice est fort gai, fort adroit, fort entreprenant, et la première entrevue ne lui est pas défavorable.

Si Maurice épousait Édith, *les Rieuses* ne seraient poisitivement qu'un décalque de la pièce d'Hoffmann. Mais les choses tournent autrement.

Édith a une amie, Mme Andrée, mariée par inclination à un jeune avocat sans causes, qui lui donne bien des chagrins. Sur le conseil de son amie, Edith met

immédiatement le sémillant Maurice au pied du mur, en lui parlant de mariage. Maurice ne se laisse pas déferrer : il offre immédiatement sa main. Mais il se trouve alors en présence d'Andrée, c'est-à-dire de sa femme.

La situation, au fond, n'a rien de plaisant, surtout pour M. Maurice. Heureusement pour lui, il se montre à la fois si piteux et si repentant, que les deux dames éclatent de rire. Il est pardonné puisqu'il a mis les rieuses de son côté.

Cette ébauche de comédie, un peu longue, et qui est, à coup sûr, le premier essai de son auteur, ne manque ni d'agrément ni d'esprit. Elle pèche plutôt par un excès de mots, de traits, de définitions et d'aperçus. Il semble que M. Darc, se défiant de soi-même, ait voulu forcer les spectateurs à l'applaudir en les étouffant sous des girandoles d'un feu d'artifice à jet continu. Trop de fleurs, trop de gerbes. Il faudrait émonder.

Tout n'est pas vulgaire dans cette petite comédie des *Rieuses*; sauf un lot de plaisanteries empruntées, un peu sans compter, au répertoire courant des propos de boulevard, l'auteur a son esprit à lui, prime-sautier, élégant, quoiqu'un peu tourmenté, et qui gagnera beaucoup à ne pas s'en rapporter à ce qu'il appelle inconsciemment « les journaux du *high life* ». Le *high life*, la haute société, si vous aimez mieux parler français, offre ce signe particulier qu'elle n'a pas de journaux; et, de fait, le *high life* n'existe que dans les annonces de la parfumerie et de la chemiserie contemporaines.

Mlle Pierson joue avec une élégance de bonne compagnie le rôle de la jolie veuve; Mlle Bartet tient avec résignation celui de la femme sacrifiée, et le rire de Mlle Kalb, qui joue la soubrette Francine, est tout à fait contagieux. M. Dieudonné est décidément voué

aux Saint-Iman : le M. Maurice des *Rieuses* est si exactement le même personnage que l'amant de M^me Colas, dans *le Mari d'Ida*, que les bons provinciaux qui encombraient la salle du Vaudeville sont partis fermement persuadés que *le Mari d'Ida* et *les Rieuses* ne forment qu'une même pièce, interrompue après le premier acte par des applaudissements dus à un caprice de quelques Parisiens.

DLXXXVIII

Gymnase. 1^er octobre 1878.

Reprise de LA DAME AUX CAMÉLIAS

Pièce en cinq actes, par M. Alexandre Dumas fils.

Débuts de M^me Aimée Tessandier et de M. Lucien Guitry.

Écrite il y a trente ans, *la Dame aux Camélias* ne me paraît pas destinée à vieillir. Elle restera longtemps au répertoire du Gymnase pour aller prendre un jour sa place définitive à la Comédie-Française, comme l'œuvre la plus intéressante, primesautière et personnelle du puissant esprit dont elle fut la première création.

La Dame aux Camélias a été revue ce soir avec un plaisir extrême, aiguisé par la curiosité de deux débuts dont il avait été beaucoup parlé.

M. Lucien Guitry, qui vient de se montrer dans le rôle d'Armand Duval, est sorti du Conservatoire au mois d'août dernier dans des circonstances regrettables. Les tribunaux ont condamné le transfuge et sa famille, comme civilement responsable, à payer un

dédit au Conservatoire, représentant l'État, et les tribunaux ont bien fait.

Le public du Gymnase a failli croire pendant les trois premiers actes que M. Lucien Guitry aurait pour lui-même agi sagement en rentrant en grâce auprès de M. Ambroise Thomas, et en achevant son éducation dramatique. J'avoue que le jeu compassé, raide, glacial, de M. Lucien Guitry m'a tout d'abord démonté. J'étais plus sensible que tout autre à ce mécompte, inattendu pour moi, puisque je suis un de ceux qui les premiers ont remarqué l'année dernière chez M. Lucien Guitry le germe de qualités hors ligne.

Mais, enfin, je ne sais quelle influence maligne paralysait le débutant, qui paraissait résolu à jouer jusqu'au bout auprès de Marguerite Gautier le rôle d'amoureux transi. Ce n'était pas la peur, car M. Lucien Guitry se montrait parfaitement maître de lui-même. Il faut donc croire à un parti pris, qu'il aurait mieux valu ne pas prendre. Mais enfin, au quatrième acte, lorsque Armand Duval se trouve à l'improviste devant son infidèle et qu'il la soufflette avec un paquet de billets de banque, M. Guitry s'est enfin décidé à laisser parler son intelligence et sa passion ; il a eu des élans profonds, des cris de fureur et d'amour trompé qui l'ont révélé aux spectateurs, et ont assuré son succès.

M. Lucien Guitry est bien jeune, si jeune qu'on ne voulait pas le croire : pas tout à fait dix-huit ans. Une physionomie noble et distinguée, qui avec le temps saura devenir expressive, de l'élégance naturelle, une voix harmonieusement timbrée, tels sont les dons naturels de ce remarquable débutant, qui, dans deux ou trois ans d'ici, tiendra sur nos grandes scènes, s'il a la volonté du travail, une place qui ne sera pas très éloignée du premier rang.

Mme Aimé Tessandier n'est plus, elle, une adoles-

cente; mais elle possède des qualités naturelles et acquises dont elle se sert avec beaucoup d'art et de connaissance d'elle-même. On la jugeait un peu gauche et un peu sombre au début de la pièce; la peur l'étranglait. Au troisième acte elle s'est rassurée, et elle s'est emparée sans effort des sympathies du public.

Le succès a commencé pour elle par la scène entre Marguerite Gautier et M. Duval le père. Elle a exprimé de la manière la plus touchante l'humilité de la femme déchue envers le père de celui qu'elle aime et le désespoir d'un cœur prêt à tous les dévoûments de l'amour vrai. Mme Tessandier sait pleurer et faire pleurer : qualité rare.

L'impression produite s'est agrandie encore au cinquième acte : l'agonie de Marguerite Gautier, maintenue dans les notes douces et tendres, et coupée par un grand cri de joie lorsqu'elle voit apparaître Armand Duval, fait grand honneur au talent de comédienne de Mme Tessandier. Le Gymnase possède enfin une artiste qui pourra s'essayer à reprendre, sans trop d'infériorité, quelques-uns des rôles laissés vacants par Mlle Desclée.

A côté des deux débutants, je ne dois pas oublier, dans les rôles accessoires, M. Saint-Germain, excellent sous les traits de Saint-Gaudens; M. Frédéric Achard, qui est fait pour jouer Gaston de Rieux; Mlle Reynold. qui rend à merveille le personnage de Prudence, l'une des créations les plus originales et les plus vraies d'Alexandre Dumas fils ; Mmes Lesage, Lebon et Giesz, qui donnent de la physionomie à des bouts de rôle.

MM. Cosset et Bernès sont bien médiocres, MM. Pascal, Marcel et Blondel tout à fait insuffisants, particulièrement M. Marcel, qui a l'accent de Dumanet et qui prononce « verginité » pour virginité.

Un théâtre comme le Gymnase se doit à lui-même

d'assurer d'une manière plus convenable l'ensemble qui soutient toutes les parties d'une œuvre et ne laisse pas refroidir l'intérêt par des sourires intempestifs.

DLXXXIX

Ambigu-Comique. 11 octobre 1878.

Reprise de LA JEUNESSE DE LOUIS XIV

Pièce en cinq actes, par Alexandre Dumas.

L'Ambigu vient de faire une réouverture éclatante sous la direction d'un de mes anciens collaborateurs, M. Henri Chabrillat, dont l'insouciante intrépidité ne peut manquer de plaire à la Fortune, cette capricieuse déesse. M. Henri Chabrillat a pris tout d'abord le contre-pied de ses prédécesseurs; il a refait la salle et le foyer, élargi les loges, jeté partout des lumières, des tapis et des fleurs. Au lieu d'un gros mélodrame hanté par de vulgaires coquins, il a emprunté à l'Odéon une comédie historique, où les rois, les princes et les princesses, les ministres, les poètes et les grands seigneurs ont seuls la parole. Enfin, et pour que la gageure fût complète, la comédie cédée par l'Odéon est une pièce royaliste, de conclusion sinon d'intention, qui propose à l'admiration de la postérité la hauteur d'âme d'un grand ministre.

Eh bien ! tout cela vient de réussir à miracle. La nouvelle salle, les girandoles, les tapis, les fleurs, Louis XIV et Charles II, Anne d'Autriche et Henriette d'Angleterre, Marie de Mancini et le cardinal Mazarin ont été applaudis par un auditoire très nombreux, très populaire, qui a paru sensiblement ravi lorsque le roi

Louis XIV a dit au Parlement son fameux : « Je le veux ! »

Il a fallu que la pièce d'Alexandre Dumas fût transférée du faubourg Saint-Germain au boulevard pour qu'on en appréciât à leur valeur les qualités littéraires, qui sont la facilité, la grâce, la touche légère et fine, enfin ce je ne sais quoi d'élégant et de cavalier qui caractérise les personnages d'Alexandre Dumas comme ceux de Van Dyck.

Non que je place *la Jeunesse de Louis XIV* au rang des meilleurs ouvrages du maître ; la trame en est si peu serrée que les trois premiers actes ne se soutiennent que par une succession d'épisodes ; mais, après un quatrième acte de tous points charmant, vient un cinquième acte qui renferme une scène magnifique. Ce n'était peut-être pas suffisant pour l'auteur de *Henri III* et de *Richard Darlington* parce qu'on exigeait beaucoup de lui, mais c'est assez pour qu'un public de bonne foi passe une excellente soirée.

Une remarque à faire sur *la Jeunesse de Louis XIV*, c'est qu'Alexandre Dumas a pris sa pièce tout entière dans l'histoire sans y mêler l'ombre d'une fiction romanesque tirée de son propre fonds, et il a bien fait. Quoi de plus intéressant que la réalité historique, que ce roi tout-puissant, jeune, beau, spirituel, amoureux d'une fille de rien, mais sachant immoler son amour aux grands intérêts de l'État, d'accord avec un ministre assez intègre pour résister au mariage qui allait porter sa nièce au trône le plus élevé du monde, assez courageux pour dire à ce roi de vingt ans : « qu'ayant été choisi par le feu roi son père, et depuis par la reine sa mère pour l'assister de ses conseils, il n'avait garde d'abuser de la confidence qu'il lui faisait de sa faiblesse et de l'autorité qu'il lui donnait dans ses États, pour souffrir qu'il fît une chose si contraire à sa gloire ; qu'il était le maître de sa nièce, et qu'il la poignarderait

plutôt que de l'élever par une si grande trahison ». La magnanimité du cardinal en cette occasion donne à l'aventure qui fait le fond de *la Jeunesse de Louis XIV* un intérêt supérieur, qui manque absolument aux deux *Bérénice* de Corneille et de Racine, inspirées par le même sujet ; mais ces deux grands hommes, en supprimant le personnage du ministre, se sont montrés courtisans plus déliés que poètes habiles.

La pièce d'Alexandre Dumas renferme sans doute plus d'un détail inexact, plus d'un épisode hasardé ; Molière y parle quelquefois comme un parnassien en délire et Louis XIV comme un Antony couronné ; constatons encore que Dumas a pris une peine bien inutile en ridiculisant à la date de 1658 les mémoires du marquis de Dangeau, qui ne commencent qu'à l'année 1684, et sa personne qui, à ce moment même, recevait le baptême du feu sur les champs de bataille. Ce sont là des vétilles.

Le reproche le plus sérieux qu'on puisse adresser au grand dramaturge, c'est d'avoir diminué, sans profit pour l'effet scénique, l'amour sincère de Marie Mancini, l'abnégation du roi et le désintéressement du cardinal, en motivant la rupture des deux amants par une intrigue imaginaire de Marie de Mancini avec le comte de Guiche.

La vérité est que le mariage du roi avec la nièce du cardinal paraissait décidé. La reine Anne d'Autriche, désolée, ne comptait plus que sur l'assistance du ciel pour empêcher un mariage qui soulèverait l'indignation de tout le royaume. Le miracle se fit. Un soir, le cardinal Mazarin, après un entretien avec l'ambassadeur d'Espagne, entra chez la reine mère qu'il trouva rêveuse et mélancolique, et lui dit en riant : « — Bon-
« nes nouvelles, Madame. — Eh ! quoi ! lui dit la reine,
« serait-ce la paix ? — Il y a plus, Madame, j'apporte à
« Votre Majesté et la paix et la main de l'infante d'Es-

pagne. » C'est ainsi que le cardinal Mazarin, de sa propre volonté, déconcerta la malignité de ses ennemis, et rendit à la France les bienfaits qu'il en avait reçus.

Sous cette réserve, Alexandre Dumas a très bien compris la grandeur de la situation et du personnage, qui, dans la soirée d'hier, ont produit une très vive impression. M. Gil-Naza, dans la scène capitale où le ministre justifie sa politique devant son jeune roi, s'est montré comédien supérieur ; tour à tour familier, profond, indigné, subissant l'entraînement du génie méconnu qui s'échauffe à défendre ses œuvres, il a joué comme on ne joue plus guère, c'est-à-dire que l'acteur disparaissait pour ne plus laisser voir que le personnage lui-même, pris sur nature et revivant sa vie réelle sous les yeux du spectateur surpris et captivé.

M. Abel, chargé du rôle de Louis XIV, a paru tout d'abord un peu trop à son aise sous le justaucorps doré du jeune roi ; ces costumes-là demandent une pose moins abandonnée et des gestes plus contenus ; une aisance noble, juste milieu entre le sans-gêne et la raideur, est indispensable pour la vraisemblance d'un si grand personnage ; M. Abel s'est rassis peu à peu, et il a joué avec beaucoup de grâce le quatrième acte où le roi, déguisé en mousquetaire, monte la garde sous le balcon de Marie de Mancini.

Ce dernier rôle porte décidément guignon. M^{me} Hélène Petit, qui l'a créé, fut horriblement malade le soir de la première représentation, et M^{me} Léonide Leblanc, qui devait le reprendre hier, s'est trouvée hors d'état de paraître au théâtre. Une jeune fille inconnue, M^{lle} Jane Clairval, a osé se charger, à six heures du soir, d'un rôle dont elle ne savait pas dix lignes. Elle l'a appris, acte par acte, tandis qu'on l'habillait dans des costumes qui n'étaient pas faits pour elle ; et elle a dit la scène du balcon, au quatrième acte, en la prenant

tout entière au souffleur placé derrière elle sur le praticable. Le tour de force a réussi. Mlle Clairval a été fort applaudie, c'est-à-dire fort encouragée.

Mlle Antonine joue spirituellement et gaîment le rôle du duc d'Anjou, ce jeune prince aimable et doux, qui, au dire de Mme de Motteville, « au lieu d'aimer la beauté des dames, aimait lui-même à leur plaire par la sienne ».

Citons encore Mlle Marie Kolb, toute charmante dans le joli rôle de Georgette.

MM. Valbel, Rebel, Clerh, Fleury, Preval, Angelo, Mmes Marie Samary, Alice Chêne, Louise Magnier, tiennent avec autant de soin que de zèle les rôles épisodiques qui circulent dans ces cinq grands actes.

La mise en scène est remarquable ; mais, en dehors du très curieux tableau de la chasse à courre et de la curée aux flambeaux, qui appartient à l'action, elle se renferme dans son rôle, qui est d'habiller et de meubler à souhait la cour la plus somptueuse de l'Europe.

DXC

Porte-Saint-Martin. 17 octobre 1878.

REPRÉSENTATION AU BÉNÉFICE
DE M. LACRESSONNIÈRE

Le théâtre de la Porte-Saint-Martin a organisé une matinée au bénéfice de M. Lacressonnière. Elle a été des plus fructueuses, et c'est justice, car M. Lacressonnière est un des artistes de ce temps-ci qui jouissent au plus haut degré des sympathies du public, sympa-

thies justifiées par le talent du comédien et par le caractère de l'homme.

C'est un très vif plaisir pour moi d'avoir l'occasion de dire ici tout le bien que je pense de M. Lacressonnière, que je connais au théâtre depuis plus de trente ans, et à qui j'ai parlé trois ou quatre fois dans ma vie.

Je l'ai vu débuter dans *Eulalie Pontois*, de Frédéric Soulié, à l'Ambigu, je ne vous dirai pas à quelle date ; M. Lacressonnière et moi l'avons également oubliée. Je fus frappé, à la première vue, des bonnes façons du débutant, de sa tournure aisée, en même temps qu'un peu hautaine, qui convenait si bien au personnage de M. de Châteaugiron ; j'insiste sur cette physionomie d'homme du monde et d'homme bien né, que M. Lacressonnière conservait intacte au théâtre et hors du théâtre, et qui lui a permis d'aborder sans faiblir des créations scéniques d'une haute portée, dans lesquelles il est resté sans rival.

Si je voulais donner la liste, même abrégée, des rôles établis par M. Lacressonnière, je remplirais facilement, et strictement, une colonne du *Figaro*. Je citerai seulement Georges d'Estève de *la Closerie des Genêts*, La Mole de *la Reine Margot*, Villefort de *Monte-Cristo*, le chevalier de Maison-Rouge des *Girondins*, Clinias de *Catilina*, Marcandal de *la Marâtre*, et plus tard : *la Dame de Montsoreau, l'Aïeule, la Maison du Baigneur, les Deux Orphelines, le Tour du Monde, les Exilés*, etc., etc.

J'ai réservé, pour les signaler à part, les deux créations les plus importantes, selon moi, de M. Lacressonnière : d'abord le double rôle de Lesurques et de Dubosc dans *le Courrier de Lyon*, et le roi Charles I^{er} d'Angleterre dans *les Mousquetaires*. Deux personnages aussi différents que Lesurques et que Charles I^{er} ont, cependant, au point de vue du théâtre, cette ressemblance qu'ils meurent l'un et l'autre sur l'échafaud,

victimes d'une sentence inique autant qu'impitoyable, et qu'ils font couler les larmes des spectateurs en leur montrant un innocent qui marche à la mort avec l'attendrissement du père et de l'époux, mais avec la sérénité du juste. Or, c'est en comparant les nuances délicates par lesquelles M. Lacressonnière a su peindre des physionomies distinctes dans une situation unique qu'on peut apprécier la souplesse de son talent et la supériorité de son intelligence dans la composition d'un rôle. Pour moi, j'avoue que je n'ai rien vu de plus beau, de plus pathétique, de plus noble que la mort de Charles Ier telle que l'a comprise et rendue M. Lacressonnière.

Qu'on ne s'y trompe pas d'ailleurs : ce n'est pas une représentation de retraite. M. Lacressonnière est dans la force de l'âge et dans la maturité du talent, mais la fortune ne dispense pas toujours ses faveurs avec justice. Une vie de travail, de probité, de sévère économie n'est pas une garantie contre les revers ni une assurance contre les exigences croissantes de la famille. M. Lacressonnière fut quelques mois, pour son malheur, l'un des directeurs du Châtelet, en un temps où les meilleurs drames n'y réalisaient pas 10 000 francs de recettes, comme aujourd'hui les féeries. L'exploitation a mal tourné ; il fallait payer ; il a payé, il paye encore. Et lorsque cette lourde charge, à la veille d'être éteinte, aura disparu, alors le vaillant artiste devra pourvoir à d'autres obligations, à d'autres devoirs. Il a trois fils, tous grands, beaux et honnêtes garçons, qui tous ont commencé une carrière honorable, l'un dans la science, le second dans le commerce, le troisième dans les beaux-arts ; et voilà que le moment approche où il leur faudra tout abandonner pour cinq ans, à moins que le père de famille ne puisse leur assurer la faveur non gratuite du volontariat d'un an.

Voilà pourquoi l'idée est venue à M. Lacressonnière d'organiser une représentation à son bénéfice, à laquelle il avait tant de droits et qui est non pas la fin, Dieu merci! mais le couronnement de sa carrière artistique.

Le programme était des plus attrayants ; le Palais-Royal fournissait *le Homard*, cet amusant badinage de M. Gondinet, très bien joué par MM. Geoffroy et Gil Perez. Venait ensuite *l'Été de la Saint-Martin*, la charmante comédie de MM. Henri Meilhac et Ludovic Halévy, délicieusement interprétée par MM. Thiron, Prudhon ; M^mes Jouassain et Barretta ; enfin le quatrième acte du *Courrier de Lyon*, avec le concours de M. Paulin Ménier et des artistes de la Porte-Saint-Martin, a permis au nombreux public dont la salle était bondée, d'acclamer chaleureusement le bénéficiaire et de lui prouver que *le Figaro* ne s'était pas trop avancé en lui promettant une manifestation éclatante des sympathies du public pour sa personne et son talent.

Entre les deux dernières pièces, un splendide intermède a réuni M. Delaunay, M. Got, MM. Coquelin aîné et cadet, M^mes Favart, Croizette, Sarah Bernhardt, de la Comédie-Française, et MM. Dumaine, Taillade, M^me Marie Laurent, qui ont fait entendre des fragments de comédie ou des pièces de vers, qui ont fait le plus grand plaisir. Je ne dis pas cela pour *le Sergent Lazare*, dit par M. Coquelin aîné. Ces vers emphatiques et mal tournés, où l'on trouve un délicat éloge du bonnet rouge et qui finissent par un appel à l'amnistie, auraient provoqué des protestations partout ailleurs que dans une représentation à bénéfice.

Passons là-dessus.

L'Opéra avait promis M. Gailhard, et M. Gailhard s'est trouvé sérieusement indisposé ; son ami M. Capoul l'a suppléé, en chantant deux morceaux au lieu d'un, la romance des *Amants de Vérone*, et, dans un

genre tout opposé, *la Tour Saint-Jacques,* une romance de Darcier, que M^{me} Thérésa a rendue populaire, M. Capoul a été applaudi avec transport.

Le succès de M^{me} Jeanne Granier et de M^{me} Céline Chaumont, avec deux romances nouvelles, écrites pour chacun de ces deux talents si différents, mais également spirituels et parisiens, n'a pas été moins grand que celui de M. Capoul, ni de M^{me} Paola Marié, qui a chanté en costume la « déclaration » de *la Grande-Duchesse*, d'Offenbach.

N'oublions pas M^{me} Engalli, dont la superbe voix a sonné l'air de *Psyché*, d'Ambroise Thomas, et la chanson de Meala tirée de *Paul et Virginie*, de Victor Massé ; ni M. Nicot, qui a très bien chanté *le Printemps*, de Gounod ; ni M^{lle} Cécile Mézeray avec la valse du *Pardon de Ploërmel;* ni aussi M. Berthelier, qui a très joyeusement terminé la partie musicale avec une amusante chansonnette.

On voit que le programme de la matinée était substantiel, et que les camarades de M. Lacressonnière, c'est-à-dire ses amis de tous les théâtres, ne se sont pas ménagés. Le public les en a remerciés en les fêtant comme ils le méritaient.

Résultat final : près de dix mille francs de recette et le calme rendu à un honnête homme, à un artiste de premier mérite, dont la carrière est loin d'être achevée, et que nous retrouverons prochainement dans quelque belle création.

D XCI

Comédie-Française. 28 octobre 1878.

Reprise du SPHINX

Drame en quatre actes, par M. Octave Feuillet.

Comme le temps passe ! Qui croirait, si la brochure imprimée ne fixait sous mes yeux cette date authentique, que les femmes de vingt-cinq ans qui virent la première représentation du *Sphinx* sont aujourd'hui des femmes de trente ans !

La vie a donc coulé bien vite depuis le 23 mai 1874, pour tout le monde comme pour moi, car tout le monde s'accordait à dire : « Il me semble que c'était hier. »

Ce qui contribue peut-être à l'illusion, c'est que le drame de M. Octave Feuillet s'est maintenu longtemps sur l'affiche, de sorte que les impressions qu'il a fait naître n'ont eu le temps ni de s'effacer ni de se renouveler.

Pour moi, j'ai revu *le Sphinx* sans plaisir ni peine, et je le juge aujourd'hui comme je le jugeai la première fois : l'œuvre peu consistante d'un homme de talent, qui a su exécuter un tour de force inutile, en faisant écouter quatre actes de drame dépourvus d'un intérêt sérieux. Je ne veux pas raconter encore une fois *le Sphinx* ; je suppose que tout le monde le connaît. Il me suffit de rappeler que l'amour agressif de Blanche de Chelles pour Henri de Savigny, et l'amour défensif d'Henri de Savigny pour Blanche de Chelles ne s'expliquent que par la suppression totale chez ces deux personnages des sentiments d'honneur et

de devoir qui leur auraient permis de lutter avec succès, et de triompher d'eux-mêmes. Je n'insiste pas sur l'enchaînement à la fois enfantin et romanesque des épisodes principaux, sur les caractères purement factices de ce grand seigneur écossais qui propose aux femmes de la meilleure société de les enlever comme de simples ingénues d'opérettes, ou de ce bonhomme d'amiral qu'on dépeint comme un tigre féroce, et qui n'est au fond que le plus aveugle des Cassandres, ou enfin, de ce pianiste polonais, caricature démodée et complètement inutile.

Malgré ses défauts de conception et de structure qui réduisent *le Sphinx* à n'être, tout compte fait, qu'un « mélodrame dans le grand monde », je comprends que la pièce ait vécu, parce que M. Octave Feuillet possède les qualités de l'écrivain, et que ses personnages ont l'art de dire les choses les plus justes, les plus délicates et les plus fines dans les situations les plus fausses, les moins avouables et souvent même les plus brutales. Un exemple. Personne de sensé ne saurait admettre ni comprendre la démarche que lord Astley se permet de faire auprès de Mme de Savigny au commencement du quatrième acte. Comment! il ne suffit pas à cet Écossais d'avoir voulu enlever Mme de Chelles du foyer domestique où il avait été accueilli si cordialement : il faut encore qu'il vienne la dénoncer à son amie comme une femme capable de tous les crimes, y compris l'empoisonnement ?

La dénonciation hypothétique de lord Astley est aussi lâche qu'infâme. Eh bien! la prose de M. Octave Feuillet est si galamment tournée que le public s'y laisse prendre et qu'il applaudit l'Écossais à sa sortie, comme s'il venait de se conduire en preux et loyal gentilhomme. Tel est le prestige de l'écrivain.

J'ajoute que la scène finale entre les deux femmes

est supérieurement traitée. C'est que nous nous retrouvons en pleine nature. Il ne s'agit plus de savoir comment on en est arrivé là : nous y sommes. Voilà deux femmes rivales en présence et la passion parle comme elle doit parler.

L'interprétation est aujourd'hui ce qu'elle était il y a quatre ans et demi, à l'exception de M. Delaunay, qui a cédé son rôle à M. Worms. C'est un axiome banal mais certain, en matière dramatique, que l'homme placé entre deux femmes fait d'ordinaire un assez mauvais personnage. M. Worms, malgré sa diction juste et mordante, a été jugé un peu terne dans le rôle dont M. Delaunay avant lui avait mesuré toute l'ingratitude.

M. Maubant, fort convenable dans les deux premiers actes, a fait au troisième acte une entrée caracolante dont l'effet comique n'était pas précisément à sa place.

M. Febvre excelle dans les rôles d'Anglo-Saxons à tenue froide et ferme, tels que lord Astley.

J'ai entendu blâmer M. Coquelin cadet d'avoir fait rire sous les traits du pianiste Ulric ; ce n'est pas mon avis. M. Coquelin cadet se tient dans la juste mesure. Si le pianiste Ulric paraît déplacé dans un salon, c'est M. Octave Feuillet qui a tort de l'y avoir introduit.

Il y a bien des rôles inutiles dans *le Sphinx* ; il n'en faut pas moins tenir compte à M. Prudhon de « figurer » le lieutenant Everard, et à Mlle Bianca de prêter son élégance et sa diction spirituelle à la silhouette incolore de Mme Lajardie.

M. Paul Reney, qui remplace M. Joumard dans le rôle de M. Lajardie, autre inutilité, a de la gaîté, mais fera sagement de discipliner son geste.

Mmes Croizette et Sarah Bernhardt ont retrouvé tout leur succès : la première dans Blanche de Chelles, la seconde dans Berthe de Savigny.

Mlle Sarah Bernhardt donne à Berthe de Savigny une physionomie d'une douceur et d'une grâce exquises, animée au quatrième acte par des éclats d'une justesse foudroyante.

Il me semble que la scène de l'empoisonnement n'a pas produit l'effet extraordinaire qui, dans sa nouveauté, frappa le public d'étonnement et de terreur. Ce serait une raison valable pour renoncer à ce jeu de scène, que je persiste à considérer comme dépourvu de valeur au point de vue de l'art sérieux et comme en désaccord avec les traditions de la Comédie-Française. J'insiste sur ce conseil avec d'autant moins de scrupule que Mlle Croizette — c'est mon avis et je le crois partagé — m'a paru en très grands progrès sur elle-même et en pleine possession du rôle de Blanche de Chelles.

Son débit s'est affermi, s'est nuancé; enfin elle a acquis une souplesse de diction que je ne lui connaissais pas encore et que je souhaite retrouver chez elle dans d'autres rôles.

D XCII

Troisième Théâtre-Français. 29 octobre 1878.

LE GENTILHOMME CITOYEN

Comédie en quatre actes, en vers, par M. Ernest de Calonne.

Parcere personis, dicere de vitiis. Cette devise de Juvénal est vraiment difficile à pratiquer lorsqu'on vient de subir, pendant quatre heures, la torture d'un ennui — tranchons le mot, en priant l'Académie française de boucher ses oreilles — d'un embêtement

majeur. La scie en quatre actes et en vers français, ou prétendus tels, de M. Ernest de Calonne, est de celles dont on se dit : « Faut-il en rire ou faut-il s'en fâcher ? » Toute réflexion faite, je ne veux pas être plus sévère pour M. Ernest de Calonne qu'on ne le fut jamais pour son chef d'école M. Gagne, et je prends la chose gaîment.

M. Gagne avait rêvé la conciliation de toutes les opinions par un système aussi éclectique que compréhensif. Il constituait la République universelle sous la direction d'un archimonarque, qui siégeait à Constantinople et qui gouvernait la France par l'intermédiaire d'un empereur. C'est ainsi que le naïf M. Gagne s'imaginait contenter les républicains, les légitimistes et les bonapartistes. M. de Calonne est parti d'une idée analogue. Son gentilhomme citoyen est un ancien légitimiste qui s'accommode de la souveraineté du peuple, et qui élève son fils dans les idées d'un libéralisme sans bornes, tempéré par je ne sais quelles maximes équivoques de morale indépendante. Le fils ne manque pas de tirer les conséquences intégrales de pareilles prémisses, en devenant amoureux de la fille d'un médecin radical, traduit en cour d'assises pour excitation à la haine et au mépris du gouvernement de la République. Ici notre « gentilhomme citoyen » s'effarouche, tout comme cette excellente M*me* Aubray lorsqu'elle voit son fils prêt à pratiquer ses maximes sur la réhabilitation des filles-mères. Cependant Robert d'Ormoy promet à son père qu'il saura rester conservateur tout en devenant le gendre d'un professeur de barricades, et M. d'Ormoy, rassuré, consent au mariage.

<blockquote>C'est bête comme tout ce que je vous dis là !</blockquote>

Mon excuse c'est que je n'en suis pas l'auteur.
Remarquez que le citoyen ci-devant comte d'Ormoy

est aussi radical que le communard dont il rejette l'alliance. Sont-ce les idées qu'il condamne? Pas du tout. Seulement le médecin radical lui paraît « trop violent ».

> ... Loin qu'il la serve, il nuit à notre cause
> Par son impatience à vouloir toute chose.
> Il va trop vite...

Ainsi le citoyen ci-devant comte d'Ormoy n'est qu'un opportuniste. Il veut bien qu'on démolisse le clergé, l'armée et la magistrature, pourvu que cela se passe opportunément, doucement et à point.

> ... Et voilà comme
> On devient citoyen quand on naît gentilhomme.

S'il fallait juger sérieusement cette indigeste et malsaine élucubration, je dirais que M. Ernest de Calonne retarde d'une centaine d'années sur l'horloge des siècles. S'escrimer contre la noblesse et contre les titres, quatre-vingts ans après la nuit du 4 août, c'est prendre une peine bien inutile. M. de Calonne s'est-il proposé d'assurer à la République l'adhésion de quelques aristocrates? Hélas! c'est déjà fait. Les ducs ne manquent pas à la République de 1875, non plus que les comtes ni les barons. Ils y font assez triste figure, révérence parler, et l'exemple n'est pas engageant.

Le style de M. Ernest de Calonne est à la hauteur de ses conceptions. Jamais la muse du lieu commun n'inspira pareille verbosité. Pour ménager la patience du lecteur, je ne lui communiquerai qu'un faible échantillon des vers de M. de Calonne. Comme on fait remarquer à Robert d'Ormoy, qu'étant majeur, il peut se marier comme il l'entend, il répond avec attendrissement :

> Jamais on n'est majeur à l'égard d'un bon père.

C'est ce même Robert qui, pour déclarer sa flamme

à la fille du médecin radical, se met à genoux, et lui dit en style biblique :

O femme, voulez-vous que je sois votre époux?

L'intention est bonne, dira-t-on? Mon Dieu, l'ours de Lafontaine croyait bien faire lorsqu'il cassa d'un coup de pavé la tête de son ami. On dit communément que l'enfer est pavé de bonnes intentions. Cela veut dire, sans doute : C'est en enfer que les parnassiens impénitents retrouveront un jour les plus beaux vers de M. de Calonne. Affreux supplice!

La troupe du troisième Théâtre-Français est de beaucoup supérieure à sa littérature. MM. Renot, Paul Desclée, Leloir, M^{mes} Daudoir et Eugénie Petit, surtout M. Bahier, un jeune comique plein de finesse et de naturel, une gracieuse jeune première, M^{lle} Marguerite Despretz, et une ingénue très spirituelle, M^{lle} Lucie Bernage, ont fait supporter jusqu'au bout *le Gentilhomme citoyen*.

DXCIII

Chateau-d'Eau. 30 octobre 1878.

Reprise des CHEVAUX DU CARROUSEL
ou LE DERNIER JOUR DE VENISE

Drame en cinq actes, par MM. Paul Foucher et Alboize.

Le théâtre du Château-d'Eau vient de reprendre un célèbre mélodrame de Paul Foucher et d'Alboize, qui fut représenté pour la première fois à l'ancienne Gaîté, le 14 septembre 1839. *Les Chevaux du Carrousel* ne sont que l'étiquette destinée à tirer l'œil du specta-

teur. Le véritable titre, comme le sujet de la pièce, c'est le dernier jour de Venise. La fable imaginée par Paul Foucher et Alboize est assez naïve et moins compliquée que les compositions analogues de Joseph Bouchardy; mais elle les surpasse en intérêt, parce qu'elle nous fait assister à la lutte suprême des deux républiques, la vénitienne et la française, et qu'au-dessus des Manino, des Gabrielli, des Contarini et des Malipieri qui luttent pour Venise, on voit apparaître la silhouette gigantesque et l'épée flamboyante du général Bonaparte.

C'est, en effet, le général Bonaparte qui noue l'action du drame au premier acte, en envoyant son aide de camp demander satisfaction aux Vénitiens d'une injure faite au pavillon français, et c'est lui qui la dénoue en personne lorsqu'il apparaît au dernier tableau, au son du canon et de la *Marseillaise*, pour montrer du geste les fameux chevaux de Saint-Marc et prononcer ces seuls mots : « En France ! au Carrousel ! »

Or, il est arrivé que la censure, plus intimidée par le nom du général Bonaparte que ne le furent les Vénitiens de 1797, a défendu qu'il fût prononcé une seule fois. Par une singulière inconséquence, elle a permis qu'on parlât çà et là de Rivoli, de Castiglione et d'Arcole. « Je laisse deux filles immortelles, Leuctres et Mantinée ! » s'écriait Épaminondas mourant sans postérité. Voilà que, de par la censure républicaine, Rivoli, Castiglione et Arcole, ces trois filles immortelles du général Bonaparte, se trouvent des filles sans père, à moins qu'on ne décrète que les batailles de l'armée d'Italie aient été gagnées par le colonel Langlois, par le général Garibaldi et par le major Labordère.

A qui s'en prendre d'une pareille bévue? Nous ne voulons pas croire que les hommes d'esprit qui sont officiellement chargés de l'inspection théâtrale aient

pris sur eux, non seulement de mutiler le mélodrame d'Alboize et de Paul Foucher, mais de porter la main sur la plus haute gloire de la France. Qui faut-il donc accuser? Nous ne savons; mais nous tenons le ministre actuel des beaux-arts pour un homme trop sensé, pour un esprit trop élevé et trop libéral pour ne pas être convaincu qu'il s'empressera de réparer un acte inexcusable de vandalisme républicain, et qu'il rendra au drame du Château-d'Eau le nom et le personnage du général Bonaparte.

Quant au drame lui-même, il met en œuvre une légende intéressante.

> Quan della grotta sua san Marco partirà,
> Et quando di sua man al carco attacchèra
> Gli quattro bei cavalli che via portera,
> Il Buccentaure morirà,
> Ed il Leon potenza piu n'avrà.

Le mélodrame, usant des licences permises, suppose que la destruction du palladium de Venise est l'œuvre de deux Français ennemis de la République. Les derniers efforts d'une aristocratie mourante, les convulsions d'un peuple dont le patriotisme est au désespoir, le légitime orgueil de l'armée française triomphante, tout cela forme un tableau dont la touche assez grossière ne manque pas de grandeur.

En 1839, tout le monde savait encore ce que c'était que les chevaux du Carrousel, parce qu'ils avaient couronné jusqu'en 1815 l'arc de triomphe qui orne la grande entrée des Tuileries. Mais aujourd'hui il n'est pas inutile de rappeler que les chevaux en question sont quatre figures de bronze qui ornaient autrefois l'arc de triomphe de Néron à Rome, d'autres disent son tombeau, et dont les Vénitiens étaient devenus possesseurs en 1217. Enlevés du portail de Saint-Marc par ordre du général Bonaparte en 1797, ils y

ont été replacés lorsque nous avons été condamnés à rendre une partie des richesses artistiques que nos victoires nous avaient procurées.

Le tableau final du drame nous montre des chevaux de carton solennellement remorqués par des chevaux de fiacre. Le spectacle n'en a pas moins produit un grand effet sur les spectateurs enthousiasmés.

MM. Gravier, Dalmy, M^{mes} Laurenty et Wilson sont des artistes courageux et intelligents, qui ont été applaudis et rappelés à plusieurs reprises.

DXCIV

Gaité. 6 novembre 1878.

Reprise de LA GRACE DE DIEU

Drame en cinq actes, mêlé de chant, par MM. d'Ennery et Gustave Lemoine.

Voici certainement la pièce la plus importante du dramaturge qui a résolu ce problème, inaccessible aux hommes politiques, de conserver et de renouveler sa popularité pendant un tiers de siècle.

Il n'est pas sans intérêt d'éclaircir les origines de cette *Grâce de Dieu* qui fit couler tant de larmes, et qui resterait le modèle et le triomphe du genre, si l'heureux et fécond écrivain ne lui avait donné lui-même une sœur rivale, en créant *les Deux Orphelines*.

On a prétendu autrefois, et beaucoup de gens croient encore que *la Grâce de Dieu* n'est qu'une imitation réussie de *Fanchon la Vielleuse,* à qui Pain et Bouilly, heureuse association de noms! durent le plus clair de leur renommée. C'est une erreur.

Jean-Nicolas Bouilly et Joseph Pain, auteurs de la pièce célèbre qui fut, sous les traits de M^me Belmont (devenue plus tard M^me Dupaty), le plus grand succès du Vaudeville de la rue de Chartres, avaient puisé leur sujet dans une tradition pieusement conservée par M^me Agiron, tante de Bouilly. Il s'agissait d'une chanteuse des rues, sorte de fée de carrefour, amie des arts et protectrice de l'innocence, qui finissait par épouser un colonel à qui elle sauvait la vie et donnait une fortune.

Cette Fanchon la Vielleuse exista réellement; elle fit les délices de la Courtille. On rencontre encore assez souvent, dans les ventes, des dessins et des estampes du xviii^e siècle qui représentent Fanchon la Vielleuse sous des dehors plus ou moins séduisants; je possède même une toile où M^me la marquise de Fontanges s'est fait peindre par Chardin sous le costume et avec les attributs instrumentaux de Fanchon la Vielleuse.

L'historiette dialoguée par Bouilly et Pain se résumait dans le couplet suivant, que la France entière chanta pendant de longues années :

> Aux montagnes de la Savoie
> Je naquis de pauvres parents,
> Voilà qu'à Paris l'on m'envoie,
> Car nous étions beaucoup d'enfants...
> Cependant, j'ai fait ma fortune
> Et n'ai donné que mes chansons...
> Fillette sage, apporte en France
> Et tes chansons, quinze ans, ta vielle et l'espérance.

Bouilly, Pain et M^me Agiron avaient été les dupes de leur crédulité. La critique moderne, qui reconstitue rétrospectivement les plus humbles personnages, a dissipé les illusions de nos pères. Fanchon la Vielleuse était une savoyarde du faubourg Saint-Marceau, et sa vielle ne résonna jamais que dans les cabarets

et les mauvais lieux. Françoise Chemin, femme Ménard, dite Fanchon la Vielleuse, eut souvent maille à partir avec la police à raison de son inconduite publique. On perd ses traces après une dernière condamnation administrative prononcée contre elle par M. de Sartine, au mois de mai 1769. Ce n'est pas moi qui les rechercherai.

Les origines de *la Grâce de Dieu* sont tout autres. La société parisienne vit paraître vers 1832 une jeune et charmante personne, Mlle Loïsa Puget; compositeur et virtuose, elle publia et chanta dans les salons un nombre incroyable de romances qui obtinrent un succès de vogue. Elle fit même représenter à la salle Favart en 1836 un opéra-comique en un acte, intitulé *le Mauvais Œil*, qui eut pour principaux interprètes Ponchard et Mme Damoreau-Cinti. Les romances de Mlle Loïsa Puget étaient de petits poèmes sortis d'une plume élégante et ingénieuse, celle de M. Gustave Lemoine. Qui de nous, je parle des hommes de mon âge, n'entend encore résonner dans son oreille ces mélopées, tour à tour gaies et sentimentales, dramatiques même parfois, telles que *la Bretagne*, qui fut chantée par le ténor Roger :

<blockquote>Oui, je t'aime d'amour, ô ma belle Bretagne !</blockquote>

Et *le Mariage auvergnat :*

<blockquote>Pour dot, ma femme a cinq sous,
Moi, quatre, pas davantage !</blockquote>

Et le beau rocher de Saint-Malo

<blockquote>Que l'on voit sur l'eau !</blockquote>

J'en passe et des plus jolies. Vers 1840, Mlle Loïsa Puget mit au jour une production intitulée *la Grâce de*

Dieu; j'en citerai le premier couplet, car c'est de là que sortit le drame repris ce soir à la Gaîté :

> Tu vas quitter notre montagne,
> Pour t'en aller bien loin, hélas !
> Et moi, ta mère et ta compagne,
> Je ne pourrai suivre tes pas...
> Les filles que Dieu vous envoie,
> Vous les gardez, gens de Paris ;
> Nous, pauvres mères de Savoie,
> Nous les chassons loin du pays,
> En leur disant adieu !
> A la grâce de Dieu !

Le succès de cette idylle larmoyante dépassa toute imagination. Au salon, au concert, en famille et même au bal, sous forme de quadrille, on retrouvait la mélodie favorite. Le théâtre ne pouvait négliger un pareil élément d'actualité, et voilà comme M. d'Ennery entreprit, de concert avec M. Gustave Lemoine, devenu le mari de Mlle Loïsa Puget, de dramatiser l'élégie savoyarde qui venait de prendre place parmi les chants populaires de la France.

La pièce de MM. d'Ennery et Gustave Lemoine était reçue d'avance au théâtre de la Gaîté, que dirigeait alors M. Lemoine-Montigny, frère de l'un des auteurs. La tradition raconte qu'il s'exécuta avec une bonne grâce tout à fait fraternelle, mais absolument dénuée d'enthousiasme. Eh bien ! l'habile homme se trompait. La vogue de la chanson passa tout entière au drame, qui fut représenté deux cent soixante fois de suite, à partir du 16 janvier 1841. Neuville, Surville, Joseph, Francisque jeune, Mme Clarisse Miroy, qui débutait, et la pétillante Léontine, la coqueluche du boulevard du Temple, occupaient les principaux rôles.

Vingt ans plus tard, *la Grâce de Dieu* fut reprise par le théâtre de la Porte-Saint-Martin avec beaucoup

d'éclat. Vannoy, Lacressonnière, M^mes Victoria et Suzanne Lagier s'y distinguèrent.

La Gaîté vient de tenter une troisième incarnation, qui ne sera peut-être pas moins heureuse que les précédentes. Le gros public, si j'en juge par l'expérience des matinées, n'a pas perdu le goût du « drame mêlé de chant », qui paraît moins en faveur chez les spectateurs des premières représentations. Ceux-ci ont fini par proscrire le vaudeville, c'est-à-dire la comédie à couplets; le drame coupé par des romances excite chez eux, à plus forte raison, une sorte d'étonnement et de révolte. Or, on chante beaucoup dans *la Grâce de Dieu;* on y retrouve la fleur du panier des albums Loïsa Puget, puis des airs de Monpou, de Bérat, d'Étienne Thénard, de Labarre, et même de chœurs d'entrée et de sortie sur des motifs d'Auber, d'Halévy, de Donizetti et de Meyerbeer. Mais la Gaîté a eu la main heureuse en confiant les rôles de Chonchon et de Marie aux voix exercées de M^lle Schneider et de M^lle Fechter.

La pièce est d'une structure extrêmement simple, et parfois naïve ; mais elle rencontre l'émotion vraie dans trois actes sur cinq : le premier, le quatrième et le cinquième. La scène du quatrième acte, où le bonhomme Loustalot repousse l'aumône de sa fille, qu'il croit déshonorée, est d'une impression poignante et d'un effet puissant. La séparation de la famille, au premier acte, et les joies du retour, au cinquième, font pleurer les plus endurcis. On a beau se défendre et prononcer en souriant les noms de Berquin, de Florian et de Bouilly, les sentiments naturels sont irrésistibles, et les larmes coulent sur les lèvres moqueuses, comme pour leur donner tort.

M. Marc Fournier, lorsqu'il reprit la pièce à la Porte-Saint-Martin, y introduisit un ballet dans la fête du troisième acte, chez la marquise de Sivry. La Gaîté a suivi l'exemple de la Porte-Saint-Martin : le

ballet est agréable et riche; mais, qu'on ne s'y trompe pas, il nuit sensiblement au drame; il coupe un acte en deux et suspend l'intérêt au nœud même de l'action. Peut-être valait-il mieux, puisqu'on tenait à ce spectacle, le placer au commencement de l'acte, en s'arrangeant pour ne pas changer de décor.

Le rôle de l'innocente Marie la Savoyarde a trouvé une charmante interprète dans Mlle Marie Fechter, la fille de l'élégant comédien que Paris a perdu trop tôt. Mlle Fechter, qui débuta l'année dernière à l'Opéra-Comique, possède une excellente voix; elle chante avec goût et avec talent: elle donne au personnage de Marie le parfum de chaste honnêteté qui fait tout le charme du petit roman sentimental dont l'amour fidèle du marquis Arthur de Sivry assure le dénouement plus consolant que vraisemblable.

M. Clément Just et Mme Eugénie Saint-Marc sont fort touchants sous les traits vénérables du couple Loustalot.

La Comédie-Française elle-même fournit son contingent à l'interprétation nouvelle : M. Charpentier, qui s'ennuyait dans les confidents de tragédie, représente le marquis Arthur de Sivry, amoureux d'une petite Savoyarde, avec une réserve assurément fort majestueuse, mais non moins réfrigérante.

De même, M. Montbars, que j'avais connu plus gai, même à l'Odéon, joue Pierrot avec une nuance de comique que j'appellerai polaire.

Heureusement, l'apparition de Mlle Hortense Schneider dans le rôle de Chonchon nous a préservés de l'invasion des glaces. L'aimable artiste, qui fut la belle Hélène et la Grande-Duchesse, n'a jamais été plus en verve ni plus en voix. Elle a détaillé avec infiniment d'esprit les charmants couplets de la gourmandise, écrits tout exprès pour elle par M. Robert Planquette, et dit avec une verve endiablée les fameux

couplets : *A l'Opéra, je serai reine,* sur l'air de *l'Andalouse,* d'Hippolyte Monpou. La bonne grosse Léontine de 1841 était sans doute une joyeuse commère, mais M. d'Ennery n'a pas dû la regretter en voyant sa Chonchon transformée et renouvelée par la spirituelle fantaisie de l'excellente comédienne qui s'appelle M^{lle} Schneider.

DXCV

Odéon (Second Théatre-Français). 7 novembre 1878.

MONSIEUR CHÉRIBOIS

Comédie en trois actes en prose, par M. Louis Davyl.

La donnée de la comédie nouvelle représentée ce soir à l'Odéon est extrêmement simple. M. Chéribois est un riche bourgeois de Joigny, qui vit entouré de la considération générale. On l'appelle partout le bon monsieur Chéribois, sans qu'il ait jamais donné d'autre signe de bonté que de se laisser dorloter et chérir par sa femme et par les gens de son intimité, qu'il tyrannise. Au moment où la pièce commence, on prépare chez M. Chéribois un festin extraordinaire pour le retour de M. Paul, le fils unique des Chéribois, que son père a envoyé à Paris pour s'initier aux affaires chez un agent de change. Mais Paul n'arrive pas; M^{me} Chéribois est toute triste, elle redoute quelque accident, et M. Chéribois se plaint qu'on lui fasse faire une mauvaise digestion, en ne lui montrant que des yeux humides et des figures inquiètes.

Les pressentiments de M^{me} Chéribois ne l'avaient pas trompée. Paul arrive enfin; il n'avait pas manqué

le train, mais il n'osait franchir le seuil de la maison paternelle. Sa mère reçoit la première toute sa confession. Paul, entraîné, fasciné par le désir de faire rapidement fortune pour revenir épouser au pays Henriette, la filleule de M. Chéribois, a abusé de la confiance qu'il inspirait à son patron pour faire des opérations de bourse sous un nom d'emprunt. Il a perdu cent mille francs, et s'il ne paye pas en liquidation, tout se découvrira : il sera déshonoré. Mme Chéribois se désole ; quant à M. Chéribois, il crie, il tempête, il s'en prend à tout le monde ; mais il proteste qu'il ne paiera pas pour son fils. Il a ses idées là-dessus : d'abord, c'est une dette de jeu, pour laquelle la loi n'accorde point de recours ; ensuite, les agents de change gagnent assez d'argent pour en perdre de temps à autre sans avoir le droit de se plaindre. La seule raison péremptoire que M. Chéribois pourrait alléguer, et que l'auteur s'est abstenu de placer dans sa bouche, c'est que si les pères de famille qui possèdent, comme M. Chéribois, trente mille francs de rente, c'est-à-dire six cent mille francs de capital, un million même si vous voulez, se mettaient à payer sur le pied de cent mille francs par mois les liquidations forcées de messieurs leurs fils, cela durerait de six à dix mois, pas davantage ; après quoi le père et la mère demeureraient sur la paille sans avoir préservé leur fils du déshonneur, au contraire.

Lorsque le rideau tombe sur la fin du premier acte, la question est donc de savoir si le bon M. Chéribois paiera ou ne paiera pas.

Le second acte nous conduit chez le notaire de la famille, M. Violette, un homme au cœur d'or, mais qui n'a pas fait fortune. Voici d'abord Marion, la vieille servante, à qui le bon M. Chéribois doit intégralement vingt-quatre années de gages, avec les intérêts ; la vieille Marion vient prier le notaire de faire son compte

et d'en réclamer le montant à M. Chéribois; ce sera autant de trouvé pour aider M. Paul.

C'est le tour d'Henriette, la filleule et la pupille de M. Chéribois; l'orpheline veut abandonner les dix-huit mille francs qui forment le solde de son compte de tutelle, tout ce qu'elle possède au monde, pour M. Paul, qu'elle chérit.

Enfin M^{me} Chéribois voudrait que le notaire lui fît trouver cent mille francs à prendre sur sa dot et sur sa part de la communauté, car il faut qu'elle sauve son fils à tout prix; et le notaire ne sait comment faire comprendre à cette mère désolée que le code civil ne permet pas aux femmes mariées de disposer de quoi que ce soit sans le consentement écrit de leur mari. En quoi le Code civil est aussi sage que la Coutume de Paris, qui l'avait précédé, et que tous les codes et coutumes des nations civilisées.

Au troisième acte, M^{me} Chéribois prend un parti décisif; ne voulant plus rester sous le même toit que l'inflexible égoïste dont elle subit le joug depuis longtemps, elle ira vivre à Paris avec son fils; elle veillera sur lui et l'aidera à conquérir par le travail la somme nécessaire à sa libération. La vieille Marion aussi va déserter la maison Chéribois : « — Je vous avais tou-« jours appelé not' bon monsieur, » dit-elle; « mainte-« nant qu'on me dit que vous n'êtes plus bon, je ne « veux plus rester avec vous. » Pendant les préparatifs de départ, la maison des Chéribois, ordinairement si gaie et si avenante, prend un aspect lugubre; le jour a baissé progressivement; la nuit est venue; pas de lampes dans le salon, pas de couvert mis dans la salle à manger. M. Chéribois s'émeut, il s'effraye presque, et se met à crier par la maison en demandant de la lumière. La scène est originale et produit beaucoup d'effet.

Pour raconter le dénouement, il faut que j'intro-

duise ici trois personnages que je n'ai pas encore nommés : d'abord M^lle Cécile Violette, la fille du notaire, qui partage les fonctions de premier clerc avec un fantoche nommé Bidard; enfin M. Laurent, le neveu de M. Chéribois, une espèce d'original, qui n'a pour tout patrimoine qu'une vigne dont M. Chéribois a grande envie depuis longtemps. M^lle Cécile, qui a son idée, propose à Laurent de céder sa vigne à M. Chéribois, et, sur les cent mille francs de cette acquisition, d'en prêter soixante-quinze mille à Paul, pour parfaire ce qui lui manque. Laurent ne résiste pas longtemps à une proposition qui le ruine, car il aime Cécile et veut lui plaire. Or, M. Chéribois comptait payer la vigne de Laurent avec cent mille francs qu'il avait envoyé verser le matin même chez le banquier Chupin. Le clerc Bidard lui apprend que Chupin vient de faire faillite. A cette nouvelle, Chéribois se répand en lamentations tardives. « — Et quand on pense, » s'écrie-t-il, « qu'avec cet argent-là j'aurais pu payer « pour mon fils ! » Le trait est de bonne comédie. « — Mais, » reprend Bidard, « j'ai été averti à temps; « je n'ai pas déposé l'argent, et le voilà. » Au moment où il va rendre à M. Chéribois le portefeuille bourré de billets de banque, M^me Chéribois s'en empare. M. Chéribois, cette fois, n'oppose aucune résistance : « Paye tout ce que tu voudras ! dit-il à sa femme, ar-« range tout à ta guise; mais, au moins, qu'on me « rende la vie un peu heureuse ! » Puis, se tournant vers Marion : « — A partir de ce jour, Marion, tu es de « la famille; tu n'auras plus de gages. »

Ce dernier mot est amusant, bien qu'il fasse un peu dévier le caractère. M. Chéribois n'est pas précisément un avare, c'est un égoïste qui rapporte tout à sa satisfaction particulière, à ses idées propres et à ses manies.

J'ai signalé, chemin faisant, le côté contestable du point de départ. Voulant livrer de parti pris à la risée

un homme qui n'a d'autre tort que d'hésiter à sacrifier cent mille francs pour un fils coupable et tout au moins fort compromettant, l'auteur n'a pas rencontré dans le public toute la complicité sur laquelle il avait compté. Je ne serais pas surpris que ce mouvement ne s'accentuât par la suite des représentations et que le personnage de M. Chéribois ne finît par être applaudi comme le personnage le plus sensé de la pièce. Il n'y a pas de raison pour vilipender outre mesure un bourgeois qui, après tout, n'a d'autre tort que d'aimer ses aises, et qui se laisse arracher cent mille plumes de son aile après une résistance qui ne dépasse pas quelques heures. Dans la vie réelle, il tiendrait plus longtemps.

Ces réserves faites, il n'y a qu'à louer, dans la comédie de M. Louis Davyl, une foule de détails charmants, pleins d'esprit et de cœur. J'ai entendu dire que l'idée de la pièce était empruntée à un roman de M. Tony Révillon. Je ne m'étonne pas de cette origine. Je reconnais dans les caractères si sympathiques et si franchement dessinés du notaire Violette, de sa fille, du premier clerc Bidard et de la vieille Marion des types largement étudiés et fouillés à loisir dans les pages d'un livre avant de descendre tout vivants sur la scène. Quant au cousin Laurent, il me semble que je l'avais entrevu déjà dans *la Maîtresse légitime*, du même auteur, et je l'ai revu ce soir avec d'autant plus de plaisir que M. Porel s'y est fort spirituellement et fort gaiement incarné.

Mᵐᵉ Marie Laurent joue le rôle mélancolique et attendri de Mᵐᵉ Chéribois avec une simplicité et une mesure dignes de tous éloges. La terrible Cléopâtre de *Rodogune* s'est faite, avec une rare souplesse de talent, la plus humble des bourgeoises et la plus tendre des mères.

Le rôle de M. Chéribois convient tout à fait au ta-

lent de M. Georges Richard ; il l'a joué sans exagération, et avec des nuances très fines.

Mlles Kekler, Caron et Mme Crosnier, MM. François et Tousé sont très bien placés dans les autres rôles. Une mention particulière est due à M. Amaury, qui, sous les traits du jeune Paul, a ému toute la salle dans une explosion de tendresse et de repentir.

Voilà la seconde fois que M. Louis Davyl réussit à l'Odéon, où l'on peut dire que sa réputation est née. La pièce nouvelle a été étudiée et montée avec un soin dont on aperçoit les traces dans les moindres détails.

D XCVI

Théatre-Historique.　　　　　　7 novembre 1878.

Reprise des PIRATES DE LA SAVANE

Drame en cinq actes et six tableaux,
par MM. Anicet Bourgeois et Ferdinand Dugué.

Les Pirates de la Savane, joués d'origine à la Gaîté le 6 avril 1859, et repris en 1867 au même théâtre, appartiennent à un genre que j'adore : celui des pièces qu'on n'est pas forcé d'écouter, et qui ne vous en amusent pas moins, au contraire. Les personnages viennent on ne sait d'où et y retournent par des chemins vertigineux, à travers des pays hypothétiques inconnus à la géographie. Par exemple, la lecture des *Pirates de la Savane* m'apprend que le Mexique est situé dans l'Amérique du Sud, ce dont je ne m'étais pas avisé jusqu'ici, et que, parmi les tigres, les serpents à sonnettes et autres monstres tropicaux, on y

rencontre des castors qui, du reste, « y deviennent rares ». L'aveu est précieux, et je le retiens.

En faveur des personnes assez nombreuses qui ne connaissent pas encore ou qui ont oublié *les Pirates de la Savane,* je rappellerai que le sujet du drame est un héritage disputé par un abominable gredin appelé Ribeiro à la fille légitime de son défunt oncle Grégorio Gonzalez. Des pièges horribles se dressent sous les pas de l'enfant et de sa mère qui, revenues de France, ont pour protecteurs un Français nommé Paul Bérard, un Yankee qui répond au nom de Jonathan, et le mulâtre Andrès, frère naturel de la petite Éva. Pendant toute la soirée ce ne sont qu'attaques nocturnes, fusillades et empoisonnements qui ratent, noyades inoffensives, supplices imités de Mazeppa et vengeances infernales qui ne tuent personne, jusqu'à ce qu'enfin le mulâtre Andrès plante une balle entre les deux yeux du farouche Ribeiro, ce qui assure le bonheur de la petite Éva. Il n'y a pas d'amour dans *les Pirates de la Savane;* que ferait l'amour dans cette bagarre? Il est avantageusement remplacé par des escalades, des cascades, des rodomontades, des fusillades et des variations sur toute espèce de trapèze. C'est un spectacle fort amusant et fort rassurant pour les gens timides qui ont peur des armes à feu. Qu'est-ce qu'une arme à feu? Le plus innocent des jouets, puisque Andrès essuie à chaque acte une moyenne de quinze à vingt balles, sans en être seulement effleuré.

Quel beau rôle que celui d'Andrès! Pour le jouer, il faut posséder une taille avantageuse, une voix de fer, des muscles d'acier, connaître tous les secrets de la gymnastique et porter des femmes à bras tendus sur un arbre jeté en travers d'un torrent. Et lorsqu'on a, comme M. Dumaine, du talent, beaucoup de talent par-dessus le marché, c'est superbe.

M. Latouche, qui a créé le rôle de Ribeiro, le tient

encore avec vigueur, après un laps de vingt ans ; il est effrayant dans la scène où l'affreux gredin est saisi par l'ivresse furieuse que donne la liqueur de Java (s. g. d. g.), liqueur surprenante dont MM. Anicet Bourgeois et Ferdinand Dugué n'ont pas publié la recette.

M. Montal, M. Donato, M. Gabriel Marty et la petite Daubray jouent avec la plus profonde conviction les autres rôles de cette grande machine.

Lorsque la pièce fut reprise en 1867, on y intercala, pour une célébrité du jour, miss Ada Menken, le rôle d'un jeune muet, que le farouche Ribeiro condamne à être attaché sur un cheval indompté lâché au milieu des Roches-Noires. Mme Oceana remplace miss Ada Menken et supporte avec crânerie cette course à la renverse depuis le plancher du théâtre jusqu'aux frises. L'entrée du cheval n'avait pas été heureuse ; on le jugeait d'allures trop pacifiques. On le méconnaissait : il n'y a qu'à le pousser un peu par la croupe ; une fois parti, il ne manque pas d'entrain.

Les décors sont très variés et très pittoresques : les costumes mexicains, d'une grande vérité et d'une grande richesse, se drapent avec élégance sur les épaules de M. Dumaine, de M. Latouche et de M. Donato. Il y a un ballet fort agréable et même un joli mot. A un certain moment où les pirates tombent décimés par l'arme invisible du mulâtre Andrès, un des Français s'écrie : « Il y a donc des zouaves ici ? » Vous me traiterez peut-être de chauvin, mais ce souvenir national, survenant à travers les carnages mexicains, m'a charmé comme au bon temps des pièces militaires de l'ancien Cirque.

LA LIBERTÉ DES THÉATRES

13 novembre 1878.

La lettre de M. Bardoux, ministre des beaux-arts, publiée hier par *le Figaro*, a produit dans le monde littéraire et dramatique une émotion très vive et malheureusement très justifiée. car cette lettre met en question la liberté des théâtres, qui depuis quatorze ans semblait définitivement acquise.

M. le ministre des beaux-arts ne demande, il est vrai, qu'un avis ; il provoque avec courtoisie une sorte de consultation, mais il préjuge la question, puisqu'il laisse entendre, en termes peu couverts, que son opinion est faite. Il pose d'abord en principe que le théâtre contemporain est frappé d'abaissement continu, et il ajoute que « beaucoup d'excellents esprits attribuent la cause de cette décadence à la liberté industrielle ». Si telle est, en effet, la pensée de « beaucoup d'excellents esprits », les autres, ceux qui voient autrement, se trouvent, pour ainsi dire, « disqualifiés » avant d'entrer dans la carrière. Comment avouer qu'on ne s'accorde pas avec « beaucoup d'excellents esprits » sans renoncer pour soi-même à une qualification si flatteuse ? Il faudra pour contredire les prémisses de M. le ministre des beaux-arts une assez forte dose d'indépendance et d'abnégation.

C'est aux directeurs de théâtres que la circulaire ministérielle est adressée. Je crains de deviner leur réponse. A moins d'une grâce d'en haut, que je leur souhaite, car je compte parmi eux beaucoup d'amis, ils répondront à cette bienveillante invite ce que répondraient messieurs les boulangers et messieurs

les bouchers si on les consultait sur le rétablissement du monopole en faveur de leur utile et honorable profession : à savoir qu'ils seraient charmés de se voir débarrassés de la concurrence et de reprendre possession exclusive de la clientèle du Gargantua parisien. Voilà pour la réponse collective. Il y aurait ensuite quelques petites communications particulières et confidentielles, où l'on dirait au ministre : « Le rétablissement du privilège serait insuffisant, s'il n'était corroboré par la suppression de quelques entreprises surabondantes ; inutile de les désigner à la sagacité de Votre Excellence ; elle saura bien reconnaître les établissements qui, n'étant pas, comme le mien, constitués sur des bases solides, peuvent être sacrifiés sans inconvénient à l'intérêt général... de notre corporation. »

C'est ainsi que parleraient les commerçants à qui l'on offrirait le décevant mirage du monopole. Je ne m'assure pas que les directeurs de théâtres ne tombent dans la même erreur. Il existe cependant à Paris plus d'un théâtre, aujourd'hui prospère, qui depuis longtemps aurait fermé ses portes s'il n'avait eu la liberté de transformer son genre au moment opportun et de changer, comme on dit, son fusil d'épaule, sans avoir à solliciter et à obtenir la permission de l'administration, subordonnée elle-même à ce qu'on appelle les convenances parlementaires, c'est-à-dire à des exigences plus ou moins éclairées, plus ou moins désintéressées.

Mais enfin, quelle que soit la réponse que les directeurs de théâtre croiront devoir faire à la circulaire ministérielle, puisque le ministre manifeste l'intention d'en appeler au concours « de toutes les personnes dont l'expérience en ces matières ne saurait être mise en doute », je me range de moi-même parmi celles-ci, et j'adresse mes observations à M. le ministre des beaux-arts, par la voie du journal.

Mais tout d'abord, se demande-t-on, quel est le point

de départ de cette attaque inattendue contre la liberté des théâtres ? Quel mal a-t-elle fait ? Qui s'en plaint ? L'opinion publique, s'écrie, avec une évidente bonne foi, M. le ministre des beaux-arts. Cette opinion publique, dit-il, « s'inquiète depuis longtemps de l'abaissement sensible qui s'est produit dans certaines manifestations de l'art dramatique et de l'art lyrique ».

Eh bien ! je prends le taureau par les cornes, et cet « abaissement sensible » je le nie purement et simplement. Je sais que M. Bardoux est animé des intentions les plus droites et qu'il écrit sous l'empire d'une conviction profonde. Mais cette conviction, pour être persistante et sincère, ne m'en paraît pas moins erronée.

Je n'entends pas, on le comprend, rechercher une comparaison impossible autant qu'injuste entre les écrivains contemporains et leurs prédécesseurs. Ceux qui ont si souvent sur les lèvres le mot de décadence seraient bien embarrassés si on les priait d'indiquer l'heure, l'année ou seulement le siècle où la décadence a commencé. L'abbé de Pure sous Louis XIV, Cailhava sous Louis XV, s'escrimaient déjà contre la prétendue décadence du théâtre. Cette décadence est un lieu commun qui a produit, en deux cents ans, assez de livres ou de brochures pour composer une bibliothèque spéciale. Pour le plus grand nombre des pousseurs de jérémiades, *laudatores temporis acti*, le théâtre n'a cessé de décliner depuis Corneille, Molière et Racine, qu'on ne remplacera jamais.

Je le veux bien.

La décadence, l'abaissement datent du jour où Racine renonça à écrire pour le théâtre, il y a tout juste deux cents ans. Voilà deux siècles que nous sommes en pleine décadence, et la seule comparaison raisonnable à faire est celle de notre décadence actuelle avec la décadence du temps passé. Ainsi, nous nous trou-

vons dispensés de juxtaposer les œuvres contemporaines à celles de Corneille, de Molière et de Racine ; mais il nous est facile de reconnaître que M. Émile Augier, M. Alexandre Dumas fils, M. Auguste Maquet, M. Victorien Sardou, M. Octave Feuillet, M. Eugène Labiche, M. Gondinet, M. Meilhac, M. Halévy et d'autres encore, s'ils n'atteignent pas la hauteur de Corneille, de Molière ou de Racine, effacent glorieusement les personnalités de second ordre qui ont occupé la scène française depuis la fin du règne de Louis XIV jusqu'au milieu du siècle où nous vivons.

L'abaissement, où est-il? Le chercherai-je sur nos deux premiers théâtres littéraires, à la Comédie-Française et à l'Odéon ? La notion du grand art y est-elle voilée ? Les œuvres nouvelles décèlent-elles l'oubli des grandes traditions, et, à défaut des inspirations de génie, n'ont-elles pas celle du cœur, de la conscience et de l'imagination littéraire ? Mais il me semble que *les Fourchambault* de M. Émile Augier, que *la Fille de Roland* de M. Henri de Bornier, que la *Déidamia* de M. Théodore de Banville, que le *Philippe II* de M. Georges de Porto-Riche, que *les Danicheff* de M. Pierre Newsky, le *Jean Dacier* de M. Lomon, que *l'Hetman* de M. Déroulède, que la *Rome vaincue* de M. Parodi attestent, avec des facultés d'exécution sans doute inégales mais puissantes, une aspiration très haute vers l'idéal de beauté esthétique et de beauté morale, qui ne se rencontre que sur les sommets de l'art.

Les théâtres, qu'on appelait autrefois de second ordre, le Vaudeville, le Gymnase, se seraient-ils abaissés depuis cinquante ans ou seulement depuis le décret de 1864 ? Quoi ! le Vaudeville, qui a joué *Dalila* et le *Jeune Homme pauvre* de M. Octave Feuillet, *les Faux Bonshommes*, *les Parisiens*, *Monsieur Plumet*, *le Scandale d'hier* de Théodore Barrière, *Madame Caverley*

d'Émile Augier, *la Famille Benoîton, Rabagas, Dora* et *les Bourgeois de Pont-Arcy* de Victorien Sardou ; le Gymnase, qui a fait éclore le répertoire presque entier d'Alexandre Dumas fils, que s'annexe aujourd'hui la Comédie-Française, seraient des théâtres abaissés ?

Voulez-vous une comparaison édifiante ? Lisez les affiches du Vaudeville pour 1825 ; vous y trouverez *le Mort vivant, les Femmes volantes, les Modistes, Gengiskan ou l'aimable Tartare, le Pied de nez ou Félime et Tangu, Alfred ou la bonne tête*... j'en passe et des meilleures. Les plus petits théâtres d'aujourd'hui accepteraient à peine pour lever de rideau ces facéties dont s'alimentait exclusivement le Vaudeville de la rue de Chartres.

Nos théâtres de drame ne craignent pas davantage les comparaisons rétrospectives. La Porte-Saint-Martin, qui a joué *Patrie* de V. Sardou, *Libres* de Gondinet, *les Deux Orphelines* de Dennery, *les Misérables* de Victor Hugo, et qui a repris *Marie Tudor, Henry III, don Juan d'Autriche, la Reine Margot*, n'a pas à craindre qu'on lui reproche le succès du *Tour du monde*, pièce amusante et bien faite, devenue par ses qualités honnêtes et instructives le spectacle favori des familles. Là encore pas de traces d'abaissement.

La Gaîté, à travers ses vicissitudes, a représenté la *Jeanne d'Arc* de Jules Barbier et *la Haine* de V. Sardou, deux drames de premier ordre que la Comédie-Française recueillera quelque jour dans son grand répertoire.

Les théâtres de genre eux-mêmes, s'ils n'ont pas changé leur cadre, ont suivi le mouvement général. Les Variétés ont eu la primeur de l'esprit si parisien et si fin des Meilhac, des Halévy, des Philippe Gille, des Albert Millaud. Elles n'ont pas renoncé aux franchises de la gaîté gauloise ; mais quelle différence avec leur ancien répertoire qui, maintenu par ordre, aux

temps du privilège et du monopole, dans le genre des pièces populacières et poissardes, affichait journellement des titres tels que *les Cuisinières, la Femme de ménage*, et *l'École des béquillards!*

Il y a encore le Palais-Royal. Celui-là ne craint pas non plus les folies un peu salées; mais il a joué les meilleures comédies d'Eugène Labiche et de Gondinet, et ce sont là, ne perdons pas l'occasion de le dire, deux vrais disciples de Molière.

Soit, répliquera-t-on. Nous convenons que les théâtres où l'on parle ne sont pas trop mal tenus. Mais les théâtres où l'on chante? Eh bien! ceux-là ne s'avilissent pas non plus. L'Opéra-Comique s'efforce de marcher dans le domaine du grand opéra, et l'on joue chez M. Comte, chez M. Cantin et chez M. Koning des opéras-comiques qu'il y a cent ans n'aurait pas dédaignés la salle Favart.

J'ai cherché l'abaissement, et je ne l'ai point rencontré. J'ajoute même que les œuvres trop légères éloignent le public plus qu'elles ne l'attirent; cette réaction contre une catégorie d'opérettes très rapidement démodées date du succès de *la Fille de Madame Angot*, une jolie pièce qui aurait fait les délices de l'ancien Vaudeville, si, au bon temps, il eût été permis au Vaudeville de chanter d'autres airs que ceux de la *Clef du Caveau*.

Voudrait-on limiter les genres, comme autrefois? Mais l'abaissement, le voilà. La limitation des genres obligerait M. Octave Feuillet à glisser quelques couplets de facture dans *Montjoye* et M. Alexandre Dumas fils à rétablir les chœurs de sortie de *la Dame aux Camélias*. La belle avance, et l'étrange manière de relever le niveau de l'art dramatique! Savez-vous que lorsque les Folies-Nouvelles ouvrirent au boulevard du Temple en 1855, il ne leur était pas permis d'avoir plus de trois personnages en scène? Et reviendrons-

nous au temps où les auteurs de la Foire Saint-Germain, pris entre l'Opéra qui leur défendait de chanter et la Comédie-Française qui leur défendait de parler, faisaient descendre du cintre des écriteaux sur lesquels on lisait des paroles que les spectateurs entonnaient en chœur sur des airs connus? J'allais oublier le rideau de gaze derrière lequel s'agitaient, comme des ombres, les acteurs du théâtre Bobineau, fondé par M. le chevalier Molé, et du Gymnase-Enfantin, dirigé par le sieur Joly, dans le passage de l'Opéra.

Sont-ce là des folies? Oui et non. Car il en faudra revenir là si l'on rétablit les privilèges.

Avec le privilège, qui entraîne comme conséquence la limitation des genres, le théâtre Cluny n'aurait joué ni *les Inutiles* de M. Cadol, ni *les Sceptiques* de Félicien Mallefille. M. Albert Delpit n'aurait pas pu représenter, au Vaudeville son beau drame en vers de *Jean Nu-pieds*, ni M. Stapleaux son *Idole*, aux Menus-Plaisirs.

Dira-t-on que M. le ministre des beaux-arts ne vise que « la liberté industrielle » des théâtres? Hélas! bonnes gens, directeurs mes amis, méfiez-vous! Savez vous, hommes habiles, fertiles en ressources, prompts à tirer parti d'un succès et même d'une chute, savez-vous ce que c'est que de ne plus dépendre de soi-même et de retomber sous l'oppression à la fois nonchalante et cruelle de la bureaucratie? Rappelez-vous ceci, que M. le ministre des beaux-arts ignore sans doute et que vous avez peut-être oublié : c'est que, sous le régime du privilège, depuis le décret impérial de 1806 qui supprima la liberté des théâtres, jusqu'au décret impérial de 1864, qui la restitua, tous les théâtres privilégiés, à l'exception du Gymnase et des Variétés, tombèrent tour à tour en faillite ou en déconfiture, les théâtres subventionnés comme les autres. Encore le Gymnase n'évita-t-il de partager le sort commun que parce que son directeur privilégié,

M. Delestre-Poirson, eut le rare courage de se retirer à temps. En revanche, plusieurs de nos théâtres les plus connus, le Vaudeville, la Porte-Saint-Martin, l'Ambigu, marchèrent annuellement de faillite en faillite, ce qui compense et au delà les heureuses et rares exceptions que je viens de signaler.

J'aurais bien d'autres objections à formuler encore contre tout système qui ne serait pas celui de la liberté pure et simple, de la liberté pour tous, et qui, en ramenant directement ou indirectement les privilèges, restaurerait en même temps des abus politiques et financiers préjudiciables à la chose publique comme à la considération des gouvernants. Mais c'est assez pour aujourd'hui, si ce n'est trop.

Je rappellerai seulement quelques lignes remarquables d'un savant illustre et d'un homme de bien, Quatremère de Quincy, qui fut en 1790, avec Millin et avec Duveyrier, l'un des promoteurs les plus convaincus et les plus influents de la liberté des théâtres :

« L'administration doit-elle, peut-elle choisir entre
« les plaisirs des théâtres honnêtes et décents? Peut-
« elle violenter le goût des citoyens, leur faire une loi
« de s'amuser de tel plus que de tel autre théâtre? Elle
« ne le doit pas. Le public est le seul juge compétent en
« ce genre; mais comment juge-t-il? D'une manière
« bien simple : en faisant prospérer les théâtres qui
« lui plaisent, en laissant tomber ceux qui l'ennuient.
« L'administration corrompt le goût par cela seul
« qu'elle l'empêche de se perfectionner ; elle s'oppose
« aux progrès des arts, qui ne vivent que d'émulation
« et de liberté. » (*Moniteur* du 22 février 1790.)

Sages et fines paroles d'un royaliste libéral, que je livre avec confiance aux méditations de M. Bardoux, ministre républicain.

On me permettra, à l'appui des lignes qu'on vient de lire, de rappeler que trente ans auparavant, en pleine révolution, j'avais combattu le rétablissement de la censure, réclamé par la presse républicaine de ce temps-là, contre les tendances réactionnaires du théâtre. Voici ce que j'écrivais dans le Pamphlet du 19 octobre 1848, à propos du Catilina de M. Alexandre Dumas.

Un spirituel confrère, M. Charles de Matharel, s'est mis grandement en colère contre le drame nouveau du Théâtre-Historique, et son indignation généreuse est allée jusqu'à provoquer les rigueurs du pouvoir. Je crois que M. de Matharel s'est laissé dominer par les appréhensions du bon citoyen au détriment des devoirs du critique. Ici, en effet, la question publique s'élevait à côté de la question littéraire; l'arrêt rigoureux de M. de Matharel est un premier-Paris.

Quant à moi, je veux la liberté absolue du théâtre comme de la presse; je ne crois pas à la démoralisation des masses par la lettre écrite ou par la parole, car on n'applaudit que ce qu'on approuve, et quand on approuve le vice, c'est qu'on est vicieux soi-même et depuis bien longtemps.

Est-ce à dire qu'il faille permettre l'immoralité, le cynisme, autoriser l'excitation à la haine, au mépris et à l'embêtement du gouvernement établi? Tolérera-t-on la provocation à l'émeute?

Oui, cent fois oui.

Je veux qu'il soit permis à monsieur un tel de se déshonorer publiquement par son dévergondage et son obscénité, persuadé que je suis qu'il trouvera dans le dégoût public la juste rémunération de son indignité.

Je veux — et ici je suis pleinement d'accord avec l'habile directeur du Théâtre-Historique — je veux qu'un dramaturge puisse exciter à la révolte et au pillage. Mais je veux aussi qu'il y ait un parquet pour

le poursuivre et une cour d'assises pour le condamner.

Mais ne me parlez pas des mesures préventives qui, sous prétexte de censure, abolissent le droit; ni des bourreaux préventifs qui vous guillotinent pour ne pas discuter.

Comprenez-vous bien ce que les ciseaux de MM. Haussmann, Perrot, Daveluy et autres Elias Regnault, eussent pu découper dans le *Catilina* de M. Alexandre Dumas?

D'abord, ils eussent exigé que Catilina ne conspirât point; qu'il ne violât aucune vestale; encore moins Catilina eût-il prononcé ce fameux serment et bu cette coupe de sang dont parle si éloquemment Salluste. Caton n'eût pas été ridicule; il aurait harangué le peuple, qui l'eût applaudi; on n'aurait pas eu la douleur trop historique de voir cet homme vertueux prêter sa sœur à son ami César dans un intérêt électoral. Cicéron aurait récité deux ou trois catilinaires; il n'aurait pas eu les faiblesses naturelles de l'orateur; il eût respecté la vie des complices de Catilina.

Mais alors on n'eût pas joué *Catilina* devant le public du Théâtre-Historique; ce Catilina, revu, expurgé, raboté, redressé et moralisé, on eût laissé à M. Magen (d'Agen) le soin d'en faire une tragédie, et au public de l'Odéon le soin de la siffler.

DXCVII

VAUDEVILLE. 13 novembre 1878.

Reprise de MONTJOYE

Comédie en cinq actes, en prose, par M. Octave Feuillet.

Le rôle de Montjoye, dans la comédie de ce nom, fut écrit pour la verte vieillesse de Lafont, et vient

d'être repris pour la brillante maturité de M. Adolphe Dupuis. Que vaut ce rôle, aujourd'hui consacré par un nouveau triomphe? Quel est ce personnage et quelle était la pensée de M. Octave Feuillet lorsqu'il jeta sur la toile les traits de cet étrange modèle? Telles sont les questions qui se posent après la représentation comme après la lecture de la pièce, sans que j'y trouve, pour ma part, une réponse nette et claire.

Je crois connaître cependant l'origine première du type qu'a voulu peindre M. Octave Feuillet. Cet homme d'affaires et cet homme de plaisir, « bravant tout, outrageant tout, se moquant de tout gaillardement », — tel est le portrait qu'on nous en donne au lever du rideau, — est ce qu'on appelle un effronté. Montjoye est tout bonnement le dernier venu de la famille créée par Émile Augier en 1861, le frère cadet de Charrier et de Vernouillet. Il a les signes de la race, mais aussi son empreinte particulière.

A côté et au-dessus de Charrier, le banquier bourgeois et bonhomme, à longue redingote, à cravate blanche, à cheveux blancs et à tabatière d'or, et de Vernouillet, le faiseur sans tenue et sans vergogne, espèce de pick-pocket financier, sans cesse ballotté entre les diverses chambres de la police correctionnelle, M. Octave Feuillet, fidèle à ses tendances byroniennes, a cru saisir un troisième type, quelque chose comme un don Juan industriel, qui rit aisément des choses divines comme des choses terrestres, prêt à embrocher tous les commandeurs du monde, sachant que les commandeurs, une fois morts, ne reviennent pas. C'est l'homme fort, l'homme carré par la base, l'homme pratique, qui « né avec de grands instincts » se donne « pour premier devoir d'accomplir de grandes destinées ». C'est pourquoi, tout en respectant les vrais principes sociaux, « il a mis sous ses pieds tout ce qui constitue de toute éternité la faiblesse du vulgaire,

tout ce qui est de convention, tous les sentiments parasites et littéraires dont cette pauvre humanité se plaît à amollir encore sa débilité naturelle, à tourmenter sa conscience et à compliquer son fardeau ; l'esprit libre, le cœur ferme, la tête haute, il a marché ainsi bravement à travers la foule, sans craindre rien ni personne, un code dans une main, une épée dans l'autre ».

Voilà Montjoye tel qu'il se décrit lui-même et tel qu'il croit être. Le personnage est posé crânement, sinon sympathiquement. Mais comment tient-il ce qu'il promet ?

Montjoye, au temps qu'il habitait Bordeaux, avait entrepris une affaire de mines aurifères au Brésil avec un associé nommé Sorel. Convaincu qu'il y avait très peu d'or, mais beaucoup de cuivre dans la mine, il tint son associé dans l'ignorance du véritable état des choses, supprima les lettres dans lesquelles le mandataire de Sorel au Brésil lui faisait connaître la vérité ; puis il se retira de l'association. Sorel s'entêta, continua seul, se ruina, tomba en faillite, puis se fit sauter la cervelle. Montjoye racheta alors la concession et s'en fit 200 000 livres de rente. Telle est l'origine de sa grosse fortune, qu'ont décuplée des opérations heureuses.

Plus tard, les hasards de la vie rapprochent Montjoye et le jeune Georges de Sorel, qui s'est fait avocat. Georges de Sorel, ne sachant rien des circonstances qui ont déterminé la faillite et le suicide de son père, ne les apprend que lorsqu'il est devenu le fiancé de Mlle Montjoye. Une querelle terrible s'élève entre ces deux hommes, ils se battent en duel et Georges de Sorel est grièvement blessé.

J'ai dit Mlle Montjoye ; mais il n'y a pas de Mlle Montjoye ; Montjoye n'a pas épousé Mlle de Sissac, qu'il avait autrefois enlevée ; sa raison de ne pas régulariser

une union que le monde croit légitime, c'est qu'il veut conserver son indépendance. En un jour de caprice, il introduit dans sa maison une marquise péruvienne, que le bruit public lui donne pour maîtresse; Henriette de Sissac proteste et résiste; il la chasse. Il chasse son fils Roland, il chasse sa fille Cécile. Puis son cœur tout à coup se détend et se brise; il paie les dettes de feu Sorel qui est réhabilité, et Cécile épouse Georges, à peine guéri de la blessure que lui a faite son terrible beau-père.

Ainsi l'homme fort fait place à l'homme repentant, converti à tous les sentiments de la famille.

Mais, à vrai dire, jusqu'à ce moment, Montjoye n'était pas un homme fort, c'était un monstre. Ce n'était pas non plus un homme habile, car on ne comprend guère qu'il étale volontairement les scandales de sa vie privée au moment même où il sollicite le mandat de député, qui doit lui donner un portefeuille. Enfin, il n'est pas vrai qu'il ait marché dans la vie « un code dans la main », puisqu'il a construit sa fortune sur une escroquerie consommée au moyen d'un abus de confiance.

Ici le type rêvé par l'artiste se dérobe, se contourne et se brise sous sa main.

Puisque Montjoye est un coquin, son scepticisme devient sans portée. L'idée première eût été mieux conservée, je crois, si Montjoye n'eût été coupable envers Sorel que de réticences déloyales et ne l'eût poussé à sa ruine que par abstention. Il n'y aurait plus alors qu'un cas de conscience au lieu d'un crime, et le sacrifice final prendrait une sorte de valeur héroïque, tandis que Montjoye n'accomplit qu'une tardive restitution.

En discutant le plan de *Montjoye* avec l'attention sérieuse que mérite M. Octave Feuillet, j'en ai fait ressentir les défauts essentiels. C'était m'imposer, en

même temps, le devoir d'en attester les singuliers mérites. La pièce est vivante, remuée, elle étonne et blesse parfois, elle intéresse toujours. C'est la plus scénique des pièces conçues par M. Octave Feuillet ; je veux dire que nulle part il ne s'est montré à ce degré « homme de théâtre », quoiqu'il n'ait trouvé pour dénoûment qu'une sorte de *post-scriptum* purement romanesque. *Montjoye* renferme des scènes saisissantes et des détails charmants. Le rôle de Roland, le fils de Montjoye, qui d'inutile pilier de club devient un vaillant soldat de la France, est tracé de verve. Tout le personnage de Cécile est exquis. Enfin il y a bien de l'observation humoristique et fine dans le développement d'un personnage épisodique, Saladin, l'ancien démocrate humanitaire qui a fait tous les métiers, y compris celui de général d'insurgés à la Plata, de sous-préfet en 1848, et de Dieu d'une religion nouvelle fondée dans une boutique de la rue des Bons-Enfants.

Arrivons à l'interprétation : sauf une exception regrettable que j'indiquerai tout à l'heure, cette interprétation est hors ligne.

On attendait avec infiniment de bienveillance et de curiosité, mais aussi avec quelque inquiétude, la rentrée de M. Adolphe Dupuis, après un long éloignement. C'était une idée assez répandue que le séjour de la Russie gâte les acteurs français ; cette idée n'était qu'un préjugé, désormais vaincu.

Dès la première scène, M. Adolphe Dupuis avait reconquis son public parisien ; au troisième acte, il se plaçait d'emblée au premier rang des acteurs contemporains. C'est « le premier rôle » dans la haute et compréhensive acception du mot. La tenue, la diction, le geste, l'art difficile de remuer le public par une nuance, par l'accent d'un mot, l'art peut-être encore plus difficile d'écouter et de se mêler au jeu des autres acteurs sans le troubler ni l'absorber, telles sont

les qualités multiples de M. Adolphe Dupuis. Elles se résument toutes en un unique mot : le naturel, mais un naturel de choix, qui sait discerner entre mille l'inflexion juste et l'accent qui porte sans appuyer. Il a clos la scène terrible de la provocation entre Georges de Sorel et lui par un : « Vot'serviteur! » qui a remué la salle comme le plus profond des mouvements tragiques.

A côté de M. Adolphe Dupuis, dix fois rappelé et acclamé, il faut nommer Mlle Bartet et M. Dieudonné. Mlle Bartet joue le rôle de Cécile avec l'ingénuité la plus vraie et l'art le plus délicat. Le rôle de Cécile comptera parmi les meilleures créations de cette jeune artiste toujours en progrès et dont la place est marquée à la Comédie-Française.

Quant à M. Dieudonné, je doute qu'il fût plus jeune qu'aujourd'hui lorsqu'il joua d'origine le rôle de Roland, le 24 octobre 1863. Gai, turbulent, gouailleur, tout en gardant quelque chose de bon enfant et de sympathique dans la première partie du rôle, il a dit avec une chaleur attendrie ses adieux à son père, et il est tout à fait charmant au dernier tableau, sous l'uniforme du lignard, avec son pantalon garance souillé de poussière, et sa pauvre petite cravate bleue.

M. Pierre Berton est toujours le jeune premier énergique et tendre que l'on connaît, et il a fait délicieusement sa partie dans le duo d'amour du second acte.

M. Delannoy est excellent sous les traits de Saladin ; avec sa barbe inculte et ses cheveux ébouriffés, on avait peine à le reconnaître, tant la transformation était complète.

M. Parade fait ce qu'il peut dans un rôle assez équivoque, celui du vieux caissier qui trahit son patron Montjoye en dévoilant ses secrets au jeune Sorel.

Il y a un général péruvien, le marquis de Rio Velez, auquel M. Joumard donne la physionomie la plus

étrange et la plus amusante ; M^{lle} de Cléry, qui débutait, joue spirituellement et agréablement le rôle de la marquise de Rio Velez.

J'ai annoncé qu'il y avait une exception dans l'ensemble de cette interprétation si complète. Le rôle d'Henriette de Sissac avait été confié à une actrice qui a deux torts fort réparables, celui d'être trop jeune et trop inexpérimentée, et le tort beaucoup plus grave de manquer totalement de sensibilité. M^{lle} Delaporte aurait tiré si grand parti de cette figure aimable et attristée ! Est-ce qu'il ne serait pas encore temps d'y songer ?

DXCVIII

Variétés. 15 novembre 1878.

LA REVUE DES VARIÉTÉS

Revue en trois actes et dix-sept tableaux,
par MM. Ernest Blum et Raoul Toché.

Une revue ne se raconte pas. Voulez-vous savoir que le compère de celle-ci est le portier des Variétés, représenté par M. Lassouche et rajeuni de cinquante ans par la baguette d'une fée qui s'appelle le Passage des Panoramas ? Vous voilà servis. L'Exposition de 1878 fait en grande partie les frais des dix-sept tableaux dont se compose la rapide improvisation de MM. Ernest Blum et Raoul Toché.

Je citerai, pour mémoire, les scènes dont le public a paru se divertir : d'abord, celle du paquet trouvé dans la boîte des omnibus, laquelle est vraiment très drôle ; celle du conducteur de chaise roulante, qui

mène tous ses clients au pavillon des tabacs, parce qu'il est amoureux d'une cigarettière; celle du ballon, où M. Lassouche se trouve égaré dans les airs avec une femme charmante, mais excentrique, qui, fatiguée de la terre, rêve de s'envoler dans une autre patrie, puis une imitation des Hanlon-Lee, supérieurement réussie.

Je réserve une mention à part pour la conférence de M^me Céline Chaumont, qui est ou dont elle fait un bijou, avec la ciselure de son fin talent, qui donne du prix aux bagatelles et, au besoin, crée quelque chose de rien.

Hors de là, il y a bien des coupures à faire, et j'hésite d'autant moins à les conseiller que, dans l'état où elle s'est présentée ce soir, *la Revue des Variétés* est beaucoup trop longue. L'absence de combinaison scénique qui caractérise les revues ne permet pas de supporter aisément quatre heures de ce spectacle.

J'ajoute que, parmi les scènes qui ont faiblement réussi, on trouve de jolis couplets, lestement et élégamment tournés, mais dont la maigre voix d'une douzaine d'aimables personnes qui n'ont pas assez de mollets pour compenser l'indigence de leur larynx ne laisse pas entendre un seul mot.

Je ne vois à citer, parmi les dames, après M^me Céline Chaumont qu'on a applaudie à tout rompre, que M^me Gabrielle Gauthier, très amusante dans une imitation de Chonchon, où *la Grande-Duchesse* et *la Grâce de Dieu* sont confondues; M^lle Angèle, qui a très bien chanté un joli rondo sur *les Amants de Vérone*, et M^me Grivot, qui joue rondement le rôle de la Tapissière à soixante-quinze centimes.

M. Baron et M. Léonce sont chargés de l'éternelle scène dans la salle qu'on a variée ce soir par un trio de phonographes d'un effet assez étonnant.

MM. Germain, Daniel Bac et Guyon reproduisent la scène entière du *Do mi sol do* des frères Hanlon-Lee

avec une perfection qui leur vaudra, quelque jour, des propositions de M. Sari.

N'oublions pas M. Daniel Bac, qui a eu un succès de masque sardonique et d'immobilité sculpturale en posant pour la statue de Voltaire, de Houdon.

Les airs connus et les ponts-neufs se mêlent, dans *la Revue des Variétés*, à de la musique nouvelle qui manque des qualités nécessaires en pareil lieu et en pareille occasion, à savoir la franchise et la gaîté des motifs. Nouveau ou non, je n'en sais rien, le rondeau qu'on a infligé à Mme Gabrielle Gauthier, au premier tableau, est ce qu'on peut imaginer de plus baroque et de plus tourmenté.

Les costumes sont très nombreux, très riches, très élégants, entre autres celui de Mme Baumaine (passage des Panoramas) et celui de Mme Angèle (jeune seigneur véronais); il y a beaucoup de décors, dont quelques-uns ont fait sensation, entre autres celui de Paris illuminé vu du ballon captif.

DXCIX

Gymnase. 18 novembre 1878.

LES CASCADES

Comédie en un acte, par M. Edmond Gondinet.

Un jeune mari délaisse sa femme pour une chanteuse appelée Castorine; la jeune femme, qui ne soupçonne rien, étudie des rôles d'opérette sous la direction d'un professeur de déclamation, qui se nomme Albert Morassin. Le jeune mari prend le professeur pour un soupirant et s'imagine un instant que sa

femme a voulu lui faire subir la loi du talion. Lorsque la vérité lui est expliquée, il demande pardon de ses erreurs, l'obtient et jure qu'il renonce aux « cascades » légitimes ou illégitimes. Bluette sans importance, écrite par un homme d'esprit, pendant une heure de loisir; très gaie, d'ailleurs, et jouée à miracle par M. Saint-Germain, impayable sous les traits de ce prodigieux cabotin, élève de Beauvallet père, qui enseigne avec la même désinvolture et la même conviction, le songe d'*Athalie* ou *Bu qui s'avance*, au choix des personnes qui l'honorent de leur confiance. Mlle Legault, MM. Achard et Landrol sont aussi très amusants dans ce petit acte.

On a joué, il y a quelques jours, une comédie de MM. Georges Petit et Hippolyte Raymond. C'est lestement tourné, et bien joué par M. Blaisot et Mlle Lesage.

Une autre pièce en un acte, intitulée *la Navette*, qui précédait ce soir la pièce de M. Gondinet, est un tableau de mauvais lieux qu'on s'étonne de trouver exposé sur la scène du Gymnase, et qui relève moins de la critique littéraire que du service des mœurs. Du reste, ce genre d'études pornographiques ne rendra pas le vice contagieux : il est parfaitement lugubre.

DC

Odéon (Second Théatre-Français). 25 novembre 1878.

CONRAD OU LA MORT CIVILE

Drame en cinq actes, en prose, de M. P. Giacometti,
traduit et adapté pour la scène française par M. Auguste Vitu.

Le 12 décembre dernier, M. Salvini, à la veille de faire ses adieux au public, joua devant une salle à

moitié vide un drame dont le titre et l'auteur étaient également inconnus aux Parisiens, *la Morte civile*, par M. P. Giacometti. Il n'est pas inutile d'expliquer que ce titre, qui fait équivoque pour les yeux comme pour les oreilles françaises, signifie non pas *la Morte*, mais *la Mort civile*, c'est-à-dire l'état dans lequel se trouve l'individu condamné à une peine perpétuelle qui implique la privation, perpétuelle aussi, de tous les droits de l'homme et du citoyen.

Or il se trouva que le drame de M. Giacometti, représenté devant quelques centaines de personnes qui n'avaient pour se guider qu'un bout d'analyse publié par *l'Entr'acte*, et qui ne comprenaient pas un traître mot d'italien, produisit une sensation que je comparai, dans mon article écrit le soir même, entre minuit et deux heures du matin, aux effets foudroyants des *Deux Orphelines* et d'*Une cause célèbre*.

Conrad, le héros de M. Giacometti, est un peintre sicilien, homme de passions ardentes et au tempérament de feu. Il avait enlevé et épousé, malgré sa famille, une jeune fille appelée Rosalie; à son tour la famille essaya de reprendre son enfant, et ce fut Georges, le beau-frère de Conrad, qui se chargea de ramener sa sœur. Une rixe s'ensuivit, dans laquelle Conrad tua son beau-frère d'un coup de poignard.

Arrêté sur-le-champ, il fut condamné aux travaux forcés à perpétuité et enfermé au bagne de Naples.

Évadé du bagne après quatorze années de souffrances, Conrad s'est mis à la recherche de sa femme Rosalie et de sa fille Regina, dont il n'a plus entendu parler. Il les retrouve saines et sauves, mais dans une situation singulière. Rosalie remplit les fonctions de gouvernante chez un médecin, jeune encore, le docteur Henri Palmieri, et la petite Regina ne connaît pas son père, même de nom; elle se croit et tout le monde la croit fille du docteur. Un personnage ma-

chiavélique, monseigneur Ruvo, gouverneur de la province des Calabres, qui a essayé de plaire à Rosalie et qui a été repoussé avec mépris, recueille Conrad expirant de fatigue et de faim. En apprenant que son hôte est le mari de Rosalie, il croit tenir l'instrument de sa vengeance; il excite dans l'âme de Conrad des soupçons auxquels les apparences semblent donner une terrible réalité. Conrad apparaît comme un spectre menaçant entre sa femme et le docteur Palmieri.

Mais une explication froide et catégorique de la part du docteur abat à la fois la colère et les espérances du forçat évadé. Le docteur Palmieri a eu pitié de la jeune créature qui lui rappelait une fille qu'il avait perdue. Regina a pris à son foyer solitaire la place de sa pauvre Emma. Regina ou Emma ne soupçonne pas l'opprobre paternel; elle est frêle et maladive; une révélation la tuerait; quant à Rosalie, elle s'est sacrifiée au bonheur et à l'avenir de sa fille. Emma ne la connaît que comme une gouvernante qui a pris soin d'elle depuis son enfance.

Après qu'Henri Palmieri et Rosalie ont fait connaître à Conrad toutes ces choses, le docteur dit froidement au forçat : « Vous êtes le père et vous avez des « droits; faites-les donc valoir, et tuez votre fille... »

Conrad baisse la tête, puis la relève soudainement : « Je puis abandonner ma fille pour qu'elle soit heu- « reuse, s'écrie-t-il; mais la femme doit suivre son « mari. — Je vous suivrai! » répond Rosalie comme doña Sol à Hernani. Ce dévouement docile, cette continuité de sacrifices chez une femme qui n'a connu que les douleurs du mariage sans avoir gardé pour consolation les joies de la maternité, écrasent l'orgueil de Conrad et domptent sa fureur. Il a cru comprendre qu'Henri Palmieri aimait Rosalie; le docteur lui a dit, avec une franche probité, que si Rosalie eût été libre,

il en eût fait sa femme. Il ne reste plus à Conrad qu'un point à éclaircir. Rosalie aime-t-elle le docteur Palmieri? Il l'interroge directement dans une scène hardie. Rosalie confesse que le docteur lui inspire une affection profonde, mais qui ne l'a jamais détournée de ses devoirs, même en pensée.

« Tu ne m'as pas tout dit, s'écrie Conrad. — Tout, « je te le jure. — Non! tu ne m'as pas dit si dans l'exal- « tation de tes sentiments intérieurs, ou dans des heu- « res d'abattement, une idée ne s'est pas présentée à « ton esprit, une idée bien naturelle, celle de ma mort. « Ne l'as-tu pas désirée? ne l'as-tu pas demandée à « Dieu comme la récompense de ta vertu? — Jamais, « je te le jure; je n'aurais plus osé regarder ta fille en « face. — Mais, si Dieu avait brisé ta chaîne, ne serais- « tu pas devenue la femme d'Henri Palmieri? — Con- « rad, ta demande n'est pas généreuse; que pourrais-je « te répondre? — Et pourquoi ne répondrais-tu pas? « — Sois sincère comme il l'est lui-même. Il m'a dit « que si tu étais libre, il t'aurait donné son nom pour « te réhabiliter. — Lui! c'est la première fois qu'on « me parle d'une pareille pensée... — Tant mieux. Je « te demande si tu aurais accepté son nom et sa main. « Rosalie, ce n'est plus le mari qui te parle; parle à « un ami... Réponds. — Eh bien, oui. »

Cet aveu, murmuré d'une voix tremblante, achève de briser le cœur de Conrad. Plus de fille, il a renoncé à Emma; plus de femme, puisque Rosalie en aime un autre, et qu'elle ne suivrait son mari que par devoir. Il ne lui reste donc qu'à disparaître, en offrant le sacrifice de sa vie à ceux dont il a fait le malheur. Il s'empoisonne.

Avant que l'agonie ne vienne, il fait comprendre à Emma, par un pieux mensonge, que Rosalie est sa vraie mère, et qu'un mariage secret l'unissait depuis longtemps au docteur Palmieri. Rosalie pourra donc

embrasser sa fille. Ainsi le pauvre forçat mourra tout entier sans que l'enfant garde d'autre souvenir de lui que celui d'un homme dont les vêtements grossiers et les yeux étincelants lui faisaient peur. Au moment où Conrad va rendre le dernier soupir, en appelant Regina, sa chère Regina, Rosalie dit doucement à l'enfant : « Il appelle sa fille. Il a cru un instant que « c'était toi. Ah! qu'il le croie encore à cette heure « suprême. Approche-toi de lui. Appelle-le ton père, « pour qu'il meure en paix. » L'enfant se jette aux genoux du moribond en lui criant : « Père, mon père, « regarde ta Regina. » Conrad fait un dernier effort pour embrasser sa fille et tombe mort.

Tel est ce drame d'un intérêt puissant, sur lequel la presse parisienne tout entière émit une opinion conforme à la mienne. Je me demandai pourtant si l'admirable jeu de Salvini ne m'avait pas trompé sur le mérite intrinsèque de *la Mort civile*, et, par une curiosité toute personnelle, j'en traduisis les principales scènes. Tel fut le point de départ de la traduction complète dont l'Odéon s'est fort intelligemment emparé. Elle n'est pas absolument littérale ; le point de vue scénique, les convenances particulières, le génie de la langue varient d'un pays à l'autre à tel point que, tout en respectant fidèlement la pensée et le plan de l'ouvrage original, je me suis vu amené à des modifications de détail qu'il serait sans intérêt de spécifier ici. Il a fallu surtout simplifier le dialogue, auquel les formes générales de la langue italienne prêtaient souvent une pompe un peu vaine et des développements oratoires que le parterre français aurait jugés sans doute superflus.

Ainsi dégagée et resserrée, *la Mort civile* se présente, surtout à partir du troisième acte, comme un des ouvrages dramatiques les plus intéressants qui se soient produits depuis près d'un demi-siècle en dehors

de la terre française. Ce drame, qui n'a pour ainsi dire pas d'action, et qui rappelle par sa physionomie générale les drames de Kotzebuë, moins le sentimentalisme outré, abonde en situations pathétiques dont l'impression est irrésistible. Le personnage de la jeune fille, presque une enfant, dont l'indifférence et l'hostilité inconscientes déchirent le cœur de ce père qu'elle ne connaît pas, est une création aussi neuve que cruelle.

Nous ne ferons qu'exprimer l'opinion générale en déclarant que la scène du cinquième acte, où Conrad arrache à sa femme palpitante l'aveu qui doit le tuer, est absolument de premier ordre. George Sand ne l'aurait pas désavouée. Elle rappelle, d'ailleurs, le dénoûment de *Jacques*, avec cette différence que le Jacques de George Sand est un Sganarelle mélancolique et lyrique, qui se tue sans autre raison que d'être agréable à sa femme et à l'amant de sa femme. Tandis que Conrad, criminel et flétri, renonce à la vie pour ne pas achever le malheur de sa femme innocente.

Le succès, lent à se dessiner tant qu'ont duré les savantes mais longues préparations des deux premiers actes, s'est déclaré largement au troisième, et le dénoûment s'est achevé au milieu d'une émotion profonde, qui a fait couler les larmes de tous les yeux.

C'est une grande hardiesse d'avoir fait débuter M. Pujol dans le rôle colossal de Conrad, où Salvini était incomparable. Cette hardiesse ne vient pas de M. Pujol, qui est le plus modeste comme le plus consciencieux des artistes. Il a fallu pour ainsi dire qu'on le lui imposât, quoiqu'il s'en défendît. Il ne se repent pas aujourd'hui de s'être laissé faire. Son succès a été complet d'un bout à l'autre, en dépit d'un trouble insurmontable; et, dès son entrée en scène, au second acte, sous l'habit d'un misérable paysan des Calabres, avec sa barbe inculte, sa figure pâlie et les yeux brûlés

par le hâle et la souffrance, sa cause était gagnée. M. Pujol, dont on n'avait pu remarquer au Gymnase que la justesse de diction et la parfaite tenue, possède les qualités essentielles des grands premiers rôles, la force physique, la haute taille, une voix admirable qui peut devenir puissante sans cris, et une intelligence qui lui permettra de développer de jour en jour ces dons si précieux.

Je n'ai jamais vu Mme Hélène Petit mieux placée que dans le rôle de Rosalie. Elle a rendu avec un charme pénétrant et une sensibilité profonde les souffrances de la femme et les joies de la mère. Le public l'a rappelée deux ou trois fois, en compagnie de M. Pujol.

Mlle Marie Bergé, deuxième prix de comédie du Conservatoire au dernier concours, débutait par le rôle délicieux d'Emma-Regina. Elle l'a joué avec beaucoup de grâce naïve, ce qui est tout naturel, mais aussi avec une sûreté de diction étonnante chez une si jeune fille.

Le rôle sérieux jusqu'à l'austérité du docteur Henri Palmieri est tenu avec beaucoup de tact et d'autorité par M. Régnier.

M. François représente le personnage odieux de monseigneur Ruvo, création tout italienne, qu'on ne pouvait retrancher sans altérer la physionomie de l'œuvre, avec un mélange de dignité, de finesse et d'ironie qui en font une création des plus remarquables.

Enfin, M. Valbel et Mme Crosnier prêtent le concours de leur talent à deux rôles secondaires qui avaient besoin de leur expérience et de leur zèle.

D CI

Comédie-Française. 2 décembre 1878.

Reprise du FILS NATUREL

Comédie en cinq actes, en prose, dont un prologue,
par M. Alexandre Dumas fils.

Le Fils naturel fut représenté pour la première fois, au théâtre du Gymnase, le 16 janvier 1858. On me permettra donc, aujourd'hui que cet ouvrage entre dans le répertoire de la Comédie-Française, de le traiter commme une pièce nouvelle et d'en donner l'analyse complète.

Le premier acte est un prologue qui précède la pièce de vingt ans.

Nous sommes en 1819, chez une modeste ouvrière en dentelles, Mlle Clara Vignot. Séduite par un jeune homme riche, M. Charles Sternay, elle élève avec dévouement son fils, âgé de trois ans, qui a pour parrain un premier clerc de notaire, nommé Aristide Fressard, ami d'enfance de Clara. Charles Sternay vient annoncer à Clara que, frappé par des revers de fortune, il est obligé de partir pour l'Amérique, où il restera dix-huit mois ou deux ans. Avant de s'éloigner, il assure l'avenir de la mère et de l'enfant, en remettant à Clara un titre de rente de deux mille francs et la propriété d'une petite maison aux environs de Paris. A peine Charles Sternay s'est-il dérobé aux larmes amères de Clara, que la pauvre femme apprend, par le propriétaire de la maison qu'elle habite, un jeune homme riche, désœuvré et poitrinaire, que Charles Sternay l'a trompée et qu'il ne quitte Paris

que pour aller se marier en province. Clara se précipite sur les traces de son amant, en s'écriant : « S'il a menti, c'est un misérable ! »

Au moment où les quatre actes du drame proprement dit commencent, vingt ans plus tard, Jacques, l'enfant de Clara Vignot, est reçu sur le pied de l'intimité chez Mme Sternay, la femme de Charles. On ne le connaît, et il ne se connaît lui-même que sous le nom de M. de Boisceny. Il a vingt-cinq mille livres de rentes. C'est un esprit sérieux et mûr ; il a écrit des livres d'histoire et d'économie politique : mais l'ambition, vaguement éveillée en lui, s'est rendormie avant d'éclore, dès qu'il a aperçu Mlle Hermine Sternay, nièce de M. et Mme Sternay, petite-fille de Mme Sternay douairière, et du frère de celle-ci, M. le marquis d'Orgebac. Il a demandé la main d'Herminie, mais on attend la décision de la grand'mère, qui, entêtée des parchemins de ses aïeux, se fait appeler la marquise d'Orgebac. Le moyen d'imaginer que cette incorrigible aristocrate consentira au mariage de sa petite-fille avec un jeune homme sans alliances !

Aussi la marquise s'épanouit-elle lorsque le notaire de M. Jacques de Boisceny, qui n'est autre qu'Aristide Fressard, le clerc de notaire du premier acte, venu en ambassadeur auprès d'elle, lui apprend que M. de Boisceny s'appelle de son vrai nom Jacques Vignot et qu'il est le fils naturel d'une humble ouvrière en dentelles. Seulement, M. Jacques Vignot, tout Vignot qu'il soit, est le cousin de Mlle Hermine Sternay, puisqu'il est le fils de M. Charles Sternay, et par conséquent le petit-fils de la marquise. Celle-ci passe de la satisfaction à l'étonnement et à l'inquiétude, mais elle persiste dans son refus.

Après qu'Aristide Fressard s'est acquitté de sa mission auprès de la marquise, il lui reste à en remplir une autre beaucoup plus pénible, c'est d'apprendre

la vérité à Jacques lui-même, qui ne savait rien. Il a fallu l'éventualité du mariage de Jacques avec Hermine Sternay pour que Clara Vignot se décidât à instruire son fils du secret de sa naissance. Jacques est à la fois accablé et irrité, et, au nom de Sternay, il se précipite au dehors : « Où vas-tu ? » lui dit Aristide. « — Chez « mon père. — Quoi faire ? — Mais le voir, puisque « je ne l'ai jamais vu ! »

Au troisième acte, Sternay, qui ne se trouvait pas chez lui au moment où Jacques s'y présentait, vient lui rendre sa visite. Il croyait trouver devant lui M. de Boisceny, et il se trouve face à face avec le fils de Clara Vignot, avec son propre fils. Charles Sternay ne nie rien ; il exprime froidement et tranquillement son abandon par des raisons de convenance, de fortune et de famille. Quant à l'alliance de son fils avec sa nièce, des raisons analogues lui conseillent de s'y opposer. Clara Vignot intervient alors, et Sternay, forcé de s'expliquer plus catégoriquement, déclare ceci : « Ce n'est pas à M. Jacques, l'enfant sans nom, ce n'est « pas au fils de Clara Vignot, l'ouvrière sans fortune, « que je refuse la main de ma nièce ; je la refuse à M. de « Boisceny, homme du monde, portant un nom dont « je ne connais pas l'origine et ayant vingt-cinq mille « livres de rentes dont je ne connais pas la source. »

Cette manœuvre défensive de Sternay implique une accusation contre Clara Vignot. La mère de Jacques y répond de la façon la plus simple. C'est Lucien, le jeune poitrinaire du premier acte, qui, mourant à la fleur de l'âge, a constitué Clara sa légataire universelle, en tout bien tout honneur. Lucien ne laissait pas de famille : Clara pouvait donc accepter le legs sans frustrer personne. Elle acheta une terre appelée Boisceny, dont elle porta le nom. Voilà tout le mystère.

Cette explication, qui ne change pas les résolutions de Charles Sternay, est loin de satisfaire Jacques. Il

reproche à sa mère de ne pas s'en être tenue à l'aumône de son père et d'avoir accepté le don d'un étranger. « — Si vous n'aviez pas de quoi me nourrir, » s'écrie-t-il, « il fallait me mettre dans un hospice, mais « il ne fallait pas faire de moi un faux gentilhomme « affublé d'un nom d'emprunt, vivant sans pudeur et « sans honte d'un double déshonneur. » Mais bientôt, grâce à l'intervention bienfaisante d'Aristide Fressard, l'irritation de Jacques se résout en un déluge de larmes, et il tombe dans les bras de sa mère.

Un nouvel intervalle de onze mois sépare le troisième acte des deux derniers. Jacques a repris le nom de sa mère ; cherchant dans le travail une distraction à sa douleur, il est devenu le secrétaire d'un ministre à qui le marquis d'Orgebac l'a présenté. Et voilà que Charles Sternay, qui brigue la députation, s'aperçoit que son fils naturel n'est pas une relation inutile à cultiver. Voyant que toute la famille, même Mme Sternay, et moins la grand'mère, est du parti de Jacques, Charles Sternay imagine une combinaison digne de son profond et sordide égoïsme : c'est de se faire céder le nom et le titre du marquis d'Orgebac, son oncle, tandis que, de son côté, il reconnaîtrait Jacques. A ce prix, il désarmerait l'opposition de la vieille marquise.

Il court chez Jacques pour lui faire connaître ses intentions. Jacques vient de partir en mission, par ordre du gouvernement. Lorsqu'il revient, ayant réussi près d'Ibrahim-Pacha (la scène se passe en 1839), glorieux, décoré, et consul général, il refuse nettement la reconnaissance que lui propose son père ; il restera Jacques Vignot, le nom qu'il s'est fait et qu'il a si rapidement illustré. Hermine Sternay l'approuve de tout cœur et sera Mme Vignot tout court. Mais comme le refus de Jacques fait perdre à son père le marquisat d'Orgebac, il l'en console en lui faisant conférer le titre de comte par le gouvernement fran-

çais. Ainsi, par une antithèse singulière, le père refusait de donner un nom à son fils naturel, et c'est le fils naturel qui en donne un à son père. C'est le bâtard qui confère la noblesse à l'auteur de ses jours.

Je me suis abstenu d'interrompre l'exposé de la pièce par les réflexions qu'elle suggère, et de préjuger ou de forcer ainsi l'opinion de mes lecteurs. Maintenant, ils ont sous les yeux les éléments d'une appréciation raisonnée, et je ne crains pas de trop m'avancer en estimant qu'ils ont déjà pressenti la plupart des objections soulevées par la structure même de l'ouvrage.

La donnée première du *Fils naturel* est très simple et s'accepte aisément. Jacques, abandonné par son père, qui ne s'est jamais inquiété de lui, arrive par le travail et par le talent à une situation supérieure, et lorsque le père indigne veut reconnaître enfin le fils dont la renommée lui donnerait honneur et profit, le fils refuse d'abdiquer le nom qu'il s'est fait soi-même. Son père n'avait pas voulu de lui : c'est lui qui ne veut plus de son père, Le théorème est dur, mais correct. On en connaît des exemples, D'Alembert, entre autres, qui, devenu riche et célèbre, refusa de reconnaître Mme de Tencin pour sa mère, en lui disant : « Ma vraie mère, c'est la pauvre femme du « peuple qui m'a élevé et à qui je dois d'être ce que « je suis. »

D'Alembert se piquait, il est vrai de philosophie, c'est-à-dire d'insoumission à la morale religieuse ; encore faut-il reconnaître que le cœur pouvait avoir sa part dans le choix qu'il faisait entre deux mères, ne voulant pas enlever ses droits à celle qui les avait acquis à force de dévouement au profit de celle qui les avait perdus par un abandon volontaire.

Quoi qu'il en soit, la conception si claire du *Fils naturel* a été troublée dans l'exécution par une com-

plication volontairement romanesque qui la fait dévier et qui déroute le spectateur comme elle offense Jacques Vignot lui-même. Je veux parler du demi-million légué à Clara Vignot par l'épisodique Lucien, et que celle-ci accepte au risque de passer aux yeux du monde, comme aux yeux de son propre fils, pour l'ancienne maîtresse du testateur. Je comprends qu'il fallait bien que Jacques fût riche pour prétendre à la main de Mlle Sternay, mais il était si facile de donner à sa fortune une autre origine, et de faire venir l'héritage de quelque source plus naturelle et moins suspecte !

Le malheur est que l'équivoque situation créée à Clara Vignot par les bienfaits de feu Lucien prend nécessairement plus de place dans la comédie de M. Alexandre Dumas qu'elle n'y apporte d'intérêt.

Une faute que je dois encore signaler, car elle m'étonne chez un esprit aussi pratique que M. Alexandre Dumas fils : comment entreprend-il de nous faire croire, comment a-t-il cru lui-même que Jacques ait atteint l'âge de vingt-trois ans sans connaître son état civil, c'est-à-dire sans avoir jamais vu ni lu son acte de naissance? Il n'a donc pas fait ses études dans un collège, il n'est donc pas bachelier, il n'a donc pas satisfait à la loi militaire? Il a donc échappé aux circonstances multiples de la vie sociale où l'écolier et le jeune homme sont obligés de produire personnellement une expédition légalisée de leur acte de naissance? Qu'on ne m'accuse pas de m'arrêter à un détail : ce détail est d'une importance capitale, puisque la pièce entière repose sur l'ignorance où Clara Vignot a laissé son fils de leur situation réciproque.

Mais il nous faut revenir aux données essentielles du *Fils naturel* : l'absence de toute affection entre le père et le fils. Elle est formulée dans cette phrase adressée par Charles Sternay à Jacques, au moment

où celui-ci revendique ses droits pour la première et la dernière fois : « Interrogez les sentiments qui vous « ont conduit chez moi quand vous avez connu la « vérité sur votre naissance, et vous verrez qu'ils « n'ont rien de filial. C'est que la famille est plus « qu'un lien de sang ; c'est une habitude du cœur « qui ne se reprend pas, quand, par un événement « quelconque, elle est brisée depuis vingt années. » Eh bien! je n'hésite pas à le dire, ces paroles de Charles Sternay ne sont pas seulement celles d'un homme sans cœur, ce sont les maximes d'un sauvage, étranger aux notions élémentaires de la société chrétienne et civilisée. Si cruellement indifférent, si lâchement égoïste qu'on suppose un homme, je n'admets pas que cette indifférence et cet égoïsme étouffent jusqu'à la plus légère émotion en présence du fils qu'il a engendré d'une femme aimée, de ce fils qu'il a vu naître, qu'il a bercé dans ses bras, et qu'il a soigné et caressé jusqu'à l'âge de trois ans; si M. Charles Sternay ne commence pas par embrasser Jacques avant de lui parler raison, c'est-à-dire égoïsme, c'est que M. Charles Sternay est un monstre, tout bonnement.

Jacques, qui n'a pas connu son père, est à coup sûr plus excusable de « ne faire que de la logique » avec lui, mais, à défaut de tendresse, il lui manque un sentiment que je m'étonne de ne pas rencontrer chez ce jeune homme si susceptible, si fier, et si bien élevé : celui du respect. Le respect filial ne se subordonne pas au mérite ou à l'indignité du père : il est de droit absolu, et Jacques s'en écarte jusqu'au bout, en se maintenant à l'égard de son père dans le ton d'une sécheresse glaciale et méprisante. Au dénoûment, lorsque M. Sternay consent au mariage de sa nièce avec Jacques, il lui adresse ces derniers mots qui contiennent une supplication : « Mais si vous ne

« voulez pas m'appeler votre père, vous me permettrez
« bien de vous appeler mon fils? — Oui, mon oncle! »
répond Jacques en souriant. Mais ce sourire, s'il adoucit la violence du trait, n'en voile pas l'inflexible cruauté.

Trouver sous cette plume si nette une phrase absolument incompréhensible, n'est-ce pas piquant? Voilà pourquoi je citerai celle-ci : « — J'ai demandé le titre « de comte pour le chef de cette famille » (M. Charles Sternay), « sachant que, depuis longtemps, il « ambitionnait ce titre, qui, du reste, appartenait à « ses ancêtres, *et qu'il n'avait perdu que par le mariage* « *de sa mère.* » Or, M. Charles Sternay est le fils d'un M. Sternay et d'une demoiselle d'Orgebac, fille du marquis d'Orgebac. M. Charles Sternay n'a pu perdre aucun titre par le mariage de sa mère, par la bonne raison que sans ce mariage ledit Charles Sternay n'aurait pas existé. J'ai imaginé un instant que ce langage obscur pouvait cacher une épigramme acérée, comme un serpent venimeux se cache sous un buisson. Jacques Vignot, fils naturel, ne plaindrait-il pas ironiquement son propre père d'être un enfant légitime, mais roturier, tandis qu'il aurait gardé sa noblesse s'il eût été l'enfant naturel d'une demoiselle d'Orgebac? Sa noblesse oui, mais un titre non; car le fils naturel de Mlle d'Orgebac ne se fût jamais appelé, héraldiquement, que le bâtard d'Orgebac, sans comté ni marquisat. Je crois bien qu'on relirait l'œuvre entière d'Alexandre Dumas fils sans y trouver le pendant de cette phrase, décidément inexplicable.

On ne saurait éviter, en parlant du *Fils naturel* de M. Alexandre Dumas, la comparaison avec *les Fourchambault*. Les deux ouvrages sont écrits sur la même donnée, et cependant ils ne présentent aucun point de ressemblance morale. Le fils naturel de M. Fourchambault ressent précisément toutes les émotions

filiales contre lesquelles Jacques Vignot se défend jusqu'à la dernière minute. M. Émile Augier s'abandonnait aux entraînements du cœur, tandis que M. Alexandre Dumas fils, que je tiens pour un aussi bon fils que l'a pu être M. Émile Augier, a prétendu gouverner sa pièce, non par le cœur, mais par « la logique ».

Eh bien, sa logique l'a trompé. Heureusement. Car cette pièce, que je viens de sonder et d'étudier, non pas avec sévérité, mais avec l'attention sérieuse qui est due au travail de ce puissant esprit, se sauve non par la logique — elle en manque étrangement — mais par la tendresse et la sympathie que l'auteur refuse au père et au fils, tandis qu'il les infuse à pleines mains dans deux autres personnages, qui sont Clara Vignot, le parangon des filles-mères, et Aristide Fressard, le type des vertus bourgeoises, celles des bonnes gens.

Grâce à Clara Vignot et à Aristide Fressard, *le Fils naturel*, écrit avec la verve cassante et l'éclat diamantin qui caractérisent le style de l'auteur, intéresse et émeut presque d'un bout à l'autre, et, le terrain un peu sec d'une thèse voulue, arrosé par les larmes des spectateurs, voit verdoyer et fleurir toutes sortes de jolies choses aimables et pénétrantes, qui vous réconcilient avec la nature, avec l'humanité, et avec ce terrible faucheur de fleurs sentimentales qui s'appelle Alexandre Dumas fils.

Il faut ajouter que la pièce est merveilleusement jouée, et présente un ensemble qui se rencontre rarement même à la Comédie-Française.

M^{me} Favart donne au rôle de Clara Vignot la mélancolie de la femme dont l'existence ne fut qu'un long sacrifice, et la tendresse de la mère pour un fils en qui elle a mis tous les trésors de son âme et toutes ses espérances. Elle s'est montrée émouvante au der-

nier point pendant tout le prologue et dans la grande scène du troisième acte, tout en gardant la simplicité de moyens qui est la perfection même de l'art.

Le jeu sobre, vigoureux et ardent de M. Worms l'a supérieurement servi pour composer le rôle de Jacques. Applaudi de scène en scène, il a été acclamé au troisième acte au milieu de l'émotion générale. C'est un grand et mérité succès pour ce jeune artiste, si intelligent et si bien doué.

Et quel acteur encore que M. Coquelin aîné lorsqu'il se tient dans l'emploi pour lequel la nature l'a créé ? Le personnage comique, intelligent et sympathique d'Aristide Fressard lui fournit l'occasion de déployer ses meilleures qualités, la gaîté, la verve, la finesse, et surtout le naturel, ce don inestimable qui ne s'acquiert pas. Il y a, au cinquième acte, entre M. Coquelin-Aristide et M. Febvre-Sternay un dialogue en *a parte* qui dure bien cinq minutes, et qui, joué avec une mimique expressive, une justesse de physionomie et de gestes vraiment étonnante, a transporté la salle, comme un miracle d'exécution.

M. Febvre est d'ailleurs très bien dans toutes les autres parties du rôle ingrat, non, ce n'est pas assez dire, abominable et odieux jusqu'à l'invraisemblance, de Charles Sternay, auquel il prête l'allure inconsciente d'un homme comme il faut, qui trouve très bonnes toutes les actions quelconques qui s'accordent avec les « convenances ».

Il n'y a que des compliments à faire à M. Thiron, délicieusement fin dans le rôle du spirituel marquis d'Orgebac.

Mme Jouassain tient avec son talent ordinaire le rôle de la vieille marquise.

On a beaucoup applaudi Mlle Barretta, très bien placée dans le rôle d'Hermine, une jeune fille étonnante, qui déclare devant dix personnes son amour

pour un jeune homme et prévient ses parents qu'elle n'attend que sa majorité pour leur adresser des sommations respectueuses.

Mme Lloyd, Mme Thénard, M. Boucher, apportent tout leur zèle à des rôles secondaires.

D CII

Ambigu. 6 décembre 1878.

LA PRINCESSE BOROWSKA

Drame en cinq actes, par M. Pierre Newski.

Le drame représenté ce soir à l'Ambigu se passe en Pologne, à l'époque de la dernière insurrection, vers 1862 ou 1863.

Il faut d'abord présenter au lecteur la famille Borowski. Elle se compose du prince Henri Borowski, chef de l'illustre maison de ce nom, de la princesse Vanda, fille du prince Henri et de sa première femme; de la princesse Régine, deuxième femme du prince Henri, de leurs deux enfants, Mika et Zena, et de leur cousin Ladislas Borowski, qui est l'amant de la princesse.

Les comités secrets ayant donné le signal du soulèvement, le prince Henri accepte, par une obéissance patriotique qui n'a cependant rien d'aveugle, le commandement qui lui est assigné; avant de partir, il confie le secret de l'insurrection à la princesse, et lui remet la liste de ceux de ses vassaux qu'il dispense de prendre les armes, pour des raisons exprimées en face du nom de chacun d'eux. La princesse est dépensière, capricieuse, étourdie, elle perd des sommes énormes au jeu. C'est pourquoi, si j'ai bien

compris, il ne lui laisse pas la gestion de sa fortune déjà compromise quoique immense. Et il s'éloigne, sans se douter qu'il abandonne la princesse aux bras de son amant.

L'insurrection est écrasée ; le comte, que les Russes croient avoir laissé pour mort sur le champ de bataille, avait toute chance d'échapper aux recherches et de passer à l'étranger, lorsqu'une lettre, volontairement imprudente, où la princesse intercédait auprès du gouvernement russe en faveur de son mari, détermine l'arrestation de celui-ci, qui est envoyé en Sibérie.

La princesse, libre de ses actions et promenant ses amours avec Ladislas à travers l'Europe, s'est créé un formidable passif. Pour l'acquitter, elle essaye de déterminer sa belle-fille Vanda, qui a la procuration du prince Henri, à vendre une partie des biens dont elle a la garde ; Vanda s'y refuse et ne cache pas à sa belle-mère qu'elle connaît le secret de ses coupables amours avec Ladislas.

A ce moment, on annonce que le Czar vient d'accorder grâce pleine et entière aux combattants de l'insurrection polonaise qui n'ont pas commis de crimes réputés de droit commun. La princesse Borowska apprend cette nouvelle avec autant de surprise que d'épouvante. Elle se dit que son mari, revenant de Sibérie, ne manquera pas de découvrir qu'elle a été épouse adultère et mère sans pudeur, et qu'il la tuera. Par une combinaison infernale, imitée du *Zadig* de Voltaire, elle découpe en deux portions la liste des vassaux exemptés de la levée insurrectionnelle par le prince Henri, et s'arrange pour la communiquer au général Korpp, gouverneur militaire de Varsovie. Plusieurs des malheureux portés sur cette liste ont été pendus comme traîtres par les insurgés, et le général croit naturellement qu'ils ont commis ce crime sur l'ordre du prince Borowski. Mais l'autre moitié de

la liste se retrouve par les soins de Vanda et d'un aide de camp du général nommé Paul d'Obriskoff. Ainsi l'infâme trahison de la princesse n'a d'autre résultat que de lui assurer un titre de plus à l'exécration de tous ses proches.

Le prince Borowski revient enfin de l'exil ; il sait tout et veut se venger. C'est à Ladislas qu'il s'en prend, à Ladislas qui a déserté honteusement la cause polonaise pour souiller plus honteusement encore le foyer où il était admis comme un proche parent, comme un frère. Le prince ne songe pas à se battre contre ce misérable ; il veut le tuer comme un chien. Vanda se jette entre son père et son cousin, et le prince Henri, vaincu par les supplications de sa fille, épargne la vie de Ladislas. Quant à la princesse Régine, sur qui se tournerait sa vengeance, comment y persister lorsqu'il voit ses deux petits enfants se jeter au cou de leur père, en s'écriant : « — Que maman va donc être heu-« reuse ! »

La princesse n'apprend qu'en revenant d'une chasse dans les grands bois du domaine de Nevieloff que le prince a reparu. C'est Vanda qui lui apprend cette foudroyante nouvelle, et qui lui signifie en même temps que le prince lui fait grâce de la vie, à une condition, c'est qu'elle s'éloigne à l'instant pour aller vivre à l'étranger. La princesse Borowska aperçoit alors toute l'horreur de sa situation ; elle comprend qu'elle est perdue à la fois pour le monde, pour son mari, pour ses enfants et pour Ladislas qu'elle adore. Elle saisit son fusil de chasse et se le décharge dans la poitrine. Ladislas se brûle la cervelle. « — Le sang « lave l'honneur ! » s'écrie le prince Borowski, « mais « il ne sèche pas les larmes ! »

Est-ce que ce drame, tel que je viens de le raconter, manque d'intérêt et d'émotion, et s'il n'est pas très neuf par la donnée principale, ne vaut-il pas vingt

drames qui ont réussi sur la scène de l'Ambigu? Comment se fait-il donc qu'il ait été interrompu pendant tout le second acte par des exclamations, des protestations et des rires qui semblaient nous ramener aux joyeuses et légendaires soirées du *Drame de Gondo* et du *Tremblement de terre de Mendoce*?

C'est qu'au théâtre la façon de présenter les choses et de les dire vaut souvent mieux que les choses elles-mêmes. Ici la façon manque absolument, ou du moins elle est d'une maladresse vraiment surprenante. Chaque scène et chaque mot de ce second acte trahissent l'inexpérience la plus enfantine, l'inconscience la plus ingénue. Le général Korpp, gouverneur de Varsovie, est devenu, à première vue, le souffre-douleur du public. Ce vénérable guerrier ne pouvait ouvrir la bouche sans exciter des transports qui n'avaient rien d'enthousiaste. « — Prenez garde, géné-« ral », lui dit Ladislas, « mon cousin à son retour « pourra vous demander compte de vos assiduités au-« près de la princesse. » — « Bah ! » répond le général, « mes rhumatismes répondront pour moi ! » Un instant après, la princesse lui adresse cette phrase étonnante : « — Général, vous savez que nos relations « ont toujours été pures. — Tout l'honneur vous en « revient, princesse ! » réplique ce galant invalide.

Ce sont là des innocences de débutant. Le style, malheureusement, n'est guère meilleur dans les parties sérieuses. Ainsi l'intéressante et patriote Vanda, racontant la mort des paysans pendus par une bande de fanatiques, termine son récit par ces mots : « Quelques secondes après, il y avait trois martyrs « à un arbre », qui laissent à douter si les trois martyrs étaient pendus à l'arbre, ou bien s'ils y grimpaient. J'en passe, et des plus singulières.

Cependant le public a repris son sérieux au troisième acte, qui renferme une scène très dramatique et

très belle entre le prince Henri et Ladislas. A partir de ce moment, le drame a reconquis son public, et les rieurs à outrance ont été ramenés peu à peu à une attitude plus indulgente.

Je suis sûre qu'une revision attentive fera disparaître les trop justes motifs d'hilarité qui ont compromis le second acte et permettront à *la Princesse Borowska* de se maintenir sur l'affiche.

Il ne faut pas se dissimuler cependant que le caractère de la princesse elle-même, chargée des crimes les plus bas et les plus odieux, deviendra difficilement supportable, malgré la compensation que l'auteur offre au public dans les nobles figures du prince Borowski, de la princesse Vanda, du lieutenant Paul d'Obriskoff et les touchantes silhouettes des deux petits enfants Mika et Zana.

L'écueil particulier du rôle de la princesse, considéré au point de vue scénique, est précisément dans ce qui en fait l'originalité et la valeur. La princesse Régine n'apparaît pas avec le regard sombre et les accents violents des troisièmes rôles de mélodrame; c'est une femme du monde qui accomplit les actions les plus noires en souriant et en s'occupant de plaire à ses nombreux adorateurs. Un personnage ainsi conçu et présenté aurait été sans doute mieux compris sur un théâtre de genre; le public du boulevard, qui préfère les scélérats ou les scélérates tout d'une pièce, parce qu'ils lui paraissent plus logiques étant plus faciles à comprendre, semblait en vouloir beaucoup plus à la princesse de ses manières élégantes et de son étourderie mondaine que de ses vilaines actions.

Mlle Rousseil avait donc une double difficulté à vaincre, celle dont la chargeait le rôle lui-même, et celle qui lui venait de la nature de son talent. Elle est demeurée victorieuse de la seconde plutôt que de la première. Elle a montré, sous les traits de la prin-

cesse Borowska, une souplesse de talent des plus remarquables, et cependant elle n'a recueilli pleinement le succès de ses efforts que lorsqu'elle est rentrée en plein drame, avec les violentes péripéties du dénoûment.

Mlle Lina Munte a été très goûtée dans le rôle de Vanda ; elle parle bas mais elle dit juste.

Le rôle ingrat de Ladislas est pour M. Abel un des meilleurs qu'il ait créés. Dans sa scène avec le mari, il a eu, sous l'affront de l'épithète de lâche qui lui est adressée, un frissonnement de tout le corps de l'effet le plus saisissant et le plus vrai.

M. Gil Naza, qui représente le prince Borowski, cette belle figure de patriote et de père de famille, possède quelques-unes des plus hautes qualités qui conviennent au drame, le sentiment profond, l'intelligence, la mobilité et la juste expression du masque. Si sa voix, inégale et entrecoupée, ne le trahissait çà et là, M. Gil Naza ne tarderait pas à fixer sa place au premier rang.

M. Angelo est très bien dans le personnage un peu effacé du lieutenant Paul d'Obriskoff.

Enfin les petites Magnier et Courbois jouent avec beaucoup d'intelligence les jeunes enfants de la princesse Borowska.

Le drame nouveau est monté avec un luxe de décorations remarquable. Le boudoir rose et mousseline de la princesse Borowska et le *hall* princier du manoir de Nevieloff sont tout à fait réussis.

On a nommé M. Pierre Newski. Cette annonce n'a pas laissé que de causer quelque surprise. Le pseudonyme de Pierre Newski appartenait, ce me semble, en commun aux deux auteurs des *Danicheff*. Faut-il croire que M. Alexandre Dumas fils n'était pour rien dans *les Danicheff* ou qu'il soit pour quelque chose dans *la Princesse Borowska?* Il n'y a pourtant pas à s'y tromper.

DCIII

Théatre des Nouveautés. 7 décembre 1878.

FLEUR-D'ORANGER

Vaudeville en trois actes, par MM. Grangé, Bernard et Hennequin, musique nouvelle de M. Cœdès.

Fleur-d'Oranger est le nom d'amitié donné à Mlle Flora, une étoile d'opérette qui tourne la tête d'une foule de gentilshommes et ne fait jamais leur bonheur. Deux galants se disputent plus particulièrement le plaisir de servir Mlle Flora, de faire ses commissions, de la conduire aux premières représentations lorsqu'elle est libre, et de la couvrir de fleurs lorsqu'elle joue : à savoir un vieux garçon, M. Pomerol, qui ne demande aux femmes que de se laisser compromettre, en tout bien tout honneur, et un homme marié, M. Durosel, qui néglige une femme charmante. La pièce, commencée sur la plage de Villers, se continue dans la loge de Mlle Flora aux Fantaisies-Parisiennes et s'achève sur la terrasse du restaurant des Ambassadeurs aux Champs-Élysées, illustrée par nombre de dîners princiers durant l'Exposition universelle.

Mme Durosel, voulant arracher son mari à une folle passion, imagine de faire séduire Flora par un garçon naïf, nommé Boucard, ancien souffleur du théâtre d'Aurillac, qu'elle a donné pour précepteur à son jeune neveu Ernest. Boucard, les poches bourrées de billets de banque, décide Flora à venir dîner aux Ambassadeurs. Une suite de quiproquos fait surprendre Mme Durosel par son mari, d'abord avec le roquantin Pomerol, ensuite avec l'auvergnat Boucard, poursuivi

lui-même par sa bonne amie Jacquotte, qui est la servante de Mme Durosel. Enfin, tout s'explique ou ne s'explique pas, ce qui revient au même. Mme Durosel pardonne à son mari, et Flora, reconnaissant le vide de tous les hommages dont on l'accable, épouse un jeune homme nommé Sosthène, qui m'a paru dépourvu de toute profession, mais qui a l'âme bien née.

Tout cela est vif, gai, mouvementé, rempli de sous-entendus parisiens, qui ne sont compris que sur la ligne des boulevards, telle qu'elle s'étend entre le Vaudeville et la Renaissance.

Une trouvaille, ce sont les deux domestiques galonnés, qui marchent constamment derrière Pomerol, et résument en quelques mots concis les mésaventures de leur maître : « — Qui est-ce qui est roulé? — C'est Monsieur! » disent ces deux philosophes en apprenant le mariage de Fleur-d'Oranger.

On s'est beaucoup amusé et on a beaucoup applaudi tous les interprètes, Brasseur en tête, très fin comédien dans le rôle de l'auvergnat Boucard, la charmante Mme Théo, qui devait se croire chez elle dans la loge du second acte toute remplie de bouquets; Mme Silly, étonnante de verve bouffonne dans le rôle de Jacquotte; Mme Céline Montaland, qui remplissait, par devoir, un rôle fort au-dessous de ses qualités aimables et spirituelles; M. Dailly, très naturel et très gai; enfin, un jeune homme du nom d'Albert qui, dans le petit rôle du lycéen Ernest Durosel, coureur de pêcheuses de crevettes et de petites figurantes, a montré que bon sang ne pouvait mentir. N'est-ce pas votre avis, monsieur Brasseur? Citons encore une bonne duègne, Mme Aubrys, et M. Numa, l'heureux époux de Fleur-d'Oranger.

M. Cœdès a écrit pour ce vaudeville sans prétention une demi-douzaine d'airs un peu cherchés, mais d'une tournure distinguée, et la chanson du pompier,

qui, interprétée par M^me Silly, deviendra bien vite populaire.

Les trois décors sont fort jolis! La plage de Villers est une vue prise sur nature, comme aussi la terrasse des Ambassadeurs, paysage parisien. La loge du second acte, très coquettement arrangée, a eu à subir la comparaison avec le délicieux boudoir de la princesse Borowska, que le tout Paris des premières avait tant admiré la veille.

Coco, la pièce d'ouverture des Nouveautés, a conduit le théâtre de M. Brasseur du mois de juin au mois de décembre. Il est probable que Fleur-d'Oranger le reconduira jusqu'à l'été prochain.

DCIV

AMBIGU. 9 décembre 1878.

LE GRAND-PÈRE

Drame en un acte, par M. Georges Petit.

Le Grand-Père est un drame intime, qui se passe dans une humble maison d'artisans, à Saint-Étienne. Vincent Darsac était autrefois un bon ouvrier, honnête et laborieux; aujourd'hui c'est un joueur et un ivrogne, qui brutalise sa fille Mariette et reproche durement à son propre père, le vieux Darsac, de ne pouvoir plus gagner son pain.

D'où vient ce triste changement? D'une douleur profonde. Vincent aimait tendrement sa femme Marianne; elle l'a quitté pour s'enfuir avec un amant, ouvrier comme eux. Vincent a longtemps et inutilement cherché son ancien camarade pour tirer ven-

geance de sa trahison ; puis il a appris que les deux coupables étaient morts. Mais Vincent ne se console pas, seulement il oublie quelquefois dans l'ivresse le souvenir de celle qu'il a tant aimée.

Tout à coup, un jeune homme se présente chez Vincent, qui reconnaît en lui les traits de Pierre Buret, le séducteur de Marianne ; Vincent se jette sur lui, le couteau à la main ; il le tuerait, si le grand-père et Mariette ne s'interposaient. Le nouveau venu est, en effet, le fils de Pierre Buret. André Buret, qui ne savait rien de cette tragédie domestique, venait demander à Vincent, avec l'assentiment du grand-père, la main de Mariette qu'il aime et dont il est aimé.

Vincent refuse d'abord avec énergie ; puis, vaincu par les supplications de son vieux père, par les larmes de sa fille, il finit par consentir. Il renonce à ses idées de vengeance, et il redeviendra ce qu'il était autrefois, un honnête homme et un bon père de famille, entre ses deux enfants.

Ce petit drame, rempli de situations touchantes, développées avec simplicité et non sans art, a fait verser beaucoup de larmes. Des applaudissements sincères et unanimes ont salué le nom du jeune auteur, M. Georges Petit.

Le Grand-Père est très bien joué par M. Charly qui donne un aspect de réalité farouche et en même temps pathétique au personnage de Vincent ; par M. Sully, le grand-père ; M. Romain, André ; et Mlle Suzanne Pic, Mariette ; on les a rappelés tous les quatre à la chute du rideau.

DCV.

Gymnase. 11 décembre 1878.

L'AGE INGRAT

Comédie en trois actes, par M. Édouard Pailleron.

L'Age ingrat! Voilà, certes, un titre énigmatique, et, de toutes les solutions qu'on pouvait donner d'avance à cette sorte d'énigme, celle de M. Édouard Pailleron était pour moi la moins prévue.

Sachez donc que l'âge ingrat n'est pas, comme vous pourriez le penser, l'époque où les jeunes gens et les jeunes filles, sortis de l'enfance sans être encore entrés dans la jeunesse, ne présentent à l'œil que des lignes incertaines et mal dessinées, à l'oreille que des voix équivoques, à l'esprit qu'un indéfinissable peut-être. Il ne s'agit pas non plus des femmes arrivées au penchant du bel âge et se dirigeant vers les horizons assombris de la maturité. — Non. L'âge ingrat, selon M. Édouard Pailleron, est celui des hommes qui vont bientôt cesser de plaire, présentables encore pour le mariage, mais déjà marqués pour les rôles d'Almaviva ou de don Juan. Tel est le cas de M. Lahirel, un célibataire de trente-cinq ans, riche, égoïste et gourmand, qui a embrassé la profession d'homme à marier, et qui, pour l'exercer plus longtemps, ne se marie jamais, et aussi de M. Desaubiers, un consul de quarante-six ans, qui cherche à s'approprier le cœur de Mme de Sauves, une jeune femme de vingt ans, séparée de son mari après six mois de mariage.

Empressons-nous de constater que la définition de l'âge ingrat ne sert qu'à donner un titre à la comédie nouvelle. Je ne lui vois pas d'autre utilité.

J'ajoute que personne, pas même M. Édouard Pailleron, ne s'intéresse sérieusement ni aux entreprises galantes de M. Desaubiers sur M^{me} de Sauves, ni aux retours de tendresse et de jalousie de M. de Sauves envers sa femme, retours qui aboutissent à une réconciliation.

Le sujet de la pièce n'est pas là. Il tient tout entier dans le tableau épisodique qui forme le second acte, tableau que l'auteur ne pouvait pas présenter isolément et qu'il a dû placer au milieu d'une fable quelconque. Ce tableau, tracé de main de maître, avec la verve d'un Gozlan ou d'un Roqueplan, et avec la palette audacieusement brillante et crue d'un Fortuny, c'est celui d'une villa étrangère au milieu de Paris, étrange capharnaüm ou plutôt tour de Babel, où l'on parle toutes les langues avec l'accent d'une autre, où le Persan au bonnet de mouton frisé coudoie le général péruvien, où l'on rencontre des hommes d'État anonymes, des journalistes inédits, des capitaines de vaisseau sans commandement et des princesses de tous les mondes.

La maîtresse de la maison est Américaine de naissance, de langage et de manières, comtesse de bonne roche ou comtesse de politesse, comme on dit en Italie? Qui le sait? Femme bizarre, dépensière, calculatrice sous des dehors de folie, à moitié folle sous des apparences de raison, qui jongle avec les billets de banque comme avec les hommes, ne sait jamais le matin ce qu'elle fera dans une heure, et qui oublie le soir ce qu'elle a fait dans la journée. Elle invite deux cents personnes à des dîners qu'elle ne songe pas à commander. Entre qui veut; on est toujours le bienvenu. Dîner, c'est une manière de parler, il n'y a rien, et l'on est réduit, vers huit heures du soir, à requérir des poulets d'occasion chez les traiteurs du voisinage. On dîne partout, dans le jardin, dans les couloirs, dans

la chambre à coucher, dans les cabinets de toilette, partout enfin, excepté dans la salle à manger, car il n'existe ni table, ni chaises, ni vaisselle dans cette maison luxueuse, et si un jour on y a connu l'argenterie, elle a disparu au dessert. Mais on y tire des tombolas et des feux d'artifice, et de galants généraux envoient la musique de leurs régiments donner la sérénade à la souveraine du lieu. Les tapissiers et les serruriers travaillent au milieu de la fête; on se heurte à des malles demi-éventrées au milieu du salon, et les enfants de la maison jouent au cerceau dans les jambes des invités ahuris et comme affolés par ces contrastes, ces vacarmes et ce désordre insolent qui donne le vertige.

Voilà dans quelle sphère bizarre, luxe et indigence, grandeur et abaissement, paradis par l'étiquette, enfer par la réalité, Mme de Sauves vient chercher son mari, sous le prétexte transparent d'en arracher l'époux volage de sa marraine Mme Fonbreton.

J'ai indiqué déjà le dénouement : Mme de Sauves, après avoir essayé d'exciter la jalousie de son mari, tombe dans ses bras, honteuse et pleurant d'avoir osé se faire soupçonner; Desaubiers retourne à son consulat de Milan, qu'il n'aurait jamais dû quitter, et Fonbreton, le savant émancipé, qui perd et retrouve son latin selon les phases de ses aventures amoureuses, arrive à se justifier aux yeux de sa femme en compromettant le célibataire Lahirel, qui est obligé de faire une fin, en épousant Geneviève Hébert, la belle-sœur de Fonbreton.

La comédie de M. Édouard Pailleron, qui gagnerait à se priver de quelques développements superflus dans les scènes demi-sérieuses, est amusante au possible dans presque toutes les autres parties et littéralement bourrée d'esprit. Les traits charmants, pris sur le vif, y abondent. Il y en a trop; on en perd la moitié,

mais ce qu'on en saisit au passage vaut le voyage du Gymnase. M. Édouard Pailleron, avec sa forme pétillante, cherchée et trouvée, très moderne et très audacieuse, ne laisse pas cependant que de connaître ses classiques On a beaucoup ri de cette remarque de Fonbreton, qui tranche en maître chez la comtesse Julia Wacker : « Nous avons invité six fois M. Lecocq « et quatorze fois M. Renan ; ils ne sont pas venus. » Eh ! mais :

Nous n'avons, il est vrai, ni Lambert ni Molière !

C'est du Boileau tout bonnement. Boileau-Despréaux au Gymnase et chez la comtesse Julia Wacker ! Qui l'aurait attendu là ? Voilà cependant comme tout se rajeunit et prend une apparence nouvelle sous la plume d'un homme d'esprit qui court bride abattue à travers tous les sentiers.

Le succès de *l'Age ingrat* a été très grand et va sans doute renouveler pour le Gymnase le miracle opéré, il y a deux ans, par le *Bébé* de MM. Hennequin et de Najac.

L'affiche indique trente et un rôles, dont plus de la moitié ne sont que des personnages muets. Restent une quinzaine de rôles parlants ; c'est un peu trop pour que je puisse m'occuper de tout le monde.

Je me borne à citer MM. Saint-Germain et Achard, très amusants dans les rôles de Fonbreton et de Lahirel. M^me Tessandier représente avec infiniment de tact et d'adresse le personnage équivoque de la comtesse américaine Julia Wacker, dont elle reproduit l'accent bizarre d'une manière piquante, en évitant l'exagération et la caricature. Une autre Américaine, miss Arabella Wacker, une apparition d'un instant, n'est pas moins bien interprétée par M^lle Alice Regnault, très gaie et très souriante. Une ingénue,

qui débutait ce soir au Gymnase, M^lle Jane May, possède une excellente voix et s'est fait applaudir, quoique sa diction ne soit pas toujours naturelle ni juste.

Je nomme seulement MM. Landrol, Corbin, M^mes Dinelli et Prioleau dans des rôles accessoires.

Le couple des époux de Sauves est représenté par M. Guitry, qui est un adolescent, et par M^lle Maria Legault, qui est encore et restera longtemps une jeune fille. C'est une faute de distribution dont je ne saurais les rendre responsables. M. Guitry ne sait encore ni marcher ni s'habiller; il n'a pas même la crânerie juvénile qui conviendrait à son personnage d'officier à bonnes fortunes. J'attendrai qu'il mûrisse pour reparler de lui. Pour M^lle Legault, c'est une autre affaire. Elle joue à la dame en restant presque toujours une ingénue qui veut prendre l'air fâché; mais, comme elle a beaucoup de talent, ce talent finit par éclater, lorsque le rôle le permet, et elle a eu au troisième acte, en tombant dans les bras de son mari, une explosion de douleur attendrie et nerveuse, qui lui a valu une ovation méritée.

DCVI

Fantaisies-Parisiennes. 13 décembre 1878.

LE DROIT DU SEIGNEUR

Opéra-comique en trois actes, paroles de MM. Paul Burani
et Maxime Boucheron, musique de M. Léon Vasseur.

Le « droit du seigneur », vous savez ce que c'est. On a écrit de gros volumes de dissertations sérieuses sur ce sujet scabreux, et aussi quelques opéras-comi-

ques extrêmement badins, mais qui paraîtraient de simples berquinades à côté de celui qu'ont entendu ce soir les spectateurs des Fantaisies-Parisiennes.

Un certain baron, seigneur et maître d'une baronnie si fantastique qu'on n'a pas même osé lui donner un nom, s'avise de rétablir le droit du seigneur dans ses terres. C'est l'amour qui lui inspire ce retour fâcheux aux anciennes coutumes ; car on marie ce jour-là même la villageoise Lucinette, qui est la plus jolie fille du pays. Seulement le baron rencontre trois adversaires décidés à lui disputer sa proie ; d'abord, et tout naturellement, le rustre Bibolais que doit épouser Lucinette ; puis, tout naturellement aussi la baronne ; et enfin, chose moins prévue, un certain duc qui est le suzerain du baron, et, qui, en cette occurrence, prétend faire valoir sa supériorité hiérarchique.

Je n'ai pas besoin de vous expliquer comment le baron et le duc se laissent mystifier par les jeunes époux, secondés par la baronne et par une villageoise amie de Lucinette, qui répond au nom singulier de Catinou.

Les seigneurs furieux ordonnent qu'on pende l'époux de Lucinette, mais on découvre tout à coup que cet heureux coquin n'est autre que le propre fils du duc et de la baronne ; le premier ayant exercé jadis sur la seconde la prérogative que le malencontreux baron voulait rétablir à son profit. « — Renoncez-y, mon « ami, » lui dit la baronne, « le droit du seigneur ne « vous a jamais réussi. »

Je ne vous donne pas l'opéra-comique, ou, pour parler plus exactement, l'opérette de MM. Paul Burani et Maxime Boucheron comme un modèle de décence ni de goût ; on pourrait la comparer à une poularde au gros sel, où il n'y aurait guère que du gros sel sur une chair peu délicate. Mais le public était ce soir en verve rabelaisienne ; il s'amusait, il a ri et il a été désarmé. Que voulez-vous que j'y fasse ?

J'étonnerai sans doute les auteurs de cette graveleuse cocasserie en leur révélant qu'ils ont refait en gaudrioles une des comédies les plus célèbres du répertoire de la Comédie-Française, *le Mariage de Figaro*, tout bonnement. Ils ne s'en doutent peut-être pas plus que Beaumarchais n'a reconnu son œuvre, si son ombre hante encore le boulevard qu'il habitait et qui porte son nom.

Sur ce libretto, très mouvementé et par cela même peu fécond en situations vraiment musicales, M. Léon Vasseur, l'auteur de *la Timbale d'argent*, a écrit une partitionnette vive, légère, brillante, dépourvue d'originalité, mais très scénique et presque toujours agréable à écouter.

On a fait répéter trois fois, au premier acte, la légende du droit du seigneur, crânement enlevée par la voix vibrante et adroitement conduite de M^me Rose Mérys. La valse chantée qui sert d'introduction au second acte est empreinte d'une *morbidezza* tout italienne qui rappelle de très près quelques motifs de Bellini et de Donizetti. Citons encore les couplets de Catinou : *Je ne me marierai pas*, et un *terzetto* très fin qui ne demanderait, pour être apprécié comme il le mérite, qu'une exécution plus musicale. Au troisième acte on a redemandé un chœur de chasseurs dont les effets de sonorité voilée, sans être précisément nouveaux, sont rajeunis avec ingéniosité.

J'ai déjà nommé M^me Rose Mérys; c'est la seule virtuose de la maison. Le ténor M. Cyrioli manque moins de voix que de jeunesse et d'élégance. MM. Denizot, Sujol et Bonnet sont des acteurs comiques qui ne chantent ni peu ni prou. M. Sujol a surpris le public par son extraordinaire ressemblance avec l'excellente M^me Thierret, de joyeuse mémoire. Le rôle de Lucinette est tenu par M^lle Humberta, une charmante personne, qui joue gentiment et qui s'est

même fait applaudir dans ses couplets de Coquelicot (dont je me garderai bien d'expliquer le sujet) en dépit d'une extinction de voix presque totale, qui avait failli faire ajourner aux calendes grecques la première représentation du *Droit du Seigneur*.

La pièce est montée avec goût et même avec somptuosité. On a remarqué les costumes dessinés par Grévin; ceux des pages sont particulièrement riches et gracieux.

DCVII

Odéon (Second Théatre-Français). 18 décembre 1878.

LES DEUX FAUTES

Comédie en un acte, en prose, par M. Georges de Porto-Riche.

Reprise de L'ÉCOLE DES MÈRES

Comédie en un acte et en prose, de Marivaux.

Voici en quelques lignes la donnée sur laquelle reposent *les Deux Fautes*, la comédie nouvelle de M. Georges de Porto-Riche.

Au moment où va se conclure le marige d'un jeune avocat nommé Paul Dufrény avec Mlle Blanche André, sœur d'un riche ingénieur, Mme Dufrény paraît et signifie à M. André que ce mariage est impossible. Pourquoi? parce que Mme Juliette André a été la maîtresse de son mari avant de devenir sa femme, et que, dans les idées de Mme Dufrény, aucune alliance n'est possible avec des gens dont la situation n'a pas été toujours régulière. Cette Mme Dufrény, pour éprouver

de pareils scrupules et manifester de pareilles exigences, a donc toujours été le parangon de toutes les vertus? Pas le moins du monde. Il y a quelques années de cela, Juliette André, alors pauvre ouvrière, perchée au cinquième étage d'une maison de Paris, vit entrer chez elle une femme éplorée. Venue à un rendez-vous clandestin, elle s'était aperçue que son mari la suivait, et elle essayait de lui donner le change en montant jusqu'à la première mansarde venue, comme une dame de charité qui cherche à placer ses aumônes. Après avoir expliqué la situation à Juliette, qui consentit à s'y prêter, la dame se retira, laissant sur la table une bourse pleine d'or. Juliette donna l'or à une mère de famille plus pauvre qu'elle-même, mais elle a gardé la bourse.

Vous devinez que cette M^{me} Dufrény, qui vient aujourd'hui insulter au bonheur de Juliette et briser celui de Blanche, n'est autre que la dame aux rendez-vous galants. En revoyant la bourse, M^{me} Dufrény, qui la reconnaît à l'instant, s'écrie: « — Je suis perdue! » Mais Juliette a son idée, qui est de se venger noblement et d'assurer le mariage de sa belle-sœur. Elle explique aux assistants l'effet magique de la bourse sur M^{me} Dufrény, tout à l'avantage de celle-ci; ce petit tour de « chantage » réussit à souhait, car M^{me} Dufrény s'empresse de consentir au mariage de son fils avec M^{lle} Blanche.

Comme il est facile de le reconnaître d'après cette rapide analyse, le sujet des *Deux Fautes* est purement anecdotique, c'est un fait particulier qui ne prouve absolument quoi que ce soit, à moins qu'il ne faille prendre au sérieux quelques déclamations de M. et M^{me} André contre les « femmes du monde » et le monde lui-même, hypothèse à laquelle je ne m'arrête pas, M. Georges de Porto-Riche étant lui-même trop homme du monde pour l'accepter sans protestation.

Le public de l'Odéon a fait un accueil bienveillant au *Deux Fautes*. Je le constate sans m'y associer. M. Georges de Porto-Riche a fait jouer à l'Odéon une jolie comédie intitulée *le Vertige*, et un drame en vers, *Philippe II*, dont les réelles beautés ont excité de sérieuses espérances. Ces espérances obligent M. de Porto-Riche envers le public et envers la critique ; et je me borne à dire que *les Deux Fautes* ne sont pas dignes de lui.

L'Odéon reprenait ce soir une des comédies les moins connues de Marivaux, *l'École des Mères*, jouée pour la première fois à l'ancienne Comédie-Italienne, le 26 juillet 1732. Ce petit acte est simplement une merveille de grâce, d'esprit, d'observation fine et vraie. Comme toutes les comédies de caractère, telles que les comprenaient nos maîtres d'autrefois, celle-ci repose sur une intrigue d'une simplicité extrême. Mme Argante veut marier sa fille Angélique, qui n'a que quinze ans, à un riche vieillard, nommé Damis ; mais la contrainte dans laquelle Angélique a été élevée n'empêche pas son cœur de parler : elle aime un jeune homme, Eraste, le propre fils de Damis. Quand celui-ci, qui est un galant homme, s'est assuré de la vérité, il est le premier à prier Mme Argante de marier les deux enfants.

Ce n'est pas plus malin que cela, mais le caractère d'Angélique m'apparaît comme une des plus délicates et des plus ravissantes créations de Marivaux. Angélique est une Agnès, mais une Agnès doublée d'une Rosine, et qui a, lorsqu'on le lui permet, la langue aussi bien pendue que la pupille de Bartolo. « — Ne « plaisez qu'à votre mari », lui dit Mme Argante, « et « restez dans cette simplicité qui ne vous laisse igno- « rer que le mal. — Ignorer que le mal ? » reprend Angélique à part soi, « qu'en sait-elle ? Elle l'a donc « appris ? Eh bien ! je veux l'apprendre aussi ! » Voilà l'accent et la griffe du xviiie siècle ; mais, en une seule

phrase, quelle peinture de ce moment unique où la jeune fille, presque encore une enfant, éprouve le vague désir de mordre dans le fruit défendu? Le ton du rôle est, du reste, de l'ingénuité la plus parfaite, et c'est en toute innocence qu'Angélique s'écrie : « J'ai-« merais mieux être la femme d'Éraste seulement pen-« dant huit jours que de l'être toute ma vie de l'autre. »

Ce petit acte, qui dure quarante minutes, est proprement un charme ; il a ravi tout le monde et tout le monde se demandait, comme moi, comment ce délicieux pastel a pu demeurer enfoui dans la poussière depuis soixante-dix ans. En effet, *l'École des Mères*, jouée deux fois à la Comédie-Française, le 11 et le 28 avril 1809, n'y reparut jamais, quoiqu'elle fût interprétée alors par Mmes Mars, Devienne, Thénard, et par M. Michelot.

Heureusement, un professeur intelligent s'avisa, au mois de juillet dernier, d'en faire apprendre une scène à Mlle Bergé pour son concours au Conservatoire, ce qui valut à Mlle Bergé un second prix de comédie et un engagement à l'Odéon ; M. Duquesnel, à son tour, eut l'idée de montrer Mlle Bergé dans le rôle qui lui avait valu d'unanimes suffrages, et voilà comment, *l'École des Mères* reparaît au soleil de la rampe, après une éclipse aussi longue qu'injustifiable.

Le talent naissant et les quinze ans de Mlle Bergé trouvent leur cadre naturel dans la délicieuse création d'Angélique, cette figure d'ingénue troublée, d'une expression si difficile à saisir. Son succès a été très grand. Mlle Chartier, qui joue Lisette, se dessine comme une excellente soubrette de répertoire, leste et spirituelle ; Mme Crosnier joue très largement le rôle de Mme Argante ; MM. Amaury, Kéraval et Boudier complètent un excellent ensemble.

A la Comédie-Italienne, la pièce se terminait par un petit bal masqué, par un divertissement chanté et par

des couplets de vaudeville que l'on trouverait aujourd'hui « un peu raides ».

L'Odéon a supprimé cette partie joyeuse; des chansons au second Théâtre-Français! Profanation et scandale! C'est pour le coup que la commission du budget lui retirerait sa subvention!

DCVIII

Chatelet. 24 décembre 1878.

Reprise de ROTHOMAGO

Féerie en douze tableaux, par MM. d'Ennery, Clairville et Albert Monnier.

Rothomago est toujours la pièce amusante et bien taillée par de bons faiseurs que les petits enfants voudront applaudir et que les grands écouteront sans peine en fredonnant ce chant immortel et vraiment français : *Eh! allez donc, Turlurette!* et le duo des pommes, musique d'Offenbach. La distribution, du reste, n'a guère changé depuis l'année dernière : Mme Vanghel dans Rothomago fils, M. Cooper dans Blaisinet, Mme Donvé dans la princesse Miranda, M. Tissier dans Rothomago père, sont toujours fort goûtés.

Le ballet de la fête indienne, monté par M. Castellano avec une grande magnificence, offrait un cadre tout naturel aux exercices de M. Karoli, le dompteur de serpents. Mais on ne s'en est pas servi, pour ne pas effrayer les danseuses et surtout les chevaux, chez qui la race ophidienne excite une terreur insurmontable.

Karoli arrive donc sans aucune préparation. Seulement M. Cooper, qui, l'année dernière, imitait Capoul avec adresse, joue maintenant du cornet à pistons, non pas avec son nez, mais avec un bel instrument tout battant neuf doué d'une sonorité aussi intense que stridente. Cette fanfare sert d'entrée au dompteur Karoli.

Ce dompteur est un gaillard fortement râblé, qui soulèverait au besoin sur ses épaules une charrette chargée de fer. Ses trois élèves qu'il exhibe devant le public, plus étonné qu'effrayé, sont deux serpents pythons et un serpent boa de belle grosseur, qui mesurent de dix à quinze pieds de long.

Ces longues et laides bêtes se laissent manier par le dompteur comme de simples cordages entre les mains d'un matelot. Karoli les enroule autour de son corps, les entrelace, les oblige à le becqueter comme de petits oiseaux, tout cela sans l'ombre apparente d'une contrainte ni d'un danger.

Il m'a paru, cependant, en suivant attentivement le travail du dompteur, que sa main ne quittait jamais la gorge du serpent solidement empoignée, et que l'art principal de Karoli consistait à disposer à sa guise des longs anneaux de ces corps redoutables, sans abandonner la position protectrice qui paralyse les forces et la volonté des serpents. Mais, à supposer que j'aie bien exactement saisi le procédé, et qu'il soit à la portée du premier venu, il faut pour l'appliquer, outre beaucoup d'audace et de sang-froid, une force herculéenne capable non seulement de soulever et de porter ces répugnants fardeaux, mais aussi de résister à leur pression, si les serpents entreprenaient de se serrer un peu trop tendrement autour du corps de leur dompteur.

Il était évident, d'ailleurs, que les serpents éprouvaient hier l'émotion inséparable d'un premier début. L'un d'eux, le plus âgé, si j'en juge par ses dimensions,

s'est même oublié devant le trou du souffleur, à la manière des chiens de l'Intimé.

Hier, au Châtelet, nous avons vu les serpents du dompteur Karoli ; demain la Porte-Saint-Martin nous montrera des ours blancs, un aigle et une baleine. On demandait du naturalisme : en voilà.

DCIX

Gaîté. 25 décembre 1878.

Reprise des BRIGANDS

Opéra-bouffe en trois actes, parole de MM. Henri Meilhac et Ludovic Halévy, musique de M. Jacques Offenbach.

Le théâtre de la Gaîté vient de reprendre *les Brigands* dans la soirée de Noël. Voilà la seconde fois, en huit ans, qu'un théâtre dispose de cette grande fête chrétienne pour convier le public à une première représentation. Je le constate en le regrettant, qu'il s'agisse du *Borgne* et de l'Ambigu, ou des *Brigands* et de la Gaîté. L'abondance des pièces nouvelles dans le cours de la présente semaine est la circonstance atténuante invoquée par M. Wentschenk. Il en a fallu prendre son parti et avouer, de plus, qu'on a passé une agréable soirée, malgré les scrupules, malgré les retards inconcevables de l'ouverture des portes et malgré le froid polaire dont les spectateurs ont eu à souffrir dans une salle insuffisamment ou tardivement chauffée.

Orphée aux Enfers, transformé en opéra-féerie, avec changements à vue, lumière électrique et ballets, avait énormément réussi. On a voulu renouveler l'expérience avec *les Brigands*, et l'expérience, en dépit des pro-

nostics contraires, ne paraît pas devoir être moins heureuse.

J'ajouterai même que *les Brigands*, sans offrir autant de spectacle qu'*Orphée* ni une partie musicale aussi saillante, ont paru plus amusants peut-être que leur aîné.

Le livret d'*Orphée aux Enfers* ne vivait que par une parodie irrespectueuse des divinités de l'Olympe; des spectateurs quelque peu lettrés et suffisamment nourris de mythologie grecque, pouvaient seuls goûter le sel plus ou moins attique de certaines transformations et de certains contrastes.

Les Brigands, au contraire, sont bâtis sur une donnée scénique; c'est un bon conte de voleurs qui n'est pas plus invraisemblable et qui intéresse tout autant que les opéras comiques de Scribe, écrits sur des sujets analogues, tels que *le Serment, les Diamants de la Couronne, Fra Diavolo* et *la Sirène*. Le dialogue seul appartient au genre de l'opérette. Les paroliers ont l'air de ne pas se prendre au sérieux, mais la pièce n'en va pas moins son petit bonhomme de chemin; personne ne voudrait quitter la place sans savoir si le chef de brigands Falsacappa empochera les trois millions du duc de Mantoue, et si Fiorella, la fille du bandit, deviendra princesse souveraine.

La violence exagérée des couleurs et l'énorme extravagance des types se pardonnent lorsqu'elles servent de passeport à des bouffonneries ingénieuses et même à des idées de bonne comédie. Les carabiniers qui poursuivent les brigands dans la montagne, en s'annonçant par d'éclatantes fanfares et qui arrivent toujours trop tard, sont demeurés légendaires, comme aussi ce burlesque caissier du duc de Mantoue, qui a mangé la grenouille « avec des femmes » et qui attend, calme et serein, les foudres de la Cour des comptes.

La soirée d'hier n'a donc été qu'un long éclat de

rire. Le second acte, surtout, dépasse tout ce qu'on peut imaginer en fantaisie de « de haulte gresse ».

La mise en scène est luxueuse et ne ralentît pas trop l'action ; seul le troisième acte, qui n'est pas souvent le meilleur dans les pièces de MM. Meilhac et Halévy, paraît un peu plus décousu qu'il ne l'était aux Variétés, parce qu'on a remplacé l'ancien dénouement, dont la rapidité faisait le principal mérite, par un défilé et une cavalcade dont le besoin ne se faisait pas absolument sentir.

La musique des *Brigands* est vive, légère et d'une franchise d'allures qui appartient au meilleur temps d'Offenbach. Le plaisir qu'elle fait ne porte aucune atteinte aux prérogatives du grand art, car sa belle humeur n'affecte aucune autre visée que de caractériser spirituellement les principales situations d'une bouffonnerie très bien venue et bien mouvementée.

Je ne citerai, parmi les morceaux qui ont retrouvé le plus vite l'oreille du public, que le finale :

J'entends un bruit de bottes,

coupé par le chœur célèbre des carabiniers dont le comique est irrésistible.

Lorsque *les Brigands* parurent pour la première fois sur la scène de Variétés, le 10 décembre 1869, les principaux rôles appartenaient à MM. Dupuis, Kopp, Léonce et à M^mes Zulma Bouffar et Aimée. M. Léonce seul conserve son personnage du caissier, dans lequel on l'aurait difficilement remplacé. M. Léonce n'est pas bon tous les jours, ni à toute sauce ; mais ce soir il était en verve, et il s'est fait très justement applaudir dans les couplets :

Hélas ! j'ai mangé la grenouille !

comme dans sa scène avec Falsacappa, scène qui, pour

le dire en passant, vaut les meilleures plaisanteries de *Robert Macaire* ou des *Saltimbanques*.

M. Christian succède à M. Dupuis, mais il ne le remplace pas, la partie de tenorino confiée au chef de brigands disparaît complètement et fait trou dans la partition. M. Dupuis nuançait les bouffonneries de Falsacappa avec une réserve discrète et une sorte de fine ironie, qui sont lettre close pour la gaîté un peu commune de M. Christian. Bon acteur d'ailleurs, animant la scène, la remplissant à lui seul au besoin, M. Christian a son public, qui ne lui manquera pas.

Mme Peschard est une chanteuse avant d'être une actrice; la chanteuse a montré hier sa supériorité ordinaire, en faisant valoir, avec un art exquis, une mélodie espagnole, une *malaguena*, que Jacques Offenbach a sauvée pour elle du naufrage de *Maître Péronilla*.

Mme Grivot ne possède pas la voix vibrante ni la science de Mme Zulma Bouffar, mais elle est gaie, intelligente et spirituelle; on lui a fait bisser les couplets du « Courrier de cabinet ».

M. Grivot, qui a du naturel, ne fait pas regretter Kopp dans le rôle de Pietro.

DCX

Porte-Saint-Martin. 26 décembre 1878.

LES ENFANTS DU CAPITAINE GRANT

Pièce en cinq actes et quatorze tableaux,
par MM. d'Ennery et Jules Verne.

Les Enfants du capitaine Grant, tel est le titre d'un roman publié il y a quelques années par M. Jules

Verne, et dont le succès populaire obtint la consécration, fort honorable et non moins lucrative, d'un prix décerné par l'Académie française. Le livre de M. Verne appartient à la catégorie des romans scientifiques, qu'il n'a pas précisément créés, car la priorité en appartient au *Robinson Crusoë* de Daniel de Foë, et au *Robinson suisse* de Rodolphe Wyss, mais qu'il a renouvelés, élevés au niveau des connaissances modernes, et auxquels il a donné définitivement droit de cité dans notre littérature nationale.

Passer du livre au théâtre, c'est toujours une épreuve délicate pour les fictions les plus attachantes; grâce au secours puissant de M. d'Ennery, les romans de M. Jules Verne ont allégrement franchi ce pas ou plutôt ce saut périlleux. Après *le Tour du Monde*, qui a fait réellement le tour du globe, voici *les Enfants du capitaine Grant*, qui se présentent escortés de toutes les curiosités de l'histoire naturelle, tremblements de terre, cyclones, aurores boréales, bœufs australiens, ours antarctiques, condor patagonien et baleine du Pacifique. La baleine est la *prima donna* des *Enfants du capitaine Grant* comme l'éléphant était le premier ténor du *Tour du Monde*. Le cri de l'éléphant excitait autant d'enthousiasme que les plus nobles accents d'un Rubini ou d'un Duprez ; et je ne sache pas qu'un trille de la Sontag ou de la Persiani ait jamais imprimé aux nerfs des *dilettanti* un frémissement plus voluptueux que la baleine du boulevard Saint-Martin, poussant par ses évents un double jet de vapeur stridente.

Notre époque est vouée à la science ; les merveilles de l'électricité, le téléphone, le phonographe obtiennent des générations nouvelles l'admiration passionnée que nos pères réservaient pour le drame échevelé, pour *Marion de Lorme* ou *Antony*. Le drame baisse et la science monte. Le jour approche où les théâtres ne seront plus que les succursales de l'amphithéâtre

des Arts-et-Métiers et du Jardin d'acclimatation. Le mystère disparaît avec la poésie, et voilà que l'intrépide Stanley propose d'installer des machines *self-acting* pour la fabrication des cotonnades dans l'Afrique centrale. La civilisation marche en chassant devant elle les poètes comme d'inutiles rêveurs. Les petits enfants eux-mêmes préfèrent les aventures du capitaine Hatteras aux contes du Petit Poucet et de Peau d'Ane.

Faisons comme eux et amusons-nous à nous instruire. Ainsi le veulent M. Jules Verne et M. d'Ennery.

Le roman d'où le drame est tiré offrait un cadre ingénieux pour un nouveau voyage de circumnavigation. Le conteur suppose que le capitaine Henry Grant s'est perdu dans les régions australes, vers le 37ᵉ degré de latitude. Faute d'indication plus précise, de hardis navigateurs, partis pour le retrouver, suivent cette ligne parallèle et reconnaissent successivement la Patagonie, l'Australie, la Nouvelle-Zélande, etc. Ils finissent par découvrir le capitaine Grant confortablement installé, avec deux matelots, dans une petite île qu'il a défrichée et fécondée.

Cette donnée purement géographique ne pouvait suffire aux exigences du théâtre. On va voir ce qu'elle est devenue entre les mains expérimentées de M. d'Ennery.

Le capitaine Henry Grant, de la marine anglaise, accompagné de James Grant, son fils aîné, est parti avec le navire *Britannia* pour reconnaître le pôle Sud. Il fait naufrage sur un îlot aride et désert. Une révolte, fomentée par le second, nommé Ayrton, éclate parmi les matelots, qui, se jetant dans une chaloupe pontée, abandonnent le capitaine et son fils. Ils ne les laissent pas seuls sur l'horrible rocher de l'îlot Wacker. Par un raffinement de haine contre son capitaine, Ayrton lui

24.

donne pour compagnon le matelot Burck, une sorte de brute farouche, que le capitaine Grant a fait rudement châtier dans le cours de la traversée, et qui a juré de se venger.

Le capitaine, dans cette affreuse extrémité, jette à la mer une bouteille où il a enfermé un papier qui indique sa situation et l'urgence d'un prompt secours.

La bouteille parviendrait difficilement jusqu'aux côtes anglaises si un secourable requin ne s'empressait de l'avaler, et ne poussait ensuite le dévouement jusqu'à nager à grande vitesse vers le port de Glasgow et à s'y faire prendre par les matelots du yacht *le Duncan* qui s'empressent de le dépecer. Honneur à cet héroïque requin, dont les vertus humanitaires méritaient un meilleur sort, à qui ni les auteurs ni le public ne me paraissent avoir suffisamment rendu justice.

Le yacht *le Duncan* appartient à un grand seigneur écossais, lord Glenarvan, qui s'empresse d'annoncer la découverte faite par les hommes de son équipage. Il reçoit presque aussitôt la visite de Mary Grant et de Robert Grant, les deux plus jeunes enfants du capitaine. Leur jeunesse et leur douleur émeuvent le cœur généreux de lord Glenarvan. L'amirauté refuse d'armer un navire pour aller à la recherche de marins disparus depuis dix-huit mois déjà; eh bien! lord Glenarvan entreprendra lui-même cette tâche périlleuse. Mary et Robert l'accompagnent.

Il me serait impossible de les suivre dans toutes les aventures qui les assaillent sur le parcours du trente-septième parallèle Sud. Je dois expliquer seulement la construction particulière de la pièce.

Le roman ne faisait apparaître le capitaine Grant qu'au dernier chapitre; le drame, au contraire, nous fait assister aux tortures du capitaine et de son fils aîné pris par les glaces dans l'îlot Wacker, pendant qu'on les cherche vainement sur les immenses éten-

dues du Pacifique. Ainsi la pièce est en partie double; le spectateur suit alternativement les explorateurs dans leurs dangers ou leurs déconvenues, et les victimes dans leur misère croissante.

J'ai dit que le matelot Burck avait été laissé à dessein sur l'îlot Wacker, pour y devenir le bourreau de Henry et de James Grant. Les farouches calculs de Ayrton sont déçus par une des plus dramatiques inspirations qu'ait rencontrées M. d'Ennery.

James Grant est près de succomber aux atteintes du froid polaire; il a le délire, il appelle son père, qui s'est éloigné pour essayer de tuer quelques oiseaux de passage. Au lieu du capitaine, c'est Burck qui arrive, la hache levée sur la tête de l'enfant. Celui-ci, toujours délirant, saisit la main de l'assassin, et lui dit : « Père, je vais mourir: pardonne, je t'en prie, à ceux qui nous ont trahis et conduits à la mort; pardonne à Ayrton, pardonne à Burck. Répète avec moi ma dernière prière : Notre père qui êtes aux cieux... » Cette invocation touchante, et surtout la pensée chrétienne du pardon, venue sur les lèvres de l'enfant qui va mourir, opèrent une révolution chez Burck; la prière de James a frayé son chemin dans le cœur de la brute. Burck se souvient de son enfance, de sa vieille mère, qui voulait faire de lui un honnête homme, et il tombe à genoux, répétant avec l'enfant : « Notre père, qui êtes aux cieux, remettez-nous nos offenses comme nous les remettons à ceux qui nous ont offensés. »

Cette scène pathétique, d'un sentiment si profond et si élevé, succédant à un tableau comique, dont je vais parler tout à l'heure, a déterminé le succès de la pièce nouvelle et suffit à le légitimer.

Quant au tableau comique, voici ce que c'est.

Lorsque le yacht *le Duncan* arrive au large, après avoir passé sa première nuit dans la brume, on voit

apparaître la figure ratatinée, satisfaite et souriante d'un *quidam* absolument inconnu de lord Glenarvan et de sa famille. C'est le bonhomme Paganel, un savant français, secrétaire de la Société de géographie et le plus distrait des hommes. Il s'est embarqué la nuit sur le yacht, dans le port de Glasgow, croyant monter sur le transatlantique qui partait pour les Indes. L'ahurissement de Paganel, en apprenant qu'il filait à toute vapeur sur la Patagonie, se conçoit facilement; mais, comme c'est un excellent cœur, il se décide galamment à poursuivre le voyage jusqu'au bout, pour concourir de ses lumières au sauvetage du capitaine Grant.

Et, de fait, cet excellent Paganel sauve lord Glenarvan, sa famille et les enfants du capitaine Grant en déjouant la trame dans laquelle les a enveloppés Ayrton, devenu flibustier, qui les a dirigés sur l'Australie pour leur faire perdre la trace du capitaine et pour s'emparer du yacht *le Duncan*.

Mais la baleine, me direz-vous, où est la baleine et à quoi sert-elle? Rien d'inutile dans un drame de M. d'Ennery. La baleine n'est pas une simple comparse venue là pour l'ébattement des petits enfants. Lord Glenarvan veut pêcher la baleine parce qu'il manque de combustible pour son yacht; l'huile et le blanc de la baleine suffiront pour obtenir quelques tours de roues, et le yacht sera sauvé de l'attaque des *convicts* australiens commandés par Ayrton. Lord Glenarvan lance son harpon, et de cette fine lame, qui ne tuerait pas un chevreuil, il fait dans le flanc du cétacé une large blessure, dont cette excellente bête, digne émule du requin déjà nommé, meurt avec complaisance. O surprise! la baleine avait été déjà harponnée avec moins de succès. Le dard est resté dans la peau de l'animal, et ce dard porte inscrit sur sa hampe le nom et l'adresse du capitaine

Grant : « Capitaine Harry Grant, îlot Wacker (Patagonie). » A trois quarts d'heure de là, une demi-heure d'entr'acte comprise, le capitaine Grant, James Grant et Burck, menacés par des ours blancs, je le veux bien, mais d'un blanc sale, sont recueillis sur l'îlot, éclairé par les feux polaires du soleil de minuit.

La dernière partie du drame de MM. d'Ennery et Jules Verne, alanguie par une succession de décors qui ne marchaient pas tout seuls, a paru quelque peu vide comparativement à la première ; et, de fait, l'intérêt, porté à son plus haut point d'intensité par la scène capitale de Burck avec l'enfant, pouvait difficilement se maintenir à cette hauteur. Mais il en reste assez pour alimenter un succès de très longue durée.

Ces quatorze tableaux renferment une profusion accablante de décors, de costumes, d'animaux, de cataclysmes, de combats à la hache ou à la carabine. Le ballet, qui a lieu en plein air, sur le quai du port de Valparaiso, est très bien dansé par Mmes Dorine Mérante et Mariquita ; l'affiche les qualifie d'étoiles ; je n'y contredis pas ; les étoiles sont à leur place dans une pièce géographique, zoologique et astronomique, au moins par ce détail. Les illuminations mouvantes qui terminent le ballet sont d'un effet nouveau et tout à fait charmant.

La pièce est très bien jouée par MM. Taillade, Lacressonnière, Laray, Paul Deshayes, Gobin, par Mmes Lacressonnière, Révilly, Pauline Patry, Charlotte Raynard et Marie Laure. C'est M. Ravel qui représente le savant Paganel ; l'excellent comédien s'y est fait applaudir par sa gaîté fine et communicative, comme aux plus beaux jours de sa longue carrière.

DCXI

Opéra-Comique.　　　　　　　　　　30 décembre 1878.

SUZANNE

Opéra-comique en trois actes, paroles de MM. Lockroy
et Cormon, musique de M. Paladilhe.

Si les exigences du journal quotidien à grande publicité et à grande vitesse me laissaient ce loisir, je retournerais longtemps entre mes doigts la plume du chroniqueur musical avant d'exprimer mon opinion sur la *Suzanne* de MM. Lockroy, Cormon et Paladilhe. Certes, pour un opéra-comique, voilà un opéra-comique, tel que l'entendaient Planard, Saint-Georges, Leuven, je veux dire les auteurs du *Pré aux Clercs*, des *Mousquetaires de la Reine*, de la *Fille du Régiment*, du *Val d'Andorre*, de l'*Ombre*, et M. Cormon lui-même lorsqu'il écrivait en collaboration avec M. d'Ennery *le Premier Jour de bonheur*. Et cependant ce libretto, si conforme aux règles du genre, est une des compositions les plus bizarres qu'on puisse imaginer. Jugez-en.

Nous sommes en Angleterre, aux environs de l'Université de Cambridge. Les tenanciers de lord Dalton célèbrent par des chants et des danses la fête du houblon, à laquelle Georges Dalton, neveu et héritier du lord, daigne lui-même prendre part. Passe un jeune ami de Georges, Richard, qui va se faire inscrire à l'Université de Cambridge. Georges l'engage à finir la journée avec lui au château de son oncle. Pour s'y rendre par le plus court chemin, on franchit un pont

de bois jeté sur un torrent; Georges passe le premier et le pont s'écroule. Rien ne serait plus aisé que de s'en passer, comme on le verra tout à l'heure; mais, pour le moment, Richard paraît croire que c'est impossible, et il promet à Georges de le rejoindre en faisant le grand tour.

La vérité est que Richard désirait rester seul sur le chemin où il a tout à l'heure aperçu une ravissante fillette. Elle va nécessairement arriver, croyant passer le pont; Richard se trouvera là, tout à point, pour lui expliquer l'accident et lui offrir ses services.

La fillette arrive en effet, la connaissance est bientôt faite entre le galant étudiant et Suzanne, pauvre enfant sans père ni mère, que des mercenaires ont élevée comme par charité, et qui s'est lassée d'être leur servante. Elle a fait son petit paquet et la voilà marchant à l'aventure tout droit devant elle. Richard veut savoir ce qu'il y a dans le cœur et dans l'esprit de l'aimable personne, qui lui fait partager sur l'herbe les frugales provisions qu'elle emportait pour la route.

Suzanne ne sait rien que traire les vaches, battre le beurre, combiner un pudding et faire le thé. Mais elle aspire à connaître d'autres horizons que ceux d'un ménage rustique. Un lambeau de papier imprimé qu'elle porte précieusement avec elle lui a révélé les poétiques extases du génie; ce sont des vers de Shakespeare qui la transportent dans les régions enchantées. Richard s'éprend vite de la charmante Suzanne, il lui offre une amitié sincère et dévouée; elle l'accepte, et pour première preuve de dévouement il l'aide à franchir le torrent en passant sur les débris du pont. « Il est brave! » s'écrie-t-elle, et le rideau tombe sur ce petit tableau de genre.

Ce premier acte, qui pourrait s'appeler le *Pont cassé*, a de la grâce et de la fraîcheur. C'est purement une idylle dont le dénouement sera le plus inévitable

des mariages d'amour, sans qu'on puisse prévoir quels obstacles il rencontrera ni comment ils seront surmontés.

De toutes les suites que pouvait imaginer la curiosité du spectateur, MM. Lockroy et Cormon ont choisi la moins prévue, je n'ose dire la plus heureuse.

Le second acte nous transporte dans les dépendances de l'Université de Cambridge. Nous y retrouvons Richard, ce qui est naturel, et avec lui — voilà la surprise — Suzanne devenue *scholar* sous un habit d'homme, et sous le nom de Clodius. C'est Richard qui l'a présentée et fait inscrire comme un sien cousin, à seule fin que Suzanne se familiarisât avec la haute littérature anglaise et s'abandonnât sans contrainte à son goût pour Shakespeare.

Suzanne, dans son innocence, n'a pas calculé les conséquences possibles de cette intimité quotidienne avec un étudiant de vingt ans. Comme cela devait arriver, Richard, malgré son respect pour Suzanne, lui déclare son amour et lui propose de l'épouser, juste au moment où un propos moqueur de Georges Dalton l'avertit qu'il a pénétré le secret de son travestissement,

Suzanne se hâte alors de reprendre les vêtements de son sexe; au moment où elle va s'éloigner pour sortir de la fausse position où Richard l'a engagée, elle est surprise par les étudiants qui se livrent à une fête bachique. On félicite ironiquement Richard d'avoir une si jolie maîtresse. Richard, devenu subitement lâche et stupide, sans qu'on sache pourquoi, ne trouve ni un geste ni un mot pour faire respecter Suzanne, qui s'enfuit en lui jetant un éternel adieu.

Le troisième acte est aussi étranger au deuxième que le deuxième l'était au premier.

Quatre ans se sont écoulés. Suzanne est devenue la première tragédienne du Royaume-Uni de Grande-

Bretagne ; sa gloire lui a valu autant de richesses que sa beauté lui attire d'hommages.

Au milieu de ces enivrements, Suzanne est restée pure ; non qu'elle regrette l'inexplicable Richard, mais parce que le seul mot d'amour lui rappelle l'humiliation qu'elle a reçue devant les étudiants de Cambridge. Plein de confiance dans la vertu de Suzanne, Georges Dalton, qui a hérité des titres et des biens de son oncle, offre à la tragédienne de devenir pairesse d'Angleterre. Suzanne, touchée de cette offre qui la réhabilite, est au moment de l'accepter, lorsque Richard revient des Indes, où il vient de gagner les épaulettes de capitaine de vaisseau en combattant le Grand Mogol ; Suzanne ne lui témoigne qu'une aversion bien méritée ; Richard, désespéré et exaspéré, cherche querelle à lord Dalton, ce qu'il aurait dû faire à l'acte précédent, et reçoit de lui un coup d'épée sans importance. Mais la blessure de Richard arrache à Suzanne le secret de son cœur qu'elle ne connaissait pas elle-même. Lord Dalton, en homme avisé, s'empresse de rendre à Suzanne la parole qu'elle lui avait donnée, et Suzanne devient mistress Richard. Elle ne jouera plus que pour les pauvres.

Je ne serais pas étonné que cette histoire, passablement décousue, n'eût été découpée dans quelque *novel* d'outre-Manche. Chaque acte me représente un chapitre-roman, auquel manque « l'entre-deux » des explications nécessaires. L'intérêt que pourrait exciter la situation de Suzanne, au second acte, est paralysé par l'incompréhensible conduite de Richard, qui abandonne sans défense aux insultes d'étudiants celle qu'il voulait épouser un quart d'heure auparavant. La méprise de Suzanne sur ses propres sentiments est ingénieuse, sans doute, mais très peu dramatique. Le marivaudage veut un accompagnement plus discret que les trombones et les timbales.

Le défaut capital de *Suzanne*, c'est que la gaîté n'en est pas très fine, ni le sérieux très émouvant.

Ces défauts et ces contradictions du poème se sont reflétés dans la partition de M. Paladilhe. C'est l'œuvre d'un musicien habile, qui manie l'orchestre avec aisance et qui possède incontestablement les procédés de la musique de scène. Mais l'idée musicale manque de franchise et de netteté. M. Paladilhe est un mélodiste d'intuition, mais l'inspiration n'obéit pas à sa volonté. Elle lui propose des commencements de phrase qu'elle n'achève pas; elle en termine d'autres qu'elle n'avait pas commencées. J'ai attendu vainement pendant trois actes le moment d'être saisi, entraîné soit par un accent du cœur, soit par une cantilène clairement dessinée. Ce moment n'est pas venu.

Il faut donc se borner à signaler, dans cette partition de dix-sept numéros, les morceaux que des qualités de facture ont recommandés à l'attention des auditeurs.

Ce sont, au premier acte, le quintette en *sol* mineur : « Je sais attraper les oiseaux », si l'on peut appeler quintette un ensemble dont la cinquième partie est tenue par une petite fille de dix ans, qui représente Bob, le *groom* minuscule de Georges Dalton; un orage assez adroitement pastiché sur des motifs connus, avec l'inévitable effet de *decrescendo* qui annonce le retour du calme dans la nature, enfin la romance de Richard, en *mi* majeur : « Comme un petit oiseau posé sur le chemin » qu'on a fait répéter. C'est un joli morceau de style descriptif; le personnage raconte au lieu de sentir. Soyez sûr, d'ailleurs, de plaire au public lorsque la ritournelle finale lui fait entendre des arpèges montants de flûte et de clarinette s'arrêtant sur la tonique supérieure. Ce procédé ne manque jamais son effet, M. Paladilhe en abuse.

Le second acte, bourré d'incidents, est le moins riche en valeurs musicales. Oserai-je dire que je n'y

ai distingué qu'une chanson à boire, dite par le baryton, et dont le dessin, quelque peu scolastique, a de l'ampleur et de la tournure ?

Suzanne ouvre le dernier acte en chantant un andante en *ré* bémol : « Oh ! mon Dieu, qu'il me fait rire ! » (il s'agit du personnage de Peperley), dont le ton sérieux ne traduit guère les paroles. L'andante se termine par une cabalette hérissée de vocalises, auxquelles il ne manque qu'une toute petite chose, la grâce et la légèreté. Il y a beaucoup d'oiseaux dans le *libretto* de MM. Lockroy et Cormon ; il n'y en a peut-être pas assez dans la partition, j'entends des oiseaux qui gazouillent et qui chantent.

Suzanne a trouvé d'excellents interprètes dans le quatuor qui s'appelle Mlles Bilbaut-Vauchelet et Ducasse, MM. Barré et Nicot.

La voix de Mlle Bilbaut-Vauchelet possède un charme exquis, et la chanteuse s'en sert avec virtuosité. Ce n'est cependant pas au moment où elle a été le plus applaudie qu'elle m'a le plus satisfait ; l'art d'enfler graduellement le son constitue le principal exercice du mécanisme vocal ; ce n'est sans doute qu'un jeu pour le talent déjà accompli de Mlle Bilbaut-Vauchelet ; elle doit donc savoir, aussi bien et mieux que moi, que ce petit travail exclut absolument le tremblement, ou, si on l'aime mieux, la vibration exagérée. Le *crescendo* exécuté comme l'a fait hier soir Mlle Bilbaut-Vauchelet est un *tremolo* peu classique et encore moins agréable pour les oreilles des connaisseurs. Comme actrice, la jeune cantatrice a fait de visibles progrès, et elle a rendu avec beaucoup de charme, pendant les deux premiers actes, l'aimable et chaste personnage de Suzanne.

M. Barré est excellent dans le rôle de Georges Dalton, et M. Nicot continue à obtenir, par sa manière

délicate de phraser dans la demi-teinte, des succès que ne lui assurerait pas au même degré le léger accent beauceron ou berrichon qu'il garde dans le dialogue.

Mlle Ducasse a coloré de toute sa verve le rôle un peu effacé d'une sorte de cabaretière universitaire, qui rappelle beaucoup le rôle de Mme Abeille dans *l'Ombre,* de MM. de Saint-Georges et de Flotow.

La mise en scène de *Suzanne* fait honneur au goût du directeur de l'Opéra-Comique ; deux décors sur trois, celui du pont cassé et celui de la salle des étudiants, méritent d'être vus ; les costumes sont aussi frais que jolis, particulièrement ceux des paysannes anglaises du premier acte. C'est uniquement dans cette partie matérielle de *Suzanne* qu'on trouve la couleur locale, dont la partition de M. Paladilhe s'est abstenue avec un soin trop marqué pour n'être pas volontaire.

TABLE DES MATIÈRES

	Pages.
Les Abandonnés	202
L'Age ingrat	407
Amour et Patrie	307
L'Auberge du Soleil d'Or	75
L'Aventurier	143
L'Aveugle	96
Babiole	25
Le Ballon Morel	92
La Belle-Sœur	75
Bouffé (représentation à son bénéfice)	4
Les Bourgeois de Pont-Arcy	84
Le Braconnier du Nid de l'Aigle	323
La Brésilienne	167
Bressant (représentation à son bénéfice)	72
Les Brigands	420
Britannicus	244
Le Cabinet Piperlin	150
Les Cascades	379
La Case de l'Oncle Tom	1
Chançard	218
Le Char	28
Charlemagne	35
Le Chat botté	214
Les Chevaux du Carrousel	345
La Cigarette	178
Coco	223
Concours du Conservatoire	277

	Pages.
Conrad ou la Mort civile	380
Le Courrier de Lyon	54
La Croix de l'Alcade	300
La Dame aux Camélias	327
La Dame de Saint-Tropez	171
Les Danicheff	211
Les Deux Fautes	414
Les Deux Orphelines	228
Diane de Chivry	192
Le Droit du Seigneur	411
L'École des Mères	414
Les Enfants du Capitaine Grant	423
Ernani	65
Une Erreur judiciaire	304
L'Exposition théâtrale	184 et 284
La Femme de Chambre	61
Les Femmes des autres	146
La Fille des Chiffonniers	99
Les Filles du Doge	150
Les Filles du Père Marteau	147
Le Fils naturel	387
Fleur d'oranger	403
Les Folies amoureuses	320
La Fontaine des Beni-Menad	320
Les Fourchambault	153
Le Gentilhomme citoyen	342
Georges le Mulâtre	54
Le Gladiateur	33
La Grâce de Dieu	348
Le Grand-Père	405
Jean le Cocher	12
La Jeunesse de Louis XIV	330
Joseph Balsamo	103
Lacressonnière (représentation à son bénéfice)	334
La Liberté des Théâtres	362
Mademoiselle Geneviève	178
Le Mariage d'un Forçat	181
Le Mari d'Ida	309
Le Misantrope	14
Les Misérables	133

TABLE DES MATIÈRES.

	Pages
Une Mission délicate	313
Le Monde où l'on s'amuse	282
Monsieur Alphonse	130
Monsieur Chéribois	354
Montjoye	371
Les Mousquetaires de la Reine	8
Le Nid des autres	47
Niniche	68
Orphée aux Enfers	24
La Partie de chasse de Henri IV	174
Perrin (représentation à son bénéfice)	189
Le Petit Duc	40
Petite Correspondance	231
Les Pensionnaires du Général	298
Pepita	237
Phèdre	198
Les Pirates de la Savane	359
La Police noire	80
Populus	207
La Princesse Borowska	397
La Question de l'Odéon	245
La Reine Indigo	234
La Revue des Variétés	377
Les Rieuses	325
Rigoletto	34
Rocambole	58
Rodogune	313
Rothomago	418
Rue de l'École de Médecine	75
Le Secret de Miss Aurore	226
Le Sphinx	339
Suzanne	430
Le Testament de César Girodot	198
La Timbale d'argent	195
Le Tour du Monde en 80 jours	220

Paris. — Typ. G. Chamerot, 19, rue des Saints-Pères. — 22736.

www.ingramcontent.com/pod-product-compliance
Lightning Source LLC
Chambersburg PA
CBHW051349220526
45469CB00001B/173